53週年館慶　〔展期：97年12月6日－98年3月15日〕

絲路傳奇

LEGENDS OF THE SILK ROAD
－TREASURES FROM XINJIANG

新疆文物大展

國立歷史博物館
NATIONAL MUSEUM OF HISTORY

目次
Contents

序

　　「絲綢之路」是連結亞洲和地中海地區的東西貿易通道，東起長安（或洛陽），西至東羅馬帝國的首都君士坦丁堡，延綿七千餘公里。這條路穿越高山、大漠、草原、綠洲，把亞洲和歐洲連接起來，曾出現過波斯、馬其頓、羅馬、奧斯曼等橫跨歐亞非的大帝國，並發生歷史上許多政治、軍事大事。這條道路也誕生了至今仍影響顯著的佛教、基督教和伊斯蘭教。絲綢之路在中國境內約有1700餘公里，自先秦始，中國西北部就居留多種部族，在這個古來稱爲「西域」的地方，異族文明在此發展、興衰、離合。漢唐時，各族盤據西北，漢武帝時張騫通西域，衛青、霍去病西域長征，終於開闢一條通往西方的路。這條路能將中國的絲與瓷器運到歐洲，也使歐洲的文明陸續傳入中國。

　　新疆維吾爾自治區位居絲綢之路的要衝，由於氣候乾燥，地理環境特殊，考古出土了很多保存完好的數千年以上的古物，有樓蘭美女、小河文化遺物及先秦的金器、漢晉織品、魏晉壁畫、唐代絹畫等，反映了古西域中大漠荒寒的壯麗氣勢，對研究絲綢之路貿易、交通、異族文明、中西文化交流等均有重要的學術價值。新疆考古出土文物精采絕倫，曾應邀赴歐美及日本等國展出多次，創下數百萬的觀眾紀錄。

　　本展經過九年籌備，在時藝多媒體的合作下，終得以在今年12月6日正式展出。本館根據展品的文化屬性進行介紹，計分「羅衫錦履柳風新—絲路之美」、「胡旋漫舞凝絲竹—絲路跡痕」、「昇天後的瑰麗奇景—絲路之奇」、「異族多元文化的匯融—絲路古國」、「漫漫旅程上的庇祐—絲路之神的奧秘」等5個單元，展出考古出土文物計150件。展品中最重要的，首推「樓蘭美女」木乃伊與唐代吐魯番出土文物，其間穿插各類品物，並借景還原千年時空，以期美景重現。籌展期間多承新疆維吾爾自治區文物局盛春壽局長、新疆維吾爾自治區考古所張玉忠所長、新疆維吾爾自治區博物館田先洪館長，以及時藝多媒體李梅齡總經理的協助與本館同仁的努力，得以順利達成，在此深致感謝之意，並預祝展覽圓滿成功。

<div align="right">

國立歷史博物館 館長

 謹識

</div>

4

Preface

The Silk Road was a trade route that extended for over 7,000 kilometers to connect Asia and the Mediterranean region, starting in the east in Changan (or Luoyang) and ending in the west at Constantinople, the capital of the Eastern Roman Empire. This route passed over mountains, deserts, grasslands, and oases to connect Asia and Europe. It passed through the mighty cross-continental empires of Persia, Macedonia, Rome, and the Ottoman, and many great political and military events of the ancient world are connected to it. This road also spread religions that have influenced billions of people—Buddhism, Christianity, and Islam. The Silk Road spanned over 1,700 kilometers inside China. In the pre-Qin times, many tribes lived in northwestern China and many kingdoms rose and fell in China's historical border region. In this place called the "Western Territory" in ancient times, an ethnically diverse civilization developed. During the Han and Tang Dynasties, many ethnic groups moved to the northwest and became increasingly powerful. In the time of Han Emperor Wudi, Zhang Qian went to open up the Western Territories, and the campaigns into the Western Territories led by Wei Qing and Huo Qu-Bing finally opened up a road to the Western world. This road sent silk and ceramics from China and gradually brought the civilizations of the Western world into China. This gave it the name of the Silk Road, and its peak period was seen during the Tang Dynasty.

The Xinjiang Uyghur Autonomous Region is located at the vital hub of the Silk Road, and because of its dry climate and special geographical conditions, many thousands of ancient artifacts have been unearthed in good condition by archeologists. There are Loulan beauties, Xiaohe Culture relics and pre-Qin metal vessels, Han and Jin textiles, Wei and Jin wall paintings, and Tang Dynasty silk paintings, which reflect the grandeur of the desert frontier of the ancient Western Territories. These all have great value in terms of the academic study of the trade, transportation, diverse ethnic civilizations, and Chinese-Western interchange of the Silk Road. The artifacts unearthed in Xinjiang are amazing and priceless, and they have been exhibited many times in foreign countries in North America, Europe, and Japan, where they have been seen by millions of visitors.

This exhibition was nine years in the planning, and it will finally be officially opened on December 6 this year, with the cooperation of Media Sphere Communications. The museum has divided its exhibit introductions of the 150 items unearthed by archeological study into five categories based on the cultural features of the artifacts—"The Beauty of the Silk Road," "The Traces of the Silk Road," "The Wonders of the Silk Road," "The Ancient Kingdoms of the Silk Road," and "The Gods of the Silk Road." The most important exhibits are the "Loulan Beauty" mummy and the Turpan artifacts from the Tang Dynasty, which are being exhibited for the first time. There are also many other types of objects that give one a glimpse of the beautiful scenes of the ancient world. The assistance of Director Sheng Chun-Shou of the Xinjiang Uyghur Autonomous Region Bureau of Artifacts, Director Zhang Yu-Zhong of the Xinjiang Uyghur Autonomous Region Archeology Academy, Director Tian Xian-Hong of the Xinjiang Uyghur Autonomous Region Museum, and General Manager Li Mei-Ling of Media Sphere Communications, as well as the hard work of our museum staff have contributed greatly to our achievement in bringing this exhibition to fruition. I would like to take this opportunity to express my deepest thanks and the wish that the exhibition will be a complete success.

Director,
National Museum of History

序

　　值此「絲綢之路—新疆文物大展」在臺北國立歷史博物館開幕之際，我謹代表新疆文博界的全體同仁對此展覽的成功舉辦表示熱烈的祝賀。

　　新疆位於大陸的西部邊陲，它作為古代絲綢之路的十字路口，在很長一段歷史時期內一直是聯接東西方文明的重要紐帶。自古以來，東西方文化就在這裡互相交流、影響、融合，共同促進了人類文明的進步。古代中國、印度、羅馬、巴比倫的文明都曾在這裡閃爍過璀璨的光芒。由於獨特的自然地理條件，在新疆166萬平方公里的遼闊土地上保存了無數珍貴的歷史文化遺存，新疆出土古代絲綢、毛織品、各種文書、壁畫、金銀製品等等難得的珍貴文物一直受到包括臺灣在內的世界範圍的廣泛注目。參加此次展覽的文物，多是近年來在新疆各地考古發掘的新發現、新收穫，無論從其規模、數量還是從種類、級別來講都足以引人注目，加之臺北歷史博物館、中國時報、時藝多媒體等方面的精心準備與策劃，相信這些最新出土的珍貴文物一定會使臺灣的觀眾一睹為快，對古老的絲綢之路產生全新的認識。

　　聯合國教科文組織曾經將絲綢之路定義為「是不同文明間交流與對話的橋樑，是和平之路、對話之路、交流之路。」衷心希望來自新疆的珍貴文物能夠再現曾經發生在新疆的歐亞大陸不同民族的遷徙與融合、各種文化的傳播與交流的波瀾壯闊的歷史畫卷，引起人們對歷史的無限遐思和感動。同時，進一步深刻理解相互交流、對話、包容對於生活在不同地域人們的重要性；衷心希望來自新疆的精美文物能受到臺灣民眾的歡迎，並且希望通過此次展覽能夠使更多的臺灣民眾認識新疆、瞭解新疆、喜愛新疆。

新疆維吾爾自治區文物局局長

盛春壽

Preface

I would like, on behalf of all my colleagues in the field of culture and museums in Xinjiang, to take this opportunity to express the warmest wishes for the success of, The Silk Road—An Exhibition of Cultural Artifacts from Xinjiang at the National Museum of History.

Xinjiang is located on the western frontier of mainland China. It was the intersection of the Silk Road in ancient times, and it was an important nexus of Eastern and Western civilizations for a long time in history. Since ancient times, Eastern and Western cultures have engaged in mutual exchanges, influences, and inter-mingling here, which advanced the progress of human civilization. The civilizations of ancient China, India, Rome, and Babylon had great moments in their history on the Silk Road. Because of its unique natural geographical conditions, countless precious artifacts have been well preserved in the 1,660,000 square kilometer vastness of Xinjiang. Ancient silks, textiles, scrolls, wall paintings, and gold and silver vessels have been unearthed in Xinjiang, and they have been highly valued by the international community, including Taiwan. The cultural artifacts in this exhibition are all new discoveries recently unearthed in Xinjiang, and they are all worthy of our attention, regardless of their size, quantity, type or classification. With the meticulous preparation and planning of the National Museum of History, China Times, and Media Sphere Communications, I am sure that these newly unearthed cultural artifacts will delight the public of Taiwan and allow them to gain a new understanding of the ancient Silk Road.

UNESCO has called the Silk Road "A bridge for exchange and dialogue between cultures, a road of peace, a road of dialogue, and a road of exchange." I fervently hope that these precious artifacts from Xinjiang can act as a history book that will lead people to have profound thoughts and feelings about the history of the different ethnic groups that lived in Xinjiang and the glorious transmissions and exchanges of culture that occurred there. I also hope that people will get a deeper understanding about mutual exchange and dialogue and the importance this plays for people who live in different regions. I hope the beautiful artifacts from Xinjiang will be welcomed by the people of Taiwan, and I also hope that the people of Taiwan will be able to understand and appreciate Xinjiang better as a result of this exhibition.

Sheng Chun-Shou,
Director,
Xinjiang Uyghur Autonomous Region Bureau of Artifacts

序

2008年，是人類文明史上令人驚嘆的一年，美國出現首位非裔總統，台海兩岸再度重啓談判，寬容與尊重的氛圍，是這二十一世紀初的特色，而由中時媒體集團與國立歷史博物館共同主辦的「絲路傳奇—新疆文物大展」，正是詮釋這種多元文明的最佳選擇。

「絲路傳奇」以119組件來自新疆維吾爾自治區博物館、考古所的收藏品，表現文化融合的多元風貌，其中最受矚目的國家一級古物「樓蘭美女」，耗時八年才能順利來台展出。這尊在新疆出土的東方木乃伊，她背後謎樣的身分，及在中國發現的高加索人種（白種人），沉靜的說著新疆地區多元文化的特色。

從沉睡4000年的樓蘭美女到500多年前的唐代美女絹畫，這批西域出土的墓葬文物，刻畫著當時的生活細節，有力地陳述著獨有的宗教文化、喪葬風俗、語言文字等生活面貌。這條曾經是聯繫歐亞的交通要道—絲綢之路，她將四大文明：古中國、古印度、希臘及兩河流域的波斯阿拉伯文明，三大宗教：佛教、基督教、伊斯蘭教納入，孕育出最早的族群熔爐。

透過「絲路傳奇—新疆文物大展」，承載著千年以來歐亞地區紛雜多樣的文明、族群、宗教和生活文化，過去在文史資料上瞭解絲路的故事，現在，那些故事裡的主角，將跨過千年的時空，和國人面對面訴說那段神祕的絲路傳奇。

中時媒體集團董事長

蔡紹中

Preface

The year 2008 is an amazing year in the history of human civilization. The US has its first African-American president, and Taiwan and China have restarted negotiations. A tolerant and respectful atmosphere is the hallmark of the beginning of the twenty-first century. "Legends of the Silk Road—An Exhibition of Cultural Artifacts from Xinjiang," jointly held by the China Times Group and the National Museum of History is an exhibition that perfectly celebrates this spirit of our diverse civilizations.

"Legends of the Silk Road," made up of 119 pieces from the collections of museums and archeology schools in the Xinjiang Uyghur Autonomous Region, displays the diverse face of cultural integration. It includes a famous, first-class, national artifact, the "Loulan Beauty," which is finally coming to Taiwan to be exhibited after eight years of hard work. The identity of this oriental mummy unearthed in Xinjiang is a mystery, but she was a Caucasian, which testifies to the diversity of cultures in the Xinjiang region.

From the Loulan Beauty, which has been resting for 4,00 years, to the Tang Dynasty silk paintings of beauties that were painted over 500 years ago, this group of burial artifacts unearthed in western China describes the details of life in their times and powerfully displays aspects of life such as religious culture, burial customs, and languages. The Silk Road, the transport route that once linked Europe and Asia, embraced four great civilizations—ancient China, ancient India, Greece, and the Persian and Arabian civilizations of the Fertile Crescent, and three great religions—Buddhism, Christianity, and Islam, nurturing the world's earliest ethnic melting pot.

"Legends of the Silk Road—An Exhibition of Cultural Artifacts from Xinjiang" allows the diverse civilizations, ethnic groups, religions, and cultures of Europe and Asia for the past thousand years to come to life. In the past, we have studied the stories of the Silk Road through history books, but now the main characters of these stories are traversing the bridge of time to tell us in person about the amazing legends of the Silk Road.

Tsai Eng-Meng,
Chairman,
China Times Group

絲綢之路千里

絲綢之路，是十九世紀七○年代，德國著名地理學家李希霍芬在其名著《中國》中首先提出。此後，學者們把古代東西方文明交匯、融合的所有區域都包括在絲綢之路的範圍內。橫貫歐亞大陸的絲綢之路，東起長安（或洛陽），西至東羅馬帝國首都君士坦丁堡，延綿7000餘公里。這條東西交通主幹線在中國境內約有1700餘公里。

絲綢之路是一條具有世界意義的通道，它穿越無數高山、大漠、草原、綠洲，把亞洲和歐洲連接起來。在其經過的地區，出現過波斯帝國、馬其頓帝國、羅馬帝國、奧斯曼帝國等跨亞非歐的世界大帝國。古代世界歷史上的許多重大政治、軍事活動都是通過絲綢之路進行的。在這條道路的要衝上，誕生過至今仍影響著億萬人思想的佛教、基督教和伊斯蘭教。歷史上具有劃時代意義的偉大創造發明和思想流派，首先通過絲綢之路流傳到全世界各地。

絲綢之路通常被分作三段：東段，從長安出發，經隴西高原、河西走廊到玉門關、陽關，稱為關隴河西道；中段，從玉門關、陽關以西到帕米爾和巴爾喀什湖以東地區，稱為西域道。西域道是這條主幹道上最為重要和複雜的路段，從玉門關或陽關到羅布泊地區的樓蘭後，分為南、北兩道：北道沿天山南麓龜茲（今庫車）、姑墨（今阿克蘇）到疏勒（今喀什）；南道沿昆侖山北麓，經鄯善（今若羌）、且末、精絕（今民豐）、于闐（今和闐）到莎車。兩道西行越蔥嶺（今帕米爾）至大宛。西段，從西域以西，南到印度，西到歐洲、非洲，稱為中國境外路段。在不同的歷史時期絲綢之路的走向、路線多有變化。每一路段之內，實際上都有幾條並行的路線，其大致走向和一些主要路段雖然是清楚的，但是由於文獻記載的局限和不同歷史時期地理環境、地緣政治、宗教形勢的變化，不斷有新的道路開通，局部地區的變化是存在的。

絲綢之路，既是一個抽象的歷史文化概念，也是一個具體的地理概念。從政治、經濟、文化等各方面，曾經影響和推動過人類文明的發展和進步。因此，絲綢之路是文化薈萃之路、商品貿易交流之路、人類友好往來之路。

唐代絲綢之路

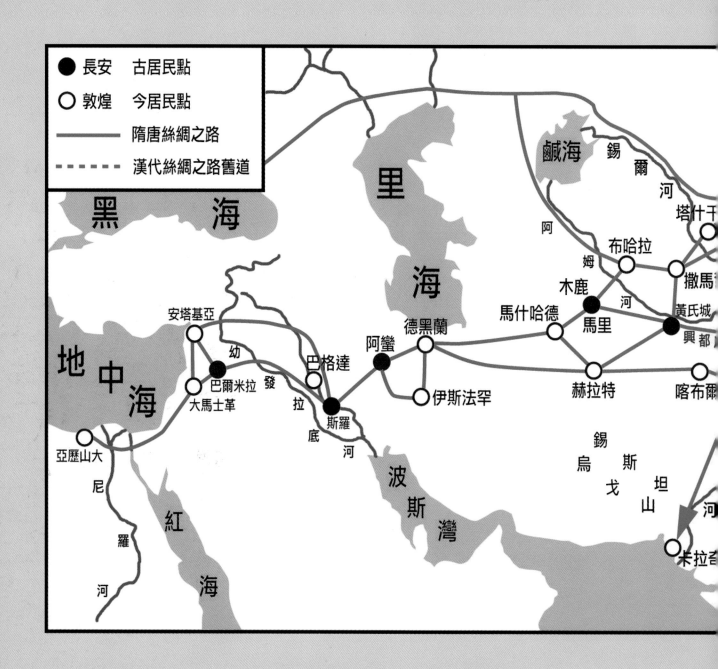

圖例：
- ● 長安　古居民點
- ○ 敦煌　今居民點
- ―――　隋唐絲綢之路
- ------　漢代絲綢之路舊道

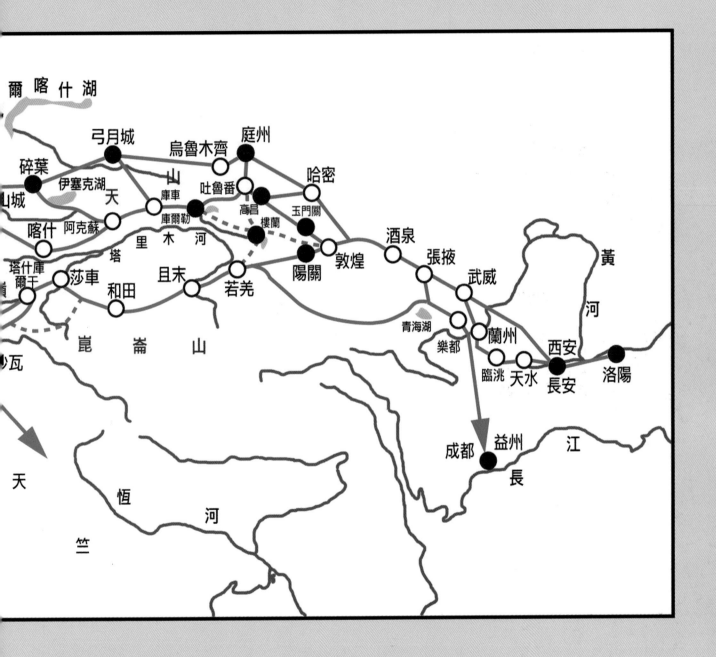

春風不度玉門關
絲路采風

Spring Wind Seldom Crosses Yumen Pass
The Introduction

「……玉門關城迥且孤，黃沙萬里百草枯，南鄰犬戎北接胡。……」
岑參〈玉門關蓋將軍歌〉

當遙遠的西方還用迷惘的目光注視著玉門關外這片廣袤的陌生地域時，中國先秦史籍《竹書紀年》、《山海經》、《穆天子傳》等就出現了關於流沙、大荒、昆侖、西王母等一系列有關新疆地理、地貌、物產的記載。那時昆侖山北麓的古國于闐，盛產光潤潔白的玉石，讓中原驚艷。昆侖玉不僅作為珍貴的裝飾品，且是重大祭祀活動所必備。河南安陽殷墟婦好墓中發現的玉多達756件，經鑒定均產自昆侖山下的于闐。

玉門關，是扼歷史上玉貝交易的咽喉之地，由玉而得名。玉門關記錄了東西方，從玉貝交換到絲綢貿易的歷史演變。

絲綢，是中原華夏人發明的特色產品。早由中亞和西亞的商人遠販到地中海彼岸，西方人視為東方珍寶。希臘羅馬的富人爭相購買，價格竟與黃金等同。這種輕柔、光澤、艷麗的神奇織物的出現，令那些粗糙的毛織物、棉麻織物黯然失色，這在人類紡織史上具有劃時代的意義。從此之後，玉貝之路進一步演變為舉世聞名的絲綢之路。

新疆地處絲綢之路中樞地段，分南、北、中三條，橫貫全境。「三山夾兩盆」的地形，決定了新疆古往今來的交通幹線呈東—西走向。當時蠶絲生產還由中原獨斷，由中原到地中海販運的貨物必須經過絲綢之路新疆段。在這一地段上從事貿易的交易者，被西方史籍稱之為賽裏斯人（Seres）。最早提到「Seres」一詞的是希臘克泰夏斯（約生於西元前400年），事實上以後的歐洲商人對中國也是這麼稱謂的，在西方沿用多年。這意味著在西方人的眼裡，新疆早在洪荒渺遠的古代就已同中原渾為一體。這條貫通亞歐的古道，承載著把東方的商品貨物，如絲綢、漆器、大黃、茶葉、瓷器、金銀器等運往西方，再把西方的珠寶，香料，奇珍異物運到東方的重要使命。古時行進在戈壁沙漠深處的迷路人，便隨日月而行，憑藉東起西落的太陽和月亮來辨識方向。絲綢之路是以無數生命和血汗為代價得以延續下來。

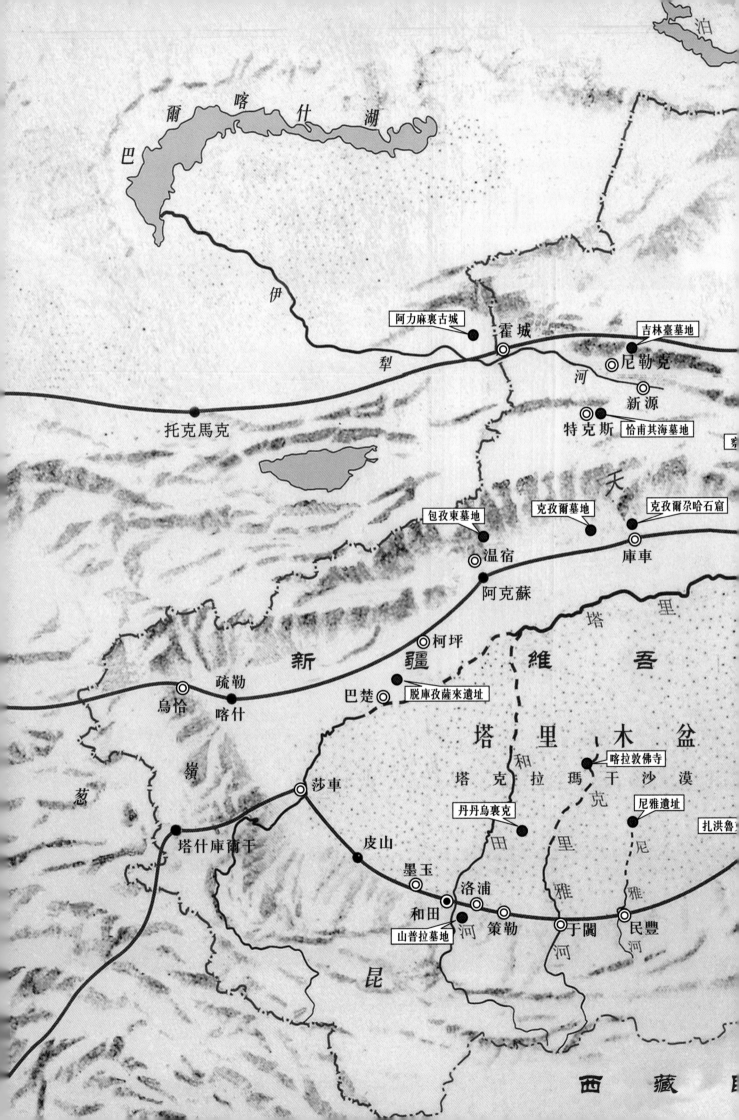

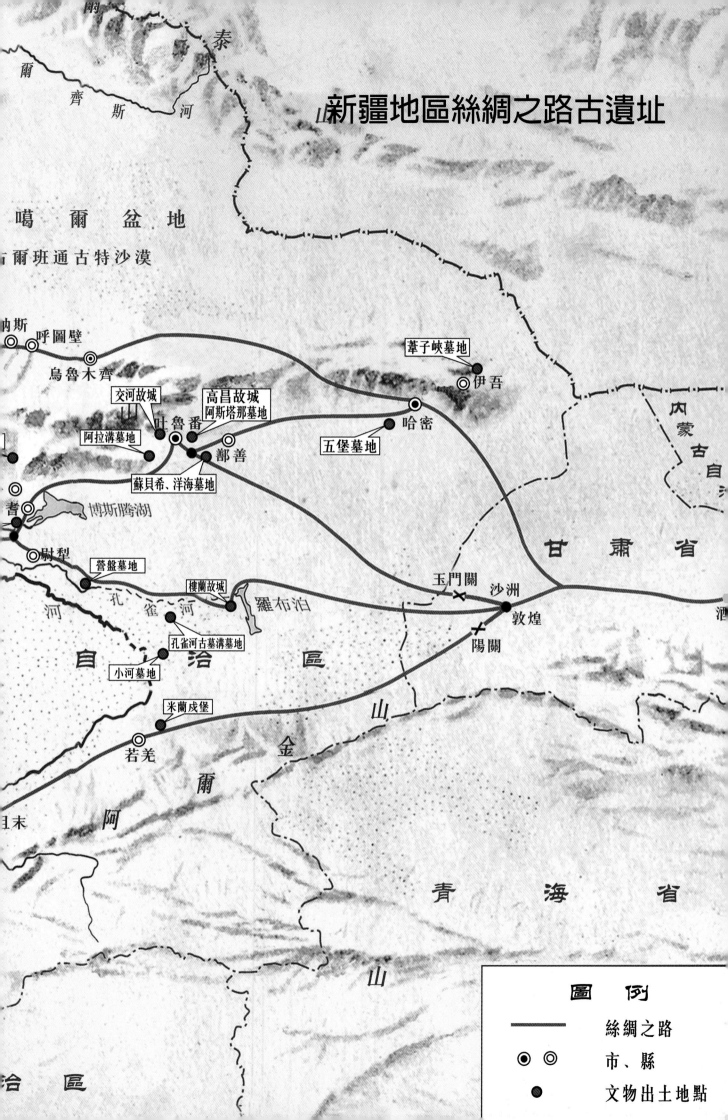

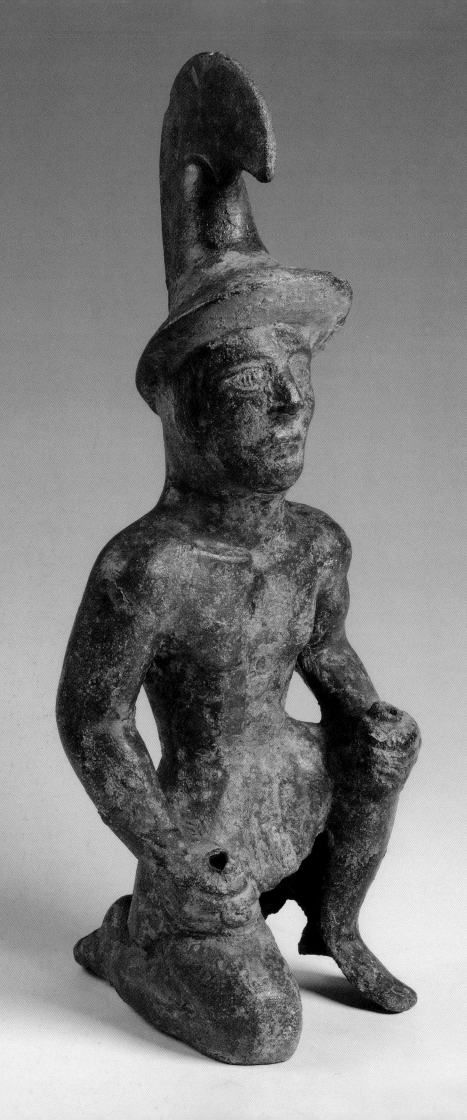

蹲跪銅武士俑
Bronze figurine of a kneeling warrior

戰國　銅　高40.6 cm　1983年新源縣肇乃斯河南岸

銅製，合模澆鑄而成，中空。此青銅武士面型豐滿，目大鼻高，頭戴高高的彎鉤尖頂寬沿大圓帽，赤裸上身，全身肌肉發達，顯得威武有力。他左腿屈起，右腿跪地，雙手呈握兵器狀，表情端莊，雙目凝視前方，呈準備投入戰鬥狀態。學術界多認爲其人種爲塞人，屬於歐羅巴人種之塞的一支，以頭戴尖帽爲特徵，稱作「尖頂塞人」，此銅像是典型的尖頂塞人形象。塞人西元前三世紀以前生活在美麗富饒的伊黎河流域及伊塞克湖附近一帶，以遊牧爲主，後被大月氏所敗，遷徙至今中亞地區，與當地民族逐步融合。

這件銅武士俑就是其證明。造型的特殊形體，無疑具有威嚴雄偉的高貴氣度，生動的表現著青銅藝術出奇的想像力和高潮技藝，它具有很高的學術研究和藝術鑒賞價值。從中人們不難看出，中國新疆地區自古以來就是多種民族馳騁生活的地方，是民族和文化的大熔爐。

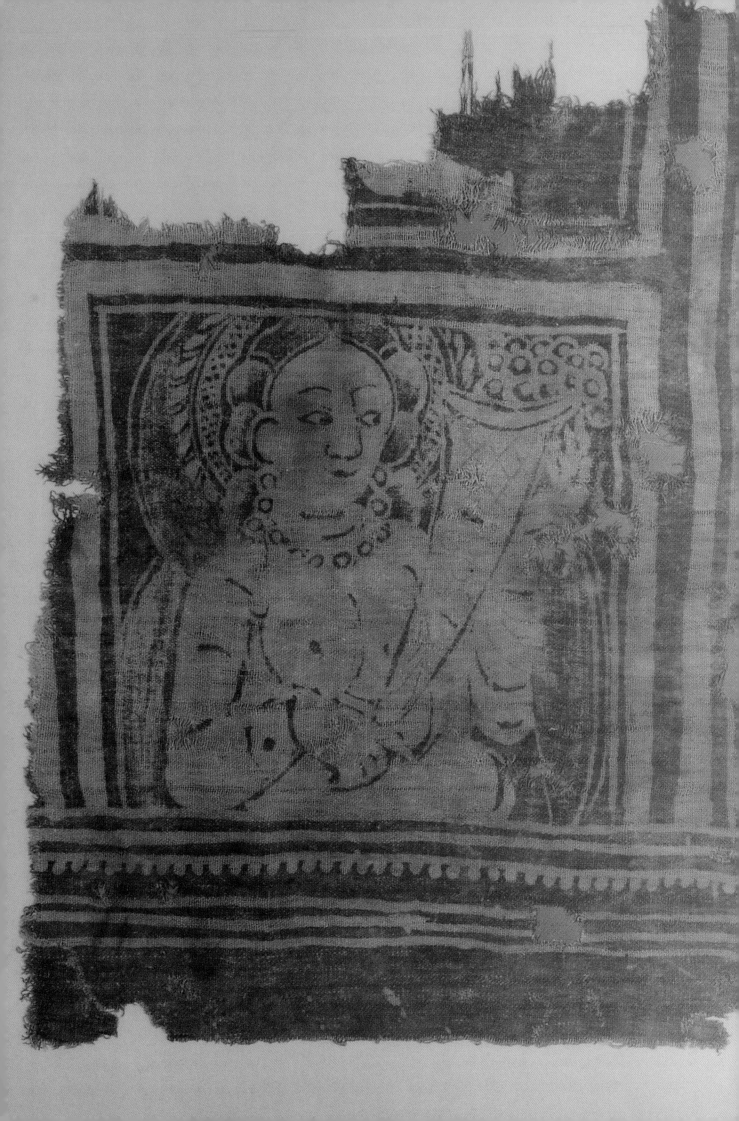

羅衫錦履柳風新

絲路之美

The Elegantly Dressed Amid Willows in the Wind
Art of the Silk Road

春秋戰國時期的新疆文化遺存中出現了以彩陶為特徵的考古文化，分佈在天山南北的彩陶藝術，反映了古代多元文化的審美形態。同時在新疆北部的阿爾泰山、中部天山、南部的昆侖山、阿爾金山均發現岩刻畫，青銅藝術品在新疆北部草原地區的發現，則成為這一時期藝術成就的標誌。珍品有伊犁河流域發現的銅武士俑、對虎和對翼獸銅環、烏魯木齊南山出土的蘑菇狀立耳圈足銅鍑等等，顯示出與中亞─西亞草原青銅文化的密切聯繫。

絲綢之路的開通，新疆古代文化藝術進入了一個新階段。代表中、亞西亞以至地中海地區的優秀文化藝術流傳到了新疆，並通過新疆傳播到中國的內地；而中國傳統的經濟文化也隨著商業、交通的發展流入了西方。如絲路重鎮樓蘭、營盤、尼雅均發現了東漢時期典型的絲織工藝的精品。這些錦綢用各種不同顏色的絲線織出繁縟的蔓藤枝葉紋，在雲紋的圍繞中夾織各類珍禽祥獸和吉祥瑞語，是古代東方優秀文化的代表。洛浦山普拉和營盤墓葬中則發現出土了圖案紋飾完全取材於希臘羅馬神話的織物。東西方藝術的相互滲透，是這一時期文化藝術的顯著特點。

隋唐時期，木雕、泥塑、板畫、紙畫、石刻和紡織工藝都受到中原的影響，吐魯番古墓中出土的大批織錦、絹畫、泥塑、彩繪陶器等盛唐藝術風格的藝術珍品，顯示出高超的藝術造詣。

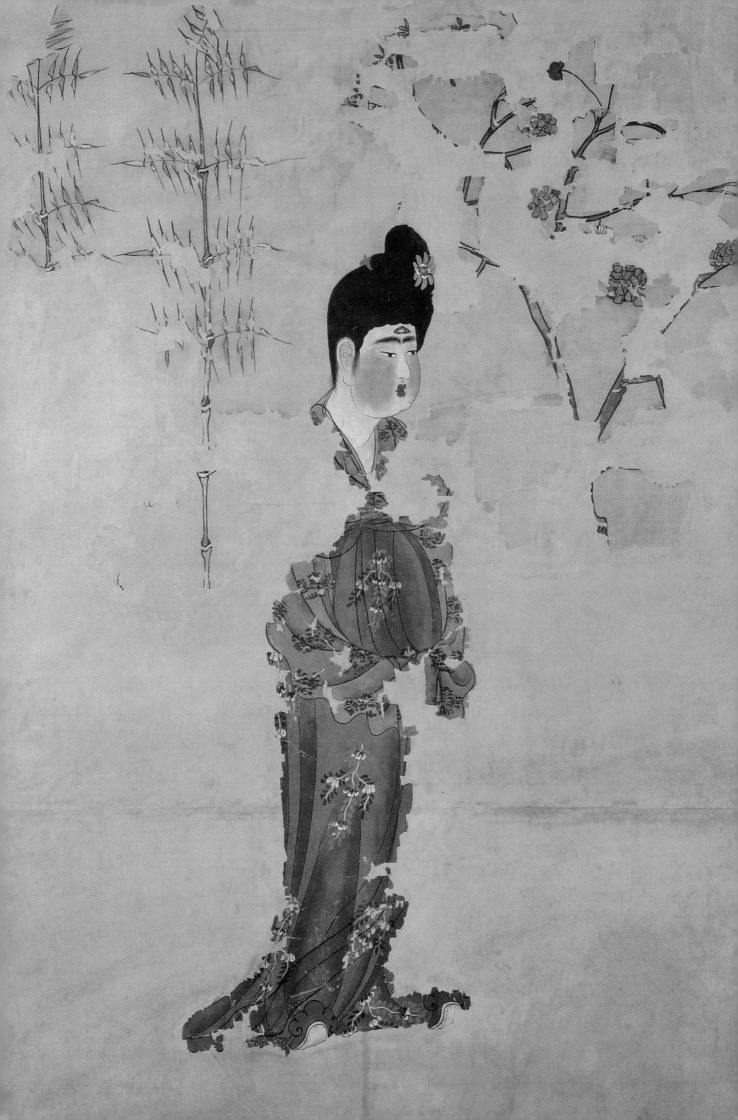

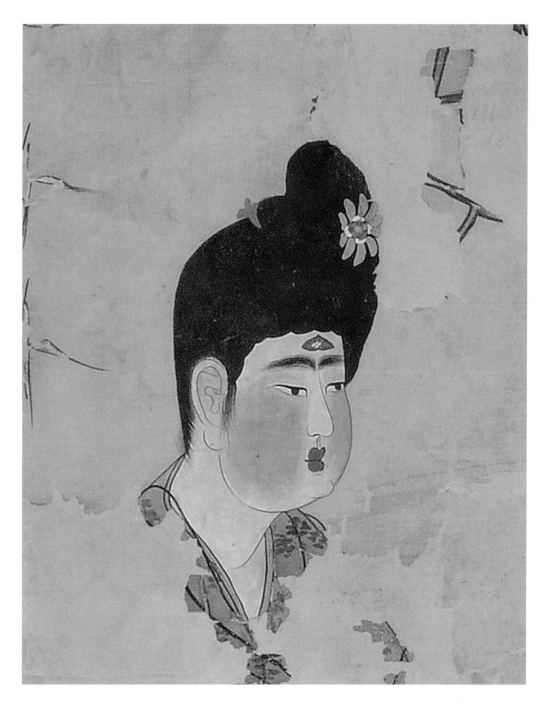

樹下美人絹畫
A beauty with bamboos and trees
Figure painting on silk

唐　絹　縱90 cm；橫80 cm　1972年吐魯番阿斯塔那187號墓

此絹畫出土於吐魯番阿斯塔那187號墓，爲描繪唐代貴族婦女生活的一組工筆重彩屛風畫中的一件，正中間一幅爲「弈棋貴婦絹畫」，此幅繪於對弈者的左則，樹下美人站在對弈者的一旁觀棋。

美人髮束高髻，簪花鈿，額間描花鈿、濃眉，雙頰描紅、紅唇、大耳垂。身著印花藍衣緋裙，足穿白底藍邊雲頭錦鞋。若有所思，立于樹下竹林中。美人豐肥的肌體，華麗的服飾，反應出盛唐時期以豐腴、濃豔爲美的風尙，也表現了貴婦在閒逸的生活中含情多思的神態。畫的背景以竹子和花滿枝頭的人樹作襯托，突出了畫面優雅的情趣。吐魯番地區不產竹子，而畫面以竹子爲背景，反映了吐魯番地區的貴族對中原地區貴族在庭院內栽培竹子的那種優雅情趣的仰慕。

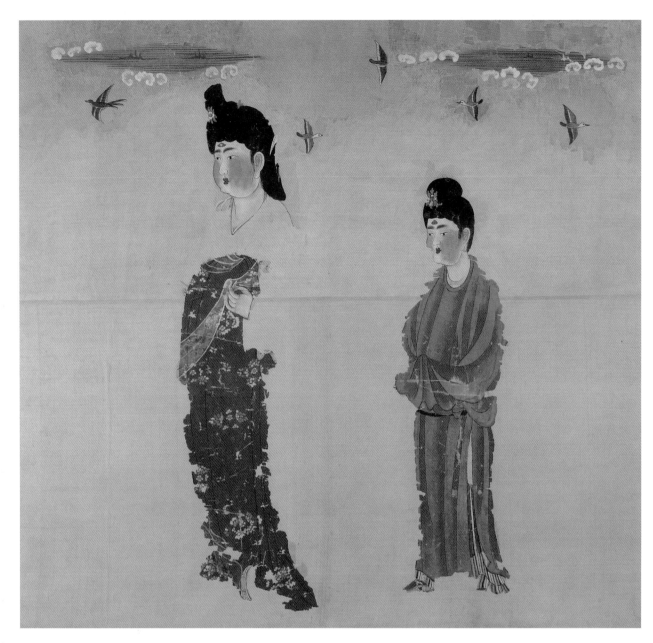

美人花鳥絹畫
Beauties with flowers and birds
Figure painting on silk

唐　絹　縱96 cm；橫91 cm　1972年吐魯番阿斯塔那187號墓

此絹畫爲阿斯塔那187號墓出土物中，工筆重彩屛風畫中的一件，正中間一幅爲
「弈棋貴婦絹畫」，此幅繪於對弈者的右側。畫面中的兩個美女，前者爲雍容華貴
的仕女，其身後爲正當妙齡的侍女。

仕女髮束高髻簪花，闊眉。額間描花鈿，兩腮塗紅，小嘴。身穿綠衣緋裙，披
帛，足穿翹頭履，左手上屈，輕拈披帛。身後的侍女髮束高髻簪花，額間描紅綠
化鈿。身穿圓領印花袍，腰間繫黑帶，下穿暈繝褲，足穿絲幫麻底鞋（此種鞋在
吐魯番地區唐墓中出土）。

〈弈棋圖〉中的婦女形象，在造型上，小嘴、闊眉、圓臉。體態肥胖，與唐以前
的「秀骨清像」，形成鮮明的對比，表現了盛唐時期的審美觀。用筆和線條細勁
有神，流動多姿，典雅含蓄，著色鮮明濃豔，表現出唐代貴婦細膩柔嫩的皮膚和
高級絲綢服裝的紋飾與品質。

因出土時畫面殘破較甚，人物頭側的飛鳥，當是重新裝裱時錯置。

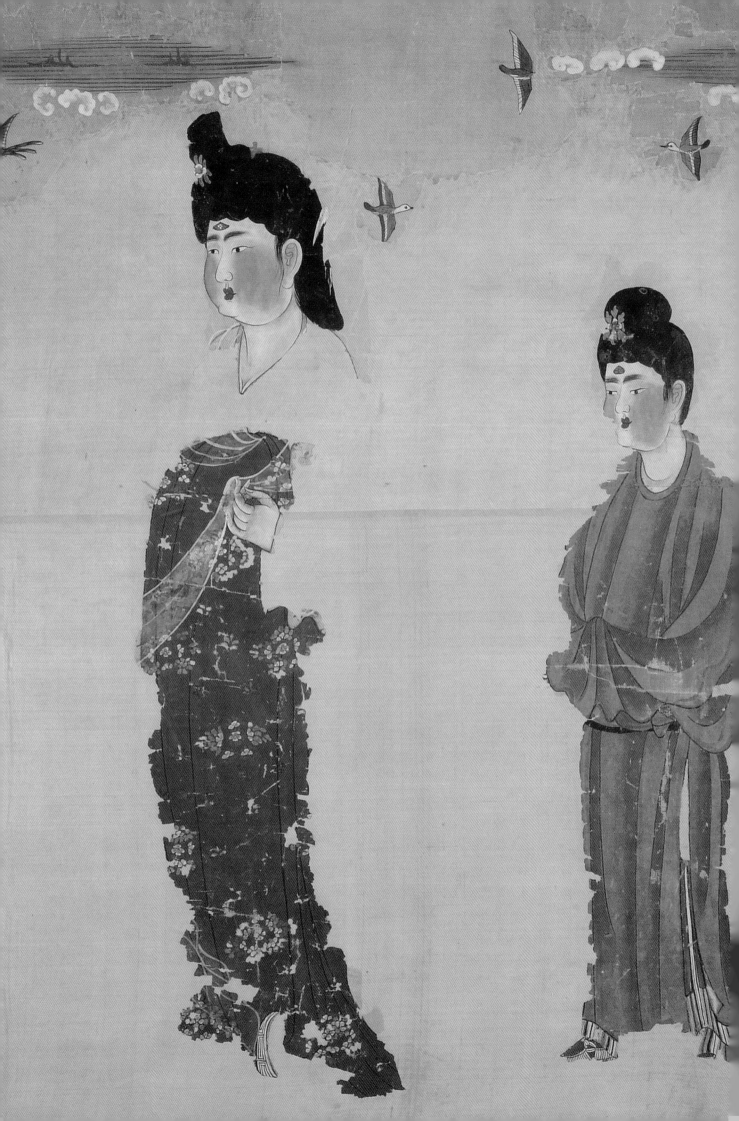

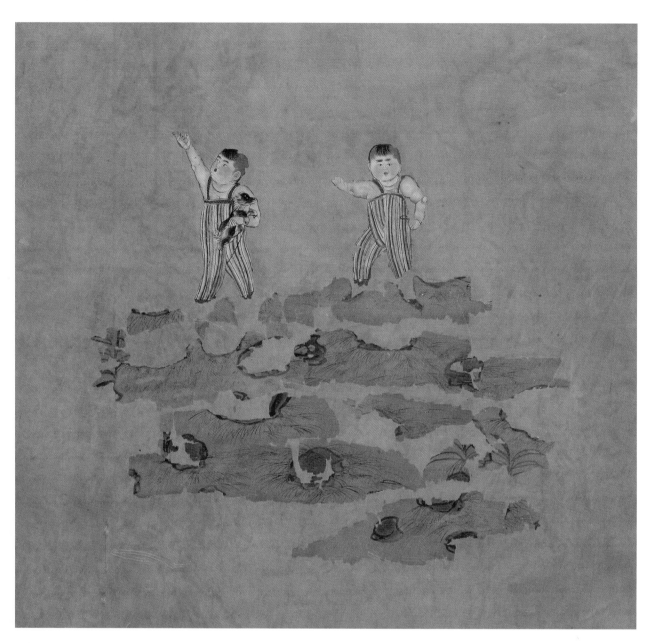

雙童絹畫
Two boys at play
Figure painting on silk

唐　絹　縱58.8 cm；橫47.3 cm　1972年吐魯番阿斯塔那187號墓

此絹畫是魯番阿斯塔那187號墓出土屏風畫中的一張，畫面描繪了兩個正在草地上追逐嬉戲的兒童。他們倆額頂留一撮髮，袒露上身。下穿彩條帶暈繪長褲，紅靴。左邊的兒童右手高舉，似正放掉已獲的飛蟲，左手抱一黑白相間的卷毛小狗；右邊的童子則凝眉注目，彷彿發現了什麼正在招呼著同伴注意，神情急切不安。地面上岩石小草用線條勾畫，敷染青綠、赭石。畫中的卷草小狗即後世的哈巴狗，牠的故鄉在唐代稱為「大秦」或「拂菻」的東羅馬帝國，故稱拂菻狗。據《舊唐書.高昌傳》記載：唐武德七年（西元624年），高昌王鞠文泰又向唐王朝獻狗，「雌雄各一，高六寸，長尺餘。性甚慧。能電馬銜燭。雲本出拂菻國，中國有拂菻狗自此始也」。由此證明早在吐魯番的高昌王室奉獻給大唐天子，是唐代從西域引進的新物種，後逐漸由王朝貢品演變成民間十分招人喜愛的玩物。

此畫除了用筆的粗細、剛柔和單純明麗的色彩來表現物件的情態，還加以暈染、以突出質感。

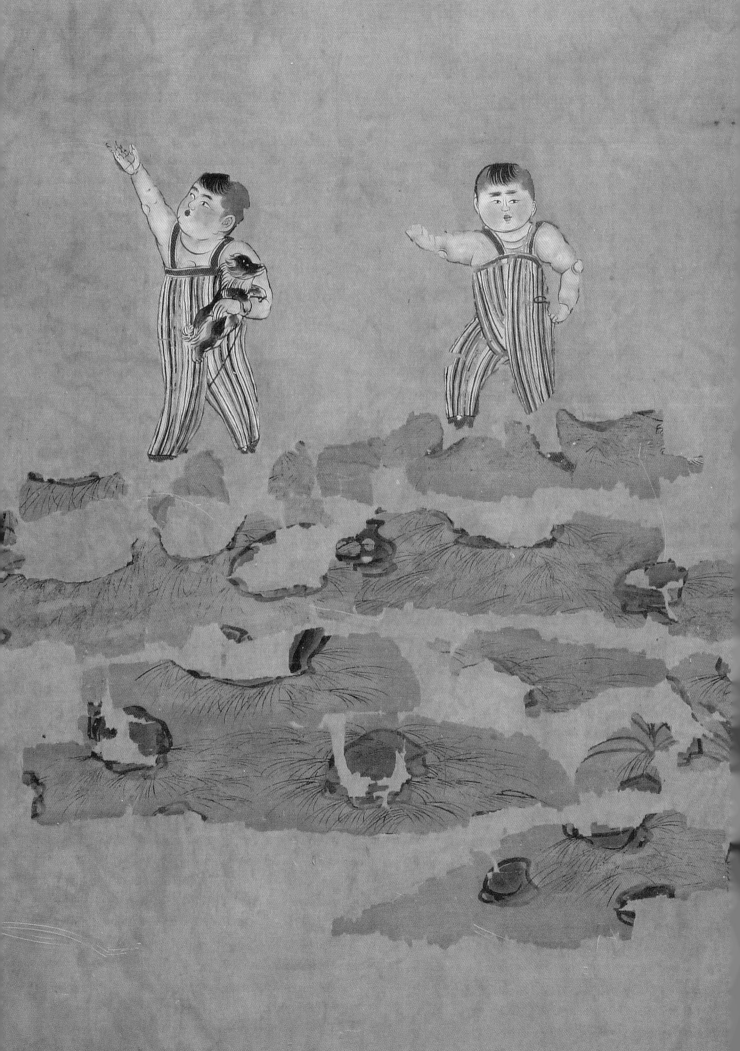

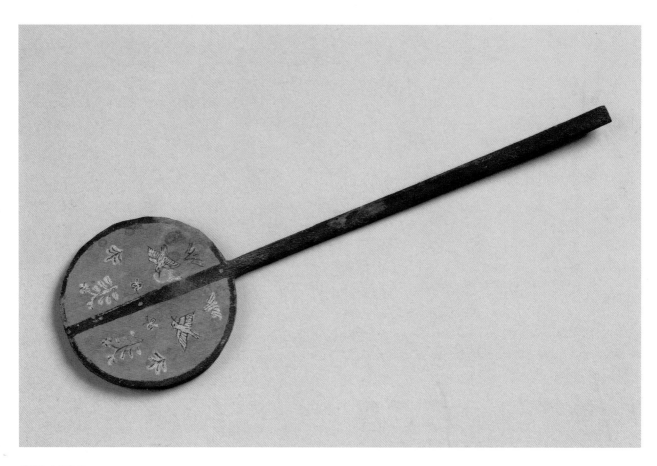

彩繪木團扇
Painted Fan

唐　木　長13.6 cm；直徑4 cm　1973年吐魯番阿斯塔那501號墓

為長柄團扇，木柄貫穿扇面，把圓形扇面一分為二。畫師巧妙地利用貫穿扇面的
木柄為軸線，在扇面上繪出兩面相對的山巒、花卉、小鳥、蝴蝶，小鳥在空中自
由飛翔，蝴蝶在花卉中雙雙飛舞，整幅畫面表達出了一種溫馨，浪漫的情懷。

扇子，在我國有著悠久的歷史，品種繁多，款式精巧，在傳統的手工藝上，人們
不僅在扇面上刺繡、繪畫、雕刻、燙印各種人物、山水風景、梅蘭竹菊、花鳥魚
蟲等，而且在扇面上以各種字體書寫詩詞。它除了用以夏天納涼外，又是評彈、
戲曲、舞蹈、說書等表演中常用的道具（藉以表現人物的思想感情和性格）。所
以說，扇子已經成為一種很好的民間工藝美術品，能給人以美的享受。

這件木質小扇是冥器，其模仿的扇子實物，應該是長木柄絹扇。長柄圓絹扇一般
有侍女手持，為主人搧風。這裡也折射出當時社會生活的一些痕跡，對於研究唐
代社會有著重要的價值。

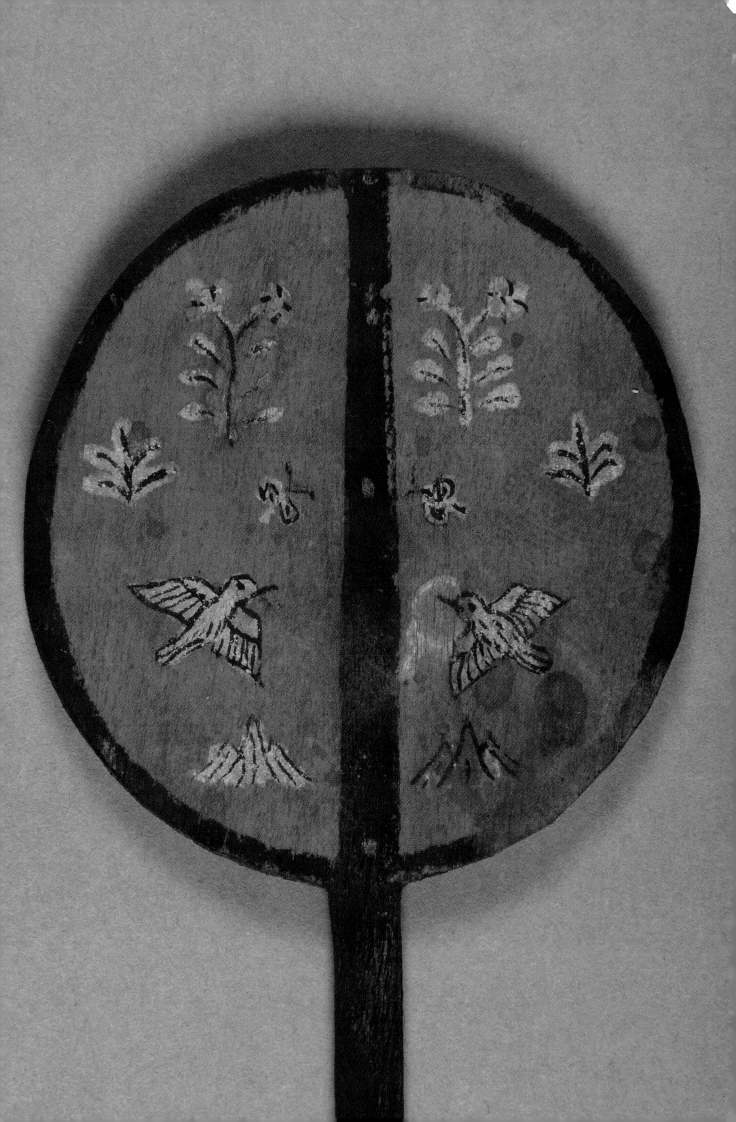

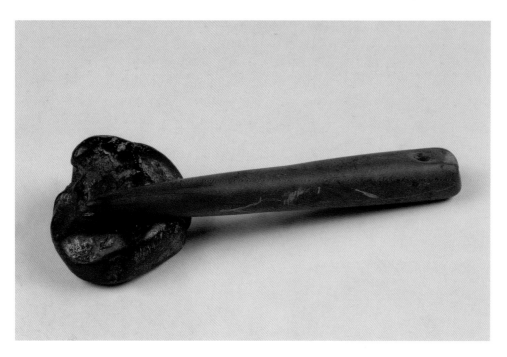

石眉筆、眉石
Stone cosmetic implements

漢　石　眉筆長9.4 cm；眉石3.6×3.2 cm；厚1.9 cm
1985溫宿縣色孜東47號墓

石眉筆打磨成錐形體，一端鑽有細孔。眉石為黑
色顏料石（石墨），因多次取顏料被磨成不規則
形狀，上面也鑽有一細孔。石眉筆和眉石的鑽
孔，是用以繫繩，便於攜帶。
石眉筆和眉石是古代婦女化妝用品。

角勺
Horn spoon

春秋戰國　角　長16.5 cm；寬5 cm
2001年且末縣紮滾魯克123號墓

角勺是用動物的角削刻、打磨而成。勺呈長圓
形，柄長7公分。勺內殘留黃色顏料痕跡，應是
當時婦女調顏色的化妝用具。

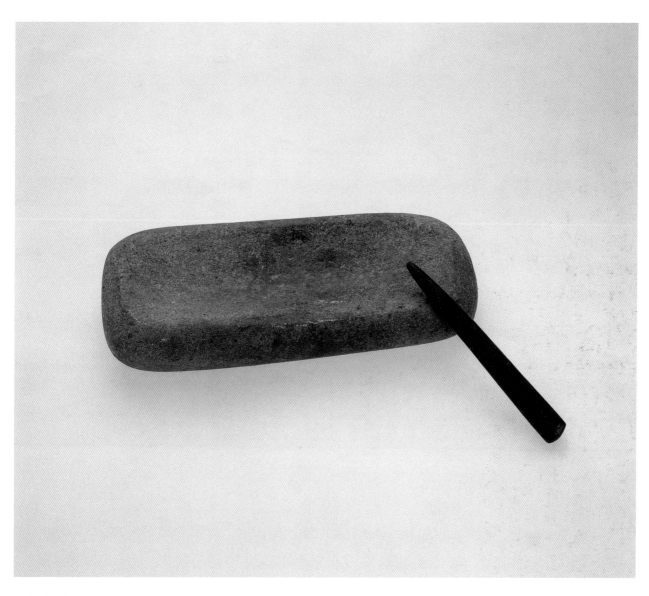

化妝棒與石臼
Stone stick and plate for makeup

西元前5-3世紀　石　長13.2 cm、寬5.2 cm、厚2.2 cm
2003年特克斯縣恰甫其海墓地

石化妝棒出土時，放在石研磨器中。在新疆史前墓葬中，往往作
為女性隨葬品出土，同時還伴隨不規則的黑色礦物燃料塊，黑石
塊上有用其磨製粉末形成的溝槽。

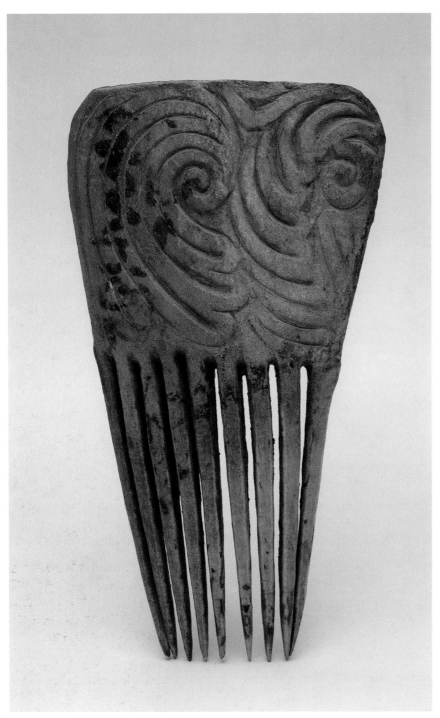

雕花骨梳
Carved bone comb

西元前1000年　骨　長11.1 cm；寬2.6-6.1 cm　1986年哈密五堡墓地

扁平狀，通體磨製而成。柄長5公分，有九齒，齒端尖銳。柄正
面雕出兩組渦旋紋，圓潤自如，美觀大方。背部刻出寬近1公分
的凸稜，中穿小孔，用以穿繫，便於攜帶，是一件製作精美的實
用品。

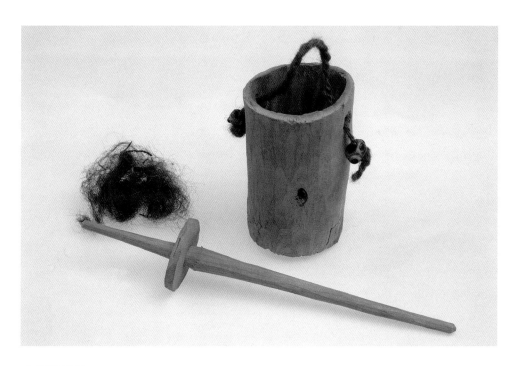

木筒及紡輪
Wooden bucket and spinning wheel

漢晉　木　紡杆直徑3 cm、厚2 cm、孔徑0.3 cm、
長22.2 cm、最粗徑1 cm；桶口徑4 cm、高6.8 cm
1995年民豐縣尼雅遺址1號墓地

係用一較粗木枝削挖製成，直筒狀，嵌一圓形木
底蓋，口無蓋，口兩側鑽孔穿紅毛線繩，孔部各
裝飾一方形蜻蜓眼料珠。
紡輪平面呈橢圓形，中有孔，上面較平，底面呈
弧形。紡杆，兩端略細，中部稍粗。

木手（打緯器）

南北朝　木　高20.2 cm；寬14.6 cm；厚3.5 cm
1959年于田縣屋玉萊克

編織地毯使用的工具。先製作出木手的器身和把
柄，然後卯和而成。柄呈等腰三角形，器身近乎扇
形，底部兩面削成斜坡，然後鏤刻出齒。木手製作
簡單，結實耐用，表面光華，保存完整，是研究新
疆古代地毯編織工藝發展史的珍貴實物資料。

藍地對鳥對羊樹紋錦
Brocade with paired birds, paired goats, and tree design on blue ground

唐　絲　12×25 cm　1972年吐魯番阿斯塔那151號墓

藍色底，以黃、紅、藍、白4四種顏色顯花，主體花紋爲中間的一列燈樹，燈樹的上方是葡萄樹和對鳥，燈樹的下方是對跪的大角羊，羊的頸部繫著綏帶，一對長角誇張地向後彎曲，燈樹呈塔形，樹上掛著花燈，樹的邊緣織出放射線，寓意夜晚樹上的花燈放出耀眼的光芒。處於靜態、圖案式的燈樹紋，與形態各異的動物紋相結合，使之成爲不是一種單調的迴圈反復與形式上的連續，而成爲一種巧妙的融匯，表現出生動、活潑、錯落有致的韻味，富於節奏感。燈樹紋取材於中國傳統的上元燈節。寓意火樹銀花，枝繁葉茂，人畜興旺，吉祥太平等含義，表現了人們美好的願望與習俗。

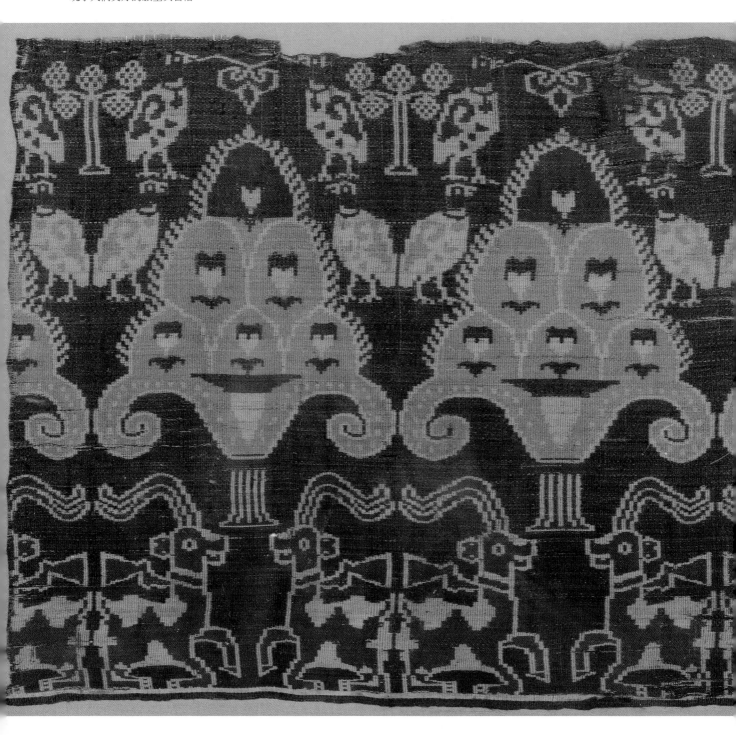

黃地小聯珠團花錦
Brocade with pearl roundel and circular flower design on yellow ground

唐　絲　19×19 cm　1973年吐魯番阿斯塔那211號墓

該錦的緯線密度為16×2根／公分，經線密度為48×3根／公分，以經線顯花，一側尚保留完整的幅邊。錦以黃色作地，用白、藍、綠色經線顯花，主體花紋為直徑3公分的聯珠小團花，小團花縱橫排列整齊，佈滿整個錦面。聯珠紋是唐代時期錦上常見紋樣，聯珠紋可能是受波斯薩珊王朝圖案的影響而出現在西域和中原地區的。在唐代畫家閻立本的〈步輦圖〉中，吐蕃使者祿東贊所穿的衣服上便織有聯珠紋。此外，從該墓同時出土有唐永徽四年（西元653年）墓誌來看，這塊錦的的織造和使用應當距下葬年代不遠。

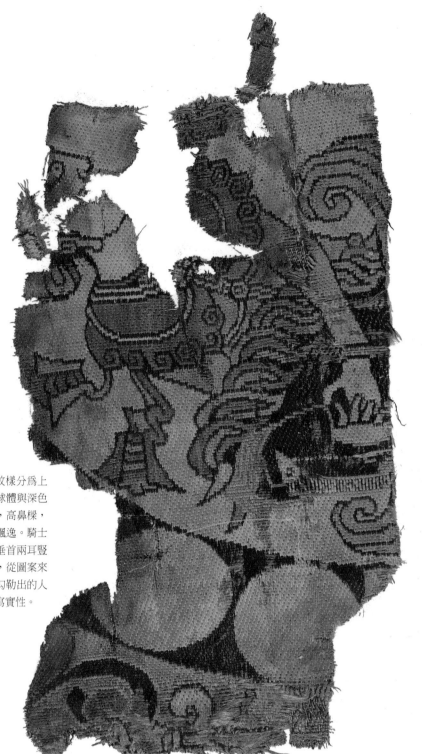

球路天馬騎士錦
Brocade with ball and horse rider design

唐　絲　14×8 cm　1967年吐魯番阿斯塔那77號墓

錦面顯煙色地，土黃、棕、綠等3色顯花。文物主體紋樣分爲上
下兩部，下部是由球體組成，排列成兩球球體，淺色球體與深色
背景互爲相見。上部爲騎士騎馬圖案。騎士長相粗獷，高鼻樑，
大眼睛，內著緊身衣，身披有花邊的披肩，身後飾帶飄逸。騎士
兩手緊抱馬頸，扭身向後方看，左肩低，右肩高。馬垂首兩耳豎
立，長鬃毛捲曲著延及背部，馬身兩側有翻卷的雙翼，從圖案來
看馬的身體非常健碩，當爲翼天馬。球路天馬騎士錦勾勒出的人
物和天馬紋飾線條舒卷，紋樣繁縟華麗，具有很強的寫實性。

四葉紋刺繡毛條 (2片)
Wool straps with embroidered patterns (2 pieces)

漢　毛　32×5 cm；19×5 cm　1984年洛浦山普拉1號墓

兩條刺繡品殘片均呈長方形，保存單面幅邊。刺繡品面以紅、
藍、黃3三色顯花，紋樣區分，每區3色。在紅色料及毛條上用鎖
針繡法繡出藍色的支形格，在支形格內繡有黃色4瓣花紋樣，外
有1圈黃色作爲裝飾。每個花瓣的形狀都極爲飽滿，花朵中央有
藍色作爲花心，花朵呈盛開狀，支形圖案清晰，黃色4葉花紋纖
巧，排列整齊勻稱，具有相當高的刺繡、鎖繡技藝。

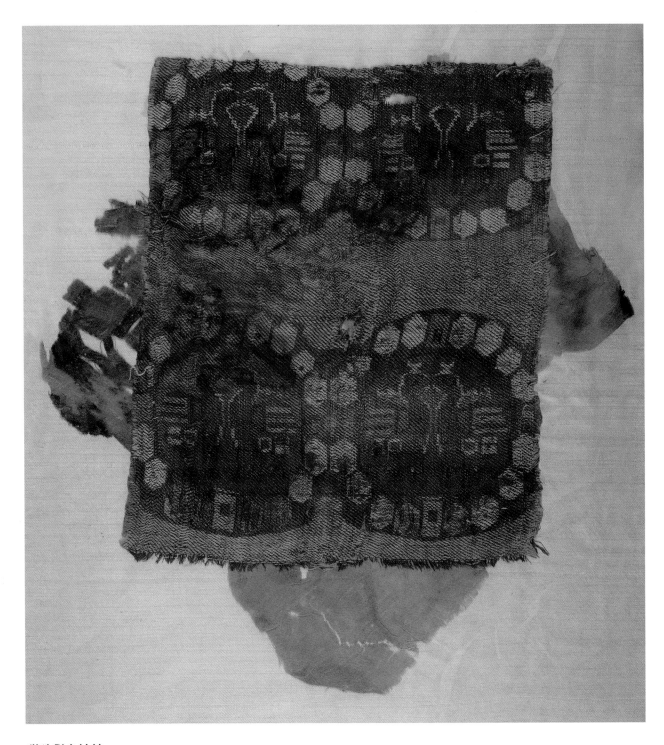

聯珠對鳥紋錦
Brocade with pearl roundel paired birds and beads design

唐　絲　20 cm×21 cm　1966年吐魯番阿斯塔那70號墓

由紅、黃、駝、白色組成,以醬紫和白顯花圖案爲主,周爲6邊大聯珠紋圖案,
中間爲對稱的對鳥紋樣,大聯珠紋中間由「回」字斷開,紅色集中於花紋區。整
個織物共有兩對對稱的對鳥圖案構成。週邊的荷葉邊已殘缺。此類織錦採用的是
具有西方風格的斜紋緯錦,是在漢、唐期間絲綢之路上絲綢技術最後的發展,夾
經由兩根強「Z」撚的絲線構成,作爲顯花的絲線較爲完整,混色絲線爲緯線,
而較爲簡單的織法是在聯珠動物紋之外的紋樣。此類織物的圖案最大特點是雖然
有緯向的對稱或者重複迴圈,卻沒有眞正的經向迴圈。整個織物佈局均勻,搭配
和諧。

獸面紋錦
Brocade with animal mask motifs

漢晉　絲　殘長50 cm；寬14.5 cm　1999年尉犁縣營盤23墓

爲平紋經重組織，藍色爲地，黃、淺藍兩色顯花，圖案不分色區。此錦紋樣骨架由粗獷的渦狀卷雲構成，骨架間塡獸頭紋。其上還織出文字，經鑒定爲佉盧文字。

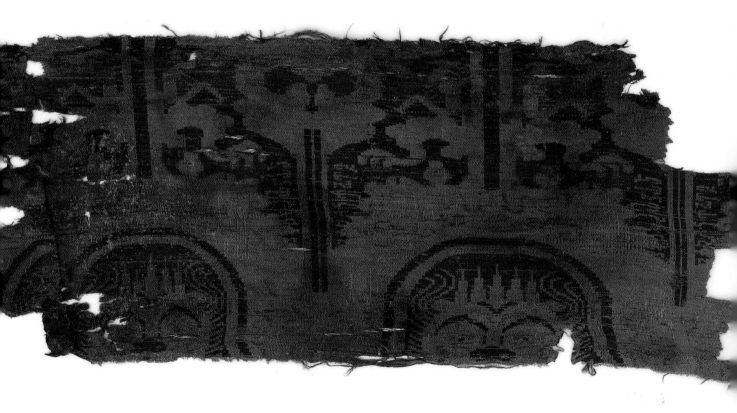

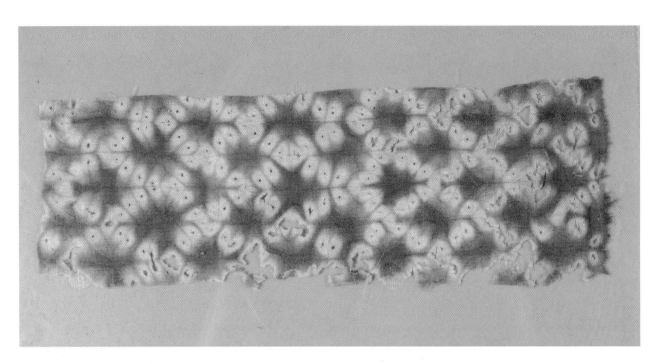

煙色絞纈絹
Silk with tie-dyed patterns

唐　絲　長15 cm：寬5 cm　1969年吐魯番阿斯塔那117號墓

以煙色地顯大黃色花紋爲主。主題花紋爲以縱、橫排列有序的菱形圖案爲主。平
紋組織，經緯線每平方公分36×36根。以淺黃絹（或原爲白色，年久變黃）爲
坯，折成數迭，加以縫綴，然後現行浸水，再投入棕色染液。染成後，菱花色彩
有層次，顯出暈絢效果，看似既大方又美觀自然。這即反映了當時的染織工人充
分發揮了他們的智慧和技巧，又反映了當時織絹技術的高度發展，對於深入研究
我國悠久的絲綢生產歷史，具有很重要的價值。此外，同墓還出土有永淳二年
（西元683年）墓誌。

鹿頭紋綴織毛條
Wool fabric with stag head design

漢　毛　21×10.5 cm　1984年洛浦山普拉2號墓

多色平紋毛織物，由紅、黃、綠、紫等色線織成條紋毛條，並由多種圖案構成，其中鹿頭花紋圖案雋穎，工藝精湛，經緯線較爲勻稱，經線細，緻密緯線較粗而均勻，織制規整，色澤鮮豔，顯示了西域地區在毛織手工藝上的創造和革新。由此可知，山普拉的鮮明特徵就是憑藉著農牧區較發達的畜牧業，較早就普遍以毛做爲他們的衣著和毛毯。毛織物的紋飾具有前後相隨、曲直結合、大小相承的整體佈局，內容豐富多彩，歷千年而依然色彩鮮豔，這是西域古代民族對中華物質文明的重要貢獻。

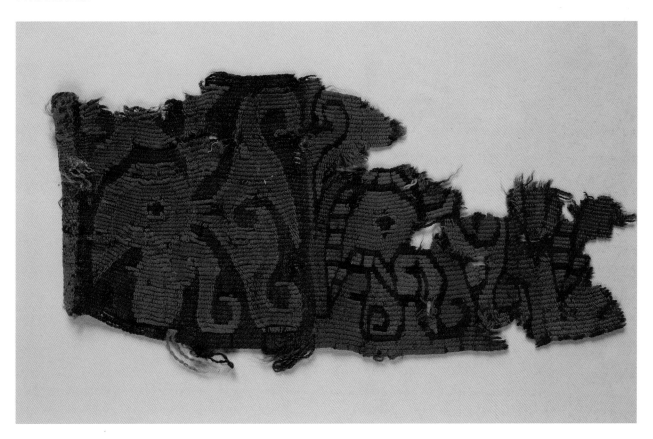

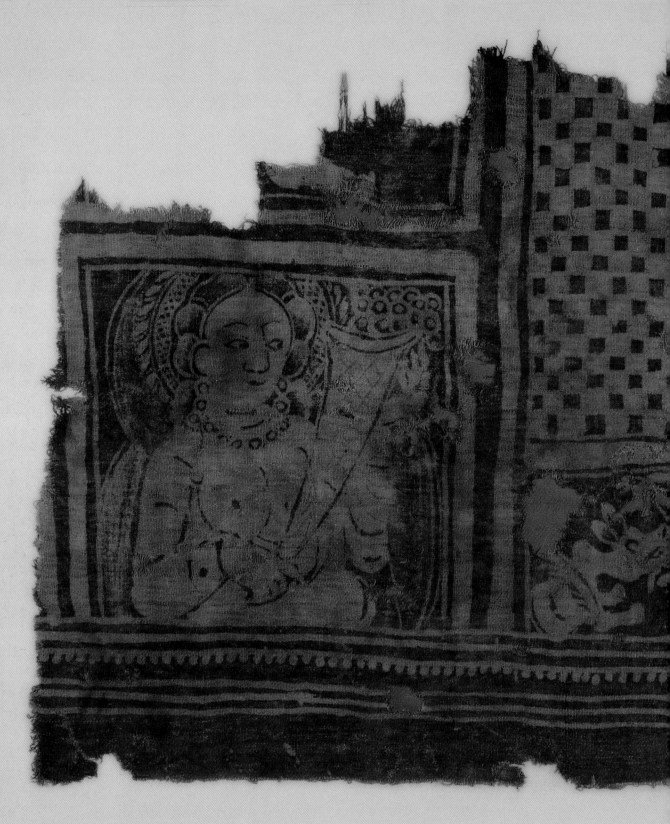

蠟染藍白印花棉布
Cotton fabric with wax-resist dyed design

東漢　棉　長79 cm；寬48.5 cm　1959年和田民豐尼雅遺址1號墓

長方形，出土時已殘破。在藍色棉布地上顯白色紋樣。圖案佈置在方格裡。上端格內有獅尾和動物蹄等紋樣。下面長橫格裡是長龍、飛鳥和魚紋，左下方格內為袒胸露懷的半身菩薩像，高約21公分雙目斜視，神情恬靜溫婉，項飾瓔珞，雙手捧著盛滿葡萄的筒形角狀容器，身後有圓形頂光、背光、瓔珞等飾品。從人物造型看，具有較強的犍陀羅佛教藝術風格，實為織物類上乘之作。不僅是研究佛教美術的珍貴資料，而且還是研究古代新疆蠟染工藝的重要實物，具有很高的學術價值。

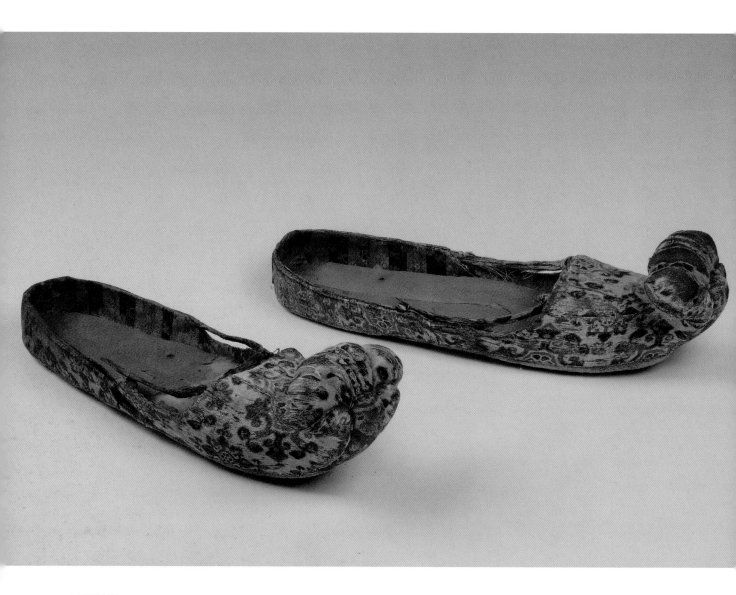

雲頭錦鞋
Brocade Shoes with rolled toe-caps

唐　絲　長29.7 cm；寬8.8 cm；高8.3 cm　1973年吐魯番阿斯塔納

這雙錦鞋，採用唐代最典型的變體寶相花紋錦組成。鞋面以黃色錦作地，其上織藍色變體寶相花紋。鞋裡用料為暈繝條式綾。鞋底用線縫成，內襯黃色菱紋綺底墊。鞋的結構為大方圓口，鞋臉前口邊沿縫綴3個小錦鼻，並用兩根錦襻依次貫穿鼻孔，連於後幫，以便穿著時束約鞋口。其造型的最大特點是鞋首以同色錦紮起翻卷的雲頭，內蓄以棕草，鞋頭高翹翻卷，形似卷雲，男女均可穿著。這雙鞋保存完好，造型古樸，設計合理，是研究唐代製鞋工藝的重要遺物。

蒲鞋
Hemp shoes

唐　麻、草　長24 cm；寬7.5 cm；高6.8 cm　1964年吐魯番阿斯塔那37號墓

此鞋，鞋頭上翹狀，鞋幫用蒲草編織，前臉向上翹，鞋尖上編織兩個凸起的乳釘
紋，並在前臉和乳釘紋上編織花紋。蒲鞋編織頗爲費工，雖織細巧妙卻難度很
大，蒲鞋採用極細的蒲草編織，它與麻線鞋一樣，以其輕巧博得人們的喜愛。這
種鞋由中原傳入，多由百姓在暑天所穿，如《梁書・張孝繡傳》稱：「孝繡性通
爽，不好浮華，常冠谷皮巾，躡蒲履。」有一種說法，認爲麻線鞋、蒲鞋爲唐墓
漢人所穿，它反映了這一地區漢人穿著的情景。此鞋製作工藝精美，技術成熟，
圖案素雅，具有很強的審美價值。

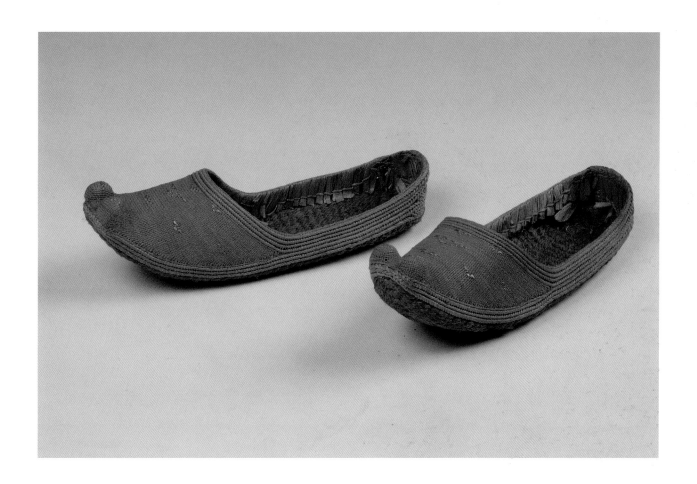

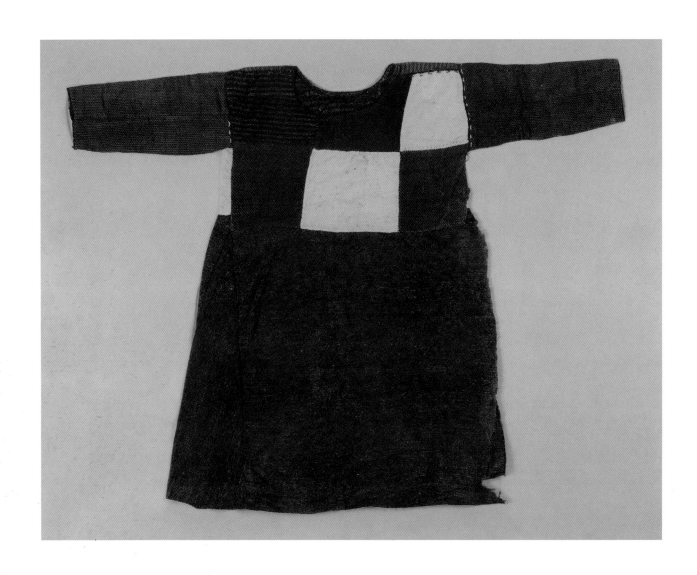

套頭裙衣
Pull-over skirted robe

前5世紀　毛　長63 cm；下擺56 cm　1996年枲滾魯克55號墓

爲以多種顏色的毛布，拼對縫製而成的套頭式兒童連衣裙。其在
圓領長袖和下擺兩側各綴加一塊三角形毛布，使下擺加大。枲滾
魯克墓地出土大量厚、薄不等的毛織物縫製的服飾，如長外衣、
短上衣、褲、裙、帔巾、帽、氈襪等衣著，原料均爲毛織物，這
是其中一件。通過這些衣物可使我們對當時人們物質文化、生活
習俗有初步的認識。此件在當時的情況下能採用這種不對稱的方
法，顯得具有時尚美。顏色非常豔麗，顏色反差強烈，突出了較
強的視覺效果。

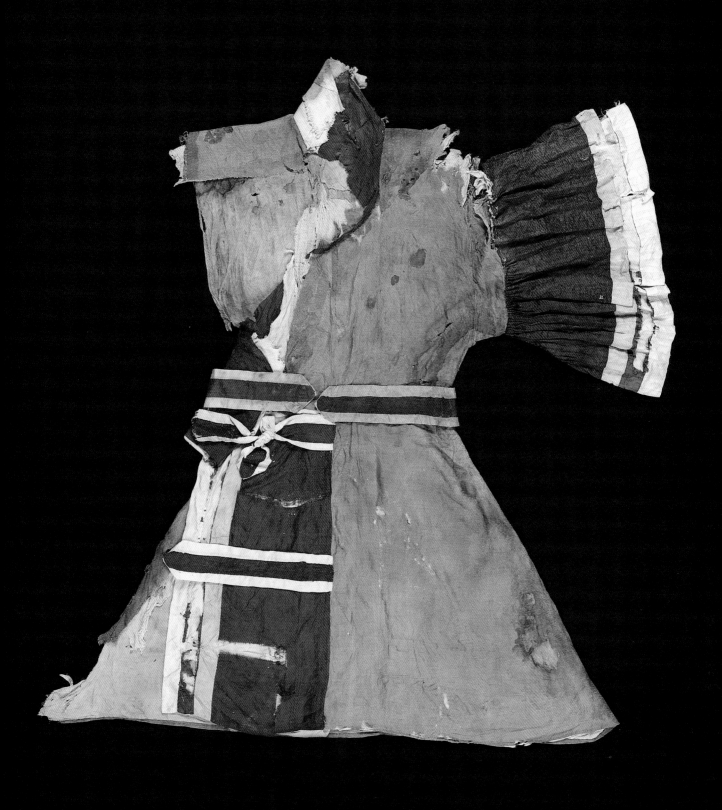

半袖綺衣
Patterned tabby robe

東漢魏晉　絲　衣長88 cm；肩通寬64 cm　2003年樓蘭故城北墓葬

童裝。右半部分殘缺。交領，帶有褶襉的喇叭式半袖，束腰，下
擺寬大。藍色幾何紋綺爲主要面料，紅、白、棕色絹做衣袖、緣
邊。款式新穎、別緻。尼雅文物和樓蘭壁畫中都可見到類似的服
飾。

彩繪絹衫
Silk robe with painted motifs

東漢魏晉　絲　身長120 cm：通寬162 cm　2003年樓蘭故城北墓葬

殘破成數片，經拼對成型。左衽，右襟上挖出半圓型領口，束腰，寬襬，左右兩側下開衩。白色絹為面料。成衣後再進行手工描繪。胸襟上以紅、黑、土黃、綠各色繪一尊站在蓮花上的立佛，周圍滿繪花卉、纓絡。手描線條勁秀，平塗色塊均勻，人物眉眼、髮絲、衣褶表達的細膩、生動，具有是繪畫的效果。

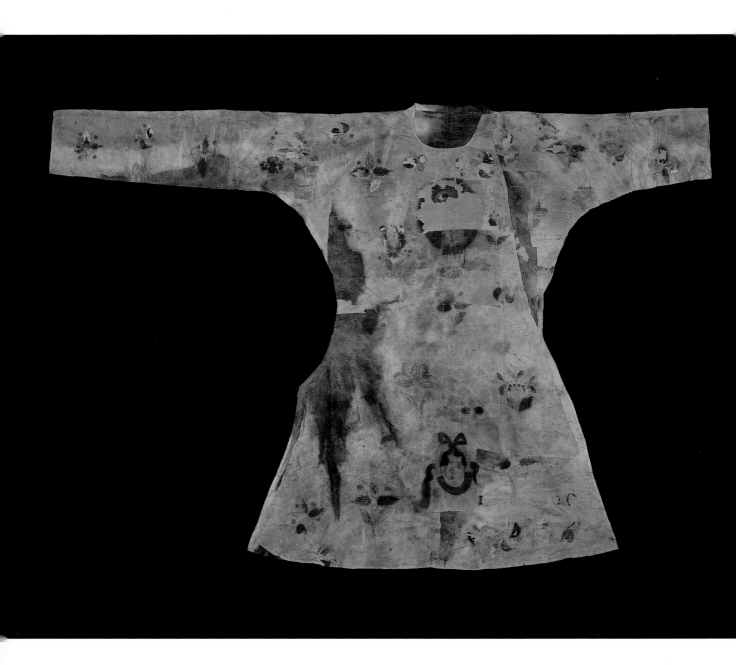

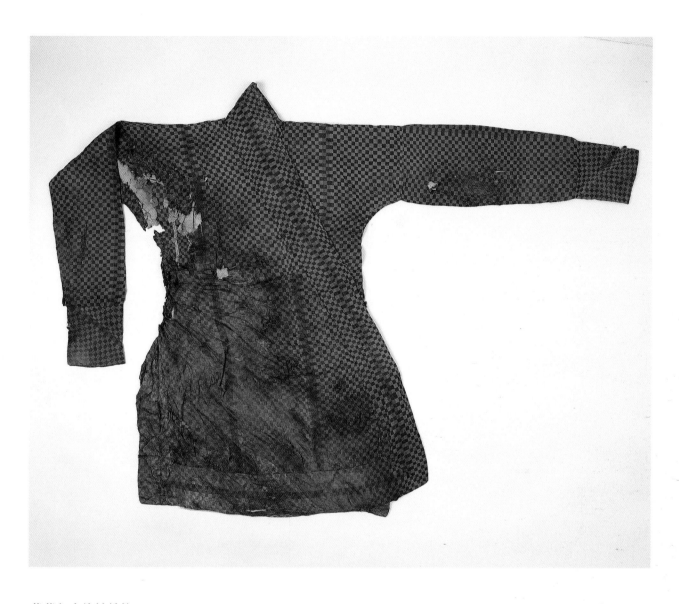

黃藍色方格紋錦袍
Brocade robe

漢晉　絲　衣長122 cm：通袖長225 cm　1995年民豐縣尼雅遺址1號墓地3號墓

黃藍方格紋錦為面，下擺和衣袖處間或有絳、綠色方格組成的豎條，白絹為裡。交領、左衽、窄袖，下擺寬大，兩側開衩。
錦幅寬42公分，經密50×2根／公分，緯密30×2根／公分。經線顯花，排列比1：1經二重夾緯經面平紋。方格規整，色彩典雅，給人以素潔大方之感。白絹為平紋組織，經密58根／公分，緯密38根／公分。

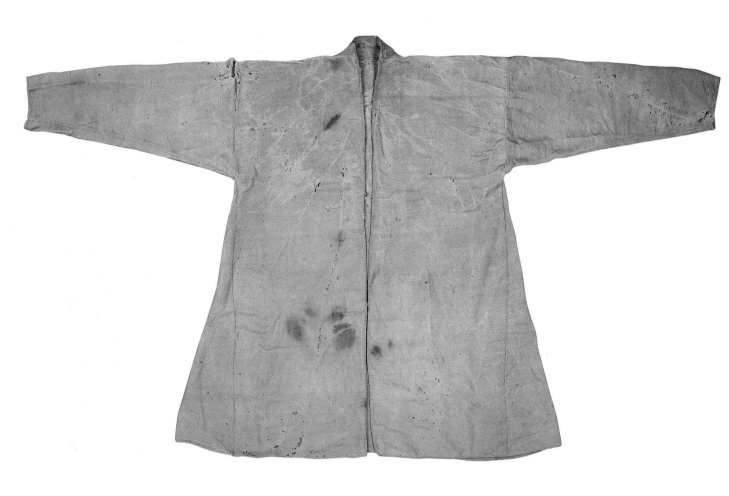

褐長衣
Woolen twill robe

西元前500-300年　毛　長96 cm；通肩袖長160 cm　1992年鄯善縣蘇貝希墓地

粗毛織品通稱爲褐。這件淺黃色上衣對襟，長袖，立領，下擺兩側各加縫兩個三角形褐。保存完整，甚爲罕有。衣料的編製方法爲經疏緯密，製作精細，對瞭解當時的紡織技術甚有幫助。

毛布燈籠褲
Wool trousers

漢　毛　褲長102 cm；褲腰66 cm　1984年洛浦山普拉2號墓

褲裝形式是新疆主要衣飾特徵。該褲子爲收口式燈籠褲、寬腰、直筒。褲腿用幅寬36公分的毛布對縫而成，兩側皆有接縫，腿口顯褶縐狀。襠部的製作方法爲用一塊方形毛布縫製，對折呈三角形。毛布皆爲平紋組織，經緯線皆「Z」撚向，經線緊，而緯線疏鬆。織物質地厚重，縫製針腳細密。它的出現有其特定歷史文化背景，並顯示其強大的吸收力，相容並蓄，創造性的變化和融匯的進程，豐富了衣冠服飾之形態、款式與色彩，並推動了其不斷向前演進過程，對於研究當時該地區居民服飾文化有著重要的價值。

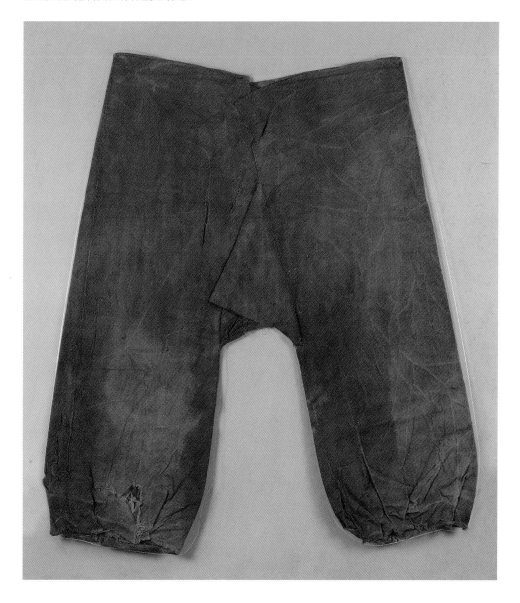

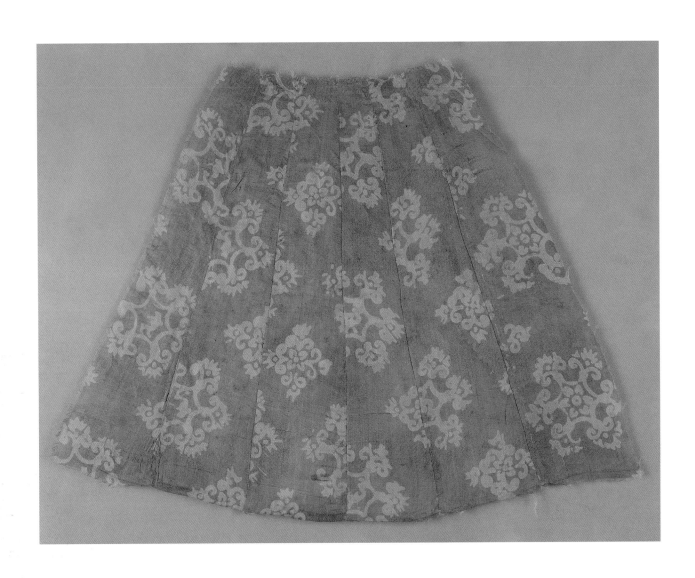

橙色印花小絹裙
Orange silk skirt with printed flowers

唐　絲　裙長21.5 cm：腰寬11.5 cm　1972年吐魯番阿斯塔那230號墓出土

橙色底，夾版印花，由6片印花紋錦拼接組成，呈喇叭狀。平紋
組織，經緯線排列疏鬆，構成方形小孔。在橙色地上顯深黃色圖
案。印花工藝爲減劑印花法，使花紋自然出現深淺不同的效果。
畫面上下左右以排列有序的小黃花爲主。圖案上下對稱，線條簡
潔，敷彩純明，花卉圖案形象生動活潑，形狀栩栩如生，實爲紡
織品中的精品之作。

「王侯合婚千秋萬歲宜子孫」錦枕
Brocade pillow with Chinese characters 'Wang hou he huen chien chiu wan sui yi zi sun'

漢晉　絲　長30 cm；寬52 cm　1995年民豐縣尼雅遺址1號墓地3號墓

女性東方木乃伊頭下的長方形錦枕，面料爲「王侯合婚千秋萬歲宜子孫」紋飾，四角絲線作穗，內裝乾草。

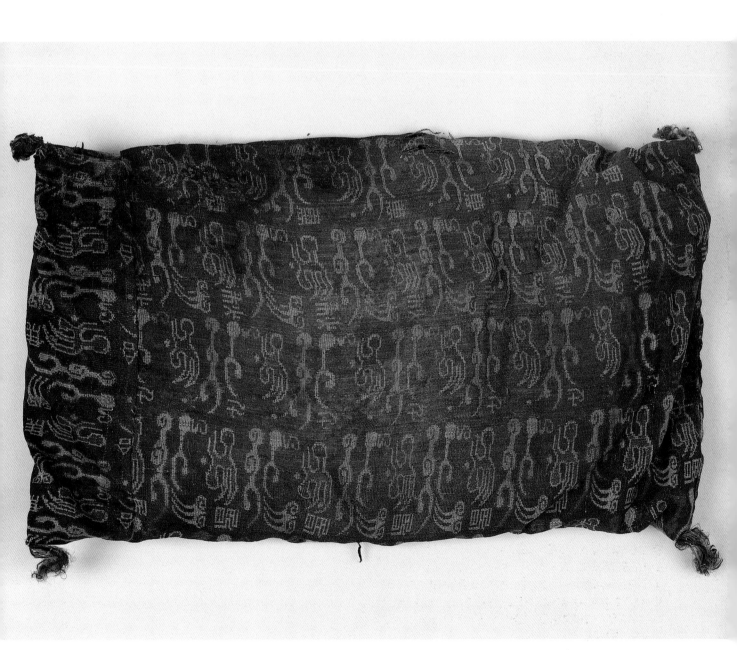

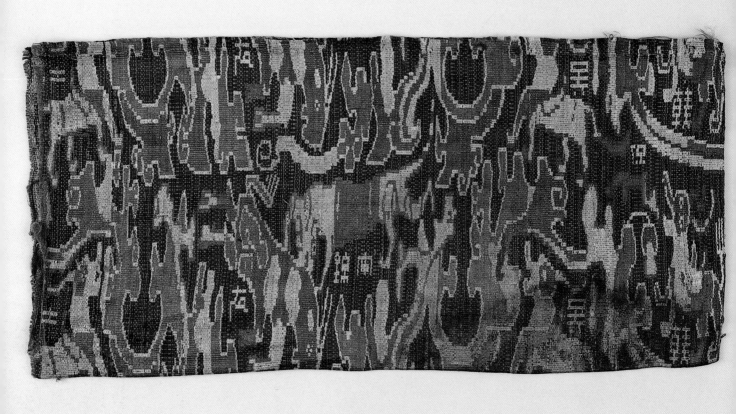

動物紋錦枕
Brocade pillow with animal motifs

漢晉　絲　長16.8 cm；寬34.5 cm　1995年民豐縣尼雅遺址1號墓地3號墓

此錦原爲枕套，正反面圖紋相同。圖案主題爲雲氣動物紋，從右
至左爲帶翼兩角獸、帶翼獨角獸、虎撲羊、帶翼獨角獸，可以推
測其左側還有一個帶翼兩角獸。錦上從右到左織有銘文「韓侃吳
牢錦友士」，其意不明。

「王侯合昏千秋萬歲宜子孫」錦被
**Brocade quilt with Chinese characters 'Wang hou he
huen chien chiu wan sui yi zi sun'**

漢晉　絲　長168 cm；寬93 cm　1995年民豐縣尼雅遺址1號墓地3號墓

由兩幅各寬48公分的錦縱向拼合縫成，仍保存白色幅邊。錦爲藍
色地，以紅、白、綠、黃四色經線顯花。圖案爲變形雲氣紋和茱
萸紋迴圈排列，共有五組半，每組有兩列縱向交錯迴圈排列的紋
樣組成。從右向左織「王侯合婚千秋萬歲宜子孫」漢文隸書吉祥
語。織物保存完整，色澤豔麗，簡潔清秀。

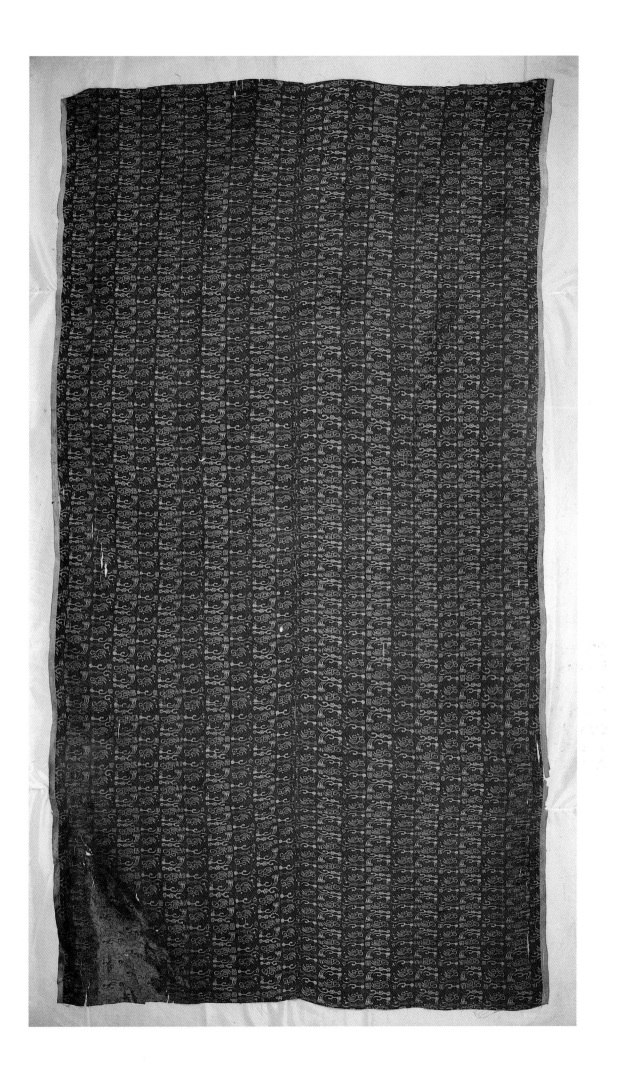

55

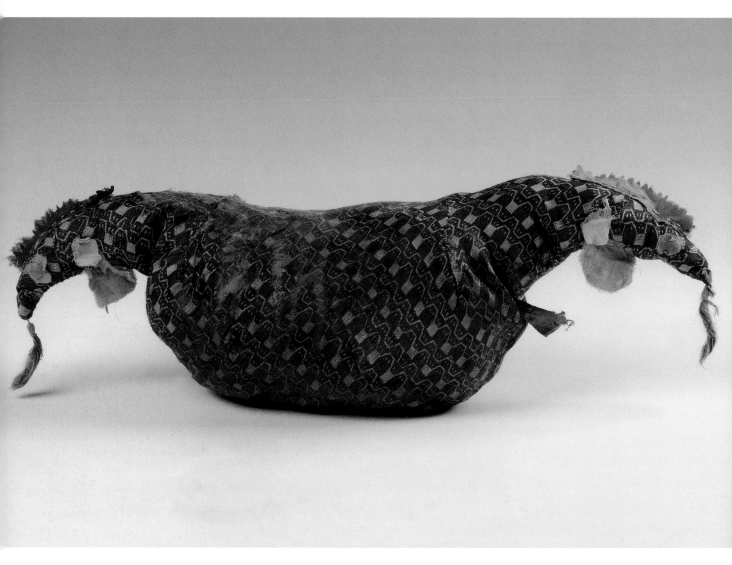

雞鳴錦枕
Brocade pillow with crowing cock design

漢晉　絲　長47 cm；寬12 cm；高12 cm　2003年烏魯木齊徵集

此枕由錦縫製成同身雙首的雞形，雞身爲枕的中央部位，兩端爲
雞首，雞首尖嘴，雞嘴帶穗，頭頂雞冠，眼圓，高冠，細頸。眼
睛用逐漸變小的三層圓形絹片重疊而成。底爲紅絹，中爲白絹，
表爲綠絹，具有較強的裝飾效果。冠由紅、綠、白絹構成，作鋸
齒形狀。頸下綴以錦、絹、棉布飾帶，枕芯內填充物爲棉花。

梳鏡錦袋
Comb and mirror bag

漢　絲、毛、棉　長20.5 cm；寬10.5 cm　1984年洛浦山普拉2號墓

該梳鏡袋以錦片、綺條等為面料拼接縫成，內襯毛布，周邊鑲以紅絹，為折疊式，呈半圓形，有白絹繫帶。錦袋展開呈橢圓形，裡分左右兩口：一邊放銅鏡、一邊放木梳。鏡袋外表為綠色綺，飾邊為紅色緂，飾邊上以平針繡法，繡出白、藍、淺黃、土黃、湖藍等色的橢圓形花紋，成點狀均勻分佈。裡面的袋口面是織錦，口部由紈、緂作飾邊。飾邊用淺黃、白、土黃、煙色等彩色絲線繡出菱格網紋。鏡袋較厚，袋口裡面襯墊有棉布，中間還有毛氈。為當時婦女的化妝用具。此物件設計極為巧妙，其織作工藝考究，色彩多變，造型獨特，包含多種元素，實用性和審美價值很高。

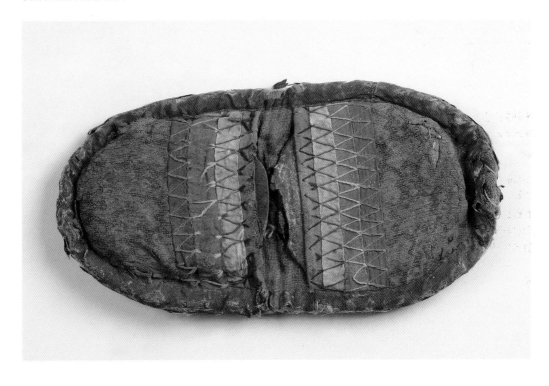

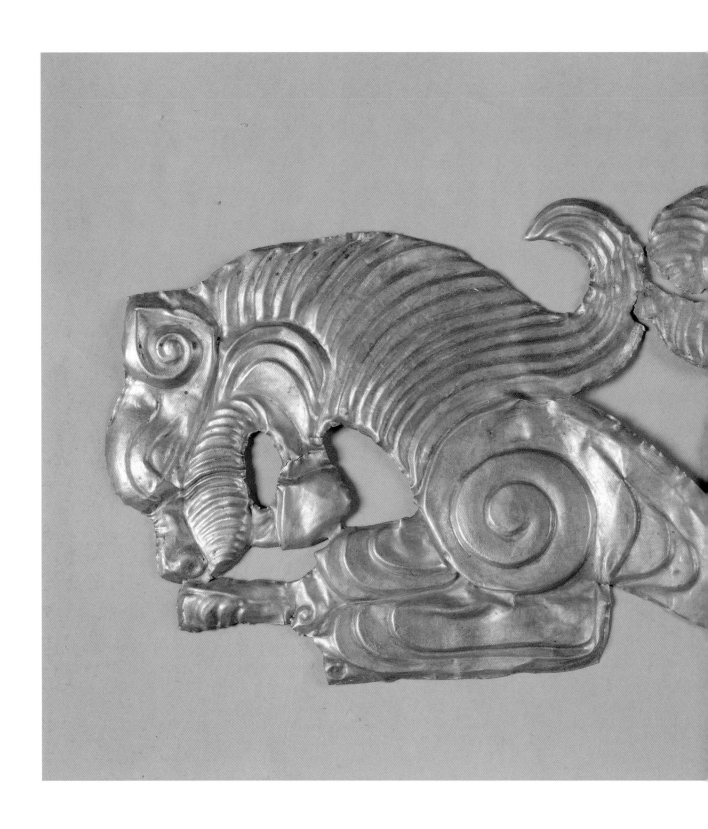

獅形金牌飾
Gold plaque in lion shape

戰國　金　長20.7 cm；寬10.2 cm　1977阿拉溝30號墓

動物形牌飾是北方草原民族常用的飾物。動物形牌飾的造型多爲虎、獅、鹿、狼、羊、牛等活躍於北方草原的野生動物和牧養動物。這件烏魯木齊阿拉溝30號墓出土的獅形金牌飾製作精美，是用整塊金箔捶打模壓出雄獅撲食的形象，呈長橢圓形，雄獅豎耳，張口睜目，前腿下壓一獵狗作咬噬狀，後腿和尾向上捲曲，顯得強健有力，鬃毛捲曲，細腰，身飾弧形條紋和圓渦紋，具有極強的立體感，生動地表現了雄獅之威猛。生活居住在天山山脈東部阿拉溝一帶的草原民族把獅子的造型融入到傳統的牌飾之中，使獅子形金牌飾體現出了北方草原民族的文化特色。金牌出土時尾部殘製成爲5片。

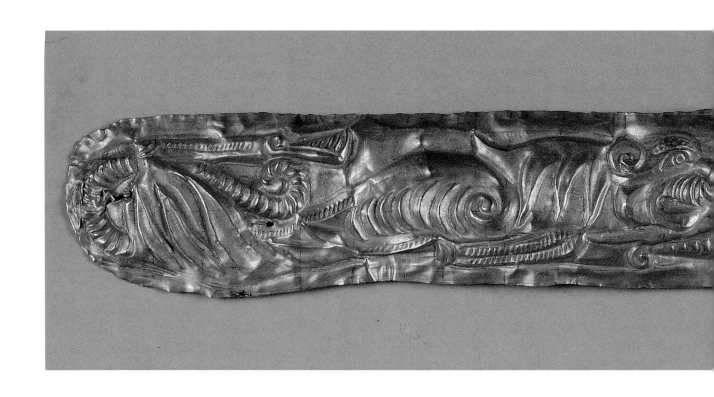

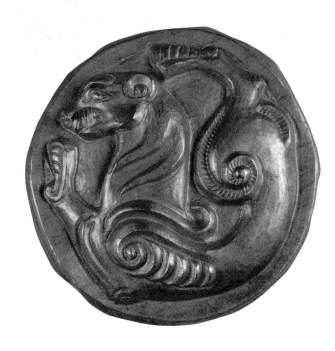

虎形圓金牌
Gold plaque with tiger design

戰國　金　直徑5.5 cm　1977阿拉溝30號墓

虎形圓金牌，用圓形模壓捶牒的方法製出一隻凸起的老虎紋樣，虎紋前體作曲立狀，昂首呈起躍式，後體反轉，抓至虎的耳部整個軀體反轉構成圓形，前爪抬至頜下，後爪至腦後，極富動感，另外，虎、鬃爪紋飾細微清晰，翼紋也比較明顯，可以稱為飛虎。當時生活在天山山脈東部阿拉溝一帶的民族，能夠用虎的造型生動地製作金牌飾，說明在他們的生活中經常接觸虎，對虎的習性特點有很細的觀察，虎體的翻轉飾翼表現出了時代和民族風格。

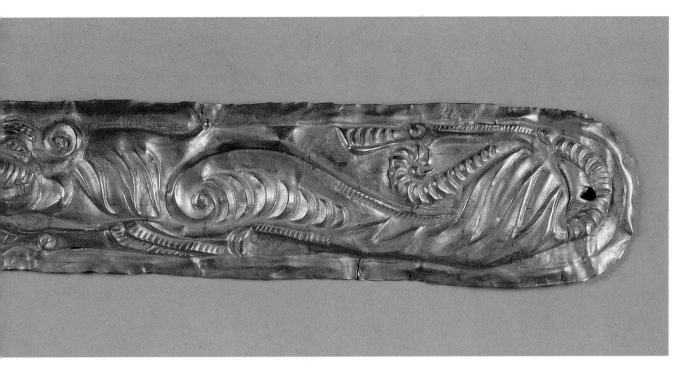

對虎紋金帶飾
Gold belt with confronting tigers design

戰國　金　長26 cm；寬3.5 cm　1977阿拉溝30號墓

對虎紋金帶飾，用金箔模壓捶鍱的手法製出兩虎相對，長條形，精美製作。金帶飾二虎張口怒目而視，虎視眈眈，前肢平身，後肢翻轉曲至背部，翼、尾上翹，雙耳機警豎立，欲作爭鬥狀。另外，鬃毛、尾紋以及其他紋飾也都很細微清晰，表現出了較高的工藝水準。虎模壓有翼，應該是飛虎。動物紋帶飾是北方草原常見的一種紋樣風格，分佈的相當廣泛，當時生活在阿拉溝一帶的民族把二虎相爭的場面做成帶飾，說明他們經常接觸虎，對虎的習性特點觀察很細緻。帶飾上有小孔，可能是綴於其他物品上的裝飾品。

彩石、琉璃　1980年樓蘭古城

透明、半透明體、有深藍、翠藍、墨
淺黃、土黃、靛青、墨黑、銀金、金
色。質地有瑪瑙、彩石、琉璃，呈圓
形、圓角四方形等等。中間穿孔。

金花形飾
Gold ornaments in flower shape

東漢魏晉　金　直徑2.6 cm
1999年尉犁縣營盤墓地

3枚，模壓成八瓣蓮花形，正中鑲嵌圓形瑪瑙。

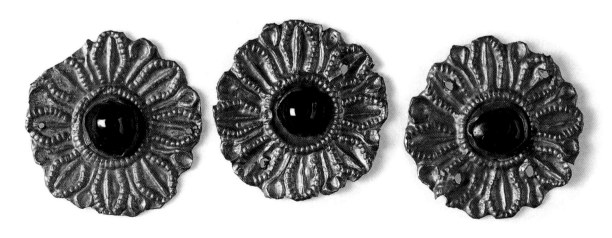

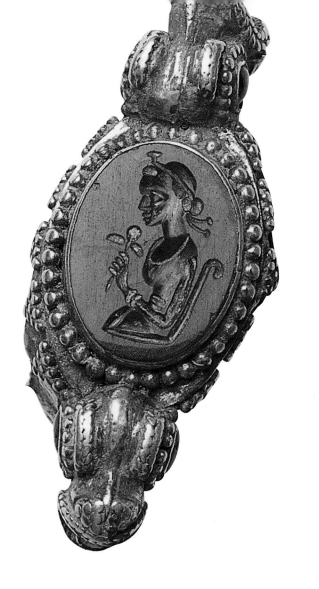

金戒指
Gold ring

漢晉　金　長4.8 cm；寬2.8 cm　2003年尼勒克吉林台墓地

中間有環，兩端爲動物首，似張嘴的蟾蜍，鑲紅寶石爲雙眼。兩側面有用細金珠焊成成排的小三角，正面鑲橢圓形紅寶石，週邊一圈細金珠。寶石陰刻端座在椅子上的婦人。婦人頭戴圓冠，一手持花，表現的是羅馬神話中豐腴女神的形象。

金飾件
Gold ornament

漢晉　金　高3.3 cm；寬2.8 cm　2003年尼勒克吉林台墓地

金飾件似乎是掛在耳環上的一種雕飾，中央置有大的紅寶石，表面和內側用金片夾住固定，周圍用大大小小的金粒連接起來，是明顯具有西方風格的飾品。

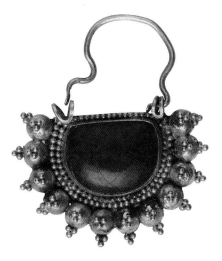
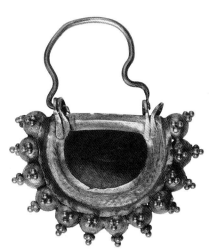

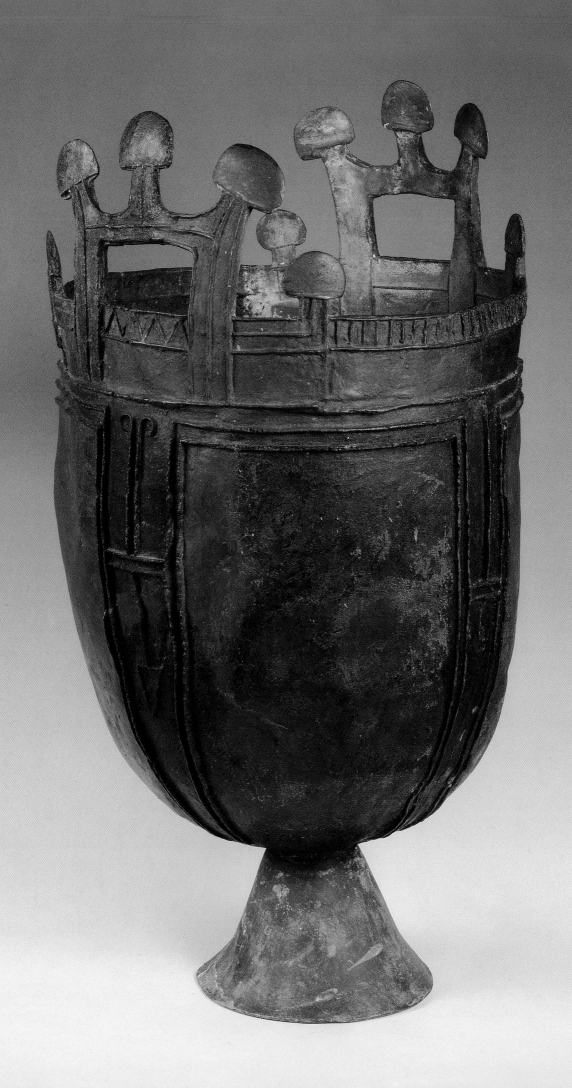

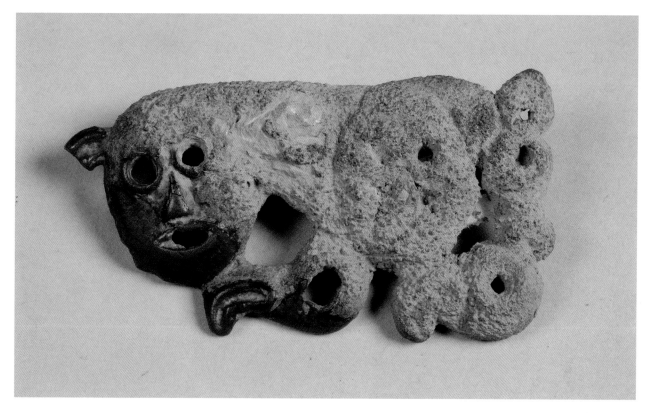

臥虎形銅扣飾
Bronze buckle with crouching tiger design

漢代　銅　長5.6 cm；寬2.9 cm；厚0.6 cm　1973年吐魯番高昌故城

青銅，以鏤空工藝鑄造。橢圓臉龐，圓形雙目，三角形鼻，嘴呈扁圓狀，平背。腿爲向前曲折下垂臥地，尾呈連環狀下垂與後腿銜接。腹部爲卷紋，後背有一長方形扁扣。類似造型的銅飾件，在我國北方草原地區都有出土。匈奴族崇拜動物，故在日常的生產生活中都以動物作爲裝飾。這件臥虎形銅扣飾就代表了漢代匈奴的文化特點，它爲我們探索漢代匈奴在吐魯番地區的活動情況，提供了難能可貴的實物資料。

蘑菇形立耳圈足銅釜
Bronze pot with mushroom-shaped upright handles and ring foot

漢　銅　高57 cm；口徑37.7 cm；重26kg　1976年烏魯木齊南山

青銅鑄造、直口、筒狀、深腹、圜底、喇叭形高圈足，雙耳立於口沿，耳兩邊各鑄一蘑菇狀裝飾。通過裝飾花紋掩飾了整個器物的笨重、樸拙，使它顯得靈巧、雅致。釜體縱橫線條組成的條絡紋，將它分爲四部分，但線條的彼此聯繫使得整個器物的紋飾顯得莊重而流暢。器胎壁薄，紋飾精緻，鑄造工藝相當成熟。銅釜是北方草原民族常用的炊器，廣泛流行於廣袤的歐亞草原上，釜的器壁較薄，傳熱快，特別適於架火煮肉。銅釜的腹可以大量加水，這樣煮食的肉多。草原民族以遊牧爲主，逐水草而居，經常遷徙，把銅炊器做得輕薄，正適應了遊牧民族的生活。

新疆早期的銅器主要是生產工具和生活用品。這件銅腹折射出當時青銅業的工藝製造水準。

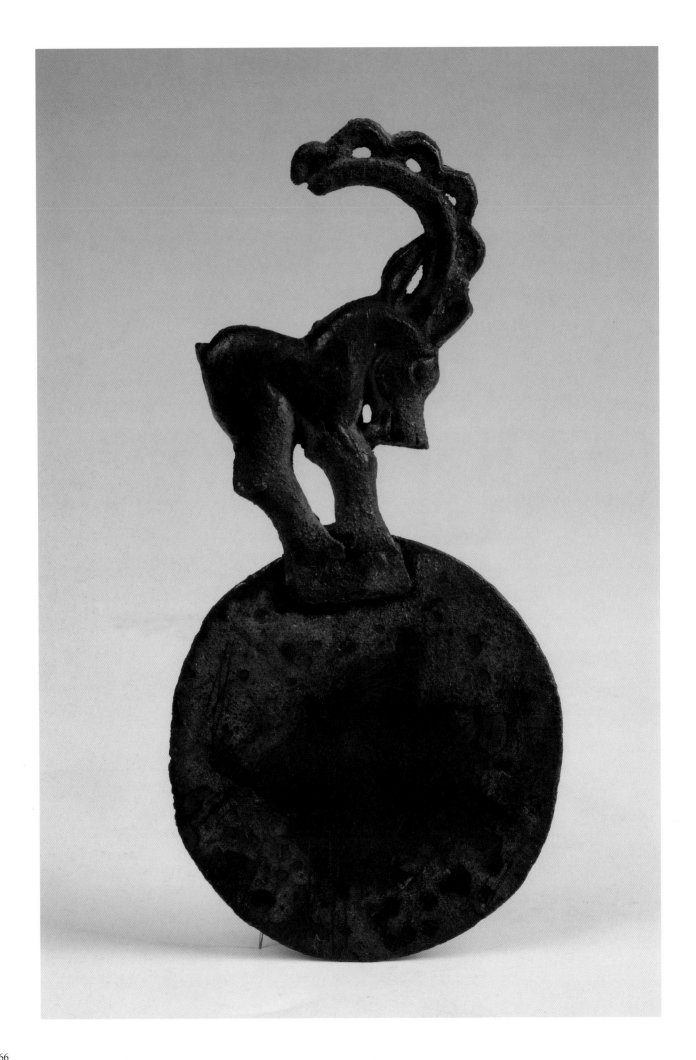

剪紙
Paper pattern

北朝　紙　直徑25 cm　1969年吐魯番阿斯塔那

本件剪紙係1969年新疆吐魯番阿斯塔納88號墓出
土文物，中央為八瓣心，週邊為菱形紋、花卉紋
飾，外圈為鋸齒紋。

剪紙是一種鏤空藝術，在視覺上給人以透空的感
覺和藝術享受。其載體可以是紙張、金銀箔、樹
皮、樹葉、布、皮、革等片狀材料。早在漢、唐
時代，民間婦女即有使用金銀箔和彩帛剪成花鳥
貼上鬢角為飾的風尚。後來逐步發展，在節日
中，用色紙剪成各種花草、動物或人物故事，貼
在窗戶上（叫「窗花」）、門楣上（叫「門簽」）
作為裝飾，也有作為禮品裝飾或刺繡花樣之用
的。

立鹿銅鏡
Bronze mirror with standing stag design

東漢　銅　通高16 cm；直徑7.7 cm　1965年伊吾縣葦子峽墓

鏡子古代叫「鑒」或「照子」。銅鏡，是照面飾容的用具，是中國古代人們的日
常生活用品之一，它的正面平滑光亮可以鑒容，背後鑄有紋飾圖案和鈕。特別是
銅鏡的紋飾同當時社會的政治、經濟、文化、習俗、風尚等有著密切的關係。
該器物以青銅分鑄立鹿柄和圓鏡兩部分，然後鉚接為一體。鏡面圓形，光素無
華。鹿為立耳、頷首、圓眼、屈腿，短尾上翹，吻部直切，長角向後呈波狀彎曲
立於鏡面的邊沿上。立鹿造型簡潔、飽滿。立鹿的後背部有一個「T」形橫鈕，
以隨身懸掛攜帶之用，整個造型古拙簡樸。這樣的銅鏡在新疆僅發現一件，從動
物造型來看，有著濃郁的草原地域民族風格。這種紋樣風格與中原商周青銅器所
特有的那種精細繁褥的裝飾圖案截然不同，相比之下它更接近於北方草原民族以
各種動物紋作為青銅器裝飾的文化傳統。從時間上來看它屬於匈奴文化的範疇。

骨牌飾
Bone plaque

早期鐵器　骨　殘長12.5 cm；最大寬5.6 cm
2004年伊犁特克斯縣恰甫其海水庫墓地

平面呈梯形，扁平狀，上有兩個小孔，較凸的一
面陰刻連續的馬紋，馬被狼撕咬住背部，馬後肢
向上翻轉。

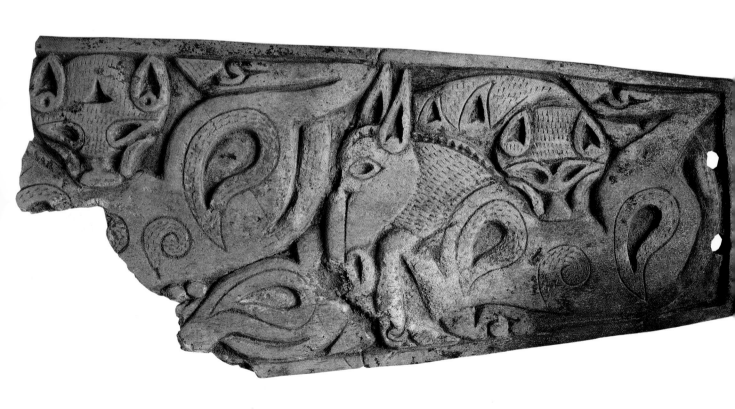

骨刀鞘
Bone sheath

早期鐵器　骨　長15.2 cm；寬4 cm　2003年尼勒克
吉林台墓地

為刀鞘的一半，通體線刻變形鳥紋圖案。鳥
紋上下連續，左右對稱，具較有典型的北方
遊牧民族藝術風格。

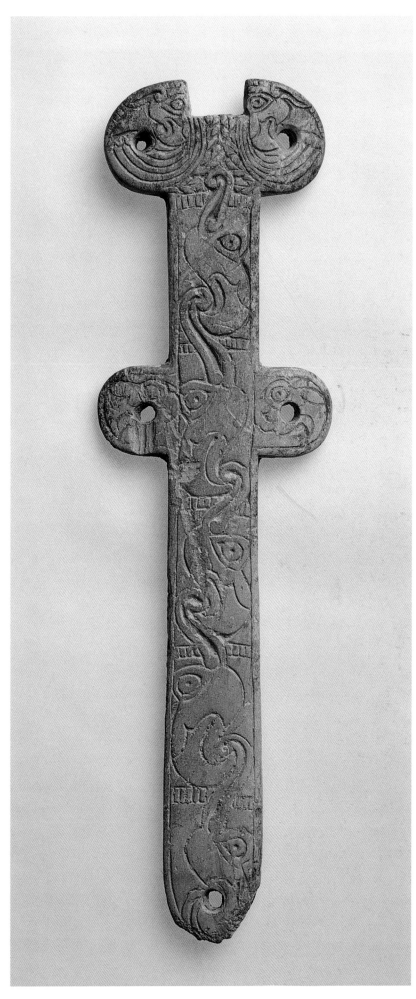

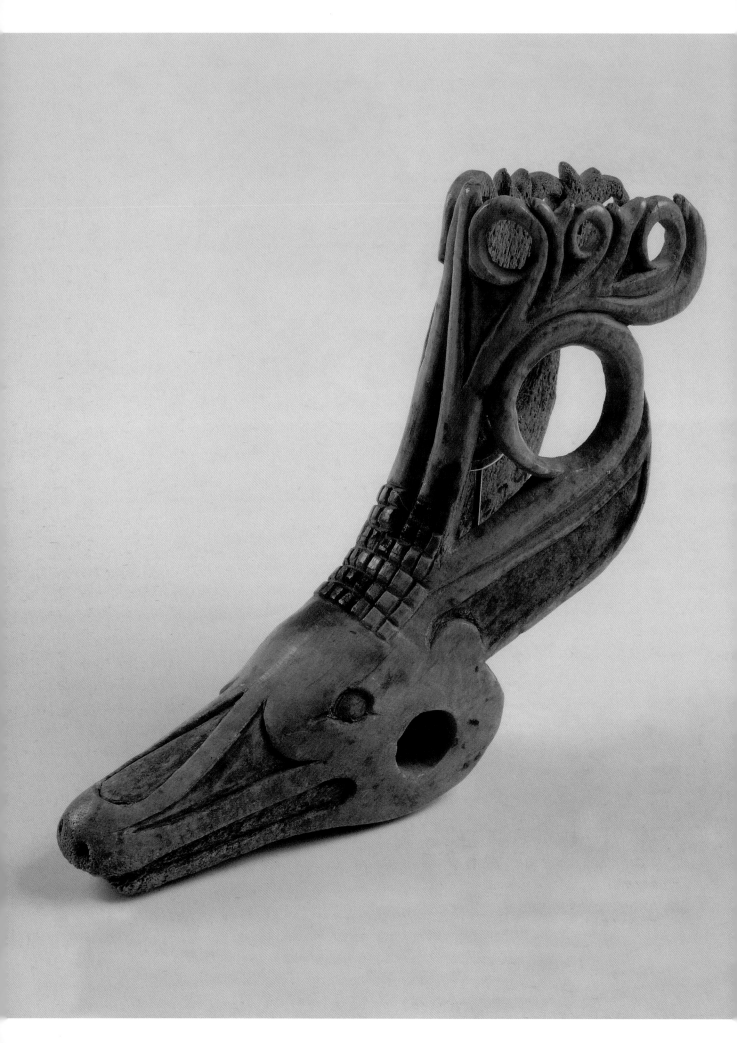

骨雕鹿頭
Bone carving in the shape of a stag's head

漢　骨　長11 cm；寬2.5 cm　1994年吐魯番交河溝北1號臺地28號墓

鹿頭是用大型動物的髖骨雕刻而成。其臉部及五官採用浮雕，鼻子和眼睛之間採用水滴紋和弧紋三角紋裝飾。鹿角俑透雕，顯示出高大而捲曲，並以三角紋和方格紋裝飾。在下頜鑽有一繫孔。雕刻精細，打磨光滑，線條流暢，造型獨特，是一件非常難得的藝術珍品。

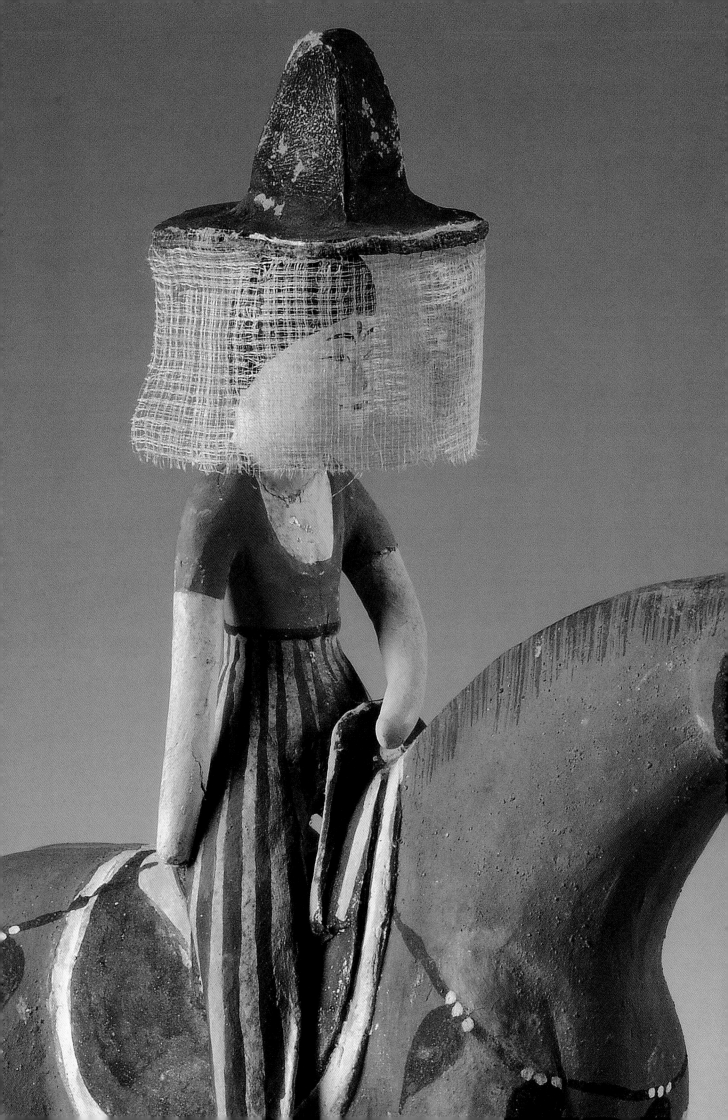

胡旋漫舞凝絲竹
絲路遺跡
Foreign Tribesmen Dancing to Music
Traces of Lives

質樸的彩陶，不僅映顯著絲路先民們燒製彩陶的工藝與技巧，書寫漢文「王」字的帶流罐，表述著中原文化在古絲道的傳播以及王權思想在生活中的位置。草原絲綢古道上，曾經馳騁過許多驍勇的武士，歷史把他們雄健的身形，雕鑄成不朽的銅像供後人瞻禮。

古代草原居民，視動物為精神力量的象徵，因此用骨、木、金屬等材料雕刻模壓各種動物猛獸形象。這些藝術品精湛的雕刻技藝，細膩的表達手法，使動物紋藝術成為觀察古代草原居民精神追求的寶貴資料。絲綢之路上的古代先民，還曾是能歌善舞的樂天者，發現於切末縣等地，距今有二千多年歷史的豎箜篌，使人們認識到絲綢之路古先民製作樂器的歷史久遠。

吐魯番綠洲，出土的一組「勞動婦女俑」，惟妙惟肖地表現了當地婦女的生活勞動情態；「樹下美人絹畫」、「雙童絹畫」、「舞伎絹畫」等，則從不同的層面，反映出當時社會各階層的生活情態。

古代絲綢之路的暢通，需要沿途各地提供大量的物質供給。為了維持絲路暢通，歷代中原王朝大力開展屯墾事業，使小麥生產在絲路沿線成為人們飲食生活的基礎，麵食由此成為居民們日常生活的基本原料。各種造型精美的麵點，展示了吐魯番古代居民的飲食習俗，還反映出他們高雅的生活情調。

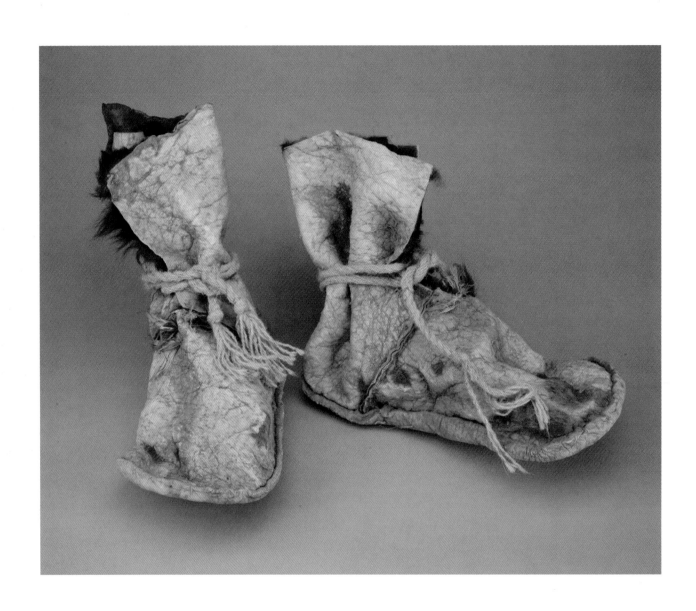

皮靴
Leather boots

青銅　皮　高約24 cm；底長約32 cm　2003年若羌縣小河墓地

毛朝裡，由靴底、靴面前部、靴後三塊皮子縫製。一條拼縫橫貫
靴面後部。一條加撚的灰白粗繩穿過靴口兩側孔洞，從腳後繞至
前開口繫紮。靴面正中塗一道紅線條，中部皮上並排穿羽毛。

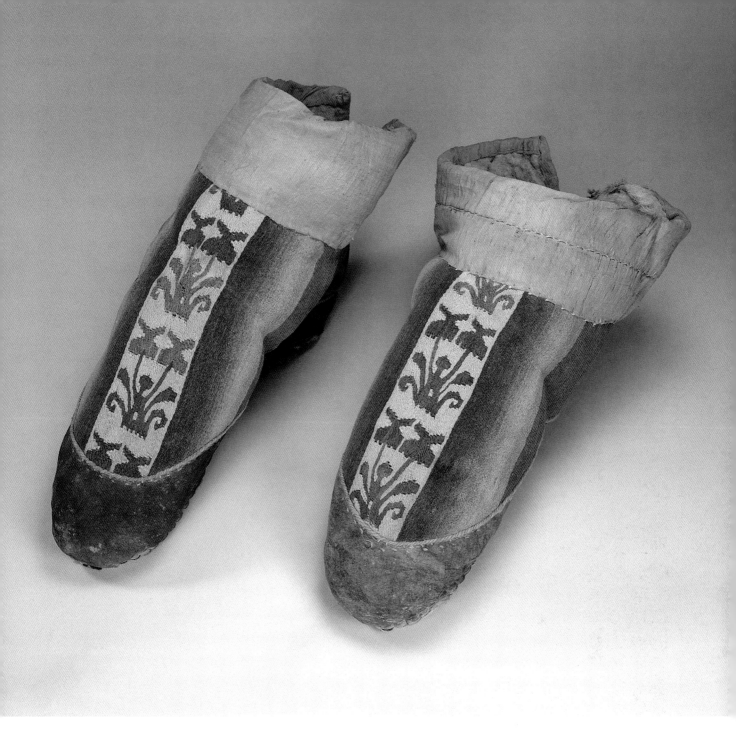

紅色地暈繝緙花靴
Boots decorated with tapestry and gradated colors

漢晉　毛　長29 cm；高16.5 cm　1995年民豐縣尼雅1號墓地5號墓

皮底，靴面為紅地暈繝斜褐，靴口鑲黃絹，內襯毛氈。靴子的正
面為白地緙織植物花卉圖案，兩旁以絳紅、淺紅、淺藍、藍等色
織出暈繝效果的條紋。此雙靴子製造工藝精湛，色彩豔麗，獨具
一格。

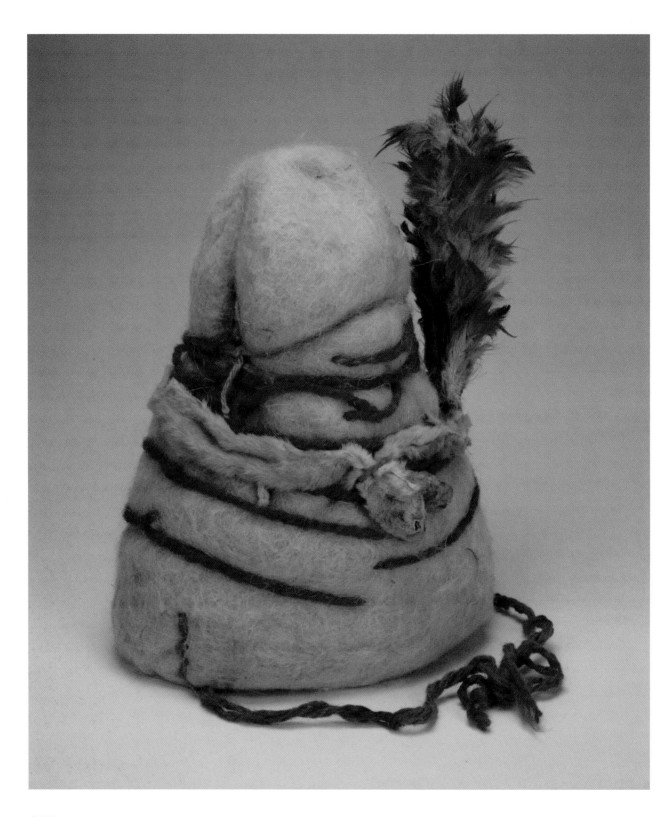

氈帽
Felt hat

青銅　毛　高25.5 cm　2003年若羌縣小河墓地

白色圓氈帽，帽頂略尖，帽上以長針腳綴4區10道大紅色雙股加拈毛線。
靠左側插兩根羽飾。在帽上縫綴的紅毛線間，用毛線固定兩隻伶鼬，兩鼬
頭懸於帽中部。帽沿下兩側有繫繩繫於下顎。

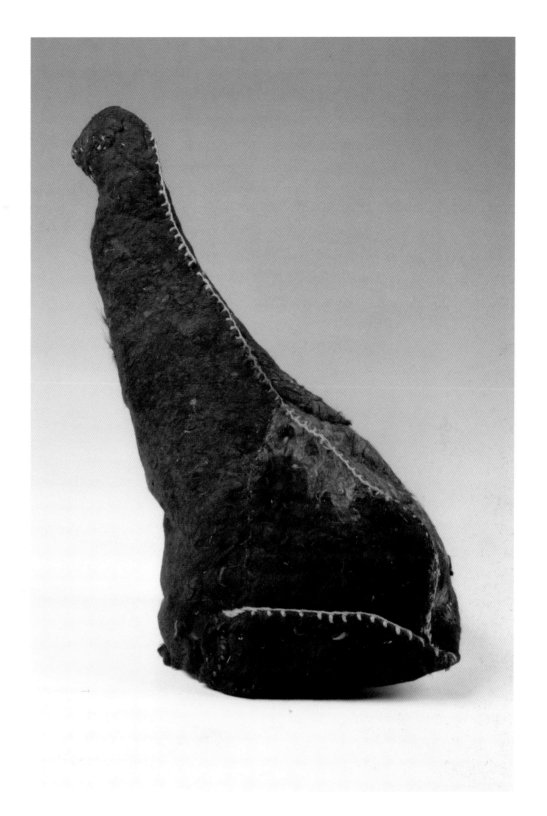

棕色尖頂氈帽
Pointed brown felt cap

前800年　氈　高32.7 cm　1985年枲滾魯克3號墓出土

　　1985年且末縣枲滾魯克3號墓出土。男帽，用兩片近似三角形（頂端呈圓形）的棕色毛氈對縫，黃色縫線同時也作裝飾線。尖頂部向後彎曲並填充氈塊，口緣外翻，後緣殘缺。這種尖頂向後彎曲的氈帽，是枲滾魯克墓葬出土的多種樣式帽中的一種。

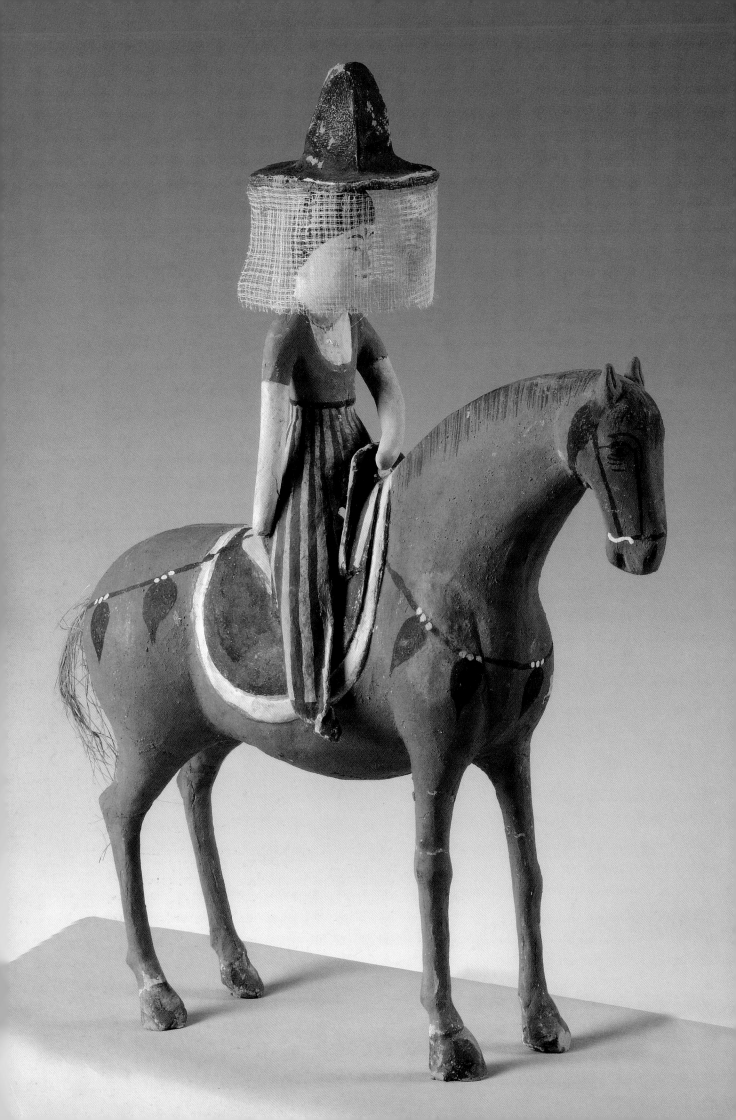

彩繪騎馬仕女泥俑
Painted clay figurine of an equestrienne

唐　泥　通高42.5 cm；長28.4 cm　1972年吐魯番阿斯塔那187號墓

女俑面部較豐腴、黛眉粉面、櫻桃小口、頭挽高髻，戴方錐形黑色高帽，帽下垂有紗帷。上穿橘黃色圓領短袖襦，下穿藍、棕相間豎條紋寬鬆式長褲，足蹬黑色皮靴，所乘之馬為棕色。馬以黑、黃、白等色繪出障泥、絡頭、當盧、杏葉等紋飾。整體造型給人線條流暢，靜中有動之感，工匠們把唐代貴族婦女騎馬外出郊遊時特有的矜持與恬靜刻畫的極為逼真。

帷帽原為居住在西北地方的遊牧民族出門時用以防風的一種裝束，傳至中原後成為貴族婦女出遊時的時尚性裝束，這種習俗後來又影響了吐魯番地區上層社會的婦女。該俑的發現，不僅反映了當時的高昌地區，唐王朝的政令在這裡得到全面推行，同時表明戴帷帽也成為了該地區貴族女性的一種時尚。

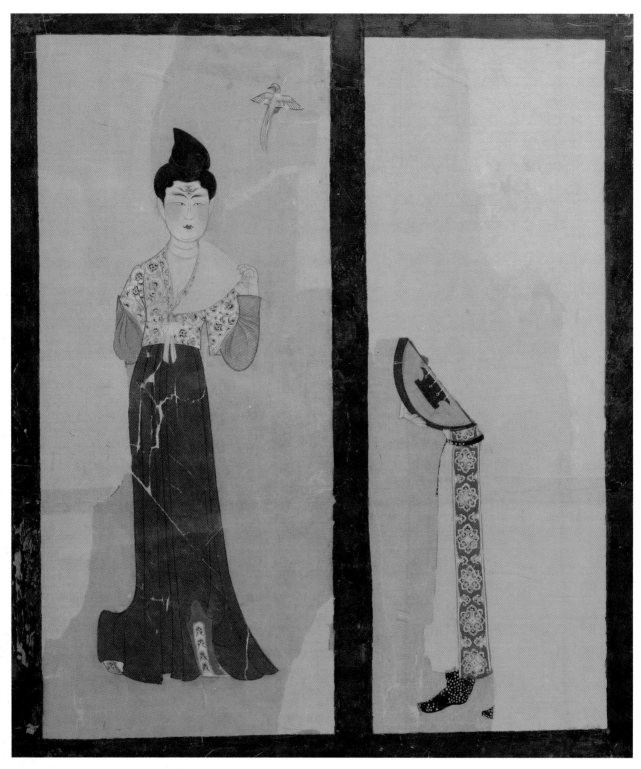

舞伎絹畫
Female dancer
Figure painting on silk

唐　絹　縱53 cm；橫45.6 cm　1972年吐魯番阿斯塔那230號墓

此絹畫1972年出土於新疆維吾爾自治區吐魯番市阿斯塔那230號張禮臣（西元655-702年）墓。此墓出土隨葬屏風畫共6幅，分別繪4樂伎、2舞伎，此幅是其中的1幅。

舞伎髮挽高髻，額間描雉形花鈿，兩頰描紅，櫻桃小嘴。身著白地黃藍相間卷草紋半臂，錦袖，紅裙曳地，足穿重台履。左手上屈輕捻披帛，可看出揮帛而舞的姿態。右手殘損。舞伎形象清俊，身材修長。體現了初唐仕女的審美時尚。線條流暢，筆法細膩，設色鮮麗濃豔。人物面部運用暈染技法，表現出嬌嫩的膚色，同時也反應了唐代仕女畫細密絢麗的風格，是目前中國有確切年代，在絹上描繪婦女生活的最早作品。相對而立的是另一個樂伎，只殘存衣帶、雙履和懷抱的半隻樂器及手指。

屏風畫是中國古代傳統繪畫中的一種重要形式。始於周和春秋之際，盛行於漢─南北朝，到唐、宋時還相當流行。吐魯番唐墓中出土的唐代絹質屏風畫，是中國目前出土見到的最早有關婦女生活為題材的絹本畫，其數量之多、品質之高，在中國亦屬少見，不同於魏晉以「明勸誡，助人倫」的貞妃烈女。

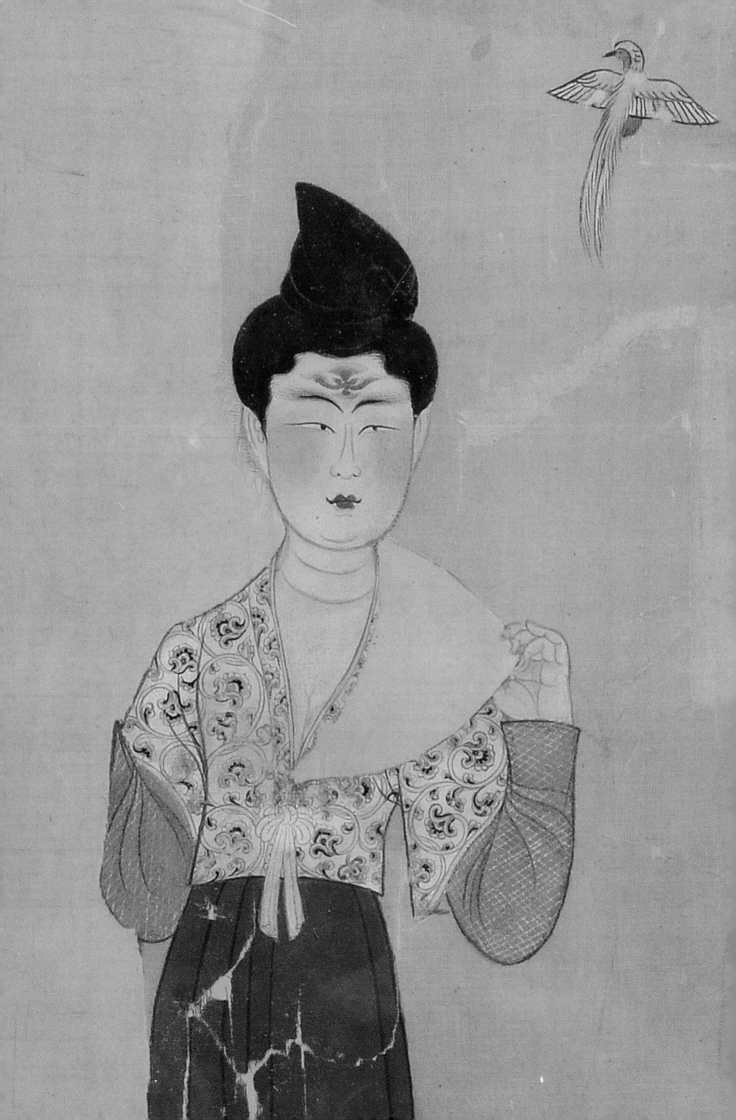

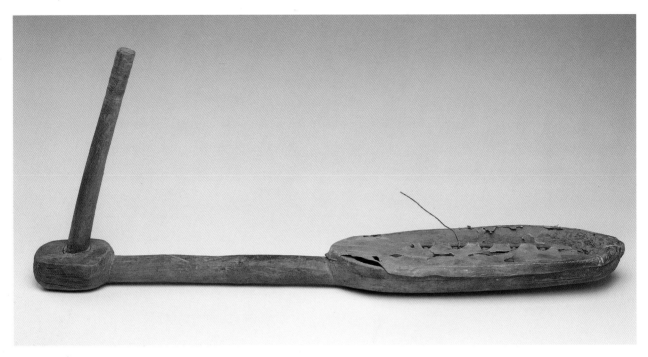

豎箜篌
Vertical harp

西元前5世紀前後　胡楊木　長30 cm；寬9.8 cm；深3.5 cm　2003年鄯善縣洋海墓地

出土時基本完整，由音箱、頭絃杆和絃組成。音箱與頸連爲一體，用整塊胡楊木刻挖而成，似經打磨拋光。音箱上口平面長圓形，長30公分、寬9.8公分、深3.5公分。底部正中有三角形發音孔，邊長3.6公分。箱壁厚0.5-0.8公分。口部蒙羊皮，一周都黏著在箱口外沿上。蒙皮正中豎向穿著一根加工好的檉柳棍，再用5個小檉柳枝等距分別穿在棍下，枝、棍交叉呈「十」字形露出蒙皮，再分別引一根牛筋腱做的琴絃到弦軸上。頸爲圓柱形，長30.6公分、直徑2.8公分。頸尾連接音箱。頸首較厚，呈圓角長方體，長8公分、寬5.6公分、厚3公分，其上鑿刻了圓形的卯眼以穿弦杆。弦杆圓柱形，長22公分、直徑1.8公分，杆尾較粗，插於頸首圓孔。與琴頸夾角82度，杆首有明顯的5道繫弦痕。

彩繪「踏謠娘」泥俑
Painted figurine in dancing

唐　泥　高13 cm　1960年吐魯番阿斯塔那

泥俑頭戴黑色頭巾，頭巾下垂繫於脖頸，上身赤裸，塗肉紅色。下穿綠色長裙，裙子雙袢分吊於兩肩，應是當時女子穿的寢裙。女俑上身前傾，下身後擺作扭擺狀。此俑雖然穿著婦女服裝，但觀察臉部，發現唇上稍凸，隱約可見黑色短鬚，而且臉部表情詼諧，顯示由男性扮演女角，即「弄假婦人」。學者們認爲這件女俑是唐代戲劇《踏謠娘》的藝術形象。

「踏謠娘」又稱「踏搖娘」，唐人杜佑《通典》、催令欽《教坊記》、段安節《樂府雜錄》、韋絢《劉賓客嘉話錄》及《舊唐書音樂志》等都有記述。其中《教坊記》記載的最爲詳實：「北齊有人姓蘇，鼻包鼻。『實不仕』而自號『郎中』。飲酗酒，每醉輒毆其妻。妻銜冤，訴於鄉里。時人弄之，丈夫著婦人衣，徐步入場，行歌，每一迭，旁人齊聲和之雲：『踏謠，和來！踏謠娘苦，和來！』」以其且行且歌，「故謂之『踏謠』；以其稱冤，故言『苦』。及其夫至，則作毆鬥之狀，以爲笑樂。」根據以上古籍的記載，我們觀察這件泥俑的服飾和形象特徵，與《教坊記》描述的「踏謠娘」十分相似。

該墓還出土了一件男泥俑，臉型虛腫，朦朧的雙眼和身資所表演出的形象，正是經常酗酒的癮君子，與古籍上記載的「蘇郎中」的身份十分相似。男俑頭戴風帽，穿肥厚的長衣，表明是當時正值冬令時節。而女俑在寒冷的季節還赤裸著上身，恰當地表現了因丈夫酗酒成性，造成家庭貧困，以至妻子衣不遮體的情景。女俑的身段作應節舞動的搖擺狀，示且歌且行，也正符合「踏謠娘」的身份。由此看來，把這一對男女戲弄泥俑定爲「踏謠娘」是可信的。這組俑對於研究中國古代的戲劇史具有重要的學術價值。

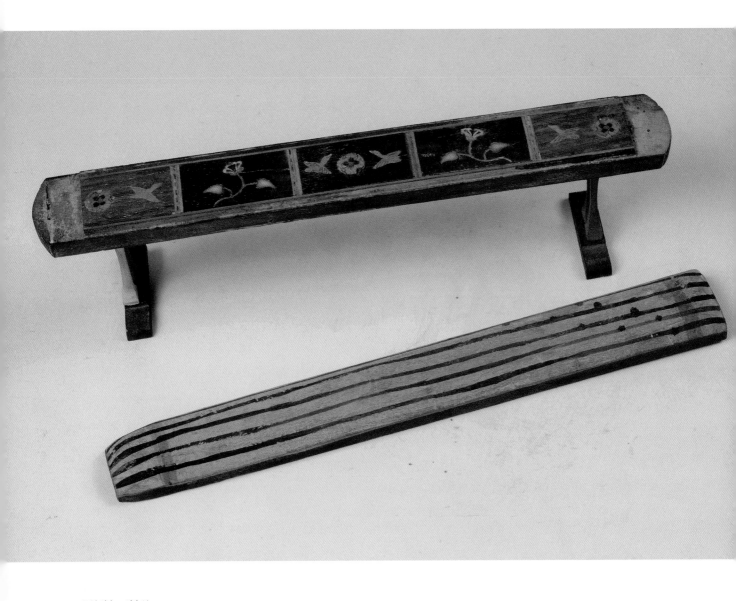

五弦琴、琴几
Wooden five-stringed qin and low table

唐　木　琴長23.5 cm；寬3.2 cm；琴几長24 cm；寬3.2 cm
1972年吐魯番阿斯塔納

五弦琴爲絃樂器，此件爲木質仿眞琴，屬冥器，1972年出土於新
疆吐魯番阿斯塔納。
以木料削刻製作。琴面較平坦，在一塊琴形的木板上繪出五條線
表示琴弦，並點繪弦馬。琴幾由案與兩條支撐腿組合而成，幾面
分成5塊，之間用綠松石分隔，每塊都刻畫出花鳥圖案，花卉的
葉瓣用綠松石鑲嵌。腿面有簡單紋飾，表面光滑，製作精細。

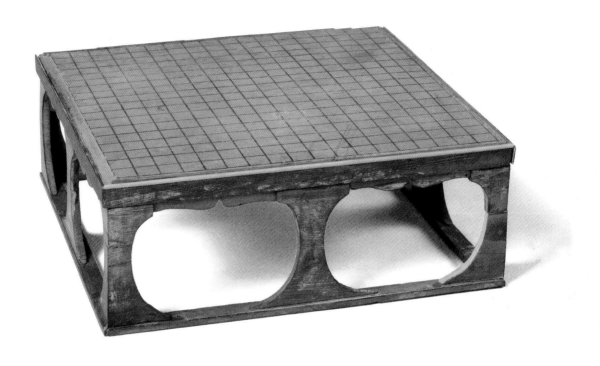

圍棋木盤
Wooden go chessboard

唐　木　長18 cm；寬18 cm；高7 cm　1973年吐魯番阿斯塔那
206號墓

這件邊長18公分的棋盤，尺寸的大小顯然是模仿真正棋
盤的冥器。棋盤帶方形底座，底座的每個邊均有兩個壺
門，做工頗為講究。棋盤表面磨製得十分光滑，四周以
象牙邊條鑲嵌，表面縱橫各19路棋道，共有361個交叉
點，與現在的棋盤形制一樣。雖然圍棋在中國有著悠久
的歷史，但吐魯番出土的這件棋盤，不僅為我們提供了
研究當時圍棋盤形制的珍貴資料，同時也表明在唐代時
圍棋不但已定型為縱橫各19道，而且已傳入當時的西域
地區，並在民間開始流傳。

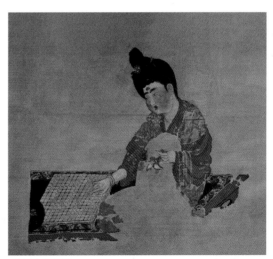

弈棋仕女絹畫

彩繪推磨女泥俑
Pottery female figurine at work-milling

唐　泥　高15 cm　1972年吐魯番阿斯塔那201號墓

女俑髮束高髻，額中嵌花鈿，上穿V字領黃灰相間彩條上衣，下穿白底褐色彩條長裙，右手持磨杆，左手放在磨盤上，頭微斜側，正在轉動磨盤磨糧食，但手沉浸在勞作的艱辛之中，臉上顯示出疲勞的神情。

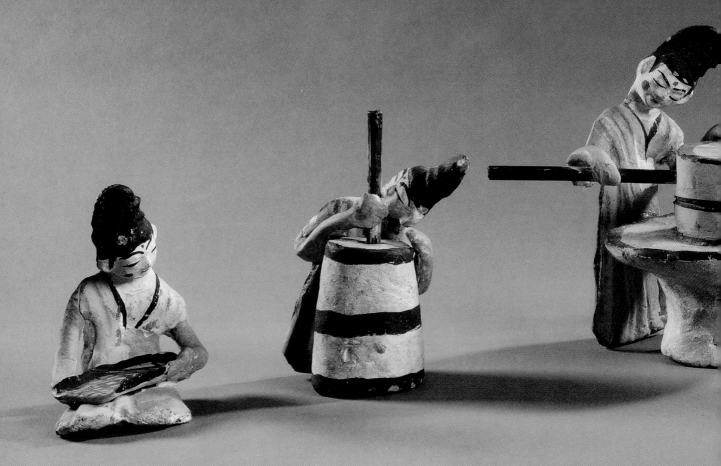

彩繪簸糧女泥俑
Pottery female figurine at work--sieving

唐　泥　高10.8 cm　1972年吐魯番阿斯塔那201號墓

女俑身穿V字領彩色長衫，下著彩條長裙，髮髻高束，面部描繪花鈿，跽坐，手端簸箕，正在聚精會神地清除糧食中的雜質。

彩繪舂米女泥俑
Pottery female figurine at work戚usking rice

唐　泥　高13.5 cm　1972年吐魯番阿斯塔那201號墓

女俑髮髻高束，頭微向左傾斜，上穿淡綠色長袖衫，彩條長裙，面部描繪出花鈿，雙手持一舂米棒，正在用力搗米，右後肩部彩繪磨損，兩臂曾黏接。

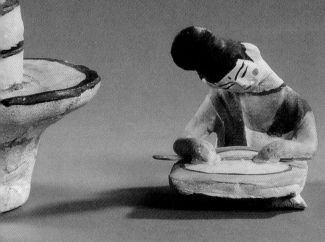

彩繪桿餅女泥俑
**Pottery female figurine at work 擀 rolling
out the dough and baking**

唐　泥　高8.4 cm　1972年吐魯番阿斯塔那201號墓

女俑髮束聳起，面部描繪出花鈿，上穿杏黃色長
袖衫，下著淡綠色長裙，席地而坐，雙腿向前平
伸，上置面板，頭微左側，雙手做桿面狀。

彩繪泥鏊子
Pottery baking pan

唐　泥　高3 cm；直徑8 cm　1972年吐魯番阿斯塔那201號墓

鏊子，是用來烙餅的一種炊具。餅鏊上面畫有圓餅形，置於桿餅
女俑身旁，表明她一邊桿餅，一邊烙餅，很有生活氣息。

「彩繪勞動婦女俑群」由四人組成，爲家內奴僕勞作俑。四俑的
姿勢、神態各不相同，大小也不一致，身旁和手持的勞動工具，
鮮明而形象地反映了她們正在進行著不同工序的勞作。其塑形、
施彩雖未刻意求精，但卻緊緊地抓住了各自勞作的特徵，藝術形
象十分傳神，猶如一組速寫，給人們帶來一股清新純樸的審美風
格，是當時社會生活中勞動婦女現實寫照的成功之作。這充分反
映了創作者高度洞察力和精湛的藝術技能。由於此墓葬幸未盜
掘，所以這組珍貴的出土文物，不論是泥塑造型或者彩繪上都較
好地保持了實物的原狀和基本色彩，是一組極其難得的藝術珍
品。

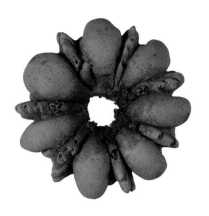

七瓣夾心麵點
Food offering

唐　小麥　長6 cm　1966年吐魯番阿斯塔那

休閒食品，以麵粉爲主要原料，模子壓製成7瓣
花形狀，然後再經烘烤而成。點心表面呈土黃
色，花紋輪廓清晰，邊沿呈披針型，中間凹型，
7瓣間夾有7條花鬚，花蕊中夾有果殼。形象逼
真，製作精細，造型新穎別緻，確爲中國內外所
罕見的珍貴文物。花蕊處有不同程度的損壞。

六瓣梅花式點心
Food offering

唐　小麥　直徑6.1 cm；高1.2 cm
1966年吐魯番阿斯塔那

休閒食品，以麵粉爲主要原料，模壓製成6瓣梅
花形狀，然後再經烘烤而成。點心表面呈土黃
色，花紋輪廓清晰，邊沿呈披針型，中間凹型，
不僅在瓣間有兩條花鬚，而且還有花蕊。形象逼
真，製作精細，造型新穎別緻，確爲中國內外所
罕見的珍貴文物。該點心的正中原有果料，有不
同程度的損壞。

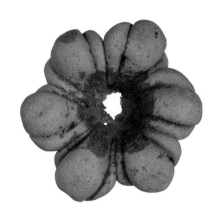

麻花
Food offering

戰國　小麥　長8.8 cm　1996年且末縣紮滾魯克73號墓

休閒食品，該件文物在墓中放在一件體爲狐角長
方形，窄邊，長方形耳，紅漆底，繪三角、枝
花、鳥等紋飾的木胎漆案上。麻花以麵粉爲主要
原料，用手工搓成麵條扭製成形，然後再經油炸
熟食用。此件文物造型新穎別緻，製作精細，由
此可以看出麵點師們在麵食加工方面的獨特技
巧。

菊花式點心
Chrysanthemum-shaped desert
Food offering

戰國　小麥　直徑7.3 cm
1996年且末縣紮滾魯克73號墓

休閒食品，本件文物在墓中置於木胎漆案上。菊
花式點心以麵粉爲主要原料，用於製作菊花形
狀，然後再經油炸後方可食用。該點心花紋輪廓
清晰，製作精美，造型新穎別緻，邊緣呈針形，
中心作凸起的頂尖狀，把花卉刻畫得栩栩如生，
表明古人有較高的模仿技能。底部有不同程度的
損壞。

餛飩
Ravioli
Food offering

唐　小麥　3×2.5 cm　1969年吐魯番阿斯塔那

一種煮熟連湯吃的食品，一般用麵團桿成很薄的
麵皮包餡製成。餛飩在各個時期的形狀不盡相
同，三國時魏國人張輯在《廣雅》一文中稱：
「餛飩形似餅。」北齊時崔龜圖的注解有「今之
餛飩，形如偃月，天上通食也。」從文獻記載來
看，古人對餛飩和餃子沒有異樣的稱謂，餛飩或
是餃子，餃子或是餛飩，質地爲麥麵粉，形似耳
朵，薄皮內有餡。出土時已乾硬殘損，表面呈微
褐色，其形狀已與餃子有著明顯的區別，這也從
中表明，餛飩與餃子的形狀在這時已有了明顯區
別。餛飩維吾爾族稱之爲「曲曲熱」，是生活在
這裡的維吾爾族等民族長期以來就食用的傳統食
品之一。

春捲
Food offering

唐　小麥　長3.5 cm；寬2.8 cm；高1.9 cm　1964年吐
魯番阿斯塔那

休閒食品，以麵粉、餡爲主要原料，手工製作，
桿成薄面餅，加餡捲製成形，然後再經油炸而
成。此件春捲，做工精細，造型新穎，質地較
硬。春捲餡沒有進行化驗，成分不詳。

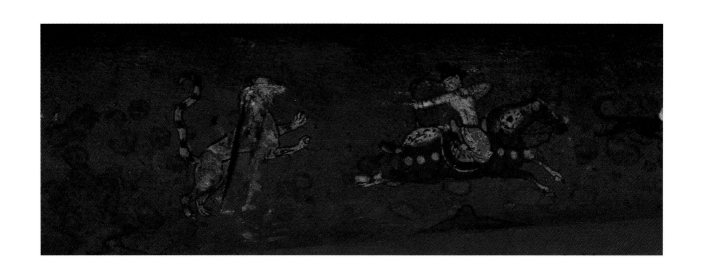

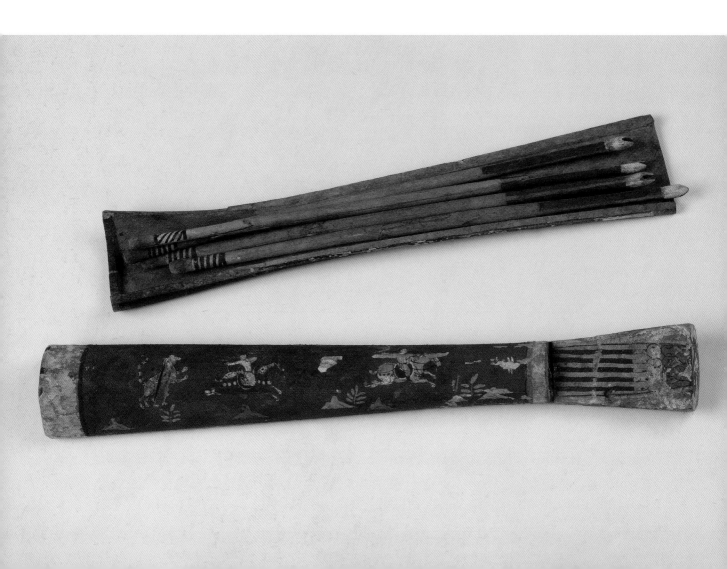

彩繪木箭箙
Painted quiver

唐　木　長22.5 cm　1972年吐魯番阿斯塔納

本件爲唐代文物，長22.5公分。1972年新疆吐魯番阿斯塔納古墓
188號墓出土。

箙是盛箭的用具，多掛在馬上。用兩塊木頭製作扣合爲長筒狀，
筒內有4根箭。箭箙正面在紅底上繪有狩獵圖，並在上端繪有5支
箭，其畫面形象逼眞，色彩鮮豔，人馬交錯，前呼後應，顯示出
高超的騎射本領。箭箙口部外侈，以利插拔長箭。

漆奩盒
Lacquer toilet case
Lacquer toilette box

東漢魏晉　木　口徑8.4 cm；高6 cm　1999年尉犁縣營盤墓地

木胎。旋制。帶尖頂蓋。器身直壁、平底。器表（除底外）髹黑漆地，上以黃、紅、綠三色彩繪花紋。蓋頂繪八瓣花，奩壁繪月牙形紋樣。出土時盒內見佉盧文殘紙、白色粉粒等。

彩繪三足木鼎
Painted wooden ding

唐　木　高20.3 cm；口徑25.7 cm　1972年吐魯番阿斯塔那

隨葬用的明器。用整塊木料製作而成，木鼎呈鼓形，三足較短。口沿及內壁敷有赭紅色，外壁塗黑色，然後在黑地上用白、藍、黃等色繪有多種圖案。先用白色圓珠紋繪出幾個方形區域，在區域內用黃線繪出方形和長方形，分別在黃線方形內區，填「十」字紋框架內由黃、白、藍等色描繪出的圓珠、蝌蚪等紋飾組成的對稱圖案。圖案排列有序，繁而不亂，再現了1500多年前吐魯番居民的較高的審美情趣。

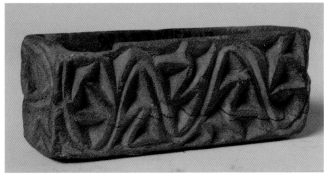

雕花木盒
Carved wooden box

西周末年　木　長8.9 cm；寬3.4 cm；高3.3 cm
1998年且末縣紮滾魯克123號墓

新疆考古發現的木質文物數量和種類繁多，年代亦較早，但從發現物看，木器在新疆地區使用比較早。紮滾魯克墓地出土木器較多，其中此件木盒爲整塊木經採用鋸、削、刮、雕刻、打磨等工藝技術加工成平口、直壁、平底的長方形。四壁雕刻有三角紋和水波紋等圖案，盒兩端用不同的紋飾進行了表現。整體而言，紋飾雕刻工藝精緻。雖然蓋子已缺失，但是它所具有的獨特地域特色和文化內涵依然存在，是一件很有文化藝術特點的珍貴藏品，爲我們研究古代新疆木質工藝技術提供了不可多得的珍貴實物資料。

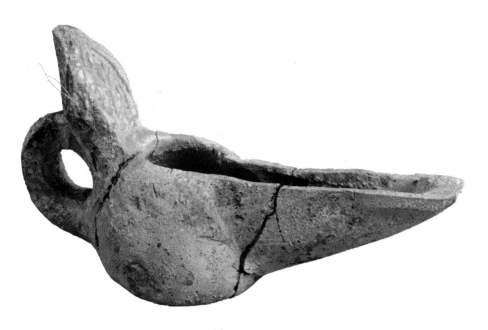

單柄長嘴陶燈
Pottery lamp with single handle and long spout

宋代　陶　通長15.6 cm；高7.6 cm　1957年巴楚縣脫庫孜薩來故城遺址

手製，斂口，弧腹，平底。一端為前翹的坡形長嘴，與嘴相對有一環形豎耳，耳的上端雕有一尖狀葉瓣，瓣中心有葉脈，使紋飾顯得清新雅緻。器物表面施淡黃色的陶衣，在陶衣又上敷一層厚薄不匀的鴨蛋青的色釉，釉部分脫落。原器物斷為3節，後黏合而成。整個造型小巧精緻，作工精細，體現了古代西域設計者的聰明才智和工匠的高超技藝。

古代稱燈也稱為「錠」，形式多種多樣，一般有盤、有缽、有柄、有柱、有圓盤底的樣式。中國古代的燈具，以青銅燈具、陶瓷燈具和宮燈作為主要代表。戰國、秦漢的青銅燈具無論在造型、裝飾及製作工藝上都有著很高的成就，說明中國是世界上最早發明和使用燈具的國家之一。而陶燈是中國古代使用時間最長，普及範圍最廣的燈具。古時候的燈不只是照明用具，還有裝飾、祈福等多種意味。每個時代的燈具，都是社會生產力發展的一個標誌。是藝術和科學技術相結合的結晶。千年古燈的歷史，鐫刻著中華民族的智慧。

「王」字帶流罐
Spouted jar with Chinese character 'Wang'

漢晉　陶　腹徑26.2 cm；高32.4 cm
1995年民豐縣尼雅遺址1號墓地8號墓

加砂紅陶，帶流，流下有「王」字墨蹟，罐內存有部分腐食的痕跡。整個尼雅遺址迄今為止，出有「王」字銘文器物僅此一件，或許正是墓主人身份的代表。

單耳炭精杯
Coal cup

青銅時代　炭精　口徑2.4 cm；高1.7 cm
1986年和靜察吾呼墓地

小杯是用炭精鑿刻、打磨而成，斂口，鼓腹，圜底。腹部有一橫耳，耳寬0.7公分、高0.6公分。此杯應是當時婦女盛裝化妝顏料的器皿。

人面陶燈
Pottery lamp in the shape of human head

漢代　陶　通高27.5 cm；底徑12 cm　1994年吐魯番交河故城西北小寺古井

人面陶燈的質地爲加砂紅陶。陶燈呈直筒狀，上部雕出一人面，扇風耳，雙眉長而下垂，雙眼內凹，直鼻小嘴，留稀疏的鬍鬚，似一老者形象。頭頂內凹成一個圓洞，用於盛油點燈。

單耳帶流彩陶罐
Painted pottery guan with spout and single lug

西周　陶　口徑20-20.5 cm；高27 cm
1990年阿克蘇地區拜城縣克孜爾墓地

夾砂泥，手工捏制成型，敞口，束頸，翹型長嘴，鼓腹，單耳，
圓底。整個造型簡樸。器體上有彩紋，其紋彩是在黃色護胎泥的
基礎上敷黃色陶衣，於口部、頸部與流部內外塗抹褐彩，頸至腹
部之間用褐色繪有三條橫向的連續折線波浪紋圖案。紋飾清新淡
雅，富有較強的地方特色，給簡樸的陶罐增添了幾分情趣。此件
陶罐造型充分反應了當時的社會生產方式及古代勞動人民傑出的
藝術構思和製作工藝。
此陶罐出土於克孜爾水庫墓地，該墓地的陶器以圓底器為主，彩
繪以粗放的疊三角，波折線為母體構成的局部圖案為主要特徵，
器體較大，製作粗糙，具有鮮明的地域特點。

單耳彩陶罐
Painted pottery jar with single lug

早期鐵器　陶　口徑10.9 cm；高26.1 cm
2001年尼勒克縣吉林台水庫墓地

小口，長頸、單耳、圓底，紅彩。圖案分兩部分：頸部一周交錯
三角紋，三角內填以平行線或棋盤格。下腹的圖案與上腹基本一
樣，為交錯的三角紋，三角內填以平行線和棋盤格。

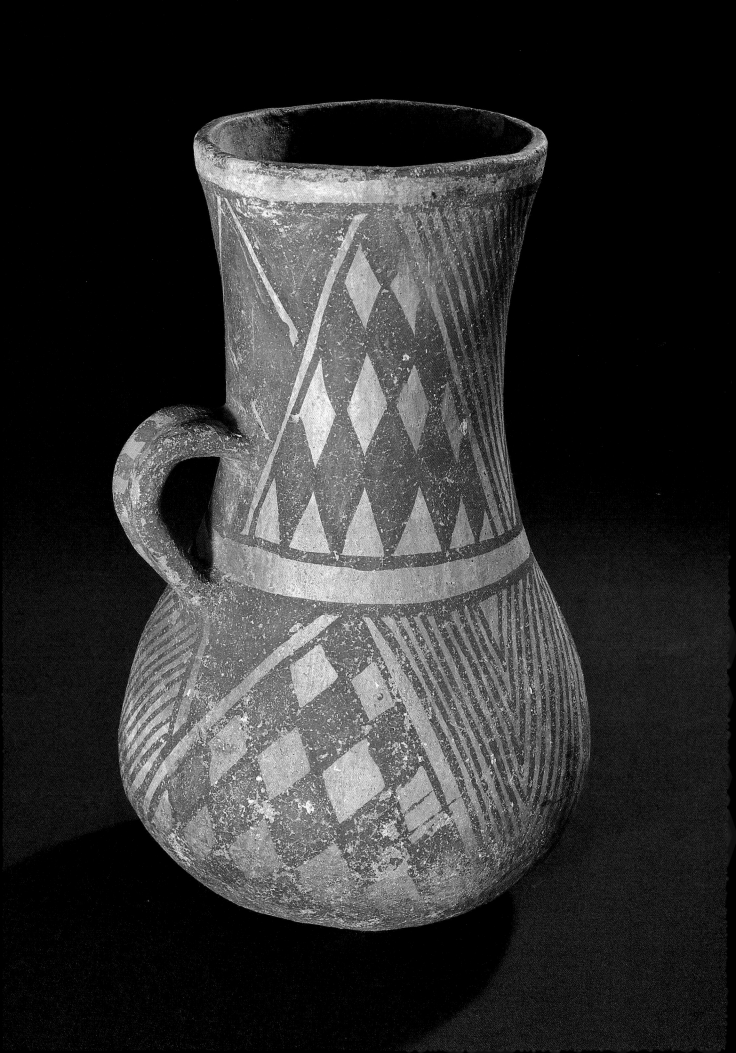

新疆境內發現的古代墓葬幾乎遍佈天山南北，數量之多，難以勝計。新疆史前時期的喪葬風俗表現出相當原始區域性。如：小河墓地，使用大量的胡楊木材營造墓地，同時製作形似無底的獨木舟形棺。墓葬層層疊壓，一墓置一棺，棺前立木則因死者性別而異：男性棺前立木形似槳，槳面一律塗黑、槳柄塗紅，槳象徵女陰；女性棺前立木為多稜形柱體，上部塗紅，密纏紅毛繩，繩下固定草束，柱體象徵男根。

古墓溝「太陽墓地」所葬墓主均為男性，地表立環形木樁，似陽光呈放射狀展開，與中亞北方草原地帶發現的巨石圈標誌並呈放射狀石條的祭祀建築，當有密切關係。許多學者普遍認為與原始薩滿教中太陽崇拜習俗有關。天山以北草原河谷地帶的墓葬，基本上都是採用石塊圍砌封堆營造墓室，表現出新疆草原馬背民族特有的喪葬文化風貌。

絲綢之路的暢通，各區域間的社會意識形態及喪葬習俗，均伴隨著文化交流彙集到了新疆，東西方的喪葬風俗在墓葬中都有不同的表現。近年來考古工作過的樓蘭、尼雅、營盤等漢晉時期墓地，墓葬地表均有木樁標誌，葬具有槽形或船形棺和四足箱式木棺，出土織錦、銅鏡、漆盒、玻璃器、毛織品等則具東西方文化特點。

隋唐之際，中原、河西走廊一線的漢族居民大量西移戍邊，吐魯番盆地成為當時政治、經濟、文化的中心之一。墓葬形制和隨葬品深受漢文化影響，出土的墓誌、文書、陶俑、絲織品等，均展示著濃厚的中原葬俗特色。

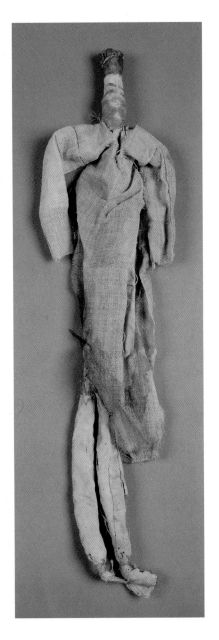

草俑
Figurine clad in silk

唐　麻、草、絹　高56 cm；寬13.5 cm
1968年吐魯番阿斯塔那105號墓

此俑以木與蘆葦爲骨架，用麻捆紮成人形，頭部和下肢均以白絹
包裹，身穿V領式麻布長袍，用墨塗抹出髮髻，以單線條簡單描
繪出眉毛、眼睛，面龐呈長條狀，形象生動。麻布長袍已朽，腰
部以下斷爲前後兩片，上半身內用有文字的紙張填充。服裝特點
爲唐代樣式。

俑，在古代是人死以後用來隨葬的偶人和偶像。以俑隨葬的習俗
產生於中原，是奴隸制時代以人殉葬的演化。以俑代替眞人和動
物殉葬，內地大約肇始於商周，秦漢以後趨於興盛。古代新疆地
區這種葬俗始見於漢代，盛行於吐魯番盆地。新疆吐魯番阿斯塔
納古墓地沒有發現流行於內地的陶俑，而是以木俑和泥俑爲主，
形成了自己源於內地，又別具一格的地方和民族特色。

彩繪伏羲女媧麻布畫
Funeral banner showing painted Fuxi and Nuwa

唐　麻　縱154 cm；上橫96 cm；下橫76 cm　1964年吐魯番阿斯塔那

此畫爲麻布設色，上寬下窄呈倒梯形。彩繪人首蛇身。男女二人，
以手搭肩相依，蛇尾相交。左面的伏羲左手執矩，右手執墨斗（這
種形狀的墨斗，木工至今還在使用）；女媧右手執規。二人穿圓領
寬袖花衣，共穿雲紋裙。上方中間繪太陽，下方繪月亮。
我國古代有「天圓地方」之說。女媧所執規以象徵天，伏羲執矩以
象徵地。伏羲女媧是我國神話傳說中人類的始祖神（就像西方世界
的亞當、夏娃一樣），相傳人類是由伏羲和女媧兄妹相婚產生。因
此，古人喜歡在宮殿或墓室中描繪這類傳說故事。

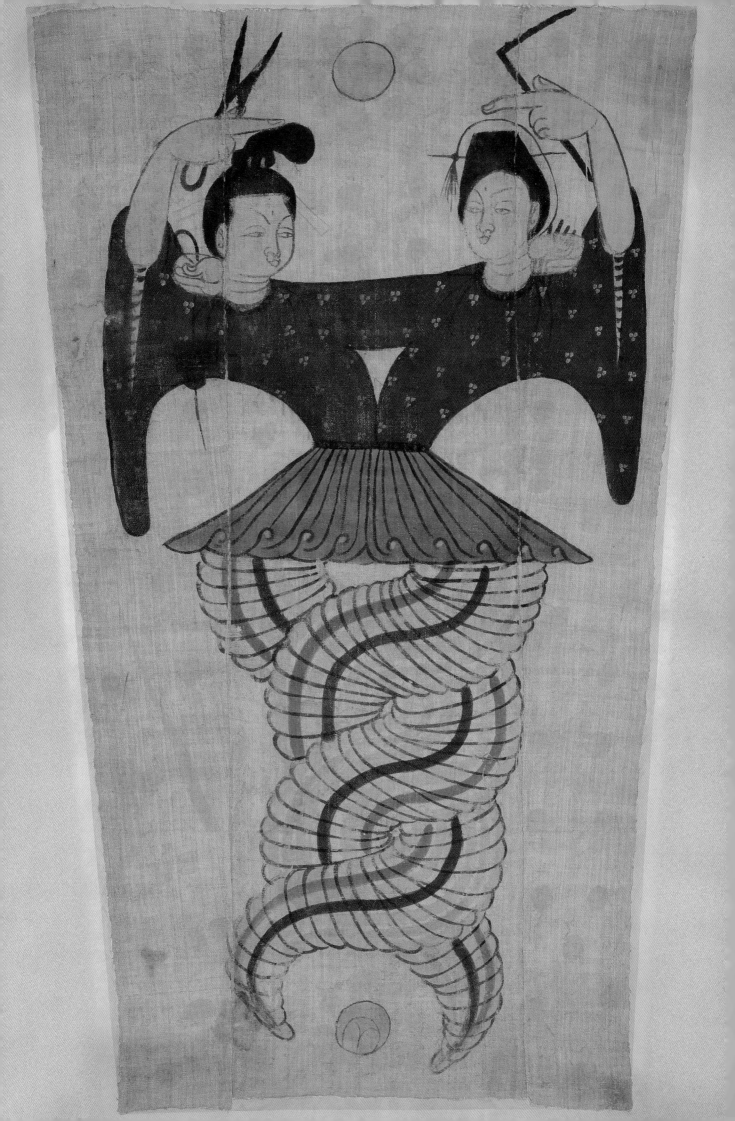

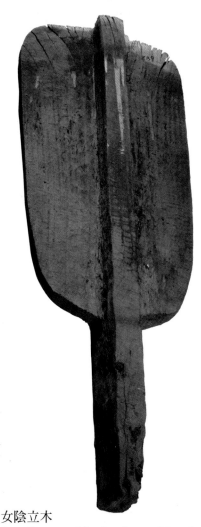

女陰立木
Standing wood in the shape of female genital
Wood pole in the shape of female genital

青銅　木　高181 cm；寬54 cm　2003年若羌縣小河墓地

為男性棺前立木，象徵女陰。呈槳形，槳葉寬大，表面塗黑。槳柄呈四稜形，表面先塗紅然後在紅色痕跡上再塗黑，其上刻有七道陰旋紋。

男根立木
Standing wood in the shape of male genital
Wood pole in the shape of male genital

青銅　木　高168 cm；直徑7-12 cm　2003年若羌縣小河墓地

為女性棺前立木，象徵男根。整體呈柱形，上段呈五稜形，下段稍細呈不規則圓形。立木頂端漸收成尖錐狀，頂端向下34公分的部分塗橘紅色。距木柱頂端39公分處纏繞棕色毛線，毛線下固定一組草束。

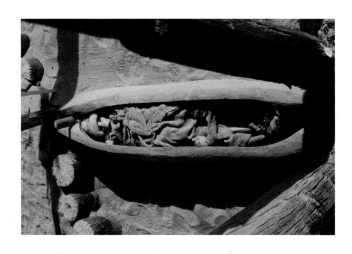

船形木棺
Wooden coffin
Coffin in boat shape

青銅　木　長256 cm；中部寬95 cm　2003年若羌縣小河墓地

由兩塊製成弧形的胡楊木板相對併合，兩端在無底板雕好的槽中楔以豎向擋板，蓋板由10塊小木板構成。頭擋高75公分、足擋高65公分，頭、足擋高出蓋板分別為13和10公分。

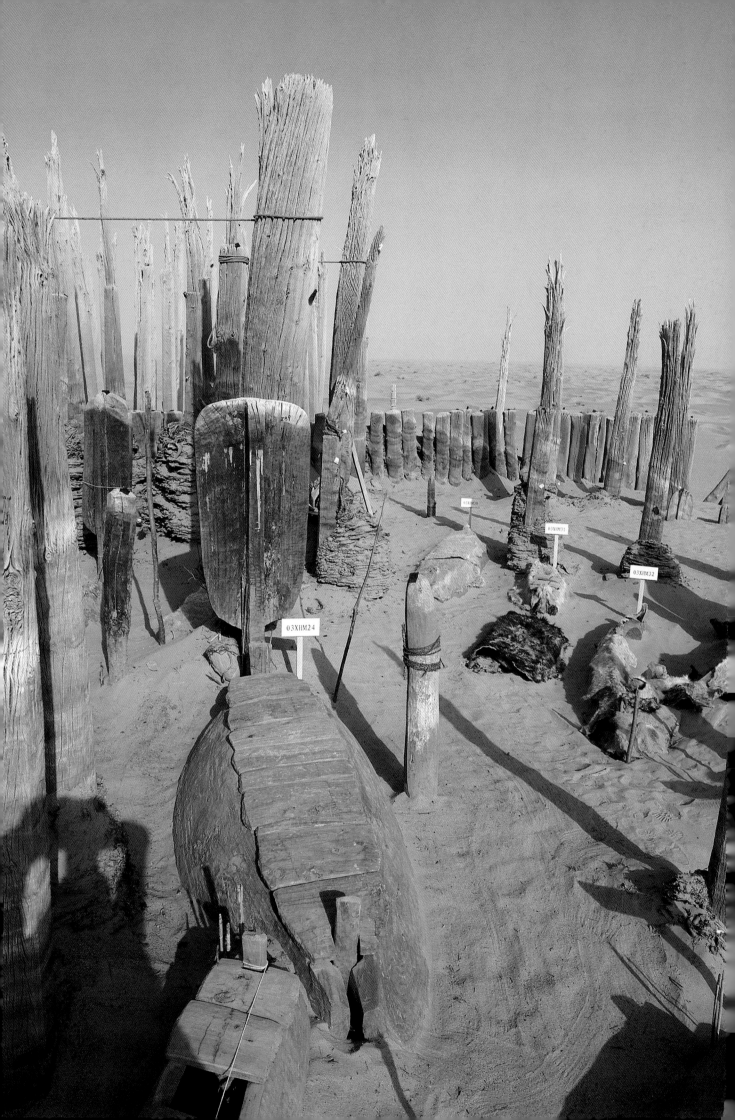

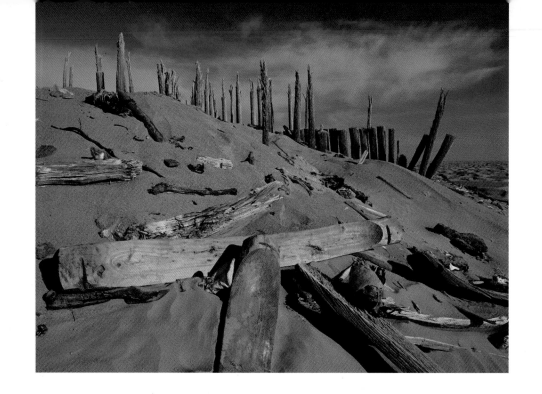

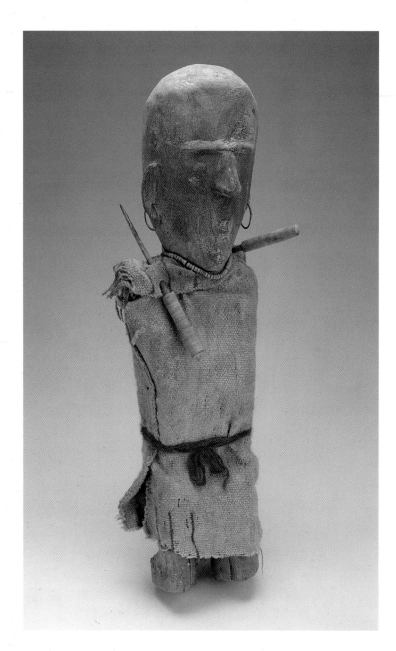

木俑
Wood figurine

青銅　木　通高55 cm　2004年若羌縣小河墓地

整塊木頭雕成，腿部很短。頭部長圓，只雕出鼻
子、眉弓、雙耳。面部塗紅，雙耳戴圓形耳環，
頸部帶白珠項鍊。身裏白色毛織斗篷，繫紅毛繩
腰帶，肩部別兩根刻花木別針。

嵌骨雕人面像木杆
Wood pole with carved bone inlay

青銅　木　長66 cm；最寬處4 cm　2003年若羌縣小河墓地

在屍體頭前、足後各插一件。一端扁圓、另一端呈矛頭狀，中段
密纏毛線。近扁圓頭處用毛線纏束一周整齊的鬃毛（頭前木器上
纏灰白色鬃毛,足後木器上纏黑棕色鬃毛）。扁頭上一面挖兩豎
槽，內黏嵌兩枚凸現高鼻子的抽象的骨雕人面像；另一面黏貼羽
毛。

木雕人像
Wooden carved figurine
Wood figurine

青銅　木　高298 cm　2002年若羌縣小河墓地

由一根完整的胡楊木雕成，因分蝕、暴曬已開裂。上段雕出人
形，下段是細長的基柱，最底部是略寬的基座。人像圓雕，頭、
頸、軀幹和四肢雕鑿流暢，面部五官及足部未做雕刻。這種高大
的木雕人像，很可能矗立在墓地，象徵著某種特殊的靈魂，或充
當墓地的守護神，或用於祭祀。

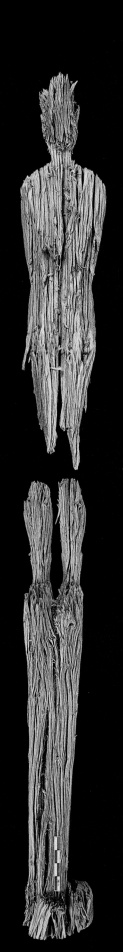

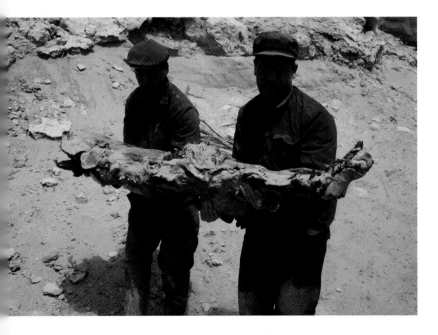

樓蘭美女
"The Beauty of Loulan"
Mummy of a female excavated from Lolan site

距今約3800年　人類標本　身長152釐米
1980年樓蘭故城北部鐵板河

為迄今在新疆地區出土，且保存狀況最為完整的一具東方木乃伊。為女性，年齡約在40-45歲之間，身高152公分（生前高約155.8公分），重10.7公斤，為O型血型，科學測定為歐羅巴人種。屍體出土時，仰身直肢，身上蓋有草編器，全身被粗毛布包裹，頭戴插翎羽的氈帽，足穿底部多次補綴的皮鞋，頭頸、身、軀幹及四肢均保存完整，全部皮膚光滑乾硬，呈棕紅色。女屍臉面清秀，鼻樑尖高，眼睛深凹，長長睫毛，下巴尖俏，栗色直髮披散於肩，甚至體毛、指甲、皮膚眼睫毛都清晰可見。可見其生前是一位美貌超群的女子，因此有「樓蘭美女」的雅稱。

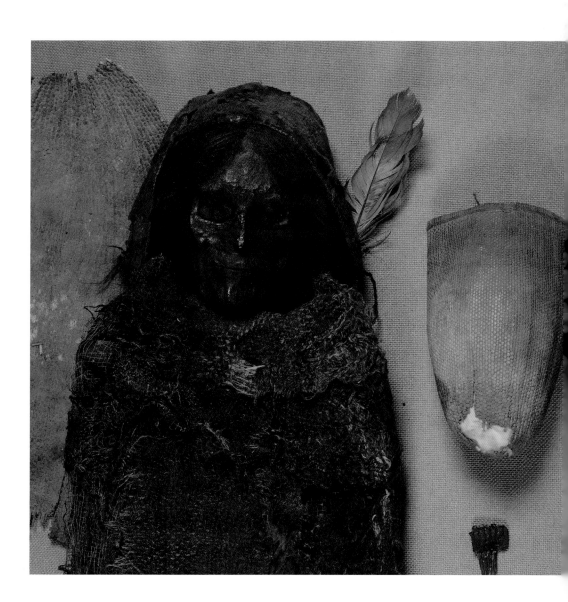

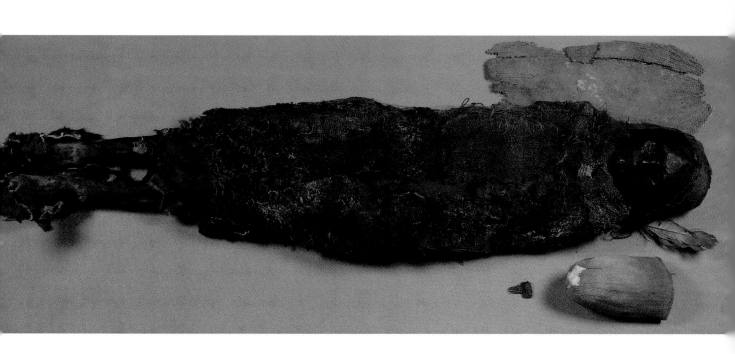

且末寶寶
Infant mummy

距今約2800年　人類標本　身長50釐米　1985年且末紮滾魯克出土

死亡年齡8-10個月，尚未測定人種，出土時仰身直肢，用絳紅色
毛布包裹，紅、藍合股毛線繩捆縛，呈繈褓中，放在一塊長方形
毛氈上，帽飾爲內紅外藍的羊絨，緊裹於頭上，頭枕氈子製成的
枕頭，似在熟睡，嬰屍僅裸露出臉面，兩眼上各放置了一塊石
片，石片呈長方形（2×3×0.3公分）鼻孔塞有紅色毛線球，頭
皮和眉毛呈棕色，嬰兒的左右兩側放著牛角及羊乳房做成的餵奶
器。

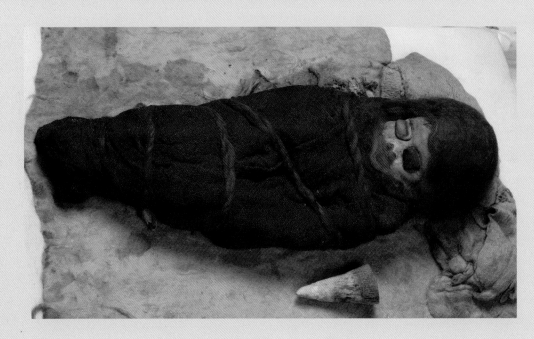

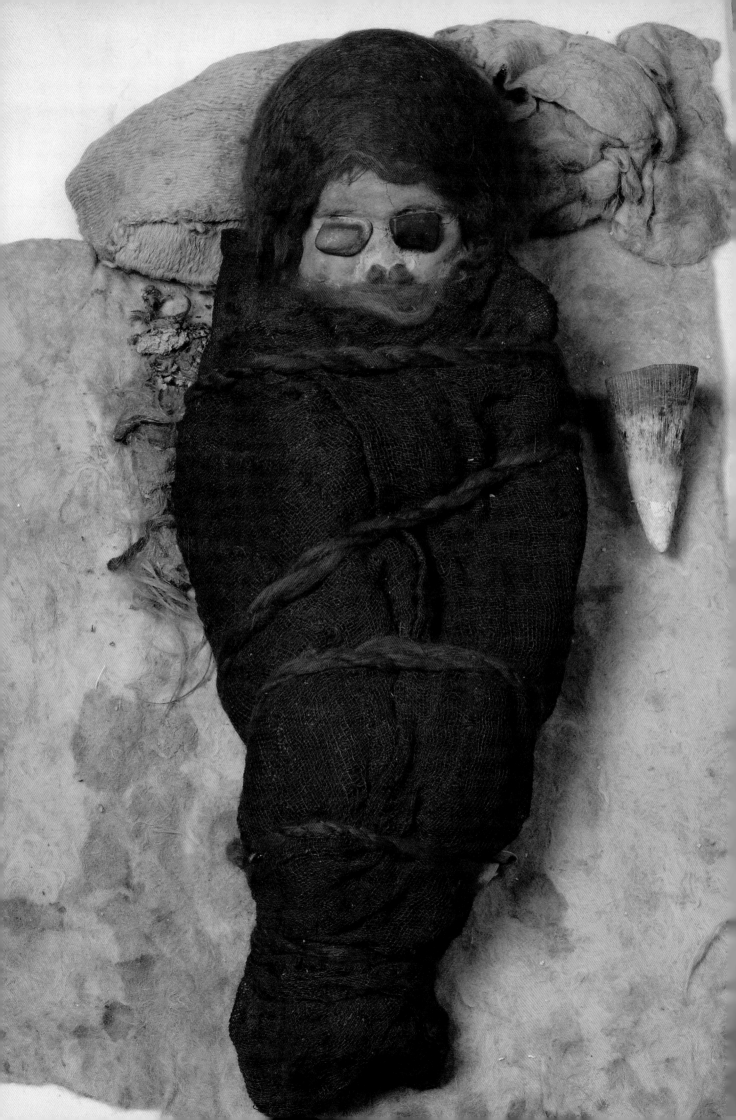

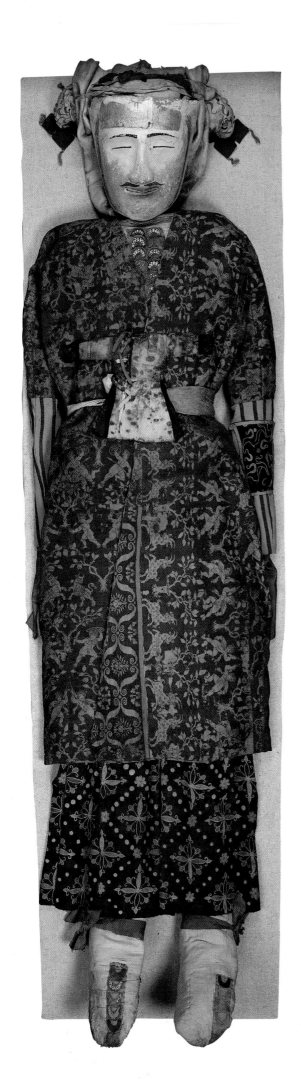

營盤墓主人服飾
Robe of the male mummy of Yinpan
Wool robe

東漢魏晉　毛　通長110 cm　1995年尉犁縣營盤墓地

交領、右衽、下襬兩側開衩。以紅地對人獸樹紋罽為面料，表裡兩面花紋相同，顏色各異。紋樣對稱規整，每一區由6組以石榴樹為中軸兩兩相對的裸體人物、動物（牛、羊）組成，每一組圖案均呈2方連續的形式，橫貫終幅。整體紋樣體現出古希臘（羅馬）、波斯兩種文化互相融合的藝術特徵。

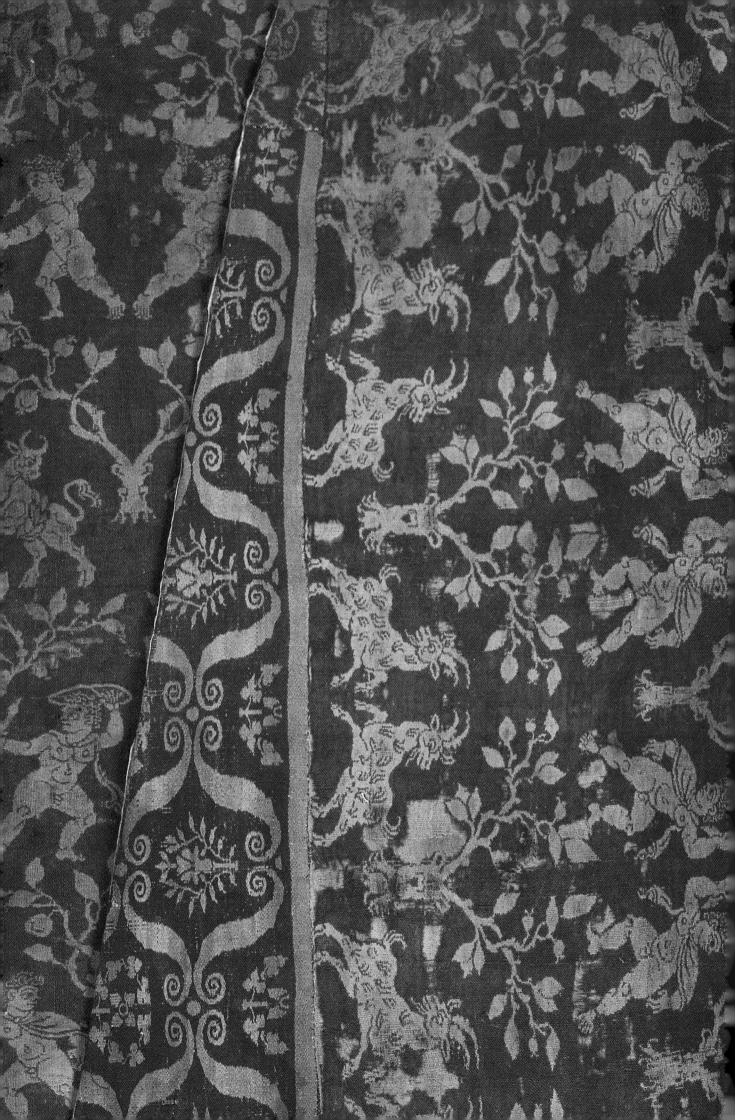

雲氣紋彩棺
Painted coffin with cloud design
Coffin with painted cloud design

漢晉　木　長201 cm、寬50-59 cm、通高42.8 cm　1998年若羌縣樓蘭故城以北墓葬

箱形木棺，底有四足，通體彩繪。彩繪以白色作地，用紅色的粗線在棺身四周和棺蓋上繪交叉紋的圖案框架，交叉紋的中心則繪出黃色的圓圈，木棺頂、尾擋板的圓圈內各繪一雙金鳥和一雙蟾蜍，分別代表日、月。圖案框架內用黃、綠、黑、褐色繪流雲紋，滿布木棺外表。用金鳥和蟾蜍象徵日、月，源於中原文化。

茱萸回紋錦覆面
Silk face cover with dogwood and key fret patterns

漢晉　絲　長62 cm；寬58 cm　1995年民豐縣尼雅1號墓地3號墓

覆面呈長方形，由一整幅織錦縫製，3邊縫綴紅絹緣飾。兩角各
綴1絹帶用以捆繫。織錦幅寬45公分，以白、綠、紅、黃色經線
顯花。在白色地上，織出變體茱萸花枝和回形紋樣，花枝豐滿，
回形紋規整，具有韻律感。

「世毋極錦宜二親傳子孫」錦覆面
Brocade face cover with characters "世毋極錦宜二親傳子孫"
Brocade face cover with Chinese characters 'Shi wu ji jin yi er qin chuan zi sun'

漢晉　絲　長52 cm；寬35 cm　1995年民豐縣尼雅1號墓地3號墓

長方形，由一整幅藍地上色錦製作，3邊鑲紅絹寬邊，覆面上端兩角各綴絹帶，
出土時，繫結腦後。圖案爲黃色顯花的曲折紋，彎曲處並飾圈點紋，夾織漢隸書
「世毋極錦宜二親傳子孫」。

「世毋極錦宜二親傳子孫」錦覆面
Brocade face cover with characters "世毋極錦宜二親傳子孫"
Brocade face cover with Chinese characters 'Shi wu ji jin yi er qin chuan zi sun'

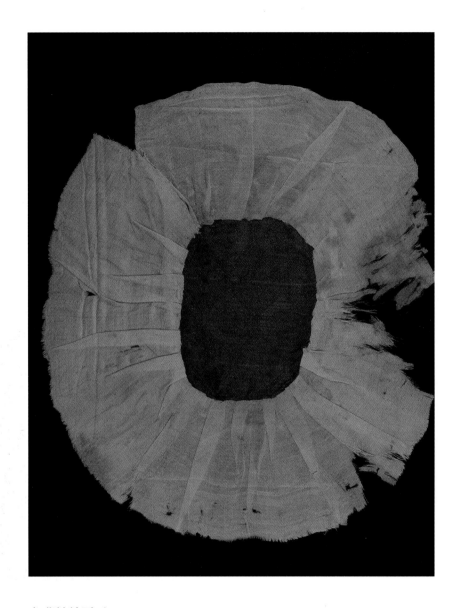

龜背紋錦覆面
Brocade face cover with turtle shell design

唐　絲　34.5×39.5 cm　1964年吐魯番阿斯塔那371號墓

覆面整體呈不規則圓形，兩種材料組成，中間爲橢圓形龜背，龜背週邊有一圈絲織品。龜背呈黃色，上織有花紋，有土黃色變形紋構成，且虛實相間。龜背週邊的絲織品與其緊緊相連，連接部位極爲緊密，絲織品爲奶白色。由於龜背紋錦爲橢圓形，附著在外的絲織品都打了褶皺，類似與人們穿著的百褶裙或荷葉邊形狀。該文物色澤柔和暈色相結合，形成了寓意吉祥、和諧的風格。

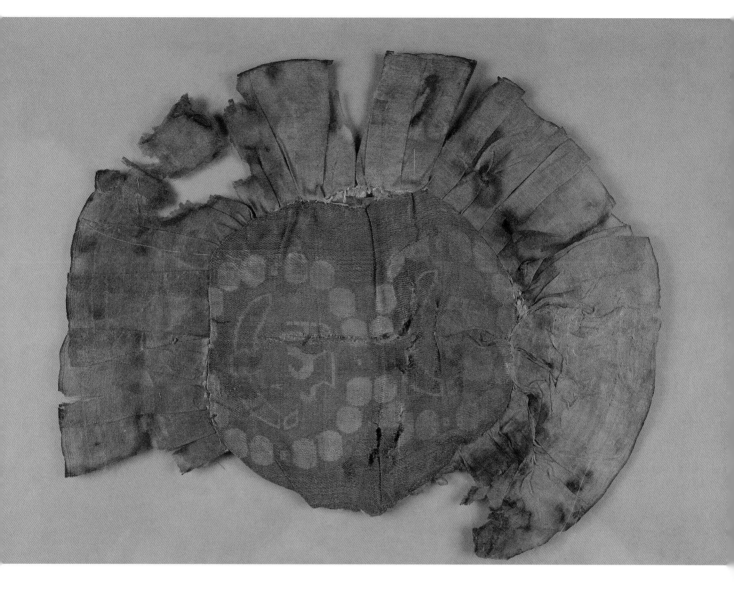

聯珠紋豬頭錦覆面
Brocade face cover with pearl roundel and boar's head design

唐　絲、棉　30.5×23.3 cm　1964年吐魯番阿斯塔那

覆面呈橢圓形，原白色絹荷葉邊，面芯爲錦，稍殘，織錦爲桔黃色地，花紋爲野
豬頭，張口露牙，獠牙上翹，外繞聯珠紋一圈。錦面圖案奇巧，造型新穎別致，
既反應時代特徵，又與中亞、西亞紋飾有著某些聯繫。這種野豬頭的形象來自中
亞薩珊波斯藝術，豬在崇尚武功的波斯拜火教中被視爲偉力拉格那神的化身，備
受尊敬。野豬頭紋出現於中亞的時期，先於七世紀中葉的伊斯蘭教，因此在中國
發現的此類文物，也大體集中在這一時期，隨著伊斯蘭教在中亞等地的傳播，這
種以伊斯蘭教中被視爲不潔之物的豬頭紋樣的織錦圖案逐漸消失。

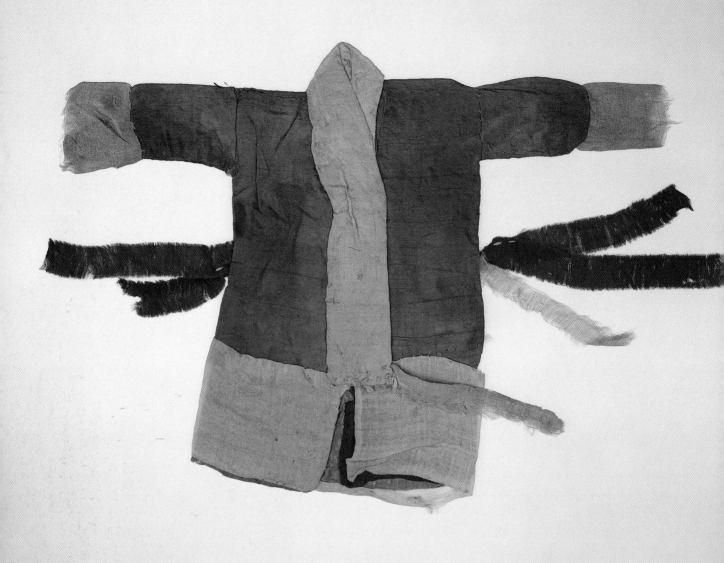

冥衣
Silk funeral robe

東漢　絲　長約15 cm　1980年樓蘭故城郊孤台墓地

係仿照成人衣服所製的冥衣，寬衣長袖，腰部有兩根帶繫結。絹
為黃褐色，領袖和下襬用黃絹貼邊。

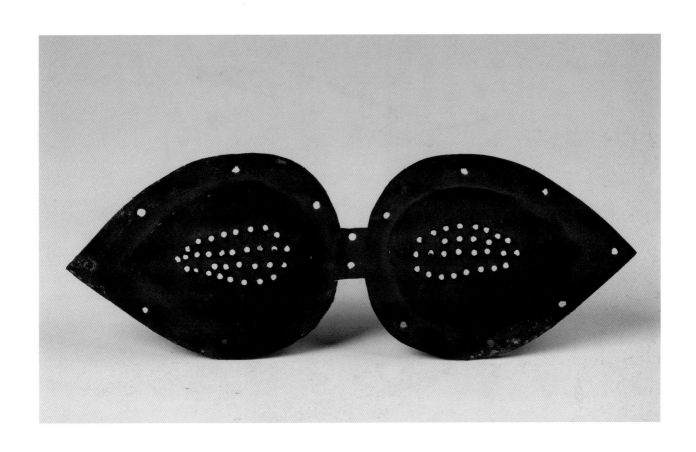

銅眼罩
Bronze eyeshade

唐　銅　長15 cm；寬5.1 cm　1973年吐魯番阿斯塔那227號墓

以銅片模範打製成型，出土時置於死者眼部。銅眼罩的造型猶如現在的眼鏡。眼罩的邊緣鑽有一圈小孔，用以縫綴或棉、或麻、或絲或絹、或錦等織物裝飾。在其中央部位錐刺有細小的孔洞，既可辨識外界東西，又可避擋風沙。

在現實生活中愛斯基摩人和鄂倫春人都有戴眼罩的習慣，其目的是防止冰雪的強烈反光刺激眼睛。生活在平地的人們，也有戴眼鏡的習慣，其目的是遮擋風沙和紫外線。不過在唐代的吐魯番地區，出土的眼罩並非實用品，僅是作爲障目的冥器使用。阿斯塔那唐墓中的死者有用紡織物覆面的習俗，覆面的眼部挖空，縫綴上眼罩，使眼罩與覆面連成一體。通過敷面等織物裝飾，可以看出，新疆吐魯番地區在唐代前後與中原的經濟聯繫，與文化交流是廣泛而深刻的。覆面與眼罩等隨葬物品，可謂當時冠服制度在死者身上的具體表現。

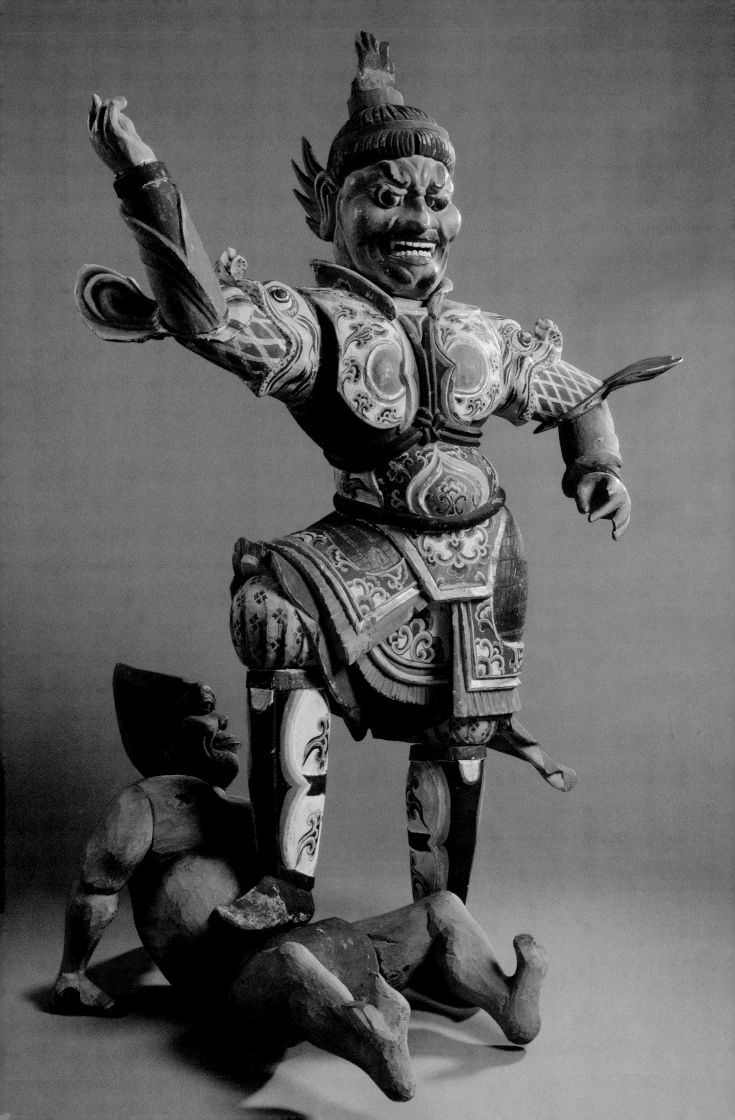

人首豹身鎮墓獸
Tomb guardian beast with human head and leopard body

唐　泥　高86 cm　1973年吐魯番阿斯塔那
224號墓

該雕塑軀體似豹，人首頭戴兜鍪，形似
武士，雙目圓睜，鼻樑高聳，嘴唇上部
和下頷部蓄有濃鬚，身體似豹，足如馬
蹄，呈蹲踞狀。全身以淺藍色為底，上
用黑、藍、白勾勒出豹斑圓點。尾部細
長，自尻下前伸，又曲蜷穿過右後腿與
軀體間的縫隙，再向後上翹，宛如一條
長蛇，整體造型極富特點。

這件雕塑可謂人和幾種動物形象的有機
結合，特別是面部具有很強的寫實性，
真實而生動地表現出為保護墓主人安寧
而設置的辟邪守護神之形、神和性情，
構成了令人驚豔的藝術形象。

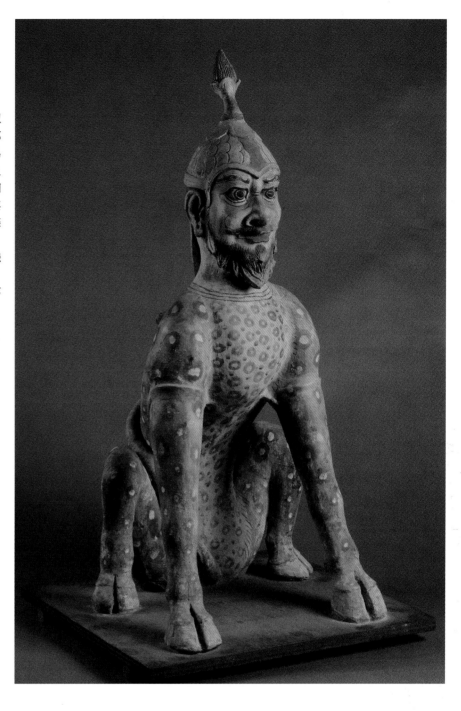

天王踏鬼俑
Guardian warrior stomping on a demon

唐　木　高83 cm　1973年吐魯番阿斯塔那206號墓

此俑分別雕刻出30塊大小不等的部位，然後加以黏合（其右足底部留有
圓柱形榫頭，置入小鬼腹部鉚眼），顏面和肢體敷以重彩，人物的眼、
眉、鬚髮以墨線或赭紅線描繪，同時以墨點睛，朱紅塗唇，用諸色暈染
服飾。由於將繪與塑給予了巧妙結合，極大的增強了雕像的藝術感染
力。這種天王俑在當時是作為墓葬「守護神」置於墓室門外，用於保衛
墓主人的安寧。據考古發現情況來看，中國各地發現的唐代俑類很多，
但木雕天王踏鬼俑，到目前為止僅此一例，堪稱瑰寶。

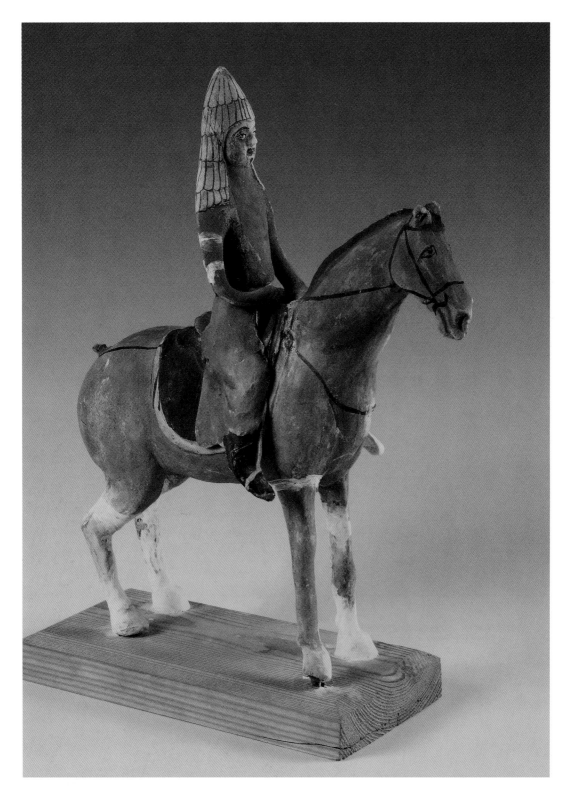

彩繪騎馬武士泥俑
Painted clay figurine of a riding warrior

唐　泥　通高35 cm；長27.5 cm　1960年吐魯番阿斯塔那

該俑爲隨葬兵馬俑之一。武士頭戴白底黑線勾勒成格紋的頭盔式風帽，身穿紅色長袍，足蹬長靴，面容端莊，神情威嚴，乘坐在一匹高大矯健紅馬上。馬呈赭紅色，馬背鋪以黑墊，墊上置有紅色的鞍子。馬頭部狹長，馬頸和前額有黑色鬃毛，兩眼圓睜，雙耳上豎，胸肌突出，四肢雄健有力，是一個出征之前的戰馬形象。武士的面部、手臂以及馬的四肢經修復，使其完整。整個雕塑造型逼眞，充滿生機，再現了唐代西域軍隊的威嚴陣容，爲我們研究唐代軍事史提供了可靠的形象資料。

彩繪高髻侍女女立俑
Painted clay figurine of a maid with high buns

唐　木、泥　通高35 cm
1972年吐魯番阿斯塔那229號墓

手工捏塑，彩繪，磨損。頭梳螺形高髻，上穿交領綠色長袖儒衫，下穿高及胸際的褐色條紋長裙。雙手環抱執於胸前。臉型豐滿，眼細長，直鼻，小嘴，面帶微笑，神態端莊，富於女性氣息。

宦官俑
Figurine of an eunuch

唐　木、泥、絲　高34.5 cm　1973年吐魯番阿斯塔那

宦官俑的製作方法是先用木頭分別雕出頭部和胸部，在胸部的左右兩側各鑽一孔。頭、胸部粘合後再粘接在圓角長方形木柱上，木柱下部兩側貼附片狀腿足，使其站立。兩側則用紙紙撚成臂膀。外面在穿黃色絲織衣袍，頭、胸部打磨光滑後，再打上粉白色地，然後施彩繪，並進行精細描繪出眉毛及髮飾等。宦官俑頭戴黑冠，身穿黃色菱格紋綺長袍，腰束黑色紙帶，腳穿烏靴，翹嘴瞪眼，面目可憎，以誇張的手法，表現出宦官的陰險奸詐。

這種紙臂絹儀的木俑，既便於表現各種舞蹈動態，而衣著真實，宛若真人，與唐朝文獻中記載的木俑基本一致。如唐代文人羅隱在《木偶人》一文中談到傀儡的製作說，「以雕木為戲，丹臒之，衣服之。雖獰勇態，皆不易其身也。」所以吐魯番阿斯塔那206號墓出土的彩繪絹衣木俑，與唐代文獻記載之傀儡十分相同。傀儡戲表演的內容，大多來自歷史典故，或現實生活，是表演歌舞、戲弄，以娛樂世俗的，十分注重人物神情的刻劃。宦官俑翹嘴瞪眼，表情滑稽，再現了「黃衣使者」欺上媚下的醜陋形態。阿斯塔那唐墓出土的彩繪絹衣宦官俑有可能是當時吐魯番貴族庭院內表演的傀儡道具。也有學者認為，這些絹衣木俑主要用於喪葬儀式中的「喪家樂。」

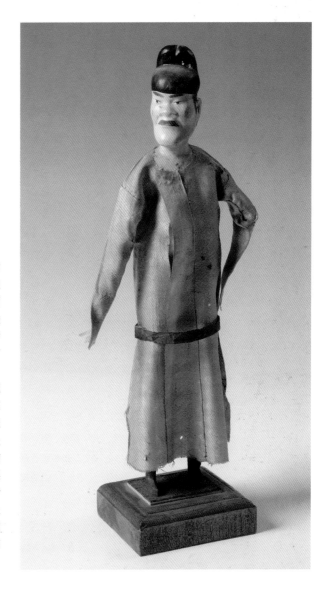

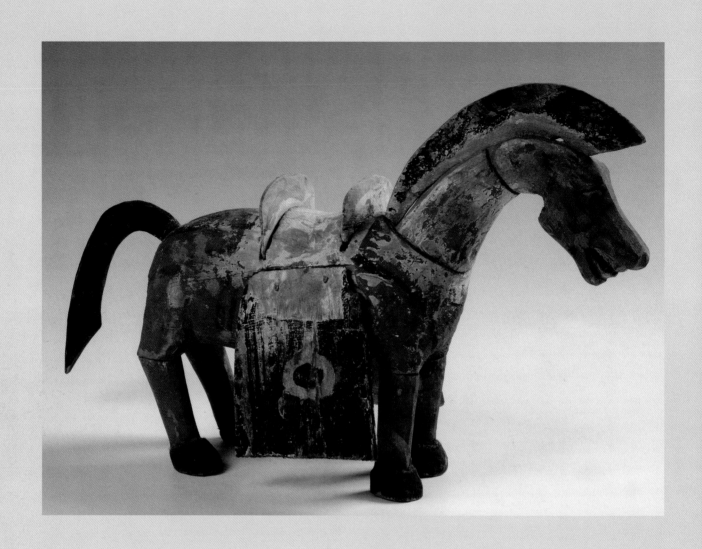

彩繪木馬
Painted wooden horse

東晉　木　通高25.5 cm；馬身長43 cm　1964年吐魯番阿斯塔那22號墓

馬自被馴化以來，就成爲了人們重要的生產和交通工具。就西域而言，對於西域
眾多草原遊牧民族來說，馬已經融入社會生活的各個方面，形成了獨特的馬文
化。此件彩繪木馬採用了分段雕刻技法，馬頭、馬鬃、馬的上身、下身、馬尾和
四肢，共有13塊，經膠合成整體。馬通體敷彩，白色底上，施以赭、黑和石綠等
色描繪出五官和馬鞍等其他部位。呈嘶鳴狀，雙目注視前方，四肢稍爲叉開站
立。頭部動態感強。然造型與唐代的馬不甚相同，這反映了當時的工藝特點和人
們對馬的認識。此件木馬俑雖然雕刻手法質樸，但仍不失爲一件很有文化藝術特
點的藝術珍品。

彩繪泥鞍馬
Painted clay horse with saddle

唐　泥　　長28.5 cm；高18.2 cm　　1972年吐魯番阿斯塔那187號墓

馬通體爲棕色，體形比例勻稱，雙眼炯炯有神，四肢強健有力，雖然延然卓立，但在靜中含蓄著
奔騰之勢，是一匹舉步輕捷，連力兼備，而有耐力的駿馬形象（古人鑒別馬匹是否健步如飛的重
要標誌之一是腿細、蹄小而堅硬，西域馬在古代素以強健的體魄而聞名）。馬未備龍套，但鞍、
韉、障泥齊全，裝飾精美，圖案清晰，有強烈的立體感，爲我們認識古代的馬具和馬飾提供了形
象的實物資料。馬俑是用當地的牲畜毛與泥混合後，進行成型塑造（稱之爲毛泥造型），然後在
打磨細膩潤滑的造型基礎上精雕細刻而成的，非常注重表情神態的刻劃，在敷彩和描繪紋飾上，
主要採用是黑、白、紅、綠、黃等著色原料。所以俑的色彩明快，風格健康清新，富有質感，具
有很高的技藝水準。馬在我國古代擁有很高的社會地位，無論是運輸、作戰、遊宴、旅行等都離
不開馬。在唐代，雕塑和繪畫鞍馬是很有特色的一大畫種，各種形態的駿馬形象被塑造的栩栩如
生，因此馬成爲唐代藝術中常見的主題。

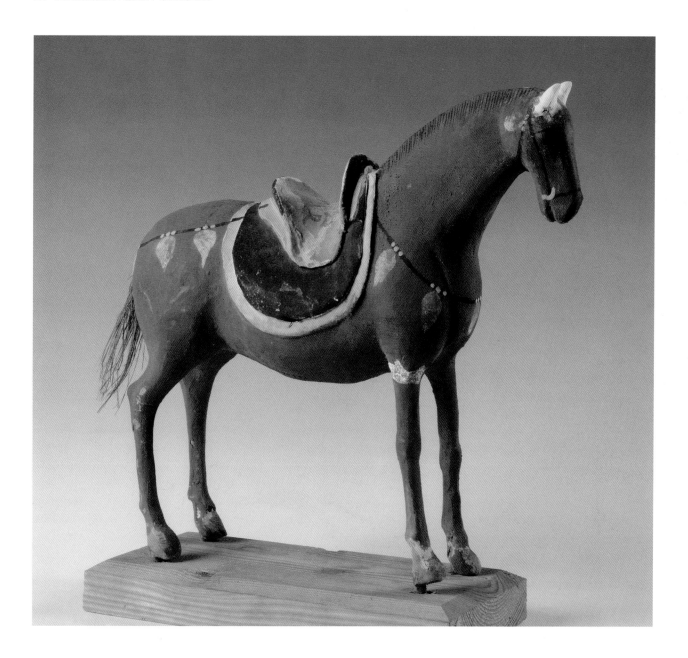

漫漫旅程上的庇祐
絲路之神
Worship During a Long Journey
Religions on the Silk Road

絲 綢之路是東西文化的交流之路，古西域這塊
神奇的土地上，容納著各種信仰與宗教。穿
越絲路而行的東西方商旅、使團、僧侶遊客等，在
漫漫旅程上祈求各路神靈的護佑。

　　絲路之神，也就在人們心靈期待感召下各顯身
形。矗立在漫漫黃沙中的巨型木雕人像和象徵男女
性徵的立木，這是對生命來源的尊崇。面對死亡，
先民們用靈魂不滅的意識寬慰自己，並把人的靈魂
分成了上至天王下到小鬼的各類級別。

　　佛教在西域有重要發展，成為新疆地區第一宗
教，還形成于闐、疏勒、龜茲、焉耆、高昌等佛教
中心，佛教遺跡十分豐富。古代西方的各種宗教，
如拜火教、摩尼教、景教、基督教等，也在各個歷
史時期通過絲綢之路的傳播在西域得到了發展。新
疆發現的拜火教青銅祭祀器、摩尼教壁畫、景教徒
墓碑等，都成為各種宗教文化匯流西域的表徵。

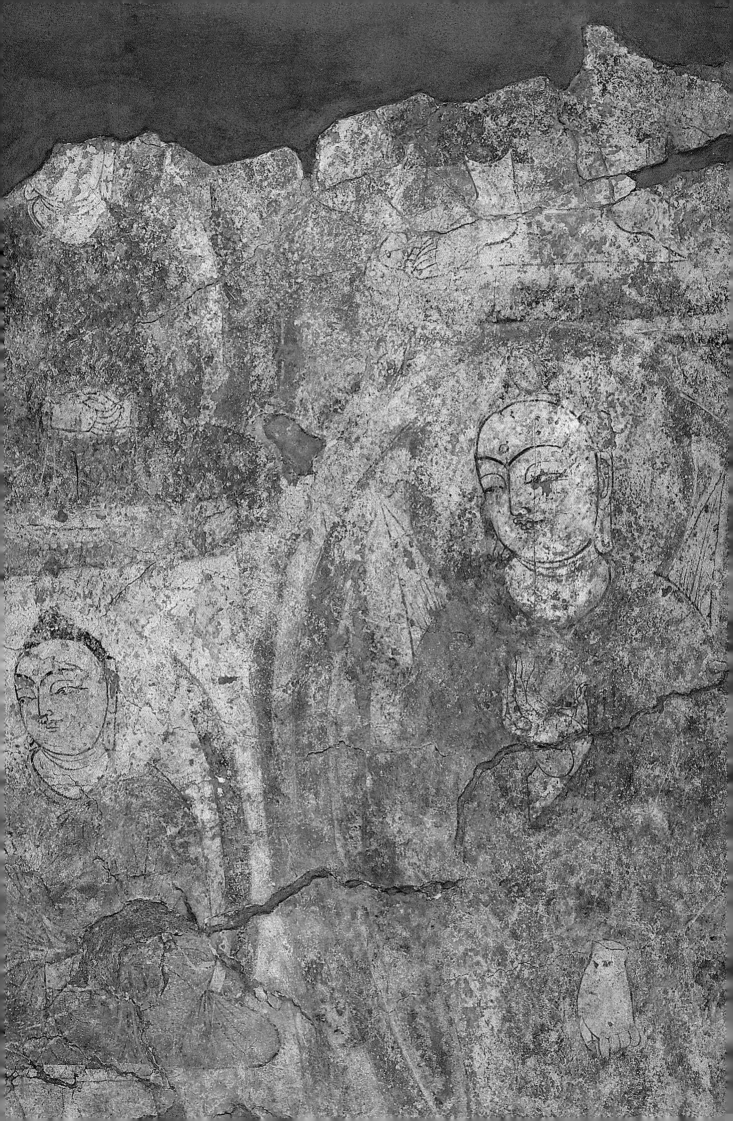

石人俑
Stone figurine

戰國　石　高31.3 cm　1985年呼圖壁縣採集

圓柱形，圓雕。其上半部雕刻出頭、五官和手臂。頭頂雕刻圓形
裝飾，弧形大眉，圓眼高聳鼻，一字形嘴，三角形尖下頜。雙手
屈臂抱於腹部。石人俑雕琢精細，打磨光滑，人物形象自然古
樸，具有典型的胡人形象。

石祖
Stone male genital

戰國　石　長22.5 cm；直徑7 cm　1995年瑪納斯縣南山牧場

石祖呈圓柱形，上端細，下端略粗，細端鑿刻出一圈凸棱，粗端
底部平滑，通體磨光。是一件精心製作，形態逼真的男性生殖器
形象。

根據目前的考古資料，石祖在木壘縣、奇臺縣等北疆地區發現的
比較多，而且石祖與石女陰（圓盤形石器）一起出現在農耕地
裡，說明它和原始宗教中的生殖崇拜與豐產巫術有密切聯繫。

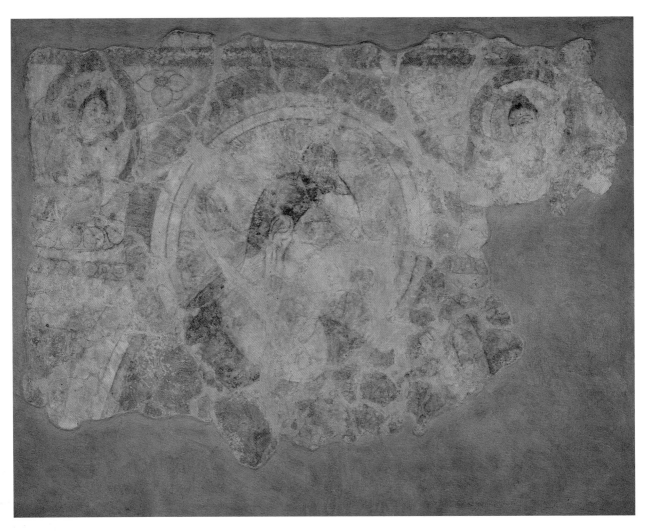

于闐如來坐像
Buddhist wall painting
Mural fragments of seated Buddha

魏晉 泥 長64.5 cm；寬46 cm；厚8 cm 1993年于闐縣喀拉墩61號佛寺遺址

泥質，保存比較完整。佛兩腳相交，坐蓮花座上，雙手相疊，掌心向內置腹前。
佛頭側向右方，面豐耳垂，眉長、鼻高、雙目下視，身著通肩袈裟。袈裟色澤剝
落無存，似應爲石青或石綠色。用黑線勾勒面部、袈裟和蓮瓣的輪廓，土紅色線
描繪五官、頭光和身光。線條簡潔流暢，富有動感。

于闐如來像壁畫
Buddhist wall painting
Mural fragment of Buddha images

魏晉 泥 長100 cm；寬122 cm 1994年于闐縣喀拉墩62號佛寺遺址

中央的立佛只存上半部分，佛側向右視，面部已模糊不清。佛的
髮髻爲青黑色，頭光較華麗，赭色通肩袈裟上衣紋稠密。在立佛
頭上方各繪一持禪定印結跏趺坐小佛像，描繪精細。

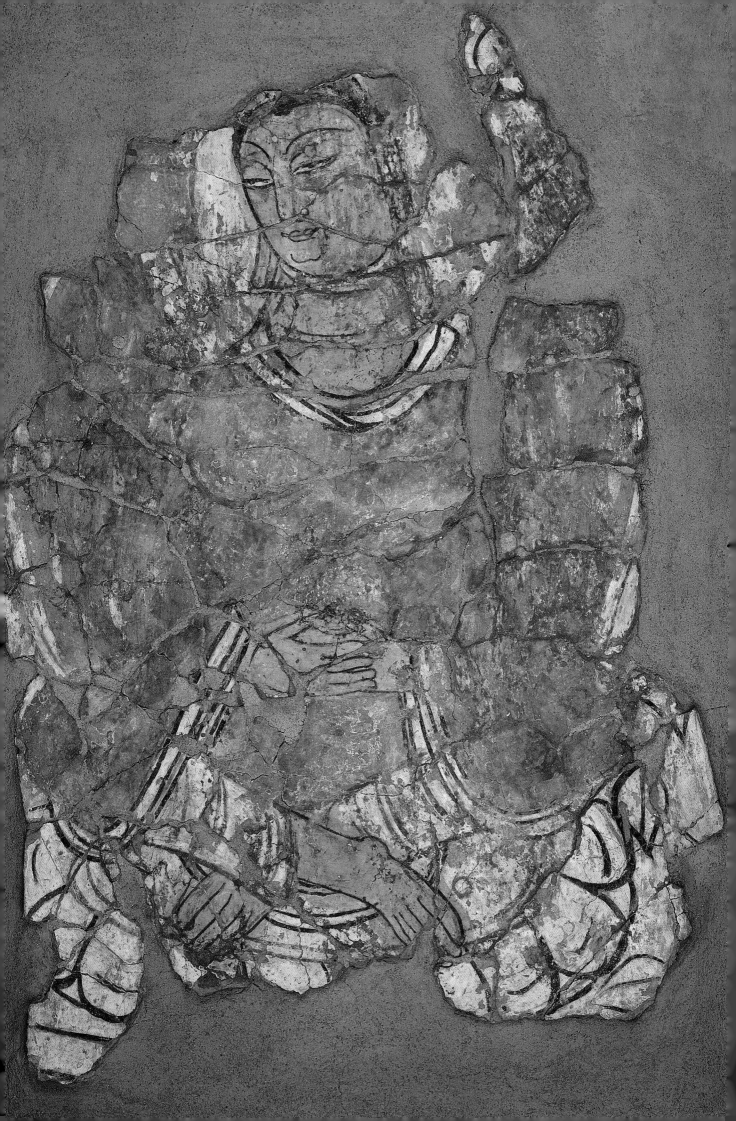

彩繪菩薩石膏像
Plaster plaque with painted Bodhisattva

北朝　石膏　高14.5 cm；寬13 cm　1992年墨玉縣徵集

彩繪菩薩石膏像
Plaster plaque with painted Bodhisattva

北朝　石膏　高12.3 cm；寬10.6 cm　1992年墨玉縣徵集

石膏模制。中央為雙手高舉的菩薩立像，腦後有圓形頭光，面部較清晰，採用陰
刻雕出五官、用黑色描繪，雙耳有環飾；兩臂曲臂抬起，置於頭兩側，腕戴手
鐲，手中握有物體。上身穿開襟衫，腰部圍褶裙，裙腰褶襞條條凸起。下身坐於
蓮花座內，內周用連珠紋裝飾。從色彩脫落的痕跡看，石膏像原塗有褐紅色彩
繪。整體造像切線深刻，立體感強，菩薩姿態維妙維肖。
佛教於西元前一世紀傳入今我國新疆地區，當地居民用泥和石膏等塑造佛和菩薩
像，發展了泥塑藝術。古代于闐（今和田地區）是絲綢之路南道重鎮，也是我國
最早信仰佛教和發展佛教藝術的地區。這裡人們根據本地區的特點，多用泥造
像，外塗白石膏整形，再妝飾彩繪，造像內容以佛和菩薩為最多。

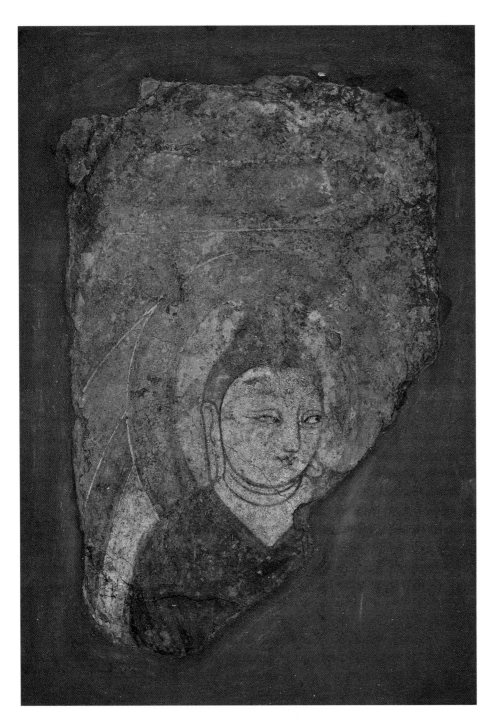

丹丹烏里克如來佛頭壁畫
Buddhist wall painting
Mural fragment of Buddha image

唐代　泥　長45 cm；寬30 cm　2002年丹丹烏裏克

畫面主要形象為一佛像。畫面殘存1條灰藍色弧形條帶，上部外緣有一圈白色小
聯珠紋，下部有紅色填色，並有一條白線分割畫面，其下即為佛像。佛像有灰藍
色頭光。身後有3道身光，身光外側左上角底為灰藍色，身、背光輪廓均用白色
勾出流暢勻滑的線條。佛像頭部有灰，石青色高肉髻，面如滿月，耳碩大，畫有
肉耳廓及耳垂。五官刻畫神采奕奕，目視左前方，以3/4側面表現。佛像眉毛彎
長，用石青色繪出，眼如小魚，雙目上眼瞼墨色繪出，下眼瞼用朱色勾畫，眼眶
用朱色上、下勾畫，墨點睛瞳，以白色畫出眼白，眼角內用石青色淡淡暈染，靈
動傳神。鼻樑端直，下繪鼻溝，嘴部上唇較薄，下唇凸出，口角微挑。鼻、口及
臉部輪廓均以朱砂色勾畫，綿勁有力。脖下有2道彎。佛著袈裟，領口呈倒三角
形，下部殘缺，因此無法詳知袈裟樣式。

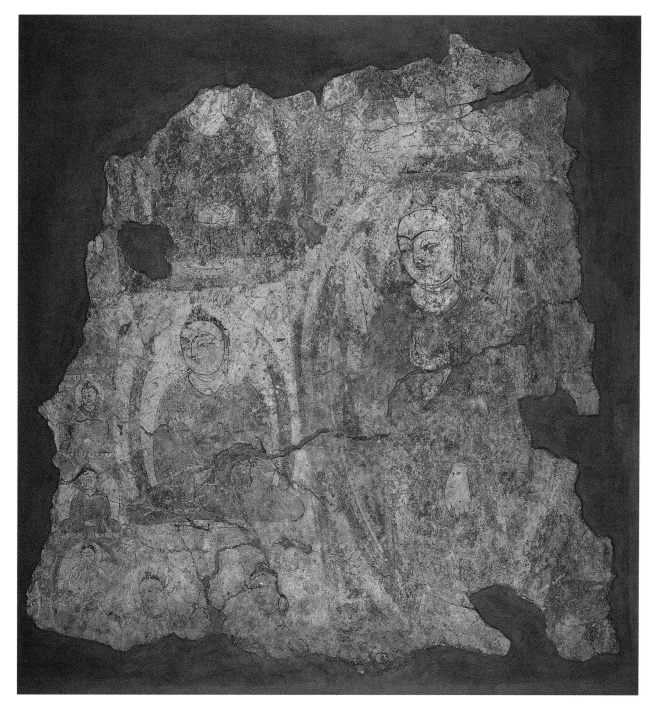

丹丹烏里克如來像壁畫
Buddhist wall painting
Mural fragment of Buddha images

唐代　泥　長105 cm；寬100 cm　2002年丹丹烏裏克

上端殘存一立佛下半部分，唯餘袈裟下襬及佛跣足左、右分立於
蓮臺之上，蓮臺上繪有蓮蓬孔，輪廓線用朱砂勾畫，綿勁有力。
殘立佛下部為又一立佛形象，較完整。壁畫左部上端繪一大禪定
坐佛，頭部殘損，著朱色袈裟，全結跏趺坐於蓮臺上，持禪定
印，具身、頭光。下部亦繪一大禪定坐佛，面部同右側立佛，有
肉色淡淡暈染，持禪定印，著尖圓領口灰色袈裟，結袈裟坐於蓮
臺上，具頭、身光，身上繪有黑色衣紋。

菩薩泥塑頭像
Head of a Bodhisattva

唐　泥　高9.4 cm；寬6.1 cm　1957年焉耆縣錫克星

彩繪脫落。頭梳的髮髻盤繞如螺旋狀。面相圓潤
豐滿，眉隆而細，鼻樑挺直，深目微睜，唇較
厚，略露笑意。菩薩的地位僅次於佛，是協助佛
傳播佛法救助眾生的人物。菩薩在古印度佛教中
爲男子形象，流傳到中國後，逐漸轉爲溫柔慈祥
的女性形象。這件菩薩頭像，面部圓潤光潔，表
現出典雅雋秀的西域女性之美。

焉耆是古代西域佛教中心之一，這裡出土的菩薩
頭像，對研究當地佛教及其文化藝術的發展提供
了形象資料。

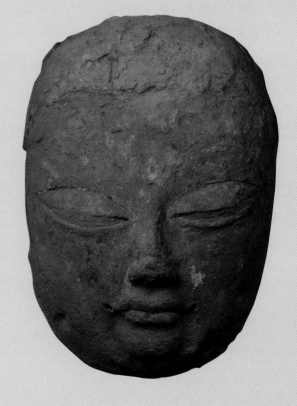

泥塑佛頭
Head of the Buddha

南北朝　泥　高41.5 cm；寬30.52 cm；厚26.5 cm
1959年巴楚縣脫庫孜薩來故城遺址

用灰黃色泥雕塑而成，爲佛的頭像。大眼，眼簾
微啓，眉毛彎曲而細，隆鼻直通額際，嘴唇緊閉
但掩飾不住笑意，略微上翹的嘴角，下頜豐厚，
面帶微笑。佛頭表面泥皮有剝落，但仍可清晰地
可以看到一幅慈眉善目的佛祖面孔。出土於南疆
巴楚的佛頭，雖然用泥土塑成，保存不是十分完
整，但質地厚實、莊重，反映了古代新疆古代佛
教的興盛，是研究佛教藝術的重要資料。

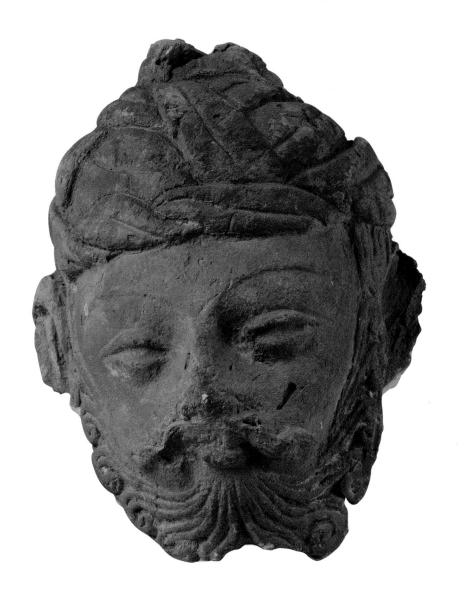

供養人頭像
Head of a male donor figurine

南北朝　泥　高6.5 cm；寬9.5 cm；厚8.5 cm　1975年焉耆縣錫克星

供養人是指出資修造佛窟寺院，宣揚佛教的人，該供養人頭像泥
塑成形，頭飾用帶子重疊纏繞而成，雙眉細而彎曲，雙眼微睜，
鼻子和小嘴之間夾著唇鬚，左嘴角缺損。濃密的髯鬚向四面呈排
列有序的放射狀，末端捲曲成圈。該供養人是當地土著居民的形
象，人物刻畫十分生動，有極強烈的寫實手法。

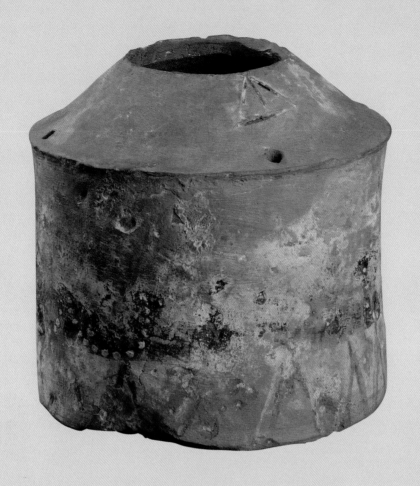

舍利盒
Pottery sarira reliquary

南北朝　陶　高19 cm；底徑19 cm　1976年柯坪縣佛寺遺址

舍利是梵文，意譯爲「身骨」或「靈骨」，指死者火葬後的殘餘骨燼。在佛教中，舍利通常指佛陀、高僧圓寂後遺留下來的身骨、頭髮或遺體，火化時結成的結晶體。它作爲佛教的聖物而受到尊崇。釋加牟尼佛圓寂火化後留下的遺骨爲佛舍利，並有建塔供奉的風氣。舍利盒即是盛放僧侶骨灰的容器。其整體形狀似印度墓塔的建築形式「窣堵坡」，在一個不大的台基上，修起半圓形的墳塚，加上一個頂尖。

此舍利盒手工製作，斂口，斜坡平肩，直壁，平底。在肩部戳劃有4個對稱的小圓孔，在其中的一小孔上端有凸起的刻劃三角紋。從其殘存的圖案痕跡來看，器物先敷白色陶衣再用赭、黑、白三種色彩繪製紋飾圖案，在腹的中部繪黑地白色小聯珠紋組成的圖案，近底處用黑色繪正三角紋飾一圈。蓋已缺失，雖然此蓋遺失，但從同一遺址出土的其他兩件帶蓋舍利盒的情況來看，它們的造型、器身基本同這件舍利盒一致。透過此物其不僅可窺視當時的佛教藝術，而且更重要的是能夠對當時喪葬習俗也會有更深的瞭解。

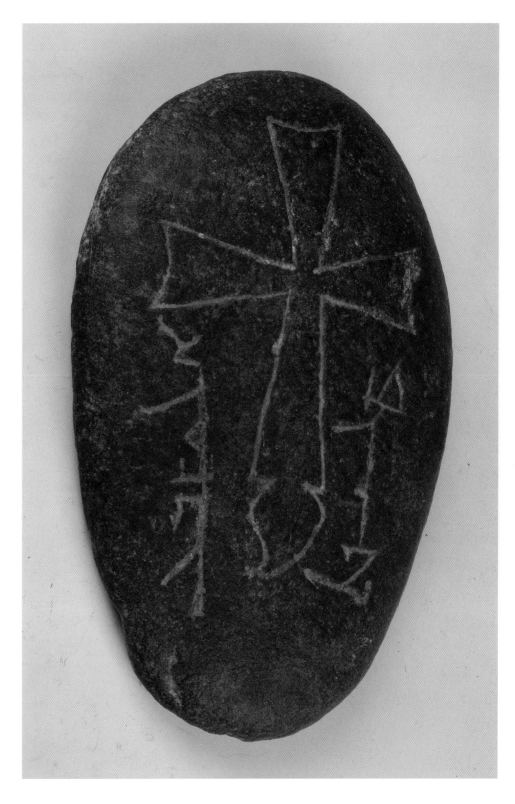

景教徒墓碑
Tomb tablet with Nestorian cross

元 石 高20 cm；寬12.5 cm 1953年霍城縣阿力麻里古城

石碑為橢圓形扁平礫石，石質光滑細膩。上部線刻十字架圖案，下半部兩側分別刻有一行敘利亞文字。圖案與文字雕刻工整，精細流暢。此碑應該是基督教徒墓前立碑。基督教的一聶斯脫利派（在中國稱景教），曾於西元七世紀的唐代初年，通過絲綢之路傳入中國。元代（西元13世紀）又一派別一也克溫教（一說景教或天主教）傳入中國。新疆博物館收藏2件從阿力麻裏古城出土的敘利亞文石碑，說明元代在古城中有基督教的傳教徒。

金光明經

Suvarnaprabhasottama-sutra

南北朝　紙　縱43橫26 cm；縱91橫26 cm　1965年吐魯番安樂故城南佛塔

抄本出土於佛塔遺址內的一口陶甕中，作烏絲欄，分兩段，此為其中一段，分行佈局，整齊縝密，結構工整嚴謹，用筆精勁含蓄，輕重適度勻和。這件抄本應屬從隸書過渡至楷書階段的抄本。

最早有北涼玄始年間（412-427）曇無讖譯出了《金光明經》四卷十九品，之後多種譯本相繼出現。

而此件有題記，其內容為：「庚爾歲四月十三日于高昌城東胡天南太后祠下為索將軍佛子妻息闔家寫此金光明一部斷手記筆墨大好書者手拙具字面已後有……成佛道」。此題記為東晉末年所書，這表明早在高昌郡時期，該地區佛教傳佈與興盛狀況。

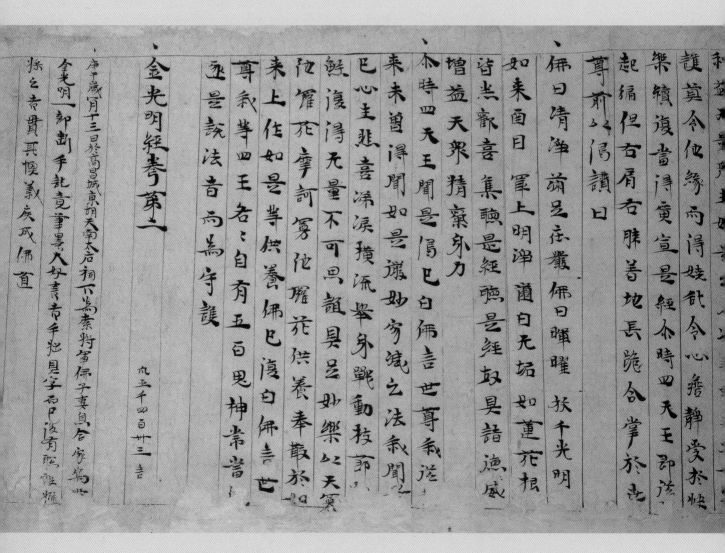

妙法蓮華經
Manuscript of Saddharmapundarikasutra

南北朝　紙　縱197橫25 cm　1965年吐魯番安樂故城南佛塔

此抄本出土於佛塔遺址裡的一口陶甕內，作烏絲欄，前後兩段，此件爲後段。在後段的中間部位有「妙法蓮花經安樂行品第十三」題記。抄本的分行佈局，整齊縝密，經絡工整嚴謹，用筆精勁含蓄，輕重度均和。這種隸書味很濃的楷書，是剛剛從隸書過渡到楷書階段的抄寫本。寫本雖無具體的年代，但從書體上看，其時代應是南北朝時期。《妙法蓮花經》是佛教中大成佛教的一部重要經籍。

古代西域位居東西文化交流的要衝，始終是諸多民族聚居、諸多文化交融的地區。古代新疆的發展，也大致以天山為界。形成了南北兩個相互依存，各具特色的文化區。南疆各綠洲已農耕為主，出現了一些相互獨立的小國家，史稱「居國」或「城郭之國」，由於這些小國有30餘個，所以《漢書》稱其為「西域三十六國」。西漢末年，西域諸國形勢發生重大變化，諸國之間自相分割，由36國一度發展為五十餘國；而北疆草原地區，以遊牧生活為主的部族或民族建立的政權，則稱「行國」。

歷史上在西域活動過的古代民族雖然較多，然據史書記載與考古發現，主要有塞種、姑師（亦稱車師）、月氏、烏孫、羌、匈奴、丁零、漢族、嚈噠、柔然、突厥等，他們相繼建立了車師、焉耆、龜茲、樓蘭、鄯善、精絕、於闐、疏勒、莎車、月氏和烏孫等國。

漢以後隨著西域都護府的設立、絲綢之路的進一步暢通和屯田制的推行，使新疆成為了東西方政治聯繫和經濟文化交流的橋樑，尤其是以儒家文化為核心的中國傳統文化，開始影響西域地區。同時，西方的物質文明與精神文明，包括眾多的語言文字、各種物品與貨幣以及宗教等亦遠播至此，大大豐富和促進了當地文化的發展。因而一方面吸收著外來文化，創造了絢麗多彩的地域文化，同時又以自己獨具特色的地域文化豐富著中華民族的文化寶庫，形成了彙聚各地區乃至各民族文化的大熔爐。

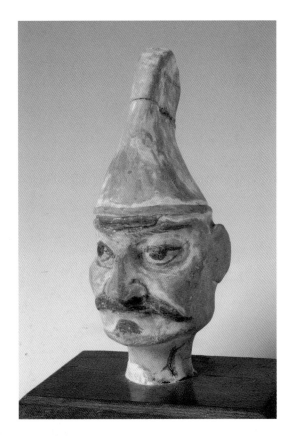

彩繪戴高頂帽泥頭俑
Head of a painted figurine wearing pointed cap

唐　泥、木　高14.5 cm；寬6.5 cm；厚8 cm
1973年吐魯番阿斯塔那

頭戴尖頂帽，臉型扁長，下頷稍尖，大耳，雙眉緊皺，兩眼鼓起
炯炯有神，鼻樑高大突出，特別醒目，唇上濃密的兩撇八字鬍
鬚，微微翹起，唇下蓄有山羊鬍，嘴唇有紅色勾出輪廓，緊閉向
下，顯得莊重肅穆。該俑為典型的當地土著居民形象，頭戴的尖
頂帽是古代西域居民主要的流行頭飾之一，該塑像形態逼真，為
我們再現了唐代西域民族的生動形象。

木身彩繪高髻泥頭男俑
Wood figurine with stucco head

唐　泥、木　通高26.6 cm　1960年吐魯番阿斯塔那

該頭像是由泥塑堆雕而成，其肩部以下則用木料砍削出無雙臂的
上半身。頭梳髮髻，戴前扁後高的圓形襆頭，襆頭的紮帶結從襆
頭跟部斜身而出。額窄而修長，眉骨上聳，雙目似三角形，額骨
突隆，鬍鬚朝上撇，下頷蓄花白美髯，這是具有典型民族特徵的
老年頭像。
老人戴襆頭，起源於北朝時期，是古代中原漢族人民的主要頭
飾，戴襆頭民族形象出土于新疆吐魯番地區，表明中原服飾對西
域的影響。新疆自古以來就是多民族聚居區，早在漢魏史籍中就
有「自高昌以西一人多深目高鼻」的記載。

彩繪駝夫木俑
Painted wooden figurine of a camel groom

唐　木　高55.8 cm
1973年吐魯番阿斯塔那206號墓

木俑爲一胡人男子像，其頭戴尖頂折沿白氈帽，
身著綠色掩襟長袍，足蹬高腰皮靴，深目高鼻、
雙眼圓睜，炯炯有神，面部豐滿圓潤，鬍鬚微
翹，。兩小臂抬至胸前，雙手攥緊，作握繩牽駝
狀，顯得英俊、堅毅，顯示了樂觀自信的民族性
格。該俑先分段雕刻，然後膠合成型再施以彩
繪。製作技法精湛，藝術風格鮮明，具有很強的
寫實性。另外，在中原地區出土的一些唐三彩，
也可見到身穿這種翻領胡服的人物俑。

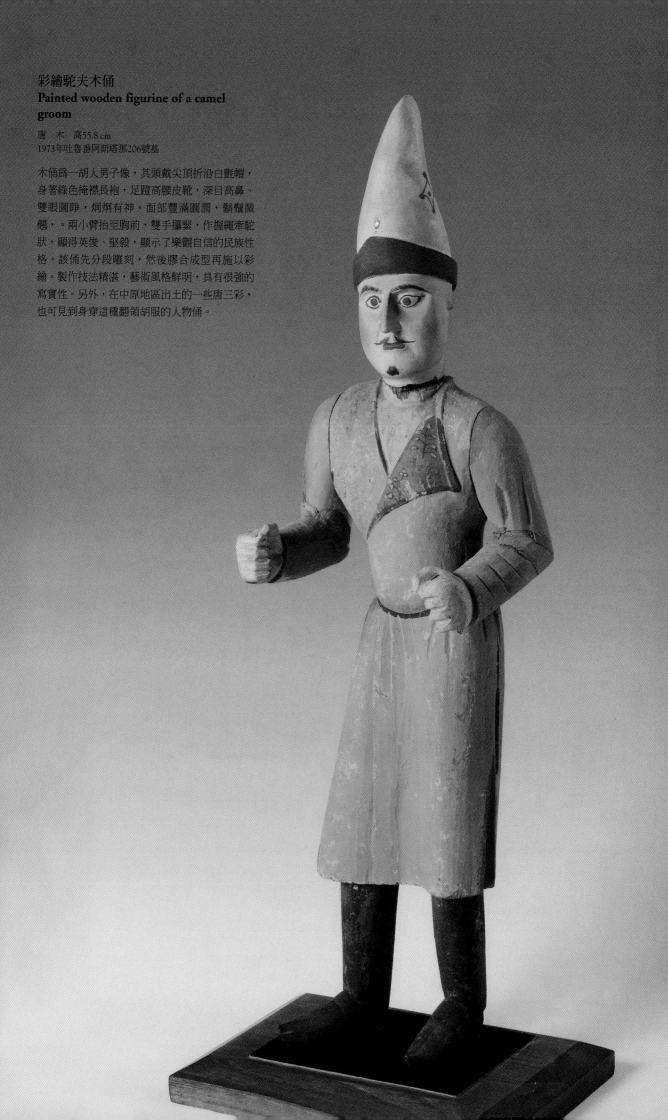

佉盧文木牘
Wooden Tablets in Kharosthi

漢晉　木　長18.4 cm；寬7.8 cm
1991年民豐縣尼雅遺址

木牘為胡楊木加工製成。長方形，上下兩頁，函盒中部下切凹槽，內書佉盧文字，函蓋置於函盒凹槽內，背部隆起，有3道捆紮用的槽溝和一長方形封泥凹槽。函蓋兩端橫書佉盧文字。

漢文木簡
Wooden slips with Chinese characters

魏晉　木　最長9-19 cm；寬1.1-1.4 cm　1980年若羌縣樓蘭故城

木簡上的文字由右至左為「侯於尉犁，泰始四年四月六日壬戌言，州郡書當文書，右二人兵假吏馬貞犢驢一頭齒八歲奉前郡來時各有私飼驗官口藏」。出土的漢文木簡記載了官名、地名、命令等，是研究古樓蘭和西域的政治、軍事與社會生活的珍貴資料。

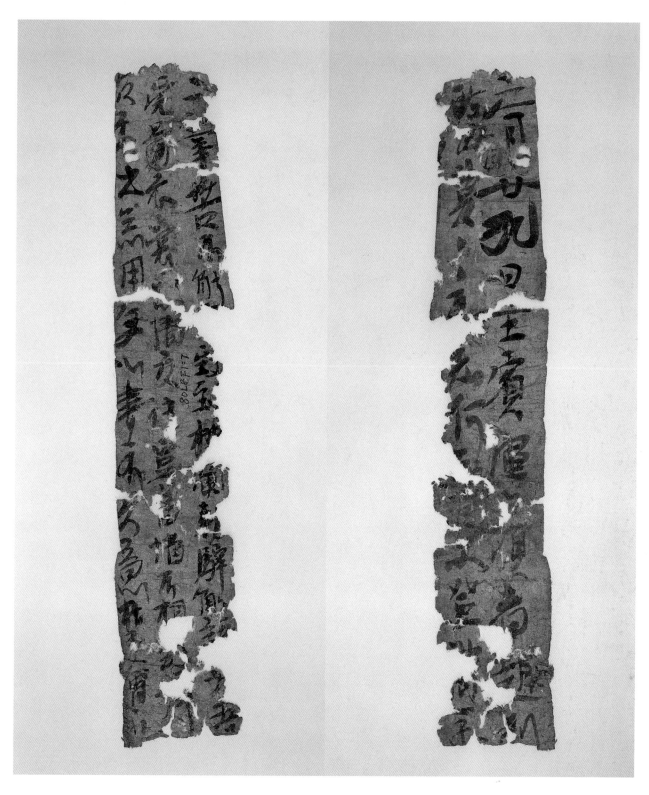

漢文紙文書
Paper document in Chinese

魏晉　紙　殘長14 cm；寬4 cm　1980年樓蘭古城

紙質，漢文文書，墨書，行書體，兩面楷書寫。

三國志孫權傳
Manuscript of "History of the three Kingdoms"

晉　紙　縱22 cm；橫72 cm　1965年吐魯番安樂故城南佛塔

本卷殘存40行，約570字（其中有殘缺字）起自魏黃初二年（西元221年）劉備率軍伐吳，孫權以陸遜為督拒之，次年打破蜀軍，至吳黃武元年（西元222年）九月魏伐吳，孫權 "卑辭上書" 乃魏文帝曹丕回書止。與傳世的宋刊本《三國志·吳書》核對，內容全同，本卷從書體看捺筆極重，隸書意味甚濃，當是晉人寫本，時代不遲於四世紀。

《三國志》的作者陳壽卒於元康七年（西元297年），本卷的抄寫當在成書後不久，是該書的最早抄本之一。成書後的《三國志》這麼快就在西域地區傳抄，說明了當時內地與西域的密切聯繫。

仁者壽險累

階遜為將□泰□□□
陛之遠都屠遠咨使遜□帝閒曰晃□□□□
也咨對曰聰明仁智雄略□□遠前聞
臣曰�'鲁肅於凡品是其聰也拔呂□□

於其明於士卒□之中是其略三州□帝□□□
其智不敢身於隆下是其略也□
天下晃其雄也愿身於陛下是其略也□
權為賢之權□登壇命書釋封書□

封權為賢□□射羽敗方物立登為□
沈斬除賊并羽敗方物立登為□

遂元年春正司陛遜部将軍家謀等發等
咨破斬其将二同番陽言黃龍見蜀賀□
搶險地前後五十餘營遜隨其輕重□□□

隱士正月至闆月天殿之縮陛形斬名授□
首毀萬人劉家葬董□□兔物權□
兩識心不靜魏邵寧侍中牟肶尚書
龍階莊弓盟誓并識任少權辭讓不
九月魏乃令曹休張遼撇霜止洞口戰
濶狽曹真夏矦張尙張郃徐晃圍圍□

149

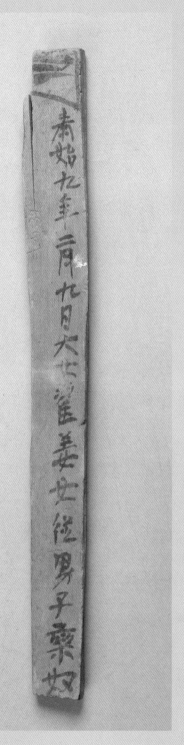
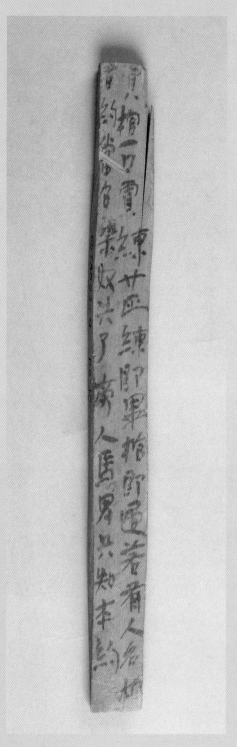

泰始九年木簡
Wooden slips dated to the ninth year of the Taishi Reign

東晉　木　長24.2 cm；厚1.1 cm；寬2.3 cm　1966年吐魯番阿斯塔那

晉泰始九年，即西元273年，這是一件以練（一種絲織品）買棺的木簡契約，木簡文書寫於正面和背面，內容為翟薑女俑二十四（匹）練，從欒奴處買了一口棺材。

木簡表明，古代書寫紀事，在造紙術發明不久的晉代時期，仍然延用木簡（也使用竹簡、絲帛）。同時還反映，隨著古代絲綢之路的暢通。中國內地生產的大量絲綢源源不斷運來西域。古有「以練易棺」的情況存在。

此木簡是以吐魯番地區出土年代最早的契約，它與現代具有法律效益的買賣合同功能相類似。

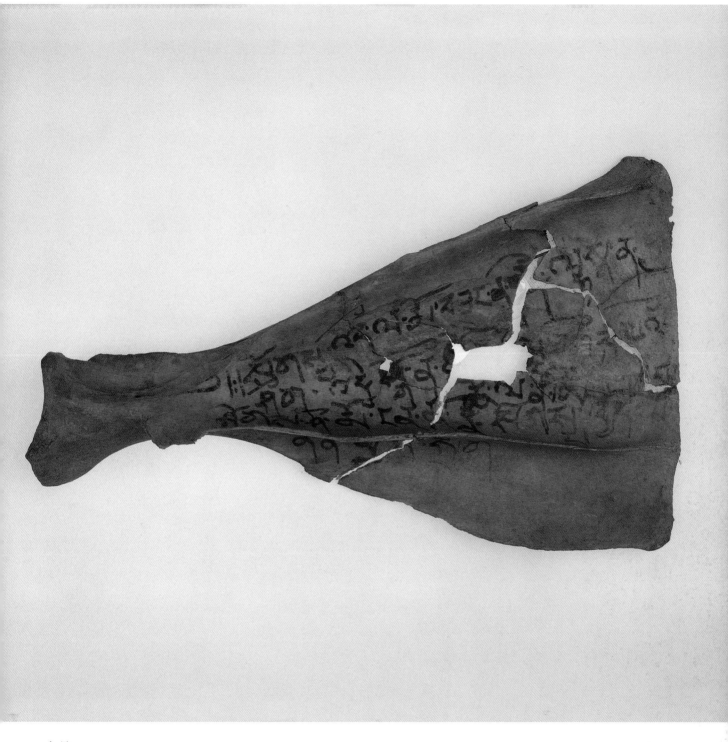

卜骨
Oracle bone

唐代　骨　長17.5 cm；寬2.3-10.7 cm　1973年若羌縣
米蘭吐蕃戍堡

卜骨爲羊的肩胛骨，上墨書古藏文4行，語義不
全，據考釋爲兩次占卜時所書。據史書記載，七
世紀初吐蕃首領松贊干布兼併了西藏地區各部，
定都拉薩，並參照當時的梵文字體創制了古藏
文。吐蕃王朝日益強盛，與唐王朝爭奪對西域的
統治。新疆發現的古藏文文書反映了吐蕃在西域
的政治、軍事和社會經濟活動。

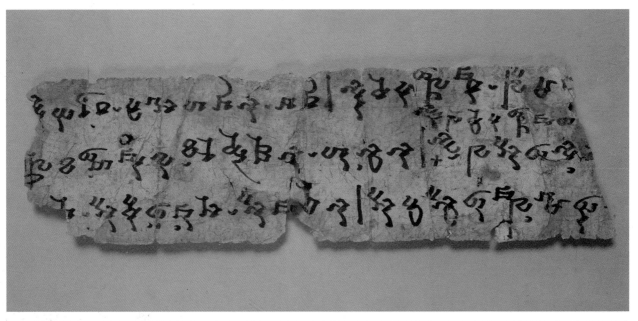

龜茲文文書
Manuscript in Tocharian

唐　紙　長18.5 cm；寬5.5 cm　1958年庫車克孜爾尕哈18號洞

吐火羅語亦稱「焉耆—龜茲語」，19世紀末發現于新疆的庫車、焉耆和吐魯番等
地，是採用印度婆羅米字母斜體創製的一種古老的文字，所記錄的語言都使用印
歐語系西支Centum語組。有A、B兩種方言，A方言主要使用於焉耆—高昌（今
吐魯番）一帶（稱吐火羅語A），B方言則流行於古龜茲地區（稱吐火羅語B）。從
所發現的實物看，現存的文獻除經濟文書外佛教經卷居多。而該文書，紙本，質
較軟，雙面墨書，每面3行，字體爲寫經體，爲佛經殘片。龜茲文文獻雖然絕大
部分收藏於國外，但目前中國內所藏者，不僅對於推動龜茲佛教的研究，而且對
於進一步闡釋龜茲文化的內涵等方面均具有重要的價值。

回鶻文《彌勒會見記》劇本
Script of the play 'Meeting with Maitreya' in Uygur

唐　紙　長48.6 cm；寬21.5 cm　1959年哈密脫米爾底佛寺遺址

紙本，呈黃褐色，質厚硬。文字從左至右用墨豎寫，字體爲寫經體，每頁書文三十行。並在左側注明品、頁，在7-10行間用淡墨細線勾出直徑爲4.6公分的小圈，供裝訂之用，呈梵夾式。

《彌勒會見記》是古代維吾爾佛教劇本雛形，加序文共28章，現存前25章及序文。該劇本是聖月（Aryacandra）由印度語梵文改編成吐火羅語，再由回鶻僧人羯磨師（Karma_caka）譯爲回鶻語的，這是其中的一頁。《彌勒會見記》對於研究古代回鶻人的語言、宗教、戲劇形成史等方面有很高的學術價值，是珍貴的民族歷史文獻。

回鶻文《彌勒會見記》劇本
Script of the play 'Meeting with Maitreya' in Uygur

漢文馬料帳
Inventory of a courier station concerning horse feed in Chinese

唐　紙　長152 cm；寬28.5 cm　1973年吐魯番阿斯塔那506號墓

這是一件關於馬料帳記錄的文書。文書出土時為一裱糊成的紙棺，是經過仔細的
拆揭，清洗整理而成。該文書記載了天寶十二至十四年的西、庭二州一些驛館的
馬料收支帳，交易物件多為過往的留居客商。

文書內容基本完整，紙本、墨書、字40行。字體應為行書，字跡恭整，格式清
晰，書寫流暢，紙面大部分呈朱紅色，可能是處於某種環境所沁。

嚴苟仁租葡萄園契
Deed of rent of grapery by Yen Gouren

唐　紙　長29 cm；寬15.5 cm　1967年吐魯番阿斯塔那93號墓

該契約後部殘缺，存文5行，墨書，字跡雖模糊，但內容清晰可辨。內容為嚴苟仁租賃麴善通的二畝葡萄園之事。文中明確記載：葡萄園內還有棗樹拾棵，租用期為5年，租賃價以銅錢支付。因當年葡萄枝短（可能是新栽植不久）不用交納租金，第2年交納租金480文，第三年640文，第4、5年各交800文，合計2720文銅錢之事。承租此園，也必有利可圖，這反映當時高昌地區商品經濟相當發達，契約中的年、月、日等字均為武周新字。此件文書內容詳細、規範，較全面的反映了唐代高昌商品經濟的發達與契約制度不斷完備的情況，對於研究當時的社會經濟，有極高的學術價值。

總章三年白懷洛舉錢契
Chinese Manuscript recording a loan to Bai Huailuo
in the third year of the Zonzhang Reign

唐　紙　長42.5 cm；寬28.5 cm　1964年吐魯番阿斯塔那4號墓

該文書為紙本、墨書、字14行。草書，格式規範，條理清晰。文
書內容為借貸合同。雙方借貸明確，共同立約畫押，擔保人、知
情人落款見證。此文書可與現代意義上的借條相類同，這表明當
時的社會已建立了比較完善的行政法制體系。

焉耆文《彌勒會見記》劇本
Script of the play 'Meeting with Maitreya' in Tocharian A

唐　紙　長31.5 cm；寬18.5 cm
1975年焉耆縣錫剋星佛寺遺址

紙本，呈黃褐色。共發現44頁，皆兩面書寫焉耆語。出
土時重疊在一起，左端遭火焚燒，殘損不完整。

焉耆語亦稱吐火羅語A，是用婆羅米字母拼寫的古代焉
耆語。而《彌勒會見記》劇本，則是用焉耆語書寫的一
部大型分幕劇作。劇本內容是，年已120歲的婆羅門波婆
離（Bodhar）夢中受天神啓示，想去拜謁釋迦牟尼如來
佛。但因自己已老態龍鍾，不能親身前往，故派其弟子
彌勒等十六人，代表他拜謁致敬。而彌勒亦恰好在夢中
受到天神的同樣啓示，便欣然應允。波婆離告訴彌勒
等，如來身上有三十二大人相，只要看到這些相，那就
是如來，就可以提出疑難問題來考驗他。彌勒等奉命來
到釋迦牟尼那裏，果然在佛身上看到了三十二相。漢譯
《賢愚經》卷二十〈波婆離品〉，講的就是這個故事。這
是其中的一頁，據目前所知，它是中國最早的劇本。

追贈宋懷兒虎牙將軍令
Chinese Document recording a promotion to the late General Song Huaier

高昌　紙　長43.5 cm；寬28 cm　1966年吐魯番阿斯塔那50號墓

該文書為紙本、墨書、字9行。字體應為行書，字跡恭整柔和，格式規範。紙面大部分有沁色。

文書中「……故遣明將軍王具伯成薩布等追贈虎牙將軍。……」其內容表明與現在的追認報告相類似，說明了當時社會高層對下層有功人員的功績的認可，以慰祀亡者。

令

夫襃賞善前聖供頌錄功酬勳

後政於尚故宋懍光稟質純直至

行忠方華飞奉上之懇自心而誅

蓋先公後私逺志而不息且延殿

笨禪賛國務天不有善盡居于世

孤聞称惜情懷悼動焉故遣

將軍上具何城追贈庸亦持軍

魂而有嘉承茲榮号鳴呼哀哉

賛月□日

粟特文買賣女奴文書
Deed of transaction of a female slave in Sogdian

高昌延壽十六年（西元639年）　紙　長46.5 cm；寬28.4 cm
1967年吐魯番阿斯塔那135號墓

紙本，呈灰白色，正反兩面均墨書粟特文，這份契約立于高昌延壽十六年（西元639年），內容是：石國人烏塔（Uta）之子沙門乘軍（Yanasena），在高昌市場上給康國人突德迦（Tudaka）之子六獲（Uhusufert）以高純度的卑路斯（Peroz）錢120德拉克麥，買下出生於突厥之域的曹國人奴婢優婆遮（Upac）。內容完整，字體整潔美觀，極富藝術性，是研究高昌歷史和絲綢之路上的經濟、民族狀況的珍貴資料。

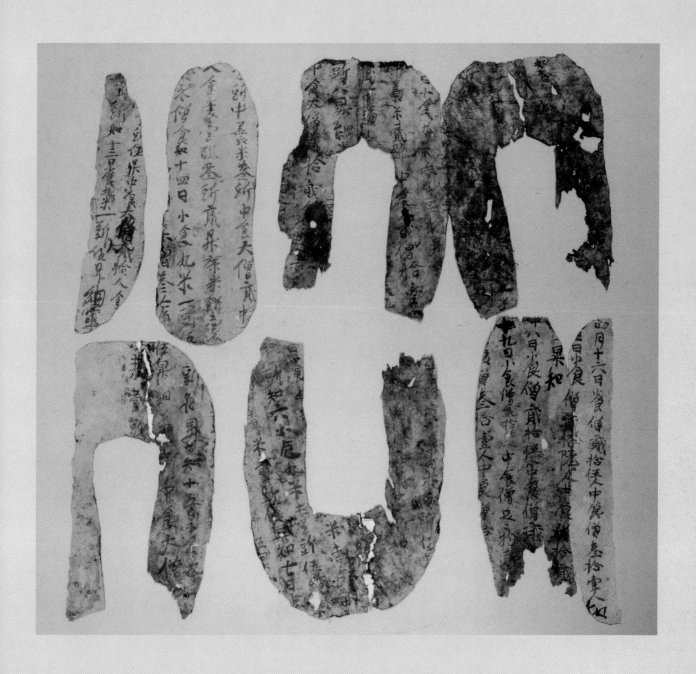

高昌僧眾糧食帳
Inventory of crops for monks

高昌　紙　17.5×24 cm、29×24 cm、6×25 cm、9×27 cm、13×27 cm、
4×25 cm　1960年吐魯番阿斯塔那319號墓

這件文書爲紙本、墨書。已被裁剪成若干片鞋樣。內容殘缺不
全，個別紙片已呈黑色，部分文字字跡模糊難辨，但從殘留的內
容看出，該文書所記載的是高昌時期僧侶們的糧食供應標準，且
大小僧人定量不同。通過文書內容即可得知當時的社會已有規範
的物品分配制度，以保障社會供應的公平與統籌。

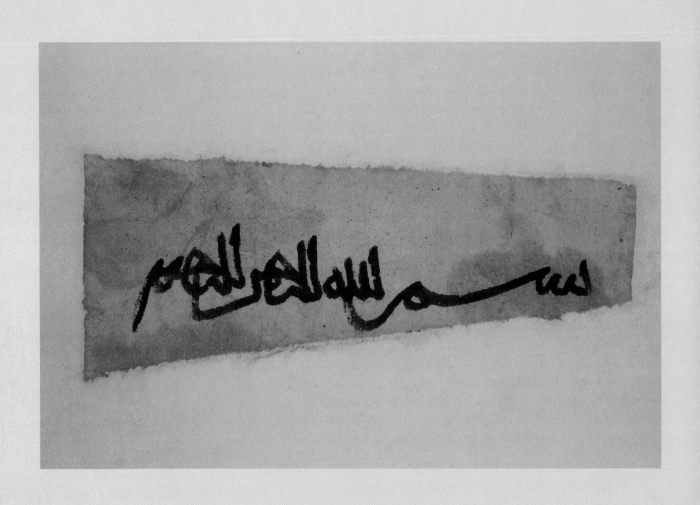

阿拉伯文文書
Manuscript in Arabic

宋　紙　28×10.5 cm　1959年巴楚脫庫孜薩來故城遺址

紙本，墨書，橫寫一行阿拉伯文《古蘭經》經文頌詞，其大意
爲：「以阿拉的名義。」雖然文字僅爲一行，但我們仍可通過這
些珍貴的資料，可窺視喀拉汗朝時期之文化與宗教的發展演變情
況。

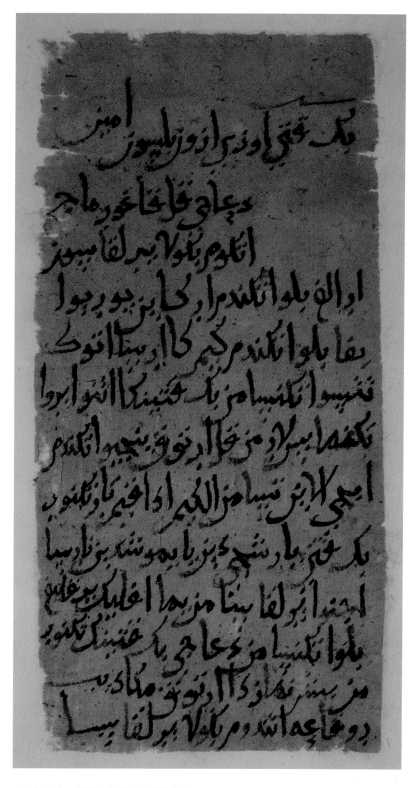

喀拉汗文〈請伯克賜給財物書〉

Manuscript recording a request to Boke for money and goods in Qarakhanid

宋　紙　長29.5 cm；寬14.5 cm　1959年巴楚脫庫孜薩來故城遺址

紙本，呈褐黃色，質較軟，上墨書文字13行。這是一個自稱為古魯咯古爾麻奇的
人，向伯克老爺寫的請求書。其意為：他想娶一位女僕為妻，但自己窮的一無所
有，所以央求伯克老爺賜給他一些財物。

這件文書基本上是用「哈卡尼牙語」，即古維吾爾語寫成。自西元11世紀開始，
新疆南部逐漸採用阿拉伯文字母，拼寫當時的維吾爾語。這件文書對於研究喀拉
汗朝時期的社會關係，具有一定的價值。

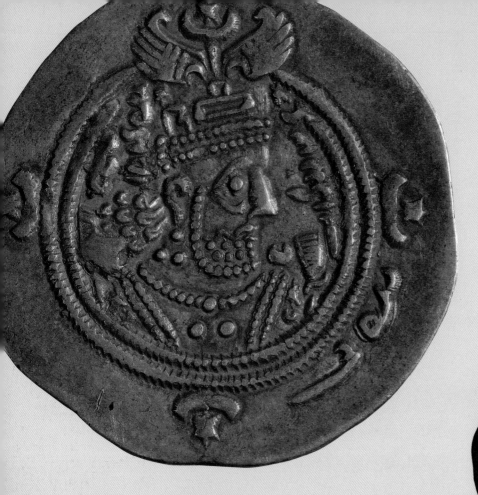

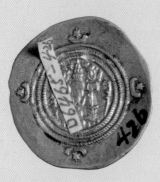

阿拉伯薩珊朝銀幣
Silver Arab-Sassanian drachm

薩珊朝　銀　直徑3.1 cm　1959年烏恰縣發現

阿拉伯帝國是西元七世紀初至十三世紀中葉由阿拉伯人建立的伊斯蘭哈裏發國家。完成了對阿拉伯半島的統一後，自第2任哈裏發歐麥爾在位期間開始，發動了一系列對外戰爭。第3任哈裏發奧斯曼‧伊本‧阿凡期間滅了薩珊王朝。阿拉伯人滅掉薩珊王朝後，在初期由於還沒有建立一套統治機構，仍保留了原來的稅收制度和貨幣，因而開始之際在錢幣上仍舊沿用庫斯老二世或耶思提澤德三世錢幣形制。錢幣還是銀制，上面的王像和祭火壇全都沒有改變，比薩珊銀幣略小，但文字方面則加用阿拉伯，錢幣上的紀年仍然是庫思老二世或耶思提澤德三世在位年數的持續。而該銀幣爲圓形，擔鑄而成，正面爲國王半身像，背面爲祆教祭壇，周邊有新星抱月等簡單圖案，正面邊緣空白處壓印的是科發體阿拉伯文「以阿拉的名義。」

布倫女王銀幣
Silver Sasanian drachm issued by Queen Poran

薩珊朝　銀　直徑3.3 cm　1966年吐魯番阿斯塔那29號墓

布倫女王爲庫斯老二世之女，薩珊朝時期女王，西元629年6月17日至630年6月16日在位，時間爲1年，被波斯軍隊將領陣路斯能夠絞刑處死。由於其在位時間很短，故鑄造和發行的錢幣不是很多，因而流傳下來的也比較少。從發現情況看，布倫女王時期鑄造的錢幣分東部式樣和西部式樣，其中東部鑄造的比較少。這種錢幣雖然少，但在新疆地區均有發現其中吐魯番阿斯塔那和烏恰發現波斯銀幣中均有。該錢幣銀製，打鑄而成，呈不規則圓形，正面爲布倫女王頭像，背面爲祆教祭壇。此幣的發現不僅表明薩珊朝與中國之間的貿易交往是非常頻繁，而且對於研究中國與伊朗兩國間的交往史有著重要的價值。

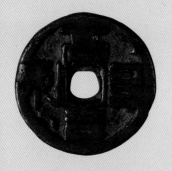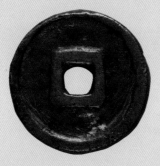

高昌吉利錢
Gaochang jili coin

曲氏高昌國時期　銅　直徑2.6 cm　20世紀六〇年代烏魯木齊徵集

高昌吉利錢爲麴氏高昌國時期（西元499-640年）所鑄造的一種地方錢幣，外圓方孔，銘文爲隸體，正面鑄有「高昌吉利」4個漢字，背面爲素面。錢大而厚重，但製作精良。這種錢由於傳世極少，故歷來受到珍視，雖然發現不多，但對於研究新疆錢幣乃至地方貨幣史有著極其重要的價值。

漢佉二體錢
Sino-Kharosthi coin

漢　銅　直徑3.3 cm　1992年墨玉縣

新疆本地鑄造的錢幣種類很多，其中具有代表性者爲漢佉二體錢。該錢幣是絲路南道重鎮于闐王國發行的一種貨幣，也是新疆最早的自鑄錢幣。據目前所佈的數量，在中國內外收藏的約360枚。古代世界的錢幣，東方體系爲圓形方孔的鑄造錢，西方體系是圓形無孔的打壓錢，于闐國貨幣採用後者。這種錢有大小兩類，大錢一面是漢文篆書「重二十四銖」，另一面一般是馬紋；小錢一面是漢文篆書「六銖錢」，另一面中央爲馬紋或駱駝紋。兩類錢幣背面均有佉盧文。由於這種錢幣主要發現於和闐地區，圖案由馬或駱駝、漢字及佉盧文組成，且以馬像者居多，故學界稱其爲「漢佉二體錢」或「和闐馬錢」該錢銅制，呈不規則圓形，無周、無孔、較厚，圖案和銘文打壓而成。正面有重疊式大小兩個圓圈，錢幣中央有一呈走式之馬像，兩圈間有佉盧文銘文。背面因鏽蝕中心圖案和周圍漢字已漫漶。目前這種錢幣被認爲時代在西元175-220年間。

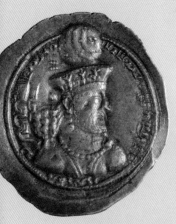

沙甫爾三世銀幣
Silver Sassanian drachm issued by Shapur III

薩珊朝　銀　直徑3 cm　1955年吐魯番阿斯塔那

爲沙甫爾二世之子，在位期間爲西元383-388年。其在位期間也發行了貨幣，新疆地區發現3枚，均在吐魯番高昌故城。該錢幣銀製，打鑄而成，呈不規則圓形，正面爲王像，背面爲祆教祭壇。

阿爾達希二世銀幣
Silver Sassanian drachm issued by Ardashir II

薩珊朝　銀　直徑2.9 cm　1955年吐魯番高昌故城

阿爾達希二世在位期間爲西元379-383年，對於其身世學術界有兩種不同的看法，其一認爲是沙葡爾二世的同父異母弟弟；第2種看法是是沙葡爾二世的兒子。在位14年，西元383年被擁護沙葡爾三世的貴族所廢棄。其在位期間鑄造的錢幣，各地均有發現，其中1955年在吐魯番高昌故城發現7枚，錢幣的保存狀況良好，但不甚規矩，此幣就是其中之一。

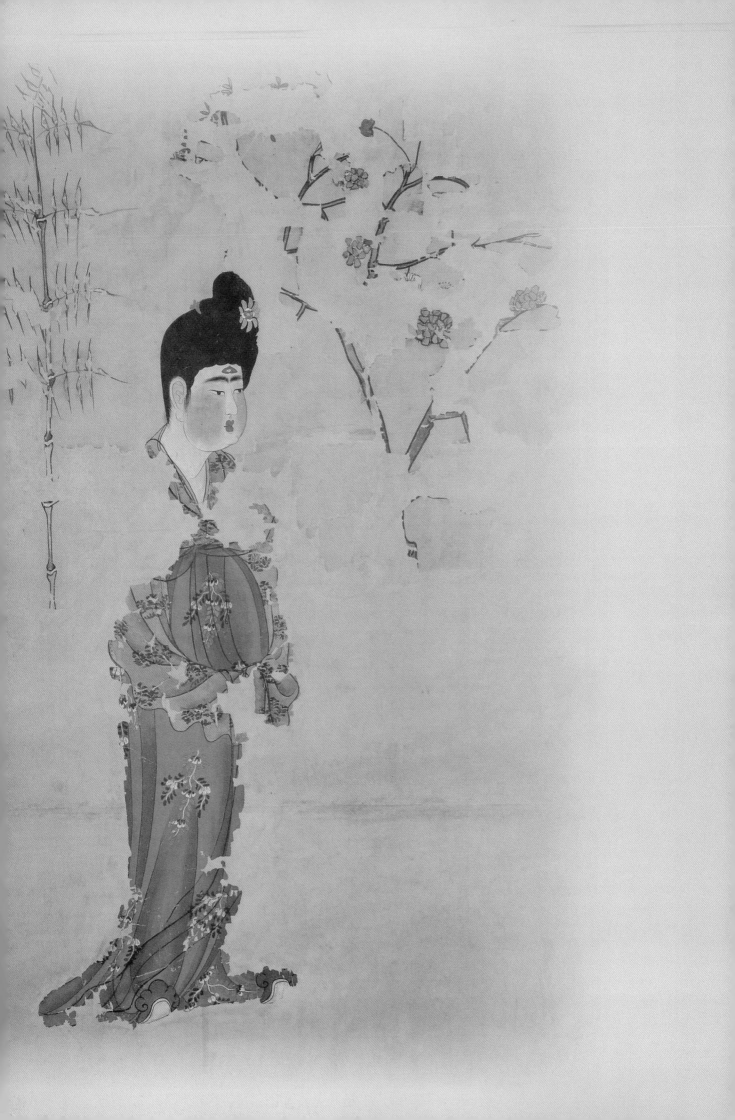

史前時代文化交會的新疆

陳光祖
中央研究院歷史語言研究所

壹、前言

　　貫通歐亞兩洲的絲綢之路，東起華北，西抵地中海東岸，穿行六個時區；沿線氣候與地理環境隨處變異，但始終追隨天山及阿爾卑斯山－喜馬拉雅山兩大構造帶一側而行（Biq, 1987）。新疆位在絲路東、西兩段中點，居於亞洲大陸腹心，北部有阿爾泰山，南互有崑崙山系，西極有帕米爾高原，爲群山環衛的地理區位。天山山脈貫越中部，新疆爲之二分，南疆有世界第二大的乾燥沙漠，除山前沖積扇以及環山雪融匯集的河水流經兩岸區域與點狀分佈的綠洲外，荒渺無人跡。其東有天然通道連接河西走廊，南疆南北兩路的點狀綠洲城市，爲歷來交通出河西走廊後的絲路必經路徑。北疆爲戈壁草原，多處水草豐美，爲新疆最大的牧區，地理環境遠較南疆優越；爲一向西北開口的盆地，自古以來接受來自西北哈薩克草原文化的影響，並爲草原絲路之一所由經之地。

　　新疆幅員廣大，地理環境複雜多樣，有乾燥的戈壁荒漠，有高聳的雪嶺群峰，也有宜於游牧的草場，但在氣候上，同屬於內陸乾旱氣候。在不同的地理單元，有著不同的文化發展，這些在不同時間內發展的古文化的活動範圍，往往跨越了今日的國境線。新疆又是華夏、古波斯、印度等諸古代文明交匯區域，也是早期基督教、伊斯蘭教、佛教、以及已經消失的祆教、摩尼教等人類歷史上重要宗教彼此激盪之處。因此，絲路相關研究很早就是多國共同關心、研究的課題，具有濃厚的國際化色彩，工作成果也涵蓋了多種文字，使得進行新疆或絲路古史的綜合研究帶有語言文字上的難度。

　　另一方面，新疆由於氣候乾旱，物質脫水很快，利於有機物遺留的保存，不管是埋葬的棺木、人體、紡織品、皮革、文書、木器、人體上的紋飾、穀物，甚至是古代食物，都能形貌完整的保存。這些在其他考古遺址難以保存的資料，提供了考古學者極佳的研究素材，對於瞭解考古學學術語言的研究者而言，可說是大自然爲後代研究者最大化保存的人類文化史圖書館。

　　張騫大約在西元前130年左右出使西域，漢朝於西元前60年設西域都護府，現代史家一般認爲張騫「鑿空」之說過於誇大，但若以首次有漢使接近地中海東岸而言，應該是人類史上第一次，不能不歸功於張騫西行此一歷史性活動。

　　民間來往不待官方鼓勵或禁止，漢代以前，雖未必貫通全程，但區域性的人群互動與交通聯繫早已存在。《管子》卷二十三〈輕重甲第八十〉：「禺氏不朝，請以白璧爲幣乎？崑崙之虛不朝請，以璆琳琅玕爲幣乎？」同卷〈揆度第七十八〉又說：「玉起於禺氏之邊山，此度去周七千八百里。其涂遠，其至阨，故先王度用其重而因之。」根據《管子》記載者的認識，玉料產於月支居地附近，在周地以北約七、八千里，產出的玉曾經運到中原。依其所述，月支玉料與崑崙的璆琳琅玕，顯然並不相同。另外，《呂氏春秋》卷一〈重巳〉：「人不愛崑山之玉，江漢之珠，而愛己之一蒼璧小璣，有之利故也。」也記載了戰國時，崑崙玉料已透過某種管道，運到華北地區而爲當時人群利用。

同樣的，西元前五世紀希羅多德也記載了從Synthia（歐俄斯基泰人居地）到阿爾泰地區的「草原之路」（余太山，2008；Kuzmina, 1998），阿爾泰地區的Pazyryk墳丘出土絲織品以及戰國山字鏡殘件（Rudenko, 1970: 304-306）即為此「草原之路」再往華夏地區延伸的例證。早於希羅多德所記時代，考古資料顯示，新疆地區與華北以及其周邊地區有所聯繫這一歷史現象可以追溯到距今四千多年前，顯示此一貫通歐亞大陸的要道，至少在局部地段很早即有人群來往。

新疆作為此一交通路徑的中段，與華北地區以及歐亞地區史前時代的聯繫，已有許多研究（如水濤，1993；王炳華，，1984；李水城，1999；林澐，1987；易華，2004；烏恩岳斯圖，2008；韓建業，2007；Chen and Hiebert, 1995；Debaine-Francfort, 2001；Kuzmina, 1998；Mei, 2003；Mei and Shell, 1999；Molodin and Komissarov, 2004），本文在這些既有研究基礎上，對此一議題，簡約再抒己見。

貳、新疆部分地區與周鄰地帶屬於同一文化區

新疆地區確切無疑的舊石器時代以及新石器時代遺留，尚未被證實，在多處地點採集的「舊石器」，都沒有層位資料，如在塔什庫爾干河東岸三級台地吉日朵勒屬於晚更新世台地上發現火堆遺跡，附近採集一件砍砸器。另外，新疆在多處遺址發現細石器，也因為屬於地表採集，其時代不易判定，其文化類緣以及與歐亞草原乃至北美洲舊石器與細石器工業或許有關，但尚待詳細研究。

距今約四千年以後，新疆在某些地區出現了銅器時代遺留，但其文化發展並非封閉自我設限於今日政治疆域內；考古資料顯示，新疆不但很早即與外界有接觸聯繫，某些地區如北部與西部，事實上是由同一群人在新疆與其鄰近區域發展出相同的文化，屬於同一文化的活動範圍。

Afanasievo文化為南西伯利亞年代最早的銅器文化，主要分佈於葉尼塞河（Yenisei）及俄伯河（Ob）中上游谷地，並延續至蒙古西北與阿爾泰地區，年代約為西元前第三千紀的後半葉至第二千紀開始。其主要陶器遺存為如橄欖形狀的尖底或圓底壓印紋陶器，有少量以紅銅為主的金屬器；其生業活動資料缺如，學者推測可能主要是以畜牧與打獵為主。最引人注意的，是其埋葬行為，在墓葬地表豎立有石板圍成方形或圓形的墳院式墓葬，有的並有一或多個石人（參見Chernykh, 1992: 182-182；Kuzmina, 1998）。Afanasievo文化活動範圍已達新疆北部，在北疆阿爾泰地區阿勒特縣克爾木齊墳院式墓葬，出土圓尖底陶器、石質容器、小型銅刀、銅鏃、以及石範，屬於Afanasievo文化南延發展的區域，估計其年代要比其北方Afanasievo典型遺址要稍微晚一些（Chen and Hiebert, 1995）。Afanasievo文化的社會型態尚不清楚，其確切的分佈範圍是否越過準格爾盆地尚不明瞭，但已有跡象顯示其影響可能及於天山北麓。有學者認為其可能達到塔里木沙漠東緣的古墓溝遺址（Kuzmina, 1998），但是證據仍顯不足。

南西伯利亞地區繼Afanasievo文化之後發展的是廣義的Andronovo文化，二者間是否有承繼關係，並不明瞭，但Andronovo文化的分佈範圍明顯要比Afanasievo文化要廣大許多；西到伏爾加河與烏拉山一線，東到葉尼塞河中游的Minusinsk盆地，南達帕米爾與天山。因地理因素以及時間演進，Andronovo文化可能也有地方類型或不同期相的差異。Andronovo文化有明確的採礦遺跡，並以錫青銅為主要的金屬器物；另外，也出現了以金箔包覆青銅飾品的工藝。在其分佈區域，經常有銅器窖藏出土，如有鑾斧、鐮刀等。這個文化生業活動為畜牧與農業，有

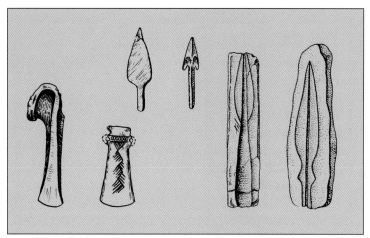
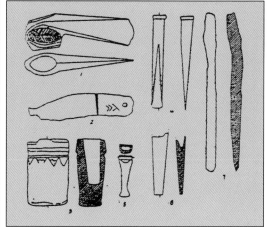

圖一、Andronovo文化銅器。左：修改自Masson（1992）。右：鞏留縣阿朵爾生採集，採自王博（1987）。

著多量的生活用陶器，以及具有顯著特徵的雙合範製成的銅工具。其年代大約爲距今3800~3500年（參見Chernykh, 1992: 210-215; Masson, 1992）。

在北疆阿爾泰山到塔城、溫泉、到伊犁河谷，許多地區出現了Andronovo文化遺存（Mei and Shell, 1999），在鞏留與塔城出土的銅器窖藏中，都出土了飾有葉脈紋的銅斧，爲典型的Andronovo銅器紋飾（圖一）。Andronovo文化影響亦及於天山南麓的和碩縣辛塔拉遺址，該遺址除了銅刀、銅鑽、與有銎斧外，也出土了石範與閃玉斧、以及Andronovo文化典型的帶曲折紋飾的陶器。

新疆西部的疏附縣阿克塔拉、往東的阿克蘇、拜城縣克孜爾水庫墓地、庫車縣的哈拉墩、輪台縣的阿克熱克戍堡、吐魯番窪地的哈拉和卓以及南疆和田地區的尼雅，時代大約在距今三千年前後，都發展出以綠洲穀物農業的定居生活，生活工具以收穫用的半月形石鐮與石刀，以及處理穀物的石磨爲特徵。其影響及於今日新疆西部邊境以外，在Fergana谷地、塔什干、Bactria（大夏）與Margiana發展出Chust文化（參見Chen and Hiebert, 1995, Kuzmina, 1998），是新疆古代農業文化發展對於周邊地區輻射的結果，但是此一文化具體發生的地點尚待詳細研究。

天山東段哈密盆地到巴里坤草原在西元前第二千紀至第一千紀開始，則出現以焉不拉克墓地與居址爲代表的焉不拉克文化，遺址除焉不拉克外，有五堡水庫、哈密市內天山北路（包括雅滿蘇礦與哈密林場辦事處），以及巴里坤南灣等墓地遺址。焉不拉克文化內涵來源複雜，不少研究者認爲雖然不可否認有西方因素，其來源與甘青一帶的馬廠類型或辛店文化的彩陶遺存關係較密切（水濤，1993；李水城，1999；Mei, 2000）。但以土坯砌築住居與墓葬，與西部中亞阿姆河文明（Oxus civilization）的特色相同（Chen and Hiebert, 1995）；焉不拉克文化有多種成分，反映了新疆地區的文化交匯的特點。

在西元前第一千紀開始以後，在新疆西部分佈許多塞人與烏孫土墩墓遺存，跨越了今日的國境縣，連續分佈至哈薩克草原、Issyk湖一帶，以至帕米爾地區。在伊犁河流域察布查爾縣索墩布拉克墓地出土一件獸足銅方盤，與七河地區Verny所出的，除口緣上沒有列獸外，形制幾乎全同。新源縣71團漁塘墓地出土一件戴尖頂帽的單腿跪坐銅鑄武士俑，鞏留縣出土一件帽式相同的半身武士俑，都代表了新疆西北邊境早期塞人的遺存（圖二）。

參、從個別遺物看新疆與其周鄰的聯繫

一、銅押

　　上世紀1920s年代末，在內蒙古包頭（時屬綏遠省）一帶出土許多平面帶紋飾而背部有紐的小型銅器，由於這類銅器的紋飾多有十字形者，為當時在中國北方的傳教士著意收集，並以今日內蒙古在元代流行景教（也里可溫教），認為屬於景教遺留，而稱之為Nestorian cross（Scott, 1930）、銅十字，或Ordos seal，當時古董商販則稱之為「元押」。這類小銅器雖然有許多帶有十字紋飾，但是也有不少是動物紋飾或其他幾何紋者。考量西部中亞地區考古資料，其中有相當多銅押的時代遠遠超過當時的認識。

　　在前蘇聯中亞土庫曼共和國南部Altyn Depe（或Altin Tepe）遺址出土許多類似的銅押，有的出土於死者臀骨附近，可能原先是置於腰帶內；在遺址中也出土以類似這種銅器壓印的燒土（Masson, 1988: 89）。Altyn Depe遺址最為繁盛的年代相當於Namazga V，大約為西元前2300~1850年（同上引：96）。西部中亞與中國北方地理懸遠，學者很少將包頭一帶出土的銅押與中亞地區出土者相互聯繫，Biscione（1985）最先提出這種可能。其實，在1920s年代末，黃文弼（1958: 20, 113-114）即在塔里木盆地北緣沙雅縣西北裕勒都司巴克一帶採集到類似的銅押。三地出土的銅押在風格形制上十分雷同（圖三）。

　　類似的幾何紋飾以及動物紋飾銅押在西部中亞廣泛地出土，學者一般稱之為bronze seal，明白指示此類小型銅器的主要用途。黃文弼懷疑是當時人作為簽署文契之用，近代傳教士認為是也里可溫教徒所用的押印，各種說法皆同。這類銅

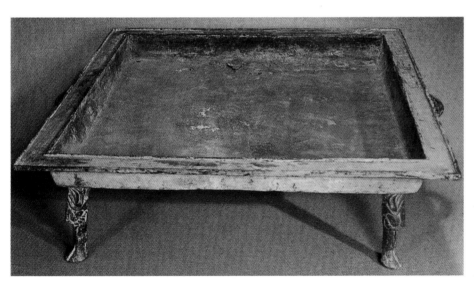

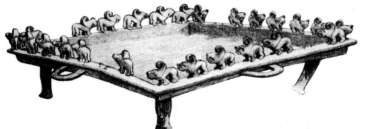

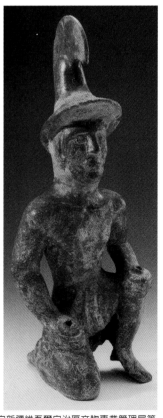

圖二、中亞早期塞人遺留。左上：索墩布拉克墓地出土獸足銅方盤，採自新疆維吾爾自治區文物事業管理局等（1999: 367）。左下：Town of Verny出土獸足銅方盤，採自Tallgren (1937)。右：戴尖頂帽武士俑，採自新疆維吾爾自治區文物事業管理局等（1999: 371）。

圖三：歐亞草原出土的銅押。左：Altyn Depe出土，採自Masson（1988: pl. 37.1）。中：新疆沙雅裕勒都司巴克採集，採自黃文弼（1958: pl. 109.10）。右：傳鄂爾多斯出土，採自Biscione（1985）。

器一般體量小，直徑大都小於4公分，重量多在30公克左右，很少有超過70公克者；背面有紐，便於攜帶；紋飾爲深陽紋，應是作爲押印用途，作爲表章個人身份或物件所屬的印記，部分可能也具有綴飾功能。現代中國北方牧民有時外出牧羊，用泥封其門，泥上以此銅押蓋印，有如今日的印章（明義士，1934）。正由於具有標記身份的功能，是以目前所見中亞地區出土的銅押，尚未見到形制風格完全相同者。某些大同小異的銅押，其所有人或有可能是屬於互有關係的群體（如同一家族），是否如此，尚需更多的系絡資料以及詳細的研究。

二、重圈紋銅鏡與獸頭刀

華夏文化自古以水爲鑑，並沒有獨立發展專用鑑形器物。歐亞草原民族發明以銅合金鑄鏡鑑形，並有多種形制，基本上都是可持式器物。易於隨身攜帶的可持式銅鏡在華北地區最早出現於河南安陽殷墟王室墓葬中，在侯家莊西北岡HPKM1005號商王大墓出土一件，在武丁妃子婦好墓出土四件，但在二里頭文化與二里崗期遺存都沒有發現。中國境內與殷墟出土銅鏡類緣相近的圓形背面有紐帶紋的無柄鏡首見於青海、甘肅地區的齊家文化。這些早期銅鏡最初來源可能爲中亞或內亞一帶。

J. G. Andersson（1932）報導在內蒙古張北縣（現屬河北省）Hattin Sum地區採集的一件四重圈紋銅鏡，直徑約6.9公分。1980s年代新疆考古學家在天山東段哈密市天山北路墓地第四期遺存，也發掘出土一件四重圈紋銅鏡（呂恩國等，2001）；內蒙古銅鏡系絡資料缺如，新疆銅鏡詳細資料尚未發表，但根據線圖，二者在重圈間，飾有平行圓圈的密集短線，風格以及配置完全相同，估計大小也可能一樣。二者與婦好墓出土之重圈紋鏡（M5:45）唯一的差別，在於婦好墓銅鏡爲六重圈（圖四）。婦好墓出土的直徑11.8公分，厚0.2公分，重0.2公斤，外緣多了兩重圈，直徑增加超過三分之二，對於重圈紋鏡樣式而言屬於合理的設計。

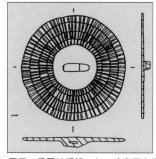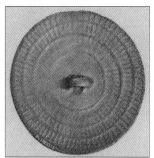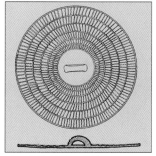

圖四：重圈紋銅鏡。左：哈密天山北路墓地出土，採自呂恩國等（2001）。中：內蒙古採集，採自Andersson（1932: pl. XVI.3）。右：河南安陽殷墟婦好墓出土，採自社科院考古所（1980: 104）。

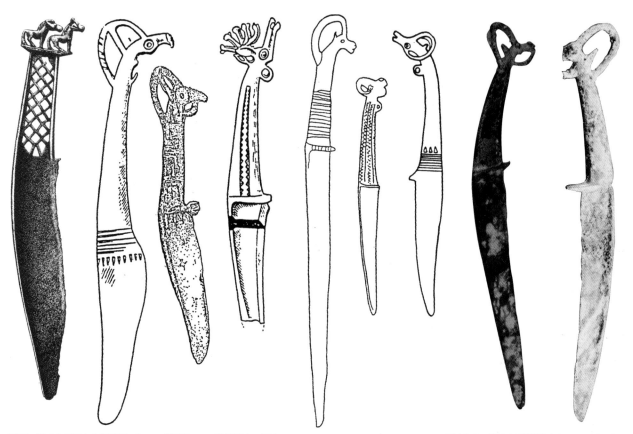

圖五：歐亞大陸出土的獸頭刀。左一：俄羅斯Seima墓地出土，採自Chernykh（1992: 223）。左二：Minusinsk盆地出土，採自烏恩岳斯圖（2008: 39）。中：蒙古共和國出土，採自烏恩岳斯圖（2008: 36）。右二：新疆哈密花園鄉出土的獸頭刀，採自新疆維吾爾自治區文物事業管理局等（1999: 114）。右一：婦好墓出土，採自社科院考古所（1980: pl. 66）。

除銅鏡外，各種形制的銅刀、銅劍、銅斧也是歐亞草原早期文化叢中的重要元素。其中有一類銅刀鑄出獸頭為刀柄，弧背凹刃，柄下有橫出的闌，風格特異。獸頭刀在華北與內蒙古地區多處遺址發現，在蒙古共和國、貝加爾地區、Minusinsk盆地也有不少遺留（烏恩岳斯圖，2008: 30-41）。其分佈的最南端為殷墟，洹河以北西北岡HPKM1311墓出土一件駱駝頭刀，在洹河以南小屯20號車馬坑另出土三件分別為牛、馬、羊頭刀，婦好墓亦出土一件（M5:690）。這些獸頭刀，風格類似，屬於同一類型器物，年代大約都在商代晚期。

在歐俄地區Seima與Turbino兩處墓地也發現有以動物造型為柄的銅刀劍，有學者將歐亞大陸東部出土的獸頭刀歸屬於Seima-Turbino文化遺留（參見烏恩岳斯圖，2008: 39的討論）。但是Seima-Turbino動物柄銅刀劍有的不只一隻動物，有的為人與馬，多為完整形象，僅有少數為獸頭柄者，整體風格與西伯利亞與中國出土的獸頭刀有別（圖五）。

新疆哈密市花園鄉茶迄馬勒地下四公尺深處出土一件獸頭刀，通長36公分，柄長13.5公分（王炳華，1985），弧背凹刃，獸頭形狀、設闌位置、全長、各部分比例、造型風格幾與婦好墓出土的，宛若一模所出，並無二致。

婦好墓陪葬的獸頭刀與重圈紋銅鏡都可在新疆哈密地區找到十分一致的器物，獸頭刀如出自同一模型，重圈紋源於同一匠意，若要說他們出自同一設計，也不為過。婦好墓中隨葬玉器有不少來自紅山文化與石家河文化，帶有「北方」風格的銅器除獸頭刀與重圈紋銅鏡外，另有草原風格的銅鈴頭竿形器，反映了婦好是商代的「古物以及遠方異物收藏家」的特質。以此，這些草原風格銅器不太可能是在殷墟鑄造的仿製品，而可能是直接或間接來自同時代的「西鄙」。

前述新疆四重圈紋銅鏡出土於焉不拉克文化遺址；獸頭刀出土於哈密市郊，位處焉不拉克文化分佈範圍內。同屬焉不拉克文化的南灣墓地出土之有鋬銅斧與商時期北方式銅斧形制相似，種種資料顯示新疆東部與中原地區在商代晚期確實有所聯繫，東西文化交匯早已在距今三千年前就已存在。這種聯繫，不管是直接或間接，都值得進一步仔細研究。

三、鍑類器

　　在距今大約三千年開始，歐亞草原廣泛出現一種兩耳圈足的金屬炊具，時空分佈範圍很廣，東起韓國、中國東北，經南西伯利亞，達東歐；南到四川、湖北都有分佈。其功能大致相同，形制、材質則略有差異。學者一般稱之為「銅鍑」，筆者稱之為「鍑類器」（陳光祖，2008）。

　　早期的鍑類器，造型為球狀腹，兩相對立環耳部分貼於口緣下，環頂有的有乳丁突起，喇叭型高圈足，通高多在50公分上下，口徑約在30~40公分左右，外壁或有紋飾。時代大約在距今三千年以後。此類銅鍑類器在陝西寶雞甘峪、山西聞喜上郭村、侯馬上馬、新疆巴里坤縣南州灣子、奇台縣西坎爾孜墓地、溫宿縣、喀什地區等地都有出土。鍑類器源起於何處，尚未有定論，有待未來更詳細研究。鍑類器為游牧民族炊器，隨著人群移動，在鍑類器出現初期，此一日常生活用器即在許多地方出現，除了顯示此一炊具適合經常移徙型態的生活而快速被採用外，也顯示上述地區在史前時期可能的聯繫（圖六）。

　　西元前後，歐亞草原西部出現一種帶蘑菇形耳，高圈足，長腹，外壁多有橫豎弦文的鍑類器，在東歐捷克、波蘭、匈牙利、羅馬尼亞、以及前蘇聯歐洲地區經常出現，學者將之歸為Hun人遺存（參見Maenchen-Helfen, 1973: 306-333）。其分佈基本上在伏爾加河以西，但在新疆烏魯木齊南山出土一件，為其分佈最東的一件（圖七）。

四、海貝

　　新疆木壘縣南郊墓葬死者胸前掛有海貝(cowri shell)串飾，其文化歸屬可能為Afanasievo文化克爾木齊類型遺存，時代或許在距今四千年前。在前述焉不拉克

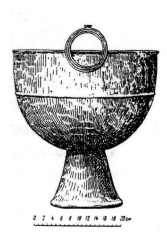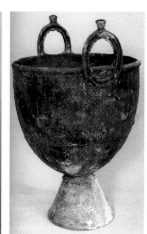

圖六：歐亞草原出土早期鍑類器。左一：Kuban地區Bechtau遺址出土，採自Antoniewicz（1958）。左二：Minusinsk盆地Askuz遺址出土，採自Antoniewicz（1958）。右二：蒙古共和國Teshig出土，採自The National Museum of Mongolian History網路資料。右一：新疆蘭州灣子出土，採自新疆維吾爾自治區文物事業管理局等（1999: 293）。

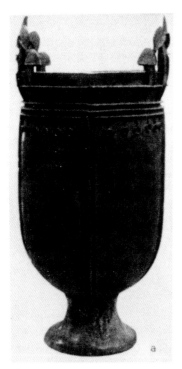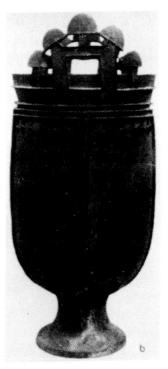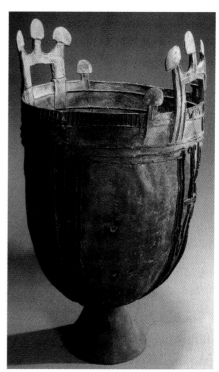

圖七：歐亞草原出土晚期鍑類器。左：羅馬尼亞Desa遺址出土，採自Maenchen-Helfen (1973: 312)。右：新疆烏魯木齊南山墓地出土，採自新疆維吾爾自治區文物事業管理局等（1999: 312）。

文化所屬的焉不拉克、五堡水庫、雅滿蘇礦、哈密林場辦事處，以及巴里坤南灣等多處墓地都出土了少量海貝，其時代介於西元前1900~1300年間。稍晚，在鄯善縣洋海、烏魯木齊市南山阿拉溝、和靜縣察吾呼溝、木壘縣城南郊、庫爾勒市上戶鄉等文化所屬不同的墓地也出土了數量不等的海貝；西元紀年開始前後，在洛浦縣山甫拉、溫宿縣包孜東、巴里坤縣灣溝、與鄯善縣蘇巴什（蘇貝希）等墓地，以及漢晉時期的西域諸國故址也發現有海貝（參見：呂恩國等，2001；張玉忠，1994）。這些海貝大多作爲裝飾品或唅殮物，有的並有鑽孔；在察吾呼溝102號墓有6件海貝貯藏於陶罐中陪葬。在洋海與包孜東，則出土仿製的銅貝。這些海貝只有五堡出土的經過鑑定爲貨貝（*Monetaria moneta*）與環紋貨貝（*Monetaria annulus*）。

在今日中國境內許多地區都出土海貝，據目前資料，年代最早的是仰韶時期姜寨一期墓葬，時代爲距今約6300-6500年；姜寨一期380座墓葬中僅有兩座墓出土海貝，墓主口中均以海貝唅殮，除海貝外，並無其他陪葬品（半坡博物館等，1988；參見彭柯、朱岩石，1999）。河西走廊以西的中國中亞地區出土海貝最早的是西藏卡若遺址，年代爲距今4000~5000間間。在「西南絲路」上，數處雲南、四川遺址出土海貝（劉世旭，1995），東南亞泰國、越南、高棉從新石器時代以來也有多處遺址出現海貝。

海貝作爲裝飾品在歐亞地區許多遺址出土，時代延續很長。新疆以西，在西部中亞土庫曼共和國距今7000年前的Djeitun遺址已出有海貝，近東Jericho遺址出土距今一萬到九千年前以海貝爲眼的人頭骨（Jericho skull）。新疆鄰近地區從Fergana河谷的Chust文化、北印度喀什米爾Kashimir所謂的巨石文化時代（Megalithic Period）的Gufkral（Sharma, 1982/3），以及尼泊爾銅器時代洞穴墓葬

遺址Chokhopari（Tiwari, 1984/5）也出土海貝，三者的年代大約都在距今三千年以內。在歐亞草原地帶，從西元前七世紀斯基泰時代開始以後，因斯基泰類型遺存快速擴張，海貝也大量出現在伊朗與裏海以西的東歐地區（Bruyako, 2007）。

現代海貝（包括貨貝與環紋貨貝）生產地主要在東亞、東南亞與印度洋馬爾地夫一帶，但其生物地理分佈則廣及南北緯度35度之間（Hogendorn and Johnson, 1986: 8），在古代除東亞與印度洋之外，紅海也是產地之一。但無論其產地為何，位在內陸的新疆乃至其他內亞地區遺址出土海貝，自然是來自外地。有學者認為新疆出土海貝來自東亞，經輾轉易手逐步來到新疆。若考慮地道遠近以及出土資料，史前時代歐亞大陸海貝的流動可能來自數個產地，分別經由不只一條路徑。印度洋海貝從南印度北上，一循印度半島東岸，沿滇緬路經四川，達河西走廊，入哈密；或循印度半島西岸，經印度河流域上溯，或轉喀什米爾，過Gilgit經帕米爾入新疆；當然也不能排除輾轉來自亞洲東岸以及歐亞草原西部的可能。

五、其他遺留

除了上述器物外，另有一些考古遺留，顯示新疆與外界有所聯繫。在哈密地區七角井遺址除了細石器之外，也出土有淺紅色珊瑚珠（張玉忠，1994），由於三角井遺址的年代並不確定，珊瑚珠又沒有層位資料，未能確認其確實的年代；但若確實是珊瑚材質，則必然來自外地。

小麥為西亞起源作物，在西部中亞很早即有小麥農作。新疆地區出土小麥最早的資料為塔里木盆地北緣孔雀河的古墓溝墓地，時代約為距今3800年以後；在哈密五堡水庫墓地出土有小麥穗，時代在距今大約3600年以後；稍後，在巴里坤石人子鄉土墩遺存中也發現碳化小麥（參見王炳華，1983），時代約為距今3000年；在察吾呼溝墓地也有小麥出土。新疆金屬器時代早期出土的小麥作物，很可能來自西部中亞。

一般認為小米是在中國北方馴化的作物，最早的出土資料為內蒙古赤峰的興隆溝，時代大約在距今七、八千年。在和碩新塔拉、庫車哈拉墩定居的農業族群遺留中發現有小米，哈密五堡水庫墓地發現小米餅及青稞（參見王炳華，1983），其時代都在距今三千年以前。稍晚，在木壘縣四道溝遺址也發現小米。新疆地區出土的小米，很可能來自中國北方。史前時代新疆兩種重要的糧食作物，分別來自不同方向，在焉不拉克文化分佈區域匯聚，是一個值得進一步研究的課題。

具有動物紋樣風格的銅器是歐亞草原古文化十分流行的紋飾，其時代大約在西元前七世紀以來。在中國北方許多遺址都出現了具有典型的動物紋飾母題的裝飾品，此類器物在新疆發現較少。在土魯番地區艾丁湖潘坎兒墓葬出土虎噬羊銅牌（柳洪亮，1992）；交河故城溝北及溝西墓地出土骨質鹿首雕、以及金質冠飾與戒指等多件；木壘縣西郊東城鎮採集有豬馬互鬥銅牌、透雕野豬圓銅牌（王炳華，1986）；蘇巴什墓地出有包金臥虎銅牌虎紋、金箔飾；阿拉溝墓地出土的獅形金箔飾、獸面銀牌飾等（參見韓建業，2007: 85），時代大約在西元前七、八世紀到三世紀，與斯基泰文化年代相近，器物風格也類似，代表新疆中部與歐亞草原文化的聯繫（圖八）。

另外，在新疆西部塔城地區出土的銅鏃與銅短劍、伊犁地區新源縣出土的銅羊，都具有類似歐亞草原青銅器的風格特點，而新疆中部阿拉溝出土的承獸方圈

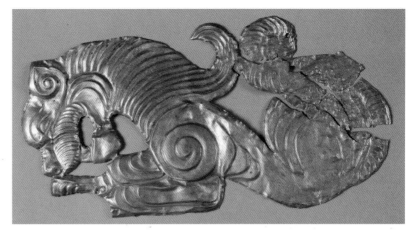

圖八：新疆中部天山中段北麓出土之金屬裝飾品。
左：阿拉溝M30出土，採自新疆維吾爾自治區文物事
業管理局等（1999: 163）。中：鄯善縣蘇巴什墓地及
交城近郊墓地出土，採自韓建業（2007:）。右：木壘
縣東城鎮採集，採自王炳華（1986）。

足銅盤與七河地區出土者，形制十分類似，應該都屬於塞人遺留，代表新疆中、
西部與歐亞草原文化的聯繫。

肆、結語

以其所有貨易其無，物資循著一定的路徑流動，其他文化內容隨之傳播，此
為人類社會常態。研究器物或原料從來源地到達消費地點的過程與機制，以及此
種交流對當時社會文化所造成的影響，也一直是考古學研究中極重要的議題。史
前時期大範圍或長距離的物資流動，經考古學研究揭露的，如東西部中亞交界處
的巴達喀山青金石向西流通，由中亞、近東，乃至埃及，而崑崙山閃玉料則向東
流動至中原；如各大洲都存在的黑曜岩原料傳播現象；如北美洲西南地區綠松石
原料在中美洲的利用；如玄武岩原料在大洋洲一些島嶼的流通；又如最近研究才
露端倪的台灣閃玉料製作的裝飾品在環南中國海地區的出現等等。

歷史時期發生的物資遠距離流動的因素與內涵較史前時期的可能要複雜的多，但是其確認與研究卻因文獻記載豐富而較為清楚。以中國發端的貿易品流通，可以確認的有上古至中古時期的內陸絲路；從南中國經東南亞，到印度洋，有所謂的「茶葉之路」或「瓷器之路」；在中國西南地區，又有所謂的「茶馬古道」。而從島嶼東南亞發端的則有所謂的「香料之路」；各以在這些路徑上流通數量最多、流傳最遠的商品標記。以同樣的概念，史前時期的物資遠距流通，可以依樣命名為「青金石之路」、「玉石之路」、「黑曜岩之路」、「綠松石之路」、「玄武岩之路」、以及「台灣玉之路」。由於物質遺留保存的限制以及缺乏文字記錄，這些史前時期的各種通「路」的內涵以及位處其間人群社會文化所受的影響，難以提供明晰的圖像。

　　以單一物資標記這些商貨移動的通路，容易造成誤導。在這些通路上流動的貨品當然不只該標記貨品。這些通路也不僅是器物、商品交換的通道，也是人群移動、思想交流的血脈；新興工藝技術、宗教信仰、藝術風格等等人類文化的精湛內涵也通過這些路徑進行交流。

　　在這許多不同的通路中，內陸絲綢之路貫通中國、印度、波斯、近東、埃及、希臘羅馬等多個古代文明，聯繫各種不同型態的社會，結合多種不同種族、語言的人群，在人類文明發展的過程中，起到文明彼此刺激、碰撞、提升的作用，格外受到學者關注。位在此一通路中間的新疆，在史前時期，各地區的文化發展並不一致，文化親緣除了哈密地區以東的東疆地區與河西走廊一帶以及華北平原文化有所關連外，基本上與內亞地區屬於「文化同質區」。

　　通路的形成是一長期的歷史過程，絕非一朝一夕一人之故。在幾條主線之外，各文明單元內仍有自己的內部或短程距離內的物資循環流通或再分配。在這些來自外界的接觸與刺激下，參與的各文明各自的文化內涵都將有所豐富與提升；正如一些學者指出的，包括中國金屬器以及車馬器的起源，乃至中國文明的發展等人類文化史上的重大議題，都應該在更廣大的架構下仔細考慮。

參考文獻：

中國社會科學科學院考古研究所編（社科院考古所）　1980　《殷墟婦好墓》；文物出版社，北京市。

水濤　1993　〈新疆青銅時代諸文化的比較研究—附論早期中西文化交流的歷史進程〉；《國學研究》，Vol. 1: 447-490。

王炳華　1983　〈新疆農業考古概述〉；《農業考古》，1983(1): 102-117。

王炳華　1984　〈西漢以前新疆和中原地區歷史關係考索〉；《新疆大學學報》，1984(4): 19-29。

王炳華　1985　〈新疆地區青銅時代考古文化試析〉；《新疆社會科學》，1985(4): 50-61。

王炳華　1986　〈新疆東部發現的幾批銅器〉；《考古》，1986(10): 887-890。

王博　1987　〈新疆近十年發現的一些銅器〉；《新疆文物》，1987(1): 45-51。

半坡博物館、陝西省考古研究所、臨潼縣博物館（半坡博物館等）　1988　《姜寨—新石器時代發掘報告》；文物出版社，北京市。

呂恩國、常喜恩、王炳華（呂恩國等）　2001　〈新疆青銅時代考古文化淺論〉；收入：《蘇秉琦與當代中國考古學》，宿白主編，科學出版社，北京市，頁172-193。

余太山　2008　〈希羅多德關於草原之路的記載〉；《傳統中國研究集刊》，Vol. 4: 11-23。

李水城　1999　〈從考古發現看公元前二千年東西文化的碰撞和交流〉；《新疆文物》，1999(1): 58-61。

林澐　1987　〈商文化青銅器與北方地區青銅器關係之再研究〉；《考古學文化論集》，No. 1: 129-155。

明義士　1934　〈彙印晶克遜先生所藏青銅十字序〉；《齊大季刊》，No. 3-5: 1-3。

易華　2004　〈青銅之路：上古西東文化交流概說〉；《東亞古物》A卷，王仁湘、湯惠生主編，文物出版社，北京，頁76-96。

柳洪亮　1992　〈吐魯番艾丁湖潘坎出土的虎叼羊紋銅飾牌〉；《新疆文物》，1992(2): 31-34。

烏恩岳斯圖　2008　《北方草原考古學文化比較研究－青銅時代至早期匈奴時期》；科學出版社，北京市。

張玉忠　1994　〈新疆考古發現的東南沿海珊瑚、海貝〉；收入：《南中國及鄰近地區古文化研究》，香港中文大學中國考古藝術研究中心編，中文大學出版社，香港，頁281-286。

陳光祖　2008　〈歐亞草原地帶出土「鍑類器」研究三題〉；《歐亞學刊》，No. 8：（待刊）。

彭柯、朱岩石　1999　〈新疆青銅時代考古文化淺論〉；《考古學集刊》，No. 12: 119-147。

黃文弼　1958　《塔里木盆地考古記》；科學出版社，北京市。

新疆維吾爾自治區文物事業管理局等 主編　1999　《新疆文物古跡大觀》；新疆美術攝影出版社，烏魯木齊市。

韓建業　2007　《新疆的青銅時代和早期鐵器時代文化》；文物出版社，烏魯木齊市。

Andersson, J. G.　1932　Hunting magic in the animal style; *BMFEA*, No. 4: 221-317.

Antoniewicz, Wlodzimierz　1958　Les chaudières préscythiques en bronze; *Archaeologia Polona*, No. 1: 57-78.

Biq, Chingchang　1987　Silk Road: A natural thoroughfare in the continental framework of Asia; *Memoir of the Geological Society of China*, No. 8: 293-300.

Biscione, Raffaele　1985　The so-called "Nestorian seals": Connection between Ordos and Middle Asia in Middle-Late Bronze Age; in: *Orientalia Iosephi Tucci Memoriae Dicata*, edited by E. Curaverunt et al., Istituto Italiano per il Medio ed Estremo Oriente, Roma, pp. 95-109.

Bruyako, Igor　2007　Seashells and nomads of the steppes (Early Scythian culture and molluscs of the *Cyprea* family in Eastern Europe); *Ancient Civilizations from Scythia to Siberia* 13(3/4): 225-240.

Chen, Kwang-tzuu and Fredrik Hiebert　1995　The late prehistory of Xinjiang in relationship to its neighbors; *Journal of World Prehistory* 9(2): 243-300

Chernykh, E. N. (Translated by Sarah Wright)　1992　*Ancient Metallurgy in the USSR*; Cambridge University Press, Cambridge.

Debaine-Francfort, C.　2001　Xinjiang and northwestern China around 1000 B.C. cultural contacts and transmissions; in: *Migration und Kulturtransfer. Der Wandel vorder und zentralasiatischer Kulturen im Umbruch vom 2. Zum 1. Vorchristlichen Jahrtausend*, Habelt, Bonn, pp. xx-xx.

Hogendorn, Jan and Marion Johnson　1986　*The Shell Money of the Slave Trade*; Cambridge University Press, Cambridge.

Kuzmina, E. E.　1998　Cultural connections of the Tarim Basin people and pastoralists of the Asian steppes in the Bronze Age; in: *The Bronze Age and Early Iron Age Peoples of Eastern Central Asia*, edited by Victor H. Mair, Institute for the Study of Man Inc.Washington D.C., Vol. 1: 63-93.

Lin, Yun　1986　A reexamination of the relationship between bronzes of the Shang Culture and of the Northern Zone; in: *Studies of Shang Archaeology*, edited by Kwang-chih Chang, Yale University Press, New Haven, pp. 237-273.

Maenchen-Helfen, Otto J.　1973　*The World of the Huns: Studies in Their History and Culture*; University of California Press, Berkeley and Los Angels.

Masson, V. M.　1992　The decline of the Bronze Age civilization and movements of the tribes; in: *History of Civilizations of Central Asia*, Vol. I, edited by A. H. Dani and V. M. Masson, UNESCO, pp. 337-356.

Masson, V. M. (Translated by Henry N. Michael)　1988　*Altyn-Depe; University Museum Monograph*, No. 55, The University Museum, University of Pennsylvania, Philadelphia.

Mei, Jianjun　2000　*Copper and Bronze Metallurgy in Late Prehistoric Xinjiang*; BAR International Series, No. 865, Archaeopress, Oxford.　2003　Cultural interaction between China and Central Asia during the Bronze Age; *Proceedings of the British Academy* 121: 1-39.

Mei, Jianjun and Colin Shell　1999　The existence of Andronovo cultural influence in Xinjiang during the 2nd millennium BC; *Antiquity* 73(281): 570-578.

Molodin, V. I. and S. A. Komissarov　2004　Recent finds of Bronze Age cultures in Xinjiang and their Siberian affinities; in:《桃李成蹊集－慶祝安志敏先生八十壽辰》，鄧聰、陳星燦主編，香港中文大學中國考古藝術研究中心，香港，頁214-221。

Rudenko, Sergei I. (Translated by M. W. Thompson)　1970　*Frozen Tombs of Siberia: The Pazyryk Burials of Iron Age Horsemen*; University of California Press, Berkeley and Los Angeles.

Scott, P. M.　1930　Some Mongol Nestorian crosses; *The Mission Field* 75(890): 37-40. also in *The Chinese Recorder* 61(2): 104-108.

Sharma, A. K.　1982/3　Gufkral 1981: An aceramic Neolithic site in the Kashmir valley; *Asian Perspectives* 25(2): 23-41.

Tallgren, A. M.　1937　Portable altars; *Eurasia Septentrionalis Antiqua* No. 11: 47-68.

Tiwari, Devendra Nath　1084/5　Cave burials from western Nepal, Mustang; *Ancient Nepal* No. 85: 1-12.

略述新疆考古新發現

張玉忠
新疆文物考古研究所

　　新疆大地，處在歐、亞大陸之要衝，古代東西方文明都曾在此碰撞、融合。自古以來，新疆就是一個多民族聚居、多元文化、多種宗教並存的地區，這在文物考古資料中都可見到很多具體例證。空氣乾燥、雨量稀少的生態環境，使得新疆成爲我國乃至世界，地上地下文物保存最好的地區之一。鑒於上述特點，新疆的考古新發現一直倍受國際學術界關注。

一、史前考古的新發現

　　新疆舊石器時代的人類活動情況是史前考古研究中的一個薄弱環節，二十世紀末開始有所發現。如：在塔什庫爾幹縣吉爾嘎勒發現人工用火堆積和打製石器;在吐魯番交河古城溝西晚更新世地層發現一件手鎬，並在近旁採集到一批打製石器;在烏魯木齊柴窩堡湖畔採集的石器中主體是以石葉一端刮器爲代表的一批遺存，都被確認爲是距今約1萬年以前的舊石器時代晚期遺存。

　　2004年，中國科學院古脊椎與古人類研究所和新疆文物考古研究所等單位，在新疆北部的考古調查中發現舊石器點20餘處，它們主要分佈在阿勒泰的額爾齊斯河、烏倫古河沿岸、天山北緣的奇臺縣以及和布克賽爾等地。其中，和布克賽爾縣駱駝石遺址面積達20餘平方公里。地表石製品分佈廣泛，它們由黑色頁岩打製而成，有石核、石片、石器以及歐洲流行的勒瓦婁哇石片等大量石製品，時代屬舊石器時代中晚期，年代在距今2萬年以前。這是一個新的發現，它不僅擴大了新疆舊石器時代遺址的分佈範圍，對於探討早期人類在新疆的生存、演變、遷徙和東西文化交流都是一批新的資料。[1]（圖1）

　　西元前2000年前後到西漢時期，新疆先後經歷了青銅時代、早期鐵器時代、見諸文字記載的歷史時期等幾個發展階段。已經發掘的哈密市天山北路墓地、羅布荒原的孔雀河古墓溝墓地，以及阿爾泰山南麓的克爾木齊，早期石棺墓是分佈在天山南北和天山東部地區比較典型的三處青銅時代遺存。在近10來年的新發現

圖1：駱駝石舊石器

圖2：天山北路墓地雙耳彩陶罐

圖3：小河墓地泥棺

中，羅布泊小河墓地和吐魯番盆地洋海墓地以及阿爾金山腳下的且末縣紮洪魯克墓地的資料也很重要。（圖2）

小河墓地（被評為2004年中國10大考古發現之1）位於羅布荒漠孔雀河下游南約60公里處，墓地遠看是一十分壯觀的橢圓形沙丘，高出地表7.75公尺，東西長74公尺，南北寬35公尺。沙丘表面密密叢叢矗立各種木柱140根。在墓地中部和西端各有一排整齊的木柵牆。西木柵牆所處位置可能是墓地的西邊緣。中木柵牆橫跨沙丘頂，可能是墓地不同墓區的界域。發掘的167座墓葬，葬具主要是木棺，少量為泥殼木棺。（圖3）在墓地北端還發現一座規模較大的木房式墓葬。木棺大致有兩種，主要是由弧形棺板拼合形成的無底舟形木棺；另一種棺板較直，木棺近長方形，數量不多。兩種棺具，或反映時代上的早晚，或暗示墓主人身份、或文化上的差異。木棺上都覆蓋著牛皮，牛皮是在新鮮時蓋上的，所以它緊箍著木棺。每棺葬1人，頭基本朝著東方。死者身上都裹著寬大的毛織斗篷，頭戴氈帽，腰圍窄帶或似短裙的毛織腰衣，足蹬短靴。都隨葬1件幾何花紋的草編簍。

在小河墓地，保存原始狀態的墓葬，棺前都豎有立木。立木的造型因死者性別而不同。男性棺前立木似槳，槳面塗黑、槳柄塗紅；女性棺前立木為上粗下細的多稜形柱體，上部塗紅，纏一段毛繩，繩下固定草束。兩種立木的象徵意義：柱體象徵男根；「槳」象徵女陰。小河居民用這種獨特的方式表達了對生殖的崇拜。不僅如此，女性棺中還放置纏有紅毛線的木祖，中部掏空。男性棺前與槳並列插有木箭，有的墓中還見精雕成蛇形的木杆。女陰和男根立木同木棺一起在埋葬時都被掩埋，在棺的前端再立一根高大的通體塗紅的粗木柱，它露出當時的地表，成為醒目的墓葬標誌物。它的下部插立蘆葦、麻黃、駱駝刺等乾旱區植被，擺放羊骨、牛糞，它的上部可能懸掛著塗紅的牛頭。在墓地採集到3件高達3公尺左右的木雕人像，有可能是公共祭祀活動中的道具；有的長度僅10公分左右，只

雕出人面，凸顯高鼻。這些雕像，無論從文物價值還是藝術角度看，都是難得的珍品。

　　小河墓地還出土極為罕見的「木質屍體」，（圖4）一具係用乾屍的頭顱、殘肢和木質的軀幹結合而成的屍體，死者仰身直肢，面部塗劃有紅色的線條，身體上普遍塗有乳白漿狀物。

　　據碳14測年資料，小河墓地的年代在西元前2千年前後。從埋葬方式、隨身衣物看，小河墓地與孔雀河古墓溝墓地應屬同一文化類型。[2]

　　位於吐魯番盆地鄯善縣的洋海墓地，2003年發掘墓葬509座。其中屬於青銅時代的1、2號墓地（年代在距今3000年前後）中的豎穴2層臺墓，不僅出土一批了保存完好的青銅器（斧、刀、馬銜、鈴）、各類彩陶、雕刻動物紋的木桶，還有3件用胡楊木刻挖而成的箜篌；墓葬中的部分「木乃伊」保存完好，其中一具男性死者，頭戴羊皮帽，額頭繫彩色毛條帶，左右耳戴耳環，頸部戴綠松石項鏈，內穿翻領彩色毛布衣，腳穿皮靴、靴幫上捆綁毛條帶，並繫由銅管和銅鈴組成的「頸鈴」，男子左手持木柄青銅斧、右手握纏有銅片的短木棍，手臂旁置一木缽，被推測是早期薩滿教巫師的生動寫照，[3]是研究新疆早期原始宗教信仰的重要資料。（圖5）

　　位於阿爾金山腳下、且末河畔的紮洪魯克墓地，面積大，延用時間長。已經發掘的167座墓葬可分為3期。1期墓葬少，早到距今約3000多年，屬青銅時代。2期墓葬數量最多，早到距今約2800年。隨葬品以陶器為主，其次是木器、骨器、銅器、石器、以及隨身毛織物等。墓中發現兩件豎箜篌，音箱、頸和絃杆皆存，木料為當地的胡楊和柳枝，是新疆發現的年代較早的地產箜篌。這批資料對於研究古且末國歷史及早期東西文化交流有著重要的學術價值。[4]

　　在天山以北的伊黎河流域，2001-2005年，配合水利工程建設，在尼勒克縣的吉林台墓地和特克斯縣的恰甫奇海墓地發掘墓葬近1000座。墓葬中不僅有豎穴土坑墓室和豎穴偏洞墓，還有豎穴石棺墓，不同形制的墓葬分佈在臺地的不同區域，這在伊黎河谷發掘的數處古墓群中還很少見。從墓葬形制和出土的各類陶器、銅器等文物分析，這批墓葬主要應是漢代前後活動在伊黎河流域的塞人、烏孫遺跡。在尼勒克縣吉林台墓地還發現了保存完整的祭祀壇，其結構是用大小卵

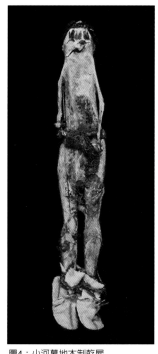

圖4：小河墓地木制乾屍

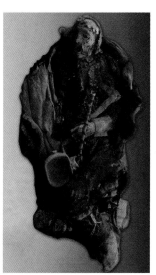

圖5：洋海墓地薩滿教巫師

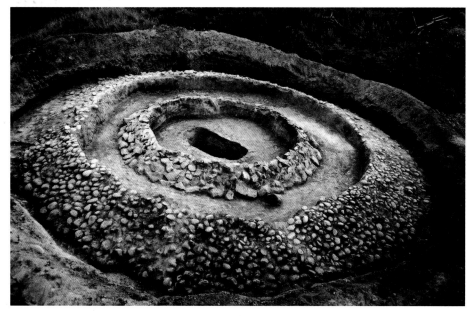

圖6：吉林台祭祀壇

石在地表整齊地擺鋪5-6圈圓形石圈，中間填以塊石和片石；（圖6）在部分墓葬下發現了遺址，文化層厚達1.5公尺，從出土的陶片的器形和紋飾分析，應是與安德羅諾沃文化相關的遺存，時代明顯早於墓葬。祭壇和遺址的發現是伊黎河流域考古的一個重要收穫。[5]

二、漢─唐考古的新成果

　　處在羅布荒漠之中的樓蘭古城，二十世紀初就被外國探險家發現，卻是中國考古學家考察的空白。自1979年起，新疆考古學者先後多次深入羅布泊地區，對樓蘭古城、海頭古城等進行了調查或發掘；在孔雀河下游發掘了古墓溝墓地和鐵板河「樓蘭美女」墓葬；在樓蘭城郊發掘了一批東漢時期的墓葬，出土文物中既有本地生產的各種木器、陶器、棉布、毛氈、毛毯、弓箭等，也有明顯來自中原地區的錦、絹、刺繡、銅鏡、漆器、五銖錢，以及漢文木簡、紙質文書、佉盧文木簡等珍貴文物，還見具有中亞、西亞風格的玻璃製品和織造工藝精美的毛織品。

　　在樓蘭故城東北約20餘公里的「方城」（斯坦因編號LE）附近，新發現的彩繪木棺墓和洞室壁畫墓，是樓蘭考古百年以來的重大發現。其中，1998年在「方城」西北約5公里的臺地上，一座豎穴土坑墓中出土1口彩繪木棺，棺體的5面繪束帶連璧紋和花卉紋，菱形格內填雲紋和花草紋，棺的前後擋板上繪有表示日月的金鳥和蟾蜍，發現時色澤鮮豔如新。棺內葬一男性中年，身著白色棉布面絹裏袍，棉布單褲，頭下為鎖繡蔓草紋枕，棺底鋪一塊獅紋栽絨毛毯，隨葬有木胎漆杯和漆盤各一件。從彩棺的形制、圖案及隨葬文物特徵看，其年代應在西元三至四世紀。[6]

　　2003年初，一則關於「樓蘭王陵」被盜的報導，促使考古工作者迅即赴實地考察，就在距前述彩棺墓不遠的一個雅丹高地上，我們清理了被稱之「樓蘭王陵」的壁畫墓。壁畫墓所處的雅丹中部矗立一座殘高約2公尺的塔形土坯烽燧，南側即為壁畫墓。墓室在10公尺長的墓道底端生土斷面掏挖而成，為前後室。前室大後室小，皆為平頂。前室中部立一直經50公分，下有方形基座的圓柱，猶如佛教石窟裡的中心柱。前後室四壁丹青斑駁，滿繪壁畫。在前室墓門右側，繪1著通肩袈裟盤腿而坐的人物，對面1人呈跪姿，合掌，表現的大概是供養人禮佛的場景。門左側繪1獨角獸，形象極富動感。西壁繪1白1紅兩駝相搏場面，兩駝相互撕咬著對方的後腿，另有兩人物手持長棍試圖挑開駝嘴。北壁繪1前足騰空後足蹬地的馬匹，前後各站1人，但已不清。東壁繪6身人物形象，人物橫向排列，3男3女，手中或持缽、或持高腳杯。人物的面部大多漫漶不清，僅見中部1男子蓄八字連鬢長鬚。畫面中男性均著圓領窄袖套頭衫，腰繫革帶。女性上身著偏襟小袖內衣，外罩喇叭口半袖衫，下著褶裙。這些服飾在營盤及尼雅墓葬、龜茲石窟壁畫中也見實物或形象資料。具有鮮明的西域特色。人物形象在繪畫技法上採用平塗和線描的方法，運筆嫺熟。（圖7）中心圓柱及後室四壁均繪滿圓形似蓮花的圖案。清理出的箱式棺板中有兩塊彩繪棺蓋板，1大1小，小的為兒童棺，彩棺圖案均為穿璧、流雲紋樣。從棺板數量看，墓中至少葬5至6人。墓室中清理出的遺物大多是衣物殘片，經拼對，有與壁畫中半袖衫類似的童裝半袖袍，還有1件彩繪佛像花卉纓絡的絹衫、下擺綴有貼金裝飾的絹袍、刺繡手套、棉布襪以及雙面栽絨的彩色毛毯、幾何紋織錦、花紋若隱若現的綺；也見製作精細的木杯、彩繪箭杆、皮囊、馬鞍冥器以及象牙篦、木梳等。墓主人當年生活的奢華，從這些

圖7：宴飲圖

劫後餘存的文物中亦能窺見一斑。這座墓葬的形制與高昌地區晉─十六國時期的斜坡墓道洞室墓相近，結合隨葬文物的特徵，推測是三至四世紀時LE城內外一個貴族家族的合葬墓。註7同類形制的洞室墓在此附近還發現10餘座。[7] 彩棺墓與帶墓道洞室墓的發現，是西漢王朝在西域設立「西域都護府」之後，中原文化對樓蘭地區的影響在喪葬習俗方面的具體表現。

　　樓蘭古城以西的尉犁縣營盤漢晉墓地，繼1995年發掘之後（被評為1997年中國10大考古發現之1），1999年再次發掘的80座墓葬，又有不少新發現。如：發現3具箱式木棺，外壁繪有神獸、辟邪、人面、日、月、雲氣、玉璧等彩色圖案；隨葬文物中的漆奩內見佉盧文文書，漆奩的花紋、色彩與以往所見中原風格的漆器風格迥異，毛、絲織物中又有一些新品種。在營盤墓地，最引人矚目的是15號墓，墓主人為30歲左右男性，身材高大，約1.9公尺。葬在彩繪木棺中，棺上覆蓋彩色獅紋栽絨毛毯，面部罩人面形麻質面具。面具眉眼生動，表情溫和、安詳，或為墓主人肖像的模擬。上身穿紅地對人獸樹紋緊袍，面料是來自中亞、西亞一帶的精紡高檔毛織物，墓主人貼身穿著素絹套頭長袍，領口、胸前貼有光色相襯的貼金花邊，下身穿絳紫色花卉紋毛繡長褲，足蹬專為死者特製的絹面貼金氈襪。腰間繫絹帶，上掛幾何紋綺的貼金香囊及帛魚，胸前及左腕處各放1件絹質冥衣，左臂肘部繫1藍絹刺繡護膊。頭下枕綴珍珠的「繡上加繡」的雞鳴枕。墓主人的葬具規格高，服飾及棺外獅紋毯異域特色鮮明，這在營盤墓地僅此1例，可能是生前身份、地位的顯示。漢晉時期，絲綢之路暢通無阻，蔥嶺以西諸國與中原王朝貿易頻繁，營盤城可能就是東西貿易的集散地，墓葬中隨葬的不同風格的舶來品便是明證。[8]（圖8）

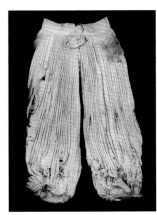

圖8：營盤墓地百褶褲

　　在崑崙山北麓，洛浦縣山普拉古墓群發掘的68座墓葬及2個殉馬坑，墓葬形制多樣，埋葬形式複雜，出土文物豐富，尤其是一批保存較好的毛、絲、棉、皮等質地的各種服飾更是特點鮮明。如「人首馬身武士」像毛褲，駱駝紋、鹿頭紋、龍紋毛布裙等織物的圖案風格，或具明顯的西方文化因素、或為中原文化之產物，是研究古代于闐文明的重要資料。據文物特徵和碳14測年資料，墓葬的年

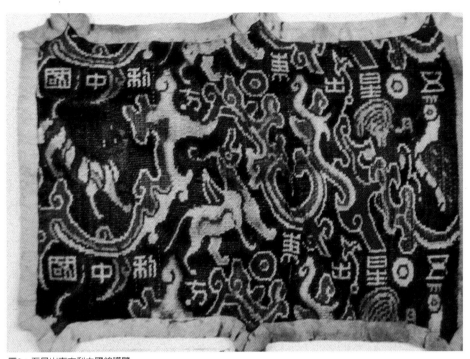

圖9：五星出東方利中國錦護臂

代早到西元前一世紀，晚到西元四世紀末。[9]

尼雅河流域，中日聯合考古隊在尼雅遺址以北的尼雅河尾閭地帶發現了青銅時代的遺物；在尼雅遺址以南首次發現1座呈圓形的古城。發掘了數處居址、1處佛寺遺址和4處墓葬。其中1995年發現並清理的95尼雅1號墓地，因墓葬級別高，出土文物精美、保存完好，蘊含的歷史文化內涵豐富，爲學術界特別關注，被評爲1995年中國10大考古發現之1。發掘的9座墓葬中，矩形箱式木棺3座、獨木舟式棺5座。箱式木棺一般爲2人以上合葬，隨葬品種類多，出土「王侯合昏千秋萬歲宜子孫」錦被，「五星出東方利中國」織錦護膊等絲織品，（圖9）其他如毛織物、漆器、銅鏡、皮製弓袋、弓、箭服、刀鞘、蜻蜓眼料珠、帶扣等隨葬品之豐厚，保存之完好，均爲新疆考古罕見。其中8號墓出土陶罐上有「王」字，3號墓男女合葬棺內覆蓋「王侯合昏千秋萬歲宜子孫」錦被，是墓主人身份之高的重要標誌，應爲精絕國的地方王侯，而95尼雅1號墓地也很可能就是漢代精絕王室的墓地。[10]

克裏雅河流域，中法聯合考古隊在喀拉墩古城遺址區重點發掘清理了兩處小型佛寺、1座佛塔和兩處民居，調查了古城周圍暴露的古代居址及灌溉管道。在喀拉墩古城周圍共發現各類遺存60多處，這些遺存大致可分爲：以喀拉墩古城爲代表的中心建築、民居、宗教建築—寺廟和反映農業活動的遺跡—灌溉管道等4類。兩座佛寺平面均爲「回」字形，壁畫的內容與風格，主要與米蘭佛教遺存接近，似乎表現了中亞、印度和中國佛教藝術間的聯繫。據碳14測年資料，年代可能早到西元三至四世紀前後。在喀拉墩古城以北40餘公里的克裏雅河下游，發現1座漢代以前的圓沙古城及數處與古城同一時期的墓葬，（圖10）在西北的調查中又發現一批早於圓沙古城的陶器、銅器、石器等青銅時代的遺物。[11] 2008年初，在圓沙古城以北約70公里的沙漠腹地新發現1處外觀、墓葬形制及文化內涵均與小河墓地相似的墓地，是研究小河文化源流的重要資料。

在天山南麓，庫車縣魏晉磚室墓的發現填補了新疆考古的一大空白（被評爲

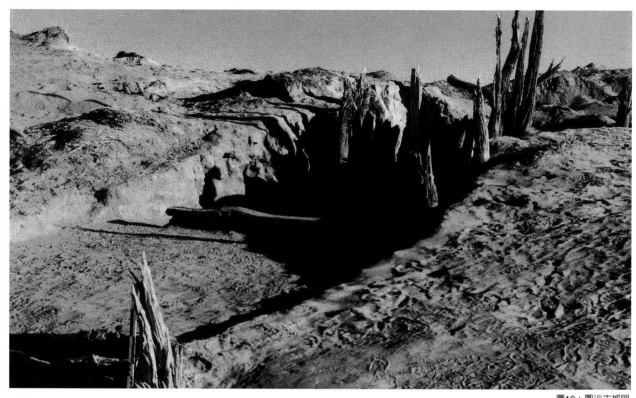

2007年中國10大考古發現之1）。墓葬位於庫車縣友誼路地下街施工區，西距龜茲古城東牆約500公尺。這批磚室墓，規格高，分佈密集，可能是一處規模較大的墓地。發掘的11座墓葬分為豎穴墓和磚室墓兩類。穹隆頂磚室墓的部分墓門上部有照牆，壁面上有磚雕的成排椽頭、鬥升、承獸、天祿（鹿）、四神、菱格、穿壁紋等建築雕飾。部分墓室墓磚上殘存紅、黃色彩繪；墓葬為多人多次葬，有磚砌的棺床；殘存一些髹漆貼金木棺的漆皮和貼金殘片痕跡。墓內多撒有五銖錢，隨葬陶罐、燈盞、鐵鏡、鐵鏃、骨博具、銅帶鉤、金箔飾物、五銖錢、剪輪五銖、龜茲小錢等文物。（圖11）

庫車磚石墓葬的形制與我國內地，尤其與酒泉、嘉峪關的魏晉壁畫墓、敦煌佛爺廟灣墓地及祁家灣墓地、大通上孫家寨墓地等磚室墓十分相似；墓葬的年代可推斷為晉十六國時期，即三世紀末至四世紀末。在庫車發現典型的漢式墓葬，說明晉十六國時期中原漢文化對龜茲地區的影響是很深的；墓葬的主人可能是深受傳統漢晉文化影響的龜茲國貴族，或為居住在龜茲地區的漢地吏民、屯戍軍吏。在塔克拉瑪干沙漠北緣首次發現和內地關係密切的磚石墓葬，對於闡明漢晉時期中原王朝和西域綠洲諸城邦國之間的政治、經濟、文化關係，具有重要的學術價值。[12]

吐魯番的阿斯塔那—喀拉和卓墓地，俗有「地下博物館」之稱。二十世紀發掘的近500座墓葬，因出土的各類

文物內容極爲豐富（如「木乃伊」、絲織品、紙質文書等）而享譽世界。2004-2005年，吐魯番地區文物局在吐魯番市的阿斯塔那地、巴達木墓地、木納爾墓地，以及交河古城溝西墓地康氏家族墓，發掘了晉—唐時期的各類墓葬159座，發現的〈莊園生活圖〉壁畫，出土的陶器、木器、鐵器、銅器、泥俑、金幣、銀幣、墓誌等一批文物，是吐魯番考古的又一新發現。[13]

在天山以北草原地帶，各地博物館收藏的一批青銅器也很具特色，如：伊黎河谷鞏留縣阿格爾森出土的銅斧、銅鐮、銅鑿等1組工具的造型和紋飾，與西鄰的安德羅諾沃文化風格相似。青銅鍑、青銅盤等大型銅器，不僅造型多樣，工藝水準也很高，從器形看，都與鄰近地區的同類發現有許多共性，明顯表現了東西文化交流的特徵。

在發現的大型青銅器中，新源縣鞏乃斯河畔所出包括青銅武士俑、三足銅釜、青銅方座承獸銅盤、銅對虎圓環、銅鈴等一組文物，可稱爲珍品。其中的銅武士俑，空心，頭戴尖頂大沿帽，表情端莊，雙目直視，上身裸露，腰繫短裙，兩腿1跪1蹲。造型十分生動，是典型的尖頂塞人形象。方座承獸銅盤，座已毀，方盤完好，盤內兩角各蹲1獸，似熊。同類銅盤在天山阿拉溝東口可能屬於戰國西漢時期的塞克墓葬中亦曾出過1件。兩件銅環，對虎作踞伏狀，面唇相接，體回曲成圓形；對翼獸圓環，也似虎，相對而臥，立耳，短髭，雙耳直立，有翼，作奔躍狀態，形象也很生動。（圖12）這組文物，被學術界一致認爲是與塞克文化關係密切的典型銅器。三足銅釜、承獸銅盤在鄰近的中亞地區的塞克文化遺存中都有發現，承獸銅盤被稱爲是「祭祀台」，用途似與祆教的祭祀活動有關，而對虎、翼獸銅環的造型又與伊朗出土的薩伽金銀飾品的風格一致，表現了古代新疆地區與伊朗文化交流的資訊。[14]

在伊黎河谷的昭蘇縣波馬，1997年在1座土墩墓中發現的1組金、銀器等文物，是草原考古的一次重大發現。[15] 發現的文物中，包括鑲嵌有紅寶石的金面具、（圖13）金蓋罐、包金劍鞘、金戒指各1件，鑲嵌紅瑪瑙的虎形柄金杯，金帶飾、錯金銀瓶、銀飾件、瑪瑙器、玻璃器殘片等，還有綴金珠繡織物殘片、雲氣動物紋錦、「富昌」織文錦、卷草紋錦，以及綾、綺、絹等織物殘片。其中的金、銀器製作精美，工藝精湛，規格很高，顯示了墓主人的顯赫身份和地位，其年代大約在西元六至七世紀前後。墓葬所在的特克斯河流域，曾是西突厥初期的汗庭居地，墓主人很可能是西突厥之貴族。

和闐是佛教傳入我國的必經之地，2002年中國社會科學院考古研究所新疆隊

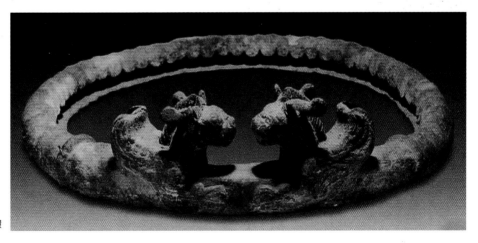

圖12：對翼獸銅環

187

和新疆文物考古研究所分別在策勒縣的達瑪溝和以北
沙漠腹地的丹丹烏裏克遺址，對唐代佛寺遺址進行了
發掘清理，並對佛寺壁畫進行了揭取。其中，達瑪溝
發掘的3座佛寺中，1號佛寺佛像雕塑保存完好，是迄
今在我國發現的最小的佛寺（現已建成佛寺遺址博物
館）[16]；而丹丹烏裏克發掘的1座佛寺，壁畫顏色鮮
豔，內容十分豐富。（圖14）這批壁畫的繪畫技法均
與古代于闐尉遲畫風一致。是研究唐代于闐史及佛教
藝術的一批新資料。[17]

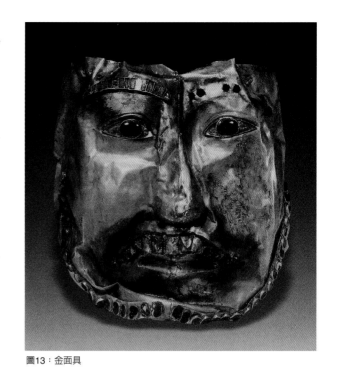

圖13：金面具

註釋：

1. 高星〈新疆舊石器地點〉，《中國考古學年鑒》2005，文物出版
 社，2006年
2. 新疆文物考古研究所〈新疆羅布泊小河墓地2003年發掘簡報〉，
 《文物》2007年10期。
3. 新疆文物考古研究所，吐魯番地區文物局〈鄯善縣洋海墓地發掘
 簡報〉，《新疆文物》2004年1期。
4. 新疆維吾爾自治區博物館等〈新疆且末縣紮洪魯克一號墓地發掘報告〉，《考古學報》2003年1
 期。
5. 新疆文物考古研究所〈尼勒克縣窮科克1號墓地考古發掘報告〉，《新疆文物》2002年1-2期；新
 疆文物考古研究所等〈特克斯縣恰甫奇海墓地發掘簡報〉，《新疆文物》2005年4期。
6. 張玉忠〈樓蘭古墓葬〉，《中國考古學年鑒》2000，文物出版社，2002年。
7. 張玉忠〈樓蘭地區魏晉墓葬〉，《中國考古學年鑒》2004，文物出版社，2005年。

圖14：丹丹烏里克遺址

8. 新疆文物考古研究所〈新疆尉犁縣營盤墓地1995年發掘簡報〉,《文物》2002年6期; 新疆文物考古研究所〈新疆尉犁縣營盤墓地1999年發掘簡報〉,《考古》2002年6期。

9. 新疆維吾爾自治區博物館 新疆文物考古研究所《中國新疆山普拉—古代于闐文明的揭示與研究》,新疆人民出版社,2001年。

10. 中日共同尼雅遺跡學術考察隊《尼雅遺跡學術考察報告書》第一、二卷,1995、1999年。

11. 新疆文物考古研究所 法國科學研究中心315所〈新疆克裏雅河流域考古調查概述〉,《考古》1998年12期。

12 〈新疆庫車友誼路晉十六國時期磚室墓〉,《中國文化遺產》2008年2期。

13. 吐魯番地區文物局〈新疆吐魯番地區阿斯塔那古墓群408、409墓〉,〈新疆吐魯番地區交河故城溝西墓地康氏家族墓〉,〈新疆吐魯番地區木納爾墓地的發掘〉,〈新疆吐魯番地區巴達木墓地發掘簡報〉,《考古》,2006年12期。

14. 張玉忠〈天山以北草原考古的重要發現〉,《天山古道東西風—新疆絲綢之路文物特輯》,中國社會科學出版社,2002年版。

15. 安英新〈新疆伊犁昭蘇古墓葬出土金銀器等珍貴文物〉,《文物》1999年9期。

16. 中國社會科學院考古研究所新疆隊〈新疆和田地區策勒縣達瑪溝佛寺遺址發掘報告〉,《考古學報》2007年4期。

17. 劉國瑞、屈濤、張玉忠〈新疆丹丹烏裏克遺址新發現的佛寺壁畫〉,《西域研究》2005年4期。

附記:文中未註明出處的考古發現,資料均收錄在:新疆文物考古研究所編《新疆文物考古新收穫》(1979-1989),新疆人民出版社,1995年版;《新疆文物考古新收穫》續(1990-1996),新疆美術攝影出版社,1997年版。

多元文明的匯聚地—古代新疆

伊斯拉非爾・玉蘇甫、安尼瓦爾・哈斯木
新疆維吾爾自治區博物館研究員

　　新疆地處東、西交通要道，又是多民族聚居區，特殊的人文地理環境，形成了文化的多樣性和豐富多彩。在長期的歷史發展過程中，新疆各族人民一方面以開放的胸懷吸收著外來文化，並不斷地融合、創新，進而創造出絢麗多彩的地域文化，豐富著中華民族的文化藝術寶庫；另一方面通過絲綢之路向外部世界傳輸著中華文化，在中外及中西文化交流中起著橋樑作用。

　　絲綢之路是古代中國經中亞通往南亞、西亞以及歐洲與北非進行貿易和文化交流的國際甬道。在海路開通之前，各種物品、各類文化及各種宗教和思想，均通過該甬道進行著雙向交流，這無疑對東西方文明的進步產生了很大影響。絲綢之路對新疆古代文化的影響是多方面的。在某種層面上它決定著新疆古代文化的特殊模式，這條道路傳播的不僅僅為絲織品、香料和瓷器等物品，更重要的是給人類社會帶來的更多物質和文化交流。與此同時，古代新疆也以其獨特的地理風貌也孕育了具有自己特色的文化景觀。由於新疆位居歐亞交通樞紐，因而大漠邊緣的綠洲成為東西來往商旅、僧眾的群集之地，但這些綠洲彼此保持一定的距離，並處於相對封閉的狀態。綠洲間這種相對封閉性和孤立性也成為造成民族文化呈現紛繁之勢的重要因素。在另一方面，從整體上看，來到古代新疆之大舞臺的不僅僅是貿易交流，更主要的是文化交流。各種文化的匯聚與交流，多種宗教的傳播，以及當地居民對外來文化所持有的吸收與相容態度，故而使這裡很早就成為各種文化交融發展的大舞臺。考古發現及文獻記載等方面，也極好的詮釋了古代新疆的開放性特徵和多元文明匯聚之特點。

一、西域古國與多種語言文字

　　從歷史的角度看，新疆始終是諸多民族聚居之地，在不同的歷史時期這裡居住與生活過許多的部族和民族，使各民族的文化在此地猶如行雲流水，進而使各種文明奔湧而至，極大的豐富了當地文化。

　　新疆古代文明由於是以開放性為特徵而產生的一種多元文化模式，因而帶有多元色彩，而且自秦漢時起，其獨特的文化結構已經成型。它大致以天山為界，形成兩個相互依存，各具特色的文化區。南疆各綠洲以農耕為主，出現了一些相互獨立的小國家，史稱「居國」或「城郭之國」；而北疆草原地區，以遊牧生活為主的部落或民族建立的政權，則稱「行國」。另外，從史書記載與考古發現，歷史上在西域活動過的民族有塞種、姑師（亦稱車師）、月氏、烏孫、羌、匈奴、丁零、漢族、嚈噠、柔然、突厥、回鶻、吐蕃等，他們相繼建立了車師、焉耆、龜茲、樓蘭、鄯善、精絕、於闐、疏勒、莎車、月氏和烏孫等國。由於古代新疆歷來人種複雜，多民族聚居，語言並非統一。據不完全統計，先後在新疆地區使用過的語言有30餘種。但是因歷史的變遷，許多文字因諸多原因被人們所放棄，使其變成了死文字和半死文字，故而直到十九世紀末二十世紀初，隨著外國人在新疆地區的考古考察活動達到高潮而逐漸被發現。

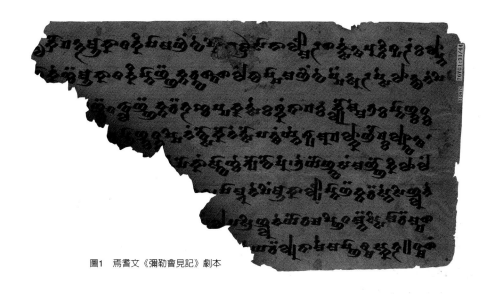

圖1　焉耆文《彌勒會見記》劇本

對於新疆發現的古文字種類，從實物來看，可分為三大文字系統，即漢文字系統、阿拉美文字系統和婆羅米文字系統。漢文字系統的古文字有漢文、西夏文、契丹文和日文；阿拉美文字系統的有佉盧文、帕赫列維文、粟特文、摩尼文、突厥盧尼文、回鶻文、希伯來文、阿拉伯文、哈卡尼亞文、波斯文、回鶻式蒙文、敘利亞文、察合台文、滿文和托特蒙文；婆羅米文字系統包括梵文、疏勒文、焉耆─龜茲文（亦稱吐火羅文A-B）（圖1）、于闐（亦稱于闐塞文）、吐蕃文、吐火羅式回鶻文、八思巴文等。此外，在錢幣銘文中還發現希臘文、拉丁文和日文。語言主要屬四大語系，即印歐語系、阿勒泰語系、漢藏語系和閃含語系。印歐語系的語言有塞語、吐火羅語、犍陀羅語、粟特語、圖木休克語、梵語、大夏語、婆羅缽語和帕提亞語；阿勒泰語系的語言有突厥語（包括回鶻語）、契丹語、蒙古語和滿語；漢藏語系的語言有漢語、古藏語和黨項語；閃含語系的語言有希伯來語、猶太波斯語和阿拉伯語。[1]

從文字的發現看，漢文主要發現于吐魯番阿斯塔那─哈拉和卓墓地、哈密、巴里坤、拜城等地石刻、樓蘭故城、尼雅遺址、焉耆的碩爾楚克佛寺遺址、庫木地區的都勒都爾阿護爾和蘇巴什佛寺等遺址、且末紮滾魯克墓地、若羌瓦石峽遺址、策勒縣老達瑪溝佛寺遺址和巴楚縣脫庫孜沙來故城遺址；佉盧文在尼雅、樓蘭、米蘭（塔廟遺址）和巴楚；焉耆─龜茲文在庫車、焉耆和吐魯番等地；粟特文在樓蘭、吐魯番、伊犁昭蘇（為石刻）；吐蕃文在若羌縣米蘭遺址；回鶻文在吐魯番、哈密、莎車、巴楚；于闐文在和田及策勒縣下游的喀拉墩遺址；哈卡尼亞文在莎車和巴楚；阿拉伯文在巴楚；敘利亞文則在吐魯番葡萄溝景教寺院遺址和霍城縣阿力麻裏故城遺址發現。當然，在新疆發現的古文字種類不僅僅是上述這些，在此就不一一說明。

眾多語言文字的發現及在天山南北的廣為分布，與當地居民所接受文化是有著必然關係的。因為新疆文化除本地土著文化外，主要來自三個方向，即東方的中原文化、西南的印度和西部的波斯阿拉伯文化，以及與上述文化相伴隨的希臘羅馬文化。再者，由於這裡歷來為多民族聚居，因而語言文字並非統一，而這種多語言文字並存的現象表明古代新疆各民族自古就有大膽吸收先進文化的傳統。

二、多種宗教的傳播與並存

新疆不僅是中國很早就出現人類活動蹤跡的地區之一，而且自古就是一個多

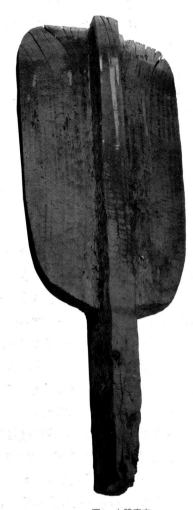

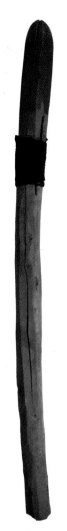

圖2 女陰立木 　　　　　　　　　　　　　　　　　　圖3 男根立木

民族聚居的地區，各民族在不同的歷史時期曾經信奉過多種宗教，因而長期以來多種宗教在這裡流傳和並存，文獻記載與考古發現也在不斷的證實這一點。

　　據考古發現來看，這裡也存在著原始宗教，它的表現爲自然崇拜、祖先崇拜和圖騰崇拜。譬如：據小河墓地的發掘資料，這一文化遺存發現生殖崇拜現象，具體表現是男性墓上方立有表示女性生殖器的槳形立木（圖2），而女性墓則爲表示男根（圖3）的圓形或多棱形木，此外墓葬中還出土有木祖。[2] 類似的生殖崇拜現象在哈密焉布拉克墓地 [3] 和呼圖壁縣康家石門子岩畫中椰油充分的體現。對太陽的崇拜在古代新疆也廣泛的存在，其中在距今3800多年的孔雀河古墓溝墓地發現的地表井然有序地排列，並呈放射狀的七圈木椿，猶如光芒四射的太陽，[4] 最具代表性。隨著社會的發展，以及以自然崇拜等爲爲重要標誌之原始宗教進入晚期階段，人們的信仰開始從多神向一神過渡，薩滿教就是這一時期的產物。由於薩滿教曾廣泛流行於中國古代各民族中，因而在新疆出現的也比較早。雖然有關薩滿教的記述在文獻中較多見，但新疆地區的考古發現極爲有限，截止目前，僅在鄯善縣洋海墓地發現一例保存較爲完整的薩滿巫師。[5]

　　由於新疆地處絲綢之路要衝，是東方文化與西方文化交流薈萃的地帶，歷史上民族的遷徙與經濟文化的交流亦很頻繁。因而在與國內和國外各民族的相互交往中，宗教的傳播便成爲了非常自然的事情。所以生活在這裡之人們所信奉過的

宗教，既有自國外傳入的，也有從中國內地傳入的。正由於這一緣故，遺留下來大量與宗教文化有關的古代文化遺產，這為我們進一步認識與瞭解古代新疆歷史與多元文化，從另一個側面提供了許多有益的線索。

歷史上在新疆地區得以流布的宗教很多，除了前述原始宗教，還有祆教、佛教、道教、景教、摩尼教和伊斯蘭教等。產生于波斯的祆教，約在西元前四世紀前後傳入新疆，這一點已有考古發現所證實據。譬如：1976年至1978年，在天山東部阿拉溝發掘的戰國豎穴木槨墓除獲得大量珍貴文物外，還發現了祆教祭祀用的高足承獸方銅盤，[6]《魏書》：「高昌國俗事天神」，「焉耆國好事天神」，「疏勒國俗事天神」，「于闐國好事天神」等記載可知，至南北朝至隋唐時期，祆教在新疆地區已具有相當大的勢力。唐代以後，祆教的影響在新疆有所衰退，自伊斯蘭教在新疆得以廣泛傳播開始，祆教才逐漸消失。但其遺風仍存在于世居新疆的各少數民族風俗習慣之中。在此需要說明的是，從和田地區丹丹烏裏克發現的壁畫，這裡還存在祆教與佛教共同存在的混同形態。[7]產生於西元前六世紀之印度的佛教，約在西元前一世紀前後，傳入新疆後由於得到當地統治階層的支持，很快就取代原有的薩滿教和祆教，成為當地居民信仰的第一宗教，而且還形成了于闐、疏勒、龜茲、焉耆和高昌等佛教中心。古代新疆曾經是佛教繁盛之地，幾乎所有的綠洲王國都信奉佛教為國教，因此這裡不僅成為內地僧人取經的地方，也產生了一些高僧，而且當地著名的僧侶鳩摩羅什、佛圖澄和菩提流支等作為一代宗師，飲譽中原大地，對於中國思想和社會都產生了巨大的影響。

雖然佛教在古代新疆佔據著各個綠洲王國的國教地位，但是，在西域這樣多民族聚集的地區，文化思想也不可能強求統一，其他各種思想也在不同時代進入這些綠洲王國，與佛教並行不悖。[8]在這一時期，隨著漢人的不斷遷入，盛行於內地的道教傳入新疆。同一時期，摩尼教和景教則由波斯經中亞也相繼傳入新疆，尤其是摩尼教在古代高昌地區曾經極為輝煌，在高昌回鶻汗國的範圍內，上到可汗下到普通民眾基本為摩尼教信徒。十九世紀末二十世紀初以來，從吐魯番地區出土的大量摩尼教文獻，亦進一步闡釋了該教在回鶻高昌時期的繁盛情況。這樣，新疆就形成了祆教、佛教、道教、摩尼教多種宗教並存的局面。[9]西元九世紀末十世紀初，伊斯蘭教由陸路經中亞傳入中國新疆地區。[10]伊斯蘭教在新疆地區通過一系列的宗教戰爭，至十六世紀初最終取代佛教成為當地的主要宗教。需要指明的是，步入伊斯蘭化時代以後，新疆地區操突厥語諸民族在許多方面均有很大的變化，其中在意識形態與文字、文化藝術等方面的變化為最大。而且這種影響直到目前仍然在維吾爾等信仰伊斯蘭教的民族精神生活中，佔據著主要的位置。

由上可知，歷史上新疆的各民族曾經信奉過多種宗教。其中除上述的這些宗教之外，還有藏傳佛教（喇嘛教）、天主教、東正教等，有關它們的文化遺跡也很多。但從各種宗教在新疆地區的流行與分布情況來看，佔據主流地位的並非各種宗教信仰之間的對立和衝突，而是它們之間的混同與共處。正由於新疆地區所具有的這種得天獨厚的地理優勢和自然條件，這種文化交融現象表現的極為明顯，也注意具有代表性，並從而導致各個民族、各種文化，尤其是宗教文化在這裡交融薈萃，構築了豐富多彩的新疆宗教文化，使其成為了新疆歷史文化的重要組成部分，而且通過自身的特點演繹著新疆古老文明的無窮魅力。

三、貿易的繁盛與多種貨幣的流通

　　眾所周知，在海上交通發達之前，新疆一直是連接中國和西方的紐帶，歷史上在東西方經濟文化交流中起過重要作用。由於在相當長的歷史時期內，這裡獨特的自然條件和文化地理的開放態勢，使得除中原文化外，印度、波斯、阿拉伯和希臘、羅馬文明，都以文化輻射將自己的物質文明與文化藝術遠播至此，從而形成了各民族經濟文化交流的大舞臺，反映在貨幣文化上顯得愈發明顯。尤其是近一個世紀以來，在絲綢古道上不斷重見天日的中外古幣，正在向世人展示著絢麗多彩的東西方貨幣文化。因為從新疆發現的錢幣不僅具有與全國一致的共性，而且具有鮮明的地區特點和民族特色，同時還具有一定的國際性，充分體現了幾種文明交流、融合的產物這一特點。

　　據考古發現和文獻記載來看，新疆與中原地區早在漢以前就存有聯繫。絲綢之路的開通和西域都護府的設立，使新疆與內地的聯繫進入一個新的歷史時期。新疆在與內地的經濟交流中，不僅是兩地的物種得以相互傳播，更主要的是貿易往來更為頻繁。《後漢書・西域傳》中：「馳命走驛，不絕于時月；商胡販客，日款於塞下」的記載，非常生動的描述了當時絲綢之路上的一派繁忙景象。從貿易的角度看，新疆輸入內地的除了葡萄、苜蓿、胡麻、胡桃、胡瓜等農作物外，就是牲畜、皮革製品、毛紡織品和藥材等，而內地輸入新疆的商品則為絲織品、銅鏡和漆器等，其中以絲織品為大宗。這種交往在推動經濟貿易繁盛之前提下，對促進古代新疆文化的發展也起到了很大的作用。也就是從這個時期開始中原王朝鑄造的錢幣傳入新疆地區，並促進了當地貨幣經濟的發展。截止目前，自新疆各地發現的歷代中原王朝錢幣數量大，種類繁多，朝代銜接，自西漢半兩至清代皆有，而且分布區域很廣，其中數量最大者當屬五銖錢和唐、宋以及清代錢幣。這不僅表明歷代中原王朝錢幣都是新疆的主要通用貨幣之一，而且也是中原王朝行使主權的象徵。

　　隨著商品經濟的發展，由於受內地鑄幣業的影響以及為滿足當地市場流通之需要，新疆地區在歷史上也鑄造了許多種貨幣。從發現情況看，本地鑄造的錢幣有漢佉二體錢（亦稱和田馬錢）（圖4）、喀拉汗朝錢幣、察合台汗國錢幣、準噶爾普爾錢，仿製中原圓廓方孔的錢幣有漢龜二體錢、龜茲小銅錢、高昌吉利錢、突騎施錢、回鶻錢幣（有三種：即一種銘文為古突厥文，另兩種為回鶻文）、庫車熱西丁錢、和田海比布拉天罡錢

圖4　漢佉二體錢正反面

和大量鑄有民族文字的清代紅錢等。這些錢幣的鑄造和使用時代雖然缺乏一定的連續性，而且有些錢幣的鑄造量和流通區域亦極為有限，但它們都具有鮮明的地區特點和民族特色。特別是錢幣銘文所用的文字繁多，除了漢文，還有佉盧文、龜茲文、粟特文、回鶻文、阿拉伯文、哈卡尼亞文和察合台文。其中有部分錢幣同時用兩種文字鑄造，譬如：漢佉二體錢，為絲綢之路南道重鎮于闐國鑄造的一種錢幣，也是新疆最早鑄造的地方錢幣，分大小兩種，一面小篆，為「重廿十四銖」或「六銖錢」，背面中央為馬或駱駝圖案，周圍環以佉盧文，為國王之姓名與年號。該錢所知有360餘枚，大部分流散於國外。目前新疆博物館收藏有一枚，為「重廿十四銖」；[11] 漢龜二體錢（亦稱龜茲五銖），也是一面為漢文，另

一面爲龜茲文。這說明新疆和中原地區之間在政治經濟和文化方面存在著密切的聯繫。另外，還有部分錢幣中有婆羅鈦—阿拉伯文、阿拉伯—哈卡尼亞文、阿拉伯—察合台文、回鶻—察合台文和漢、滿文。從上述來看，面對豐富多彩的外來文明，這裡的人們通過廣收博采，豐富了當地文化的內涵。

早在先秦時期，中國通過新疆地區和西方有過接觸。漢以後，絲綢之路的開通和暢通，在溝通了中國和西方諸國之間貿易往來之同時，亦促進了經濟文化的交流。由於有了貿易往來和商品交換，因而導致部分外國錢幣傳入新疆乃至中國內地，而且有些錢幣一度在中國某些地區作爲流通貨幣使用過，這體現了當地的開放態勢。從發現情況看，主要有貴霜錢、波斯薩珊朝銀幣、東羅馬（拜占庭）金幣、阿拉伯薩珊式錢幣以及布哈拉、浩汗國錢幣等其他外國錢幣，其中波斯銀幣占絕大部分。

新疆是東西方錢幣文化薈萃之地，因而新疆錢幣也是東西方錢幣文化相互融合的結晶，在新疆發現的這些錢幣則生動的揭示了這種多元錢幣文化的特色。尤其是自鑄錢幣以其新穎獨特的銘文與圖案，質樸粗獷的風格與特點，不僅豐富了中國錢幣文化寶庫，而且在眾多的地區性錢幣中獨樹一幟，顯示著自身無窮的魅力。但無論是在新疆出土發現的大量中原王朝鑄造發行的錢幣，還是新疆本地自鑄的錢幣，作爲一個文化的載體和歷史的見證，都充分揭示了新疆與中國內地緊密的政治、經濟和文化聯繫。

四、文化藝術的交融與發展

在物質文化得以交流的同時，文化藝術也通過這條古老的甬道在不斷的交流，因而新疆以其獨特的人文地理風貌孕育了具有自己特色的文化景觀。通過考古發現可以窺視古代新疆在文化的傳播與交融方面對人類社會所做的貢獻。

綜觀古代新疆發展史，可以清晰的看到新疆的古代文化帶有多元的色彩，這可謂絲綢之路的長期繁榮，使各種文化無限制地交流與傳播之結果。就文化藝術而言，其涵蓋的範圍很廣，在廣義上與精神文化相關聯的內容基本包含在其中，但在狹義裡主要包括樂舞藝術、繪畫、雕塑及工藝美術等領域。

在樂舞藝術領域，新疆各族人民以能歌善舞著稱於世，並較早就創立了具有當地風格特點的樂舞藝術，且在漢代時這裡的樂舞藝術已遠播中原地區，豐富了漢宮廷樂體系。當然，據《漢書·西域傳》，源自中原地區的鐘、鼓和琴也在此時傳入新疆地區，也豐富了這裡的樂器種類。也就是說，自從西元前二世紀開始東西音樂文化進入了相互汲取期。[12] 自西元四世紀開始，東西方音樂文化進一步交流與融合，形成了著名的《龜茲樂》、《疏勒樂》、《高昌樂》、《于闐樂》以及後來的《伊州樂》等。從史書記載來看，新疆自漢代起就已具備了相當發達的音樂舞蹈藝術，尤其是龜茲「管弦伎樂，特善諸國」。[13] 對此，在且末紮滾魯克墓地和吐魯番洋海墓地出土的箜篌亦從另一個方面給予了印證。此外，龜茲、高昌和於闐等地之佛教寺院遺址及石窟寺壁畫中存留的大量有關樂舞和式樣繁多之樂器的畫面，不僅表明音樂舞蹈爲新疆古代民族精神生活的一個重要組成部分，而且還真實的再現了樂舞在漢唐時期西域諸國世俗生活和佛教文化活動中普遍結合與流行的狀況。

古代新疆的雕塑與繪畫藝術可謂五彩斑斕，種類較爲豐富，它們是在一種特殊而古老的文明環境中產生的，其歷史發展具有鮮明的地域特點和深厚的文化傳統。對於新疆的繪畫藝術必須得從古老的岩畫、色彩斑斕的彩陶、多彩的石窟壁

畫、墓葬壁畫、絹畫、麻布畫、棉布畫、紙本畫、木版畫、剪紙藝術以及各類紡織品上的圖案紋樣中去尋覓。在人類社會的發展進程中，因為繪畫藝術也經歷產生、發展和趨於完善這樣的過程，所表現的內容亦從早期的形象、圖案、人物、動物到滲入宗教藝術技法，從線描填彩或用筆墨彩色塗成的實用繪畫乃至到藝術化的漫長路程。新疆早期的繪畫藝術，多見於分布于阿勒泰、呼圖壁、且末、哈密等地，其中阿勒泰多尕特岩畫採用礦物顏料，將畫面塗成鮮豔的赭紅色；而呼圖壁康家石門子則突出的是古代先民們的生殖崇拜文化。佛教傳入新疆後，伴隨佛教而出現的石窟壁畫藝術，給古代新疆繪畫藝術注入了新的內涵。在龜茲、高昌和於闐等地的石窟與佛教寺院遺址內，保存著魏晉南北朝時期大量反映佛教內容的壁畫。從其內容、畫面人物形象、繪畫風格、描繪技法等方面可以看出，這些壁畫表現出了希臘藝術的觀念和風格，同時又受到印度佛教藝術的強烈影響。到了唐代，在原有的基礎上，新疆地區的繪畫又吸收了中原地區及佛教藝術技巧，形成了姿態生動、線條簡練、衣紋質感性強的藝術風格，創作出大量以佛像、佛本生、因緣故事、人物、山水、花鳥及社會風俗等為主要內容的壁畫、藻井畫、木版畫和紙、絹與麻布畫等。據考古發掘資料，吐魯番阿斯塔那古墓出土東晉時的「墓主人生活圖」，是目前中國所保存最早的紙本畫。而「舞伎圖」、「美人花鳥圖」、「弈棋仕女圖」和「樹下美人圖」等絹畫，則是目前中國所見時

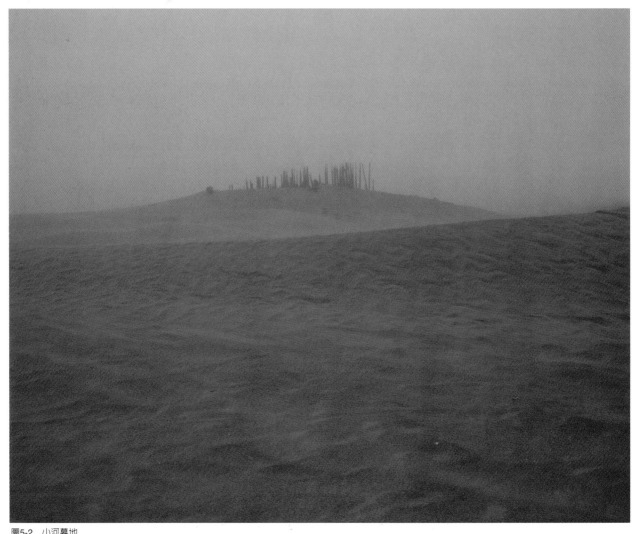

圖5-2　小河墓地

196

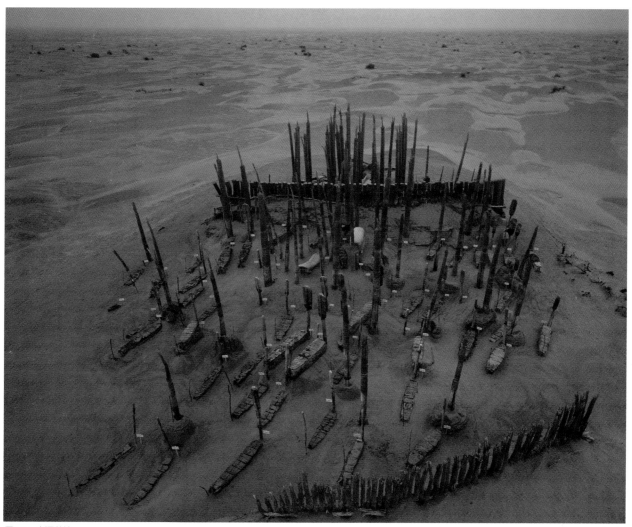

圖5-2　小河墓地

代最早的以婦女生活為題材的繪畫作品。這些精美的壁畫與繪畫藝術品，可謂研究古代新疆繪畫藝術乃至宗教藝術的重要資料。

　　雕塑作為先民們用立體的形象表達思想情感的手法之一，在古代新疆地區亦經歷了從萌芽狀態到成長、成熟和鼎盛的各個階段。據考古發現，新疆出土早期具有代表性的雕塑為距今3800年左右的古墓溝墓地和小河墓地（圖5）出土的木雕人像（圖6）、石雕人像和偶人等。這些雕像基本以浮雕的手法，雖然極度誇張的雕刻出人物的五官，但處理得當，給人以原始美的感受。當時雕塑主題多以人物肖像為主，體現出先民們對人類自我的反觀內省與審美塑造。後隨著社會的發展，雕塑藝術表現出豐富多彩的特點，不僅是人物，甚至動物及靈怪的肖像也被賦予了許多內涵。魏晉南北朝至隋唐，是中國封建社會的發展和鼎盛時期，因而屬於這一時期之墓葬及隨葬品，從數量到品質都發生了根本的變化。尤其是雕塑作為隨葬品大量使用，應該說與當時之經濟、文化的發展有著密切的關聯。就以吐魯番阿斯塔那墓葬而言，出土的雕塑作品不僅數量多，而且材質亦有所不同，但主要以泥塑和木雕為主，表現手法也極為豐富，充分體現了當時該地區高度發達的雕塑藝術乃至人們的審美情趣。除了這些，新疆地區還存在石雕藝術，主要以石雕人物和鹿石為主，基本分布于新疆北部草原地區，稱作草原石人或鹿石。這類塑像雕刻極為細緻，或單體或群體列布，蘊含著草原文化的特點。

截至目前，在天山南北凡有古人類居住與活動過的地方，或多或少都發現有古代雕塑品遺存，雖然在分布區域、時代先後和發現數量的多寡方面存在著一定的區別，但這些古代藝術品的發現，無疑豐富了中國雕塑史的內涵，為研究新疆乃至中國雕塑發展史提供了寶貴的實物資料。

綜觀古代新疆文化藝術發展史，可以看出，不論是樂舞藝術，還是雕塑與繪畫藝術，都展示著民族與時代的風貌，積澱著豐厚的歷史文化底蘊，體現著當地古代居民的聰慧與創造力。在揭示多元文化因素的同時，還成為了新疆考古文化的重要構成。

五、社會生活的根基—飲食

飲食是人類賴以生存和發展的第一要素，是民族文化生活的重要組成部分。它貫穿於社會生活的各個方面，在整個人類衣食住行等日常社會生活中佔據著十分顯著的位置。同時，個民族由於受生存環境、生產方式和能力、生活習慣、傳統觀念、宗教信仰等諸多因素的影響，在飲食文化方面形成了自己的特色。

從考古發掘和文獻記載可知，作為絲綢之路黃金地段之一的新疆地區很早就開始有人類先民活動的蹤跡，而且在不同的歷史時期以海納百川的氣魄，根據自己的文化底蘊在吸收與融合的基礎上，創造出了獨具特色的地域文化，其中包括為保持自我生命力延續而創造的飲食文化。

在漫長的歷史長河中，飲食文化經歷了曲折的發展變化，從天山南北不同歷史時期之古墓葬與古遺址中出土的烤肉等各類肉食（出土時絕大多數僅存骨頭），製作手法比較原始的粟餅到非常精美的饢等各種麵點，餃子與粽子等中華民族傳統美食，具有濃郁地域特點的各種乾果以及種類與質地繁多的飲食器具，均展現出一幅豐富多彩的圖景。

綜觀新疆地區的社會發展史，早在舊石器時代晚期和細石器時代，生活在新疆大地上的古代居民過著狩獵和採集為主要經濟形態的生活。此時，大自然賜予的果實與獵獲的動物成為成為了他們生存的根基和最直接的美食。從青銅時代和早期鐵器時代起，這裡的居民開始步入以畜牧業經濟為主，兼營農業的農牧並重且伴有少量狩獵業的史前文明。這時在農業文明相對發展的區域，人們隨著農耕生產規模的相應擴大，對糧食進行粗加工工具石磨盤、石杵和石臼等工具的使用得以逐步普及，因而掀開了飲食文化美化生活的歷史篇章。西漢時期經濟形態雖然仍主要為畜牧業，當是農業由史前時期的粗放的園圃式經營方式，開始向灌溉農業過渡，出現並發展了園藝業，在經濟結構中農業文明的比重明顯增加。特別是在西漢時期，隨著絲綢之路的開通與暢通，中央王朝屯田計畫的實施，使這裡與中原地區在政治、經濟和文化方面的交往得到進一步加深。漢以後，由於東西相互往來的不斷頻繁，各種文化的不斷碰撞，使這裡在各方面均得到高度的發展與繁榮，經濟形態除生活在天山以北草原地帶和高山地區人們仍以畜牧和狩獵業為生外，居住在天山以南和以東諸綠洲的人們，轉入以農業和園藝業為主，畜牧業為輔的階段。正是在這一時期，生活於綠洲地帶的古代居民們逐步確立了以麥、粟等糧食作物為主食，以蔬菜、瓜果和一定比例的肉食為副食的飲食結構模式。並且在這一時期初步形成了以蒸、煮、烤、煎、炸、烹等為基本手法，以色、香、味、形為終極效應，具有整體性、完美性和營養性的綜合烹飪藝術，而且還形成了具有自身鮮明特點的飲食體系和風格。[14]

文化的交流是雙向的，在古代新疆受到中原文化輻射的同時，伴隨絲綢之路

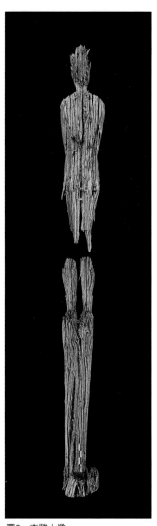

圖6　木雕人像

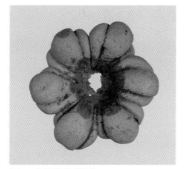

圖7　六辨梅花式點心　　　　　　　圖8　麻花

的暢通，西域出產的葡萄酒等飲品和乳酪等乳製品以及葡萄、苜蓿、核桃、石榴、洋蔥、蒜、香菜、菠菜、黃瓜等果蔬香料紛紛傳入內地的同時，古代先民們創造的許多食物，也很早就通過絲綢之路傳播到了中原地區。譬如：在新疆古代先民飲食文化中佔據著重要位置的饢，早在西漢時期就已傳入中原地區，當時中原地區的居民將饢稱之為「胡餅」或「爐餅」，初傳時因屬上等食品，普通百姓無法享用，唐以後，逐步成為民間大眾化食品，而且饢的製作技術與形式均發生了變化。另據《酉陽雜俎》記載，在唐都長安不僅有賣「畢羅」（抓飯）的飯肆，而且還有一條專門經營「畢羅」的街道。此外，烤肉亦較早就自西域傳入中原地區，在魏晉時期除串在樹枝或木針上烤制的肉食外，被稱之為「胡炮肉」的羊肉燜烤也初入中原地區，對此《齊民要術》第8卷有：將「周年之肥羊宰殺，肉與脂切之，以鹽、胡椒等調適，淨洗羊肚，翻之。以切肉脂內於肚中，以滿為限，縫合於浪中坑火，燒使赤，卻灰火，內肚著坑中，還以灰火覆之於上，更燃火炊，一石米頃便熟，香美異常，非煮炙之例」的記述。對於從西域傳入中原的食品，唐代僧人慧琳的《一切經音義》卷三十七《陀羅尼經》亦有記載。這些物種及食品的傳入，極大的豐富了中原地區人民的飲食文化，許多以深深紮根於中華飲食文化之中，成為不可分割的組成部分。另外，值得一提的是，對於新疆古代居民的飲食文化在許多民族古文字文獻及《突厥語大詞典》中都有大量的線索。總之，重要的一點是，在這個時期進一步成熟與成型乃至通過吸收、借鑒而發明創造的食品，至今影響依然至深至鉅，歷久不衰，表現了旺盛的生命力。

由此可以看出，新疆古代先民們飲食文化在當地居民以及中國飲食文化史中無疑佔有承前啟後的地位，並對後世產生了深刻的影響。

新疆是我國一個具有自身鮮明特點的地區，幾千年來，在這塊土地上，各族文化遺產，而且民族之間、中外之間的經濟文化交流在推進該地區文明化進程加快之同時，對多元文明的匯聚與發展變化也起到了促進作用。構成古代新疆多元文明的因素，還有許多領域因篇幅所限在此並未涉獵。但正如前文所述，形成新疆多元文化的因素很多，但歸結起來，主要表現在兩個方面：一是特殊的人文地理環境；二是自古以來多民族聚居分布的格局。因為不同民族，操不同的語言，在不同的歷史階段，採用不同的生產、生活方式，信仰不同的宗教，這種情況使新疆文化呈現出多元文化形態。因而多元文化作為新疆古代文明的一部分，不僅在西域文化史中佔據著重要的位置，同時在中華民族文化史中無疑亦佔有特殊的地位。

註釋：

1. 伊斯拉菲爾‧玉蘇甫　安尼瓦爾‧哈斯木：《新疆發現的古文字》，《絲路考古珍品》，上海譯文出版社，1998年。

2. 新疆文物考古研究所：《2002年小河墓地調查與發掘報告》，《新疆文物》2003年第2期。

3. 哈密焉布拉克墓地出土兩件雕刻有男性和女性生殖器的木俑，實物現收藏于新疆文物考古研究所。

4. 新疆社會科學院考古研究所：《孔雀河古墓溝墓地發掘及其初步研究》，《新疆文物考古新收穫》，新疆人民出版社，1995年。

5. 新疆文物考古研究所、吐魯番地區文物局：《鄯善縣洋海一號墓地發掘簡報》，《新疆文物》2004年第1期；東方木乃伊現存於吐魯番地區博物館，依據其裝束，雖然被許多人認爲可能是當時的薩滿巫師，但由於對其進一步研究工作正在進行之中，故不能最終確定，因而目前認爲可能爲薩滿巫師。

6. 穆舜英、王明哲、王炳華：《建國三十年新疆考古的主要收穫》，《新疆考古三十》，新疆人民出版社，1983年。

7. 榮新江：《再談絲綢之路上宗教混同形態—於闐佛寺壁畫的新探索》，《新疆文物》2008年第1-2期合刊。

8. 榮新江：《絲綢之路與古代新疆》，《絲綢之路‧新疆古代文化》P299，新疆人民出版社，2008年

9. 苗普生、田衛疆主編：《新疆史綱》P12-13，新疆人民出版社，2004年。

10. 李泰遇主編：《新疆宗教》P127，新疆人民出版社，1989年。

11. 該錢幣1992年發現於和田地區墨玉縣。

12. 周菁葆：《絲綢之路藝術研究》P6，新疆人民出版社，1994年。

13. 《大唐西域記》卷一。

14. 伊斯拉菲爾‧玉蘇甫　安尼瓦爾‧哈斯木：《西域飲食文化史》（維吾爾文版）引言，民族出版社，2006年，北京。

絲綢之路文明和西域生活文化

于志勇
新疆文物考古研究所

　　在世界文明史上，絲綢製作技術的發明是中國人引以爲豪的偉大成就；以絲綢貿易爲紐帶，漢唐時期絲綢之路開通後出現的經濟文化空前繁榮及相關一系列重大歷史事件，一直備受世人矚目。至今，人們依然對漢唐絲綢之路繁盛時期的社會文化津津樂道，鍥而不捨地探求絲綢之路文明的歷史內涵，驚歎塞外荒漠中絲綢之路文明廢墟的雄奇壯美和考古遺珍的瑰麗，歆羨西域考古發現者的浪漫親歷；曾幾何時，秘境西域和絲綢之路，成了探索與發現的代名詞。

　　「西域」，通常是指甘肅玉門關、陽關以西廣大地區，其核心部分爲包括中國新疆在內的廣袤中亞地區。根據《漢書・西域傳》的記載，漢代西域，狹義上是指天山南北、蔥嶺以東，即後來西域都護所轄之地；廣義上還包括中亞、古代印度、伊朗乃至以西的地域；根據《新唐書》、《舊唐書》等典籍的記載，唐代的西域，則指安西、北庭兩個都護府以遠，唐王朝設立羈縻府州的地區，具體就是中亞的河中地區及阿姆河以南的西亞、南亞等地區。在中國古代歷史及中亞文明史上，「西域」是一個地理概念，同時也是一個政治概念。[1] 本文使用的「西域」之名稱，指歷史上的新疆地區。

　　古代中國與西域的正式交往，以西元前138年漢武帝派遣張騫出使西域爲嚆矢。張騫鑿空西域，是世界文明交流史上具有里程碑意義的重大事件，開創了古代東西方文化交流的新紀元。漢唐時期通過西域而出現的東西方文化交流的輝煌歷史成就，在中西文化交流史上的重要地位、重大影響力和價值，隨著近現代的史學和考古學研究的深入，正在日益被揭示、顯現；絲綢之路歷史研究以及當前興盛的絲綢之路考古探索，已成爲一門世界顯學。

　　「絲綢之路」一詞，最早是德國學者李希霍芬（F.Von Richthofen）1877年在《中國》一書中提出的。[2] 他將從西元前114年到西元127年間，中國與河中地區及中國與印度之間以絲綢貿易爲媒介的西域交通路線，稱爲「絲綢之路」（「Seiden Strassen」英譯爲「Silk Road」）。1910年，德國歷史學家赫爾曼（A. Herrmann）在其名著《中國和敍利亞之間的古代絲綢之路》[3] 中認爲，「絲綢之路」的西端，可以延伸到地中海沿岸和小亞細亞地區，這一觀點後來逐漸爲學術界所接受。目前，被廣泛使用的「絲綢之路」這一名詞，是指張騫鑿空西域後，以漢唐爲主要時期，將古代中原與西方以絲綢貿易爲代表的文化交流所能達到的地區都包括在內，從中國出發橫貫亞洲，進而連接歐洲、非洲的陸路通道的總稱。[4] 漢唐時期，絲綢之路進入西域後，初期分爲南、北兩道，後又分爲南、中、北三道。

　　古稱西域的新疆地區，地域廣闊，地貌類型多樣，自古以來民族眾多，經濟文化類型多元，文明歷史曲折而漫長。自然地理、生態環境的差異，生活在天山以南塔里木盆地各個綠洲包括吐魯番盆地在內的古代居民，與生活在天山以北的北疆草原、伊黎河穀的古代遊牧民族，在語言、族屬、生活方式、文化等方面既有密切聯繫又有所區別，呈現出繽紛異彩的景象：天山山區及以北的草原上形成

了遊牧民族的「行國式」草原遊牧文化；天山以南的綠洲則形成了城郭國家創造的「綠洲城邦文化」。中國古代正史文獻對漢唐時期西域諸國的做了簡明的記述，百餘年的考古發現和研究也已揭示，「在亞洲腹地的沙漠或沙磧邊緣的綠洲廢墟，荒蕪曾經青翠，粗獷有過柔媚，寂寥洋溢過生命，落寂孕育過壯麗。」[5] 西域綠洲城邦諸國和草原民族，共同創造的悠久璀璨的歷史文化，在絲綢之路歷史、世界文化史上留下了殊光異彩；而絲綢之路的興盛，如同一朵奇葩。漢唐時期草原民族和綠洲城邦國家的歷史文化，在西域諸民族突厥化之前的西域文化史、絲綢之路文明史上佔有著重要地位。[6]

一

絲綢之路文明之濫觴，可以追溯到先秦時期，或可稱為「前絲綢之路」時期。這一階段西域歷史文化面貌及東西文化交流，以及《管子》、《穆天子傳》、《山海經》和希羅多德《歷史》等典籍中記述的神話般離奇、久遠的真實，隨著歷史、考古學的不斷探索，正得到清晰梳理。考古發現和研究顯示，「前絲綢之路」時期，通過草原之路和綠洲之路，尤其是草原之路，西域東部與甘肅、青海及中原地區等地，西部與中亞、南俄羅斯草原及西伯利亞等，存在較密切的文化交往和聯繫；考古發現的玉、貝、銅鏡、青銅牌飾、絲綢、玻璃珠飾、「格裏芬」藝術風格的飾件等遺物已經說明，包括西域史前先民在內的中國北方古代民族，與以斯基泰人為代表的長期活動在草原地帶的遊牧民族共同創造了歐亞草原之路文化交流的歷史。[7]

張騫出使西域，標誌著漢王朝正式開始了與西域諸國間政治、經濟和文化的交往。漢宣帝神爵二年（前60年），西漢王朝設西域都護，治理和管轄西域，促進了東西文化交流和西域諸國社會經濟發展。在今巴州孔雀河沿線分佈的10餘處烽燧群、輪臺縣境內漢代烽燧遺址、羅布泊北部的土垠遺址[8]、若羌縣樓蘭古城[9]、吐魯番高昌故城和交河古城[10]、鄯善縣柳中古城、奇臺縣石城子古城等許多遺跡，新和縣出土的「漢歸義羌長印」、拜城發現的〈劉平國治關亭誦〉刻石[11]、巴里坤縣發現的任尚碑和裴岑紀功碑[12]，樓蘭及民豐縣尼雅遺址出土的漢文簡牘等資料[13]，均是兩漢至魏晉時期管轄、治理西域，中原和西域之間密切交往的明證。唐代，中原王朝對西域均實行了有效的管轄和統治，中亞貴霜、波斯、吐蕃、突厥、大食等政權在不同時期對西域歷史文化面貌和進程也產生過較深遠的影響。[14] 目前新疆境內殘存有大量唐代經營西域的文化遺存。

漢唐中央王朝對西域實行的有效管轄，促進了以絲綢為代表的絲綢之路貿易興起和繁榮，推動了東西文化交流和地方文化的發展，絲綢之路成為了聯結東西方的重要紐帶。在樓蘭古城址、尼雅遺址[15]、營盤墓地[16]、紮滾魯克墓地[17]、阿斯塔那墓地[18]、蘇貝希墓地[19]、山普拉墓地[20]等地，出土了許多來自中原內地的色澤華美的錦繡繒帛（如尼雅遺址出土的「五星出東方利中國」、

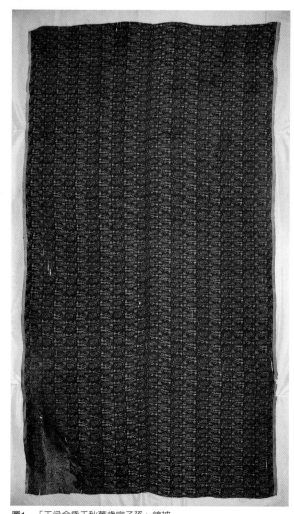

圖1 「王侯合昏千秋萬歲宜子孫」錦被

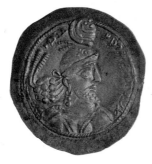

圖2　阿爾達希二世銀幣正反面

「元和元年」、「王侯合昏千秋萬歲宜子孫」（圖1）、「延年益壽長葆子孫」等吉祥語文字的彩錦、營盤墓地出土的漢文—佉盧文雙語文字織錦[21]）、漆器、錢幣（如五銖、貨泉、半兩、開元通寶、建中通寶）、銅鏡、鐵器、紙張，來自中亞和西方的玻璃器（如玻璃杯、珠飾、來通）、錢幣（圖2）（如波斯銀幣、東羅馬金幣）、毛織物（如營盤墓地「對人對樹對羊」紋罽袍）及其他珍奇物產等，反映了當時政治交往、經濟貿易和社會文化交流的歷史盛況。中國生產的絲綢、瓷器、漆器、香料（如薑黃、生薑、大黃、麝香、肉桂），西域及中亞出產的良馬、皮毛製品、珍禽異獸、金銀飾品、玻璃器和青精石等奇珍異物，是漢唐時期東西方交往、貿易的重要物品。[22] 伴隨物質交往的同時，經濟、科學技術（礦冶、造紙、農業水利、紡織、玻璃製造、天文曆法、製糖、醫藥）、文化（典章制度、造型、裝飾藝術，音樂、舞蹈、繪畫）、宗教（佛教、道教、祆教、景教、摩尼教、伊斯蘭教）、儀禮習俗也呈現出互動和傳播。出土的多種文字書寫的古代民族文書簡牘（圖3）（如漢文、佉盧文、吐火羅文、龜茲文、粟特文、婆羅謎文、察合臺文、阿拉伯文等），出土的在西域一些地區流通的「漢—佉二體錢」、「漢—龜二體錢」及西域出產的「胡王」錦、龜茲錦等織物，是反映漢唐時期西域歷史文化和絲綢之路經濟史、社會文化史的珍貴實物資料。出土的大量時尚珍寶、器用奢玩，凝結了東西方古代「知者創物」的智慧和審美，也指示了文化因素傳播、影響的路徑。史前到漢唐時期西域各地發現的墓葬，可以清晰地判分出不同文化傳統的喪葬儀禮和制度；也可探明生活在樓蘭、高昌等地的漢人和居住在各個沙漠綠洲土著胡人的奇異文化現象以及彼此生活方式的異同。各地發現的石窟、佛寺等宗教遺跡及壁畫、造像和石刻等，記錄著西域古代先民精神性和宗教性信仰的實態。各個時期政治、經濟、文化的交流和互動，古代各族在不同政治格局整合和不同的地緣政治格局之下的徙動及文化涵化，使得不同文化傳統的文明（波斯文明、古希臘羅馬文明、古代印度文明、中國文明等）在西域碰撞、交流和融匯；西域不僅成為了世界文明的交匯點和「十字路口」[23]，同時西域先民也融匯、吸納了諸文明因素，創造了獨具特色和魅力的絲綢之路西域古代文明。

二

　　根據中外古代文獻的記載和相關研究，在天山以北的遼闊草原地區，先秦末至兩漢時期先後生活著塞種人（斯基泰人後裔）、大月氏人和烏孫人、匈奴人、丁零人等遊牧民族；魏晉南北朝時期主要有烏孫、悅般、柔然、高車、嚈噠等遊牧民族生息、活動；六世紀中葉之後至隋唐時期，西突厥成為天山以北強大的遊牧政權。在北疆調查、發現了許多與這些遊牧民族密切相關的文化遺存，[24] 豐富

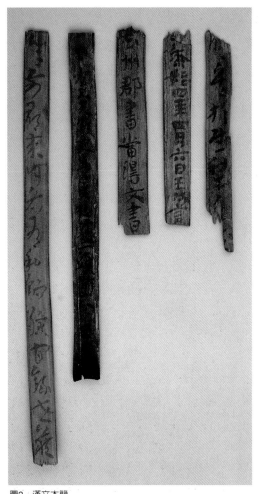

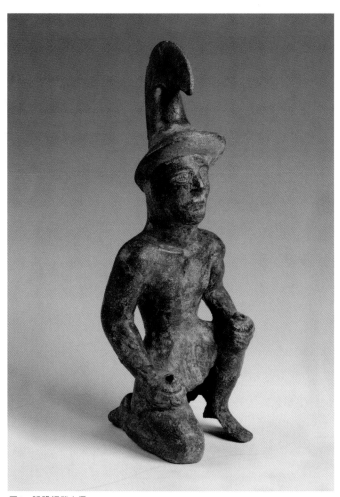

圖3　漢文木簡

圖4　蹲跪銅武士俑

著我們對草原遊牧民族的社會文化歷史面貌的認知。

　　塞種人的習俗和文化，在中國史籍中幾乎沒有記載，在西方的史籍中也只是一鱗半爪。這是一個生活在草原上的尚武民族，從事畜牧業和狩獵，信仰拜火教或自然崇拜，崇尚黃金裝飾；尼勒克古代礦冶遺址出土的材料顯示，塞種人已擁有很成熟的礦冶技術，而且從烏魯木齊阿拉溝等地出土的金器和雙獸承盤方座青銅器、新源出土的青銅武士俑（圖4）等製品來看，塞種人還有很高的金屬器製作技術。製陶、木器、毛紡織等也是塞種人重要的手工業；塞種人的生活強烈地顯示了北方遊牧文化的特徵—肉食、乳酪、穹廬氈帳、騎射和遊獵。新疆地區塞種人考古遺存的發現表明，他們是溝通歐亞草原與黃河流域古老文明的使者。

　　在水草豐美、資源富饒的伊犁草原，考古發現了數以千計的古代墓葬，研究顯示，很多墓葬可能是烏孫人的遺存。烏孫是漢晉時期西域大國，「不田作種樹，隨畜逐水草」[25]，有城郭，出良馬，能冶鑄及製作骨木器、皮革、製陶和毛紡織等。烏孫人衣皮革，被旃裘，以馬代步，崇尚自然崇拜，流行薩滿巫術；重視喪葬。漢代細君公主「穹廬爲室兮旃爲牆，以肉爲食兮酪爲漿」的詩句精闢地概括了烏孫人的生活方式。在烏孫墓葬中，曾出土不少較高工藝和審美、裝飾奢華的器用物品。

　　魏晉南北朝時期，烏孫、悅般、柔然、高車、嚈噠等遊牧民族在天山以北地區興起，更替爭雄，勢力經常越過天山，對以農業爲主的塔里木盆地北緣、天山

南麓城邦諸國（如龜茲、焉耆、高昌）產生影響。[26] 悅般、柔然、高車等創造的草原遊牧文化，在該民族退出政治歷史舞臺後，其文化也衰亡而難以稽考。

六世紀中葉之後，活動在北疆地區的突厥人勃興，至七世紀中葉西突厥全境歸唐朝前，西域、河中昭武9姓等均爲西突厥的諸藩屬，賦稅貢獻；專擅西域的西突厥控制著西域和廣大中亞領疆，兵馬強盛，不可一世，「北並鐵勒，西拒波斯，南接罽賓，悉歸之，控弦數十萬，霸有西域。」突厥人「其俗畜牧爲事，隨逐水草，不恒厥處，穹廬爲帳，被髮左衽，肉食飲酪，身衣裘褐」[27] 信巫敬鬼神，尚武善征戰，以劫掠爲榮。目前發現的突厥考古文化遺存，主要集中在昭蘇等地，現存一通有粟特文刻銘西突厥時期石人，銘文記述了七世紀初期稱霸草原一代可汗的若干事蹟；在一座墓葬中還出土了大量應該屬於王族的黃金寶藏。這些發現證明，昭蘇草原是突厥西面可汗及西突厥初期汗庭居地。[28]

考古資料和歷史研究顯示出，在秦漢至唐代時期，天山以北草原遊牧民族的生活文化有著強烈的地域性、遊牧性、不平衡性和文化多元性的特點；草原遊牧文化的社會生產、生活方式，表現出了恒久的傳統和承繼。畜牧業爲主的生計方式，氈帳穹廬的住居形態，肉食乳酪的飲食方式，崇尚自然的觀念信仰，馬背上開疆拓土的英雄追求，重尚金玉寶藏和自然色彩的財富觀念，逐利聚散爲主的社會組織形式，使得馳騁在草原上的各民族，憑籍與生俱來的無畏、勇氣、生活的智慧和情趣，在數千年裡，創造了輝煌的文化。草原民族的文化在歷史上儘管留下了精彩華章，但「逐水草而居」的遊牧經濟方式和生活方式，使得文化發展總體上遲緩。在極少變動的單一經濟生活方式下，草原地區社會生產發展緩慢，經濟不穩定，在政治上就表現爲各遊牧政權的勃興和驟衰，其文化發展也常常因政權滅亡、民族離散而中斷。勿庸置疑，遊牧民族所創造的「行國」文化作爲古代西域文化的有機組成部分。除和平共處時期外，劫掠、戰爭是遊牧民族經常使用的對外交往形式，他們在不同時期與中原王朝、波斯等爭奪西域綠洲城郭及中亞綠洲的控制，並把握絲路貿易，求取豐厚利益。西突厥爲控制絲路貿易，曾與波斯交惡數十載。遊牧民族溝聯了歐亞內陸東西兩端，促進了物質文明和思想文化的交流，繁榮了絲綢之路貿易，於中西文化交流的促進，貢獻尤殊。[29]

三

珍珠般鑲嵌在塔里木盆地各個綠洲上，令人神往的沙埋綠洲城邦國家古代廢墟文明，長期以來一直被視作絲綢之路文明的典型標誌；而每一次沙埋古代文明的科考，也都有著傳奇和經典故事。塔里木盆地諸綠洲城邦國家的文化遺存，就是在緣自「絲綢之路」文明探秘的欲求下被發現並昭示於眾。

《史記》、《漢書》等典籍簡明記述西域綠洲城邦諸國的情況，這些綠洲早期文明歷史，現已逐步爲考古所發現。在羅布泊、焉耆盆地、庫車、昆崙山北麓的河流尾閭地帶或山前各個綠洲，陸續發現的青銅—早期鐵器時代的史前文化遺存（如小河墓地、察吾呼文化等），說明環塔里木盆地周緣的綠洲，有著久遠而深厚的史前文明積澱；而且這些發現中已經存在了「前絲綢之路」時期東西方文化交流的蛛絲馬跡。人類學和語言學研究同時已顯示，包括樓蘭、鄯善、於闐、莎車及車師在內的綠洲早期居民，爲吐火羅人、塞種人等，具有顯著的歐羅巴人種特徵。

天山以南的綠洲諸國，以定居農耕爲主，《漢書·西域傳》載「西域諸國大率土著，有城郭田畜，與匈奴、烏孫異俗。」部分綠洲城邦國家或「寄田仰穀旁

國」，或半耕半牧。在漢代，西域有36國或50餘國，這可能反映著當時綠洲國家盛衰和實力消長之變化。漢晉乃至唐代，塔里木盆地最大的綠洲國家是龜茲國，人口8萬餘人，其他的綠洲國家人口多者2、3萬，少則不足千人，著名的樓蘭國也不過15,000千人；從掌握軍事抑或絲綢之路貿易主動權的戰略利益考慮，控制龜茲、焉耆、於闐、莎車、車師等重要綠洲大國，即可有效控制西域。著名軍事家班超曾總結說：「若得龜茲，則西域未服者百分之一。」[30] 西元前60年西域都護府的設立後，西域歷史進入了一個新的時代，漢文化在西域得到廣泛傳播，龜茲、莎車等曾先後仰慕、效仿漢家儀禮典章制度，而西域諸國文化、生活習俗等所謂「胡風」，也深深地影響了中原漢地。[31]

魏晉南北朝時期，西域政治格局大變，鄯善、焉耆、於闐、莎車、龜茲、疏勒、車師前部、後部（及以後的高昌）等兼併周近小國後，成為天山以南地區綠洲大國，推動了西域政治經濟的發展、當地城邦間地域文化的交流和絲綢之路的興盛。這一時期，各種文化匯聚、融合，融匯又因其地區和歷史條件的不同而呈現出各自的特點。有關歷史、考古資料的研究表明，西域諸族對東西各種外來文化並不是全盤「鏡像」，而是根據自身文化傳統加以吸收和改造，使之成為本族群、本地區文化有機組成部分。這種融合的漸次形成、成熟，為唐代西域文化的繁盛奠定了基礎。近百年來，大量的考古調查、發掘、研究，已初步揭示了綠洲城邦古國複雜的歷史面貌和豐富文化內涵。

隋唐時期，西域綠洲城邦主要有高昌、焉耆、龜茲、疏勒、於闐等5個土著政權，自隋至唐初，一直受制於西突厥。唐朝建立後，西域歷史發生了重大轉折，突厥政權衰落，開始了以唐朝為主統治、管轄西域的時期。有唐一代，吐蕃、大食、突厥等分別從四面交匯於西域，西域歷史出現了紛繁複雜的局面。安史之亂之前，唐朝有效地在安西、北庭等地實行郡縣制度，在西域實行羈縻府州制度，中原文化的主導地位和作用凸顯。[32]

通過對歷史典籍、出土文獻及考古資料的研究，漢唐時期天山以南綠洲諸國的文化生活，具有以下突出的特點：

（一）天山以南的塔里木盆地地區，屬於綠洲農業經濟類型。諸綠洲城邦由於綠洲面積、水資源有限，這些資源均由王權體現的城邦國家直接控制，基本上每個綠洲國家均有城邑；綠洲的居民多以農業為主，畜牧業在經濟生活中佔有很重要的比例。現在，在很多古代綠洲遺址還能夠見到完善的水利灌溉系統遺跡、屯戍遺跡、田地和園圃的遺跡。在聚落形態方面，很多綠洲聚落呈小聚居大分散的格局，中心城邑是聚落的政治、經濟、軍事、宗教和商業的中心，也是城邦國家的核心；住居形式依從自然地理和生態環境條件，雕刻和彩繪充分地使用在屋宇住居、寺廟建築之上，表現出城邦諸國居民較高的審美造詣和藝術追求。

（二）由於綠洲資源和絲綢之路交通的地緣優勢，樓蘭（鄯善）、焉耆、於闐、莎車、龜茲、疏勒、高昌等國在絲綢之路交通、貿易方面專擅其利，成為西域重要的綠洲城邦，造就了各綠洲國家獨特、鮮明的地方文化特色。誠然，沙漠、戈壁地貌等相對封閉的自然生態因素，對西域文化整體面貌的多樣性的形成也起了重要的作用。西域諸國程度不同地保持了各自政治上的相對獨立，也勢必影響到各自文化風貌，從而形成了西域整體文化多元化[33]：在鄯善地區形成了東方漢文化和古

印度犍陀羅文化彙聚、並存的文化實態；在吐魯番地區的高昌，形成了以東西文化交融為特點的文化體系，中原漢魏儒家文化占主導地位，吸收印度、龜茲佛教和中原漢傳佛教基礎上形成的高昌佛教文化獨具特色，道教和祆教、摩尼教在高昌也有所流行，商業文化和遊牧文化色彩濃鬱；在龜茲和於闐綠洲，則形成了以佛教為主體的文化，於闐是大乘佛教中心，龜茲、焉耆、疏勒是小乘佛教的中心。佛教在這些地區鼎盛和繁榮，造就的絢麗的佛教藝術在西域文化史上大放異彩，並對佛教文化的東傳產生了重大影響。[34] 在隋唐時期，中原漢文化和佛教文化從不同的方向，以不同的方式對各城邦綠洲國家的政治、經濟、社會文化的影響，最為顯著和突出；塔里木南緣的綠洲諸國還較多地受到吐蕃文化的影響，北緣則更多地受到遊牧文化的影響。

天山以南諸國是漢唐時期傳播東西方諸文化的重要橋樑和紐帶，也就決定西域各地、各族文化的多樣性。漢唐時期，在東西方政治、經濟、文化交往中，許多漢地將士、官吏、商人、僧侶、百姓等由於各種原因出使、留居在西域各地，中亞城邦諸國使者、商賈（如粟特人）[35] 也經常性地入華朝貢、貿易，或流寓中國，並且建立自己的聚落，從而使西域綠洲諸國成了多民族混雜的地區（如漢晉時期的樓蘭、隋唐時期的高昌等），使各地區、各民族既具有獨特的本地區、本民族文化，同時又存在著各不相同的外來文化。在絲綢之路文化繁榮、發展的大環境下，西域各綠洲既是東西文化傳播的媒介，又是各種文化的吸納者，自然塑造了西域整體文化的多元性和各地區、各族群文化面貌的多元性。絲綢之路沿線各重要城邑、聚落出土的大量珍貴文物，則是反映文化繁榮和多元文化因素融匯，以及所帶來的社會變革及世俗生活變化的歷史資料。

(三) 漢唐時期，綠洲諸國居民因天時、地利、工巧、材良，在建築精工細作以及木器、釉陶器、毛織物、金屬器飾（圖5）、料珠飾品等製作、加工和使用以及美術技能方面，表現出了高超的才藝、神奇的生活智慧、審美情趣和文化傳統，創造了燦爛的物質文化成果。歷史考察，我們則會驚訝地發現，在漢唐時期諸綠洲城邦古代遺址中，學者們經過長期考古探索才厘清的古代生計方式，至今在塔里木盆地一些淳樸

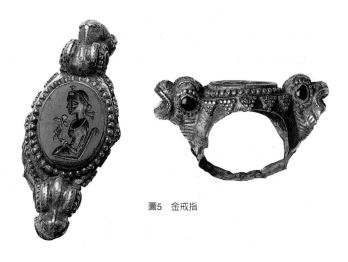

圖5　金戒指

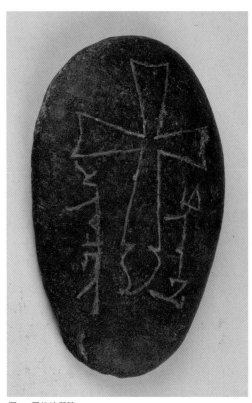

圖6　景教徒墓碑

鄉村聚落仍然在傳承並廣泛使用著—家居和傢俱的精雕巧作、木器的製作、毛罽氍毹的織造、織物的染色、土釉陶燒製、首飾的細工等—是那樣的是曾相似。這些具有強烈歷史傳統性、承傳性、典型性的生活智慧，無疑是西域絲綢之路文明薪火相傳的深厚積澱。

（四）在精神信仰方面，漢唐時期生活在城邦綠洲裡的古代居民，多數篤信佛教，部分信仰祆教、摩尼教、景教（圖6）、薩滿教等宗教。若羌米蘭、民豐尼雅、吐木舒克、丹丹烏裏克等佛寺遺址（圖7），吐魯番柏孜克裏克、庫車庫木吐拉、拜城克孜爾等石窟發現的壁畫、雕塑造像、經卷等，真實地說明瞭當時城邦諸國居民對宗教的虔誠和對宗教儀禮規範的尊崇。

（五）西域綠洲諸國在樂舞、藝術文化領域，成就璀璨輝煌。西域盛行音樂舞蹈，尤其是龜茲的「管弦伎樂，特善諸國。」[36] 綠洲諸國世俗生活和佛教文化活動中的普遍流行樂舞，是當地居民傳統文化娛樂中至愛的生活要素，凝聚著他們執迷的靈氣、才情和生活感悟。這些材料不僅見諸中國典籍，在紮滾魯克墓地、尼雅遺址、洋海墓地 [37] 等地還出土了一些箜篌、古琴等珍貴實物，古代龜茲、高昌等地佛寺、石窟壁畫上還見有豐富的樂器樂舞的圖案內容。凝思這些考古音樂文物，仿佛能夠聆聽到遙遠古代熱烈歡快的民間舞蹈，深沉緩慢的古典敘誦，或流暢優美的敘事組歌，能夠看到千餘年前節奏激昂高亢、鼓吹動地喧天、管弦和聲齊鳴氛圍中胡旋女、胡騰舞的歡悅場景。西域樂舞，曾對漢唐宮廷樂舞藝術尤其是雅樂的繁盛和發展，對中國古代禮樂文化的變革與發展，乃至對漢地社會文化生活多樣性的形成，均產生過巨大影響。[38] 佛教藝術的繁榮，使得西域繪畫藝術有了很大發展和創新，龜茲畫風、於闐畫風、漢地佛教畫風的藝術作品，以及相互借鑒、融匯而產生的西域壁畫藝術，現是我們研究西域美術史，認識和瞭解西域古代綠洲和絲綢之路文明彌足珍貴的重要資料。

四

　　西域是漢唐絲綢之路途徑的重要地域，絲綢之路古代文明所呈現出的文化多樣性和文化內涵多元性，對研究西域綠洲和草原民族接受古代東西方文明的機制和模式、南北文化交流和社會生活的實態，分析古代絲綢之路文明形成、發展的歷史脈絡，進而系統把握漢唐時期西域整體文化的特徵，有著重要的歷史價值和

意義，也將助益於當代增進各民族文化交流與發展的研究嘗試和探索。

　　考古學證明，西域古代各族先民在吸納和汲取東西方文化因素的基礎上，共同地創造了璀璨的西域古代文明。在這一歷程中，文化的交往和聯繫，是文明進步、繁榮發展的前提和基礎。[39] 過去數千年來彙聚成的絲綢之路文明碩果，仍然將在人類未來的文化發展進程中，閃爍人類智慧的光芒。

註釋：

1. 方豪，《中西交通史》，臺北：中國文化大學出版社，1983年。張星烺，《中西交通史料彙編》（一至四冊），北京：中華書局，1978年。張國剛、吳莉葦，《中西文化交流史》，北京：高等教育出版社，2006年。

2. F. Von Richthofen, *Chin:Ergebnisse eigener Reisen und darauf gegundeter studien*. 5 vols, Berlin, 1877.

3. Herrmann. A. *Die alten Seiden-strassen ZW. China und Syrien, Beitrage Zur alten Geographie Asiens* 1, Berlin 1912.

4. 中國的絲綢、瓷器等除通過橫貫大陸的陸上交通線大量輸往中亞、西亞和非洲、歐洲國家外，也通過海上交通線源源不斷地銷往世界各國。因此，有學者稱東西方的海上交通路線為海上絲綢之路。本文所說的絲綢之路，僅指漢唐時期陸路交通。布林努瓦著、耿昇譯，《絲綢之路》，烏魯木齊：新疆人民出版社，1982年。沈福偉，《中西文化交流史》（第2版），上海：世紀出版集團上海人民出版社，2006年。

5. 張廣達，《中古中國與外來文明》序，原載榮新江，《中古中國與外來文明》，第1-6頁，北京：

圖7　丹丹烏里克如來像壁畫

三聯書店，2001年12月；收入張廣達文集，《史家・史學與現代學術》，第254-258頁，桂林：廣西師範大學出版社，2008年。

6. 餘太山主編，《西域文化史》，北京：中國友誼出版公司，1996年。聯合國教科文組織，《中亞文明史》，北京：中國國際翻譯出版公司，2002年。余太山，《兩漢魏晉南北朝與西域關係史研究》，北京：中國社會科學出版社，1995年。

7. 吉謝列夫著、莫潤先譯，《南西伯利亞古代史》（上冊），烏魯木齊：新疆社會科學院民族研究所，1981年；蒙蓋特，《蘇聯考古學》，中國科學院考古研究所資料室漢譯本，1963年。張廣達、王小甫，《天涯若比鄰》，香港中華書局，1988年。川又正智，《漢代以前のシルクロ-ド》，日本雄山閣，2006年。

8. 黃文弼，《羅布諾爾考古記》，中國西北科學考察團叢刊之一，國立北平研究院史學研究所、中國西北科學考查團理事會，1948年。

9. 新疆樓蘭考古隊，〈樓蘭城郊古墓發掘簡報〉，《文物》1998年3期。

10. 中國國家文物局、新疆文物局、新疆文物考古研究所，《交河故城—1993、1994年度考古發掘報告》，北京：東方出版社，1998年。

11. 黃文弼，《塔里木盆地考古記》，北京：科學出版社，1958年。

12. 馬雍，〈從新疆歷史文物看漢代在西域的政治措施和經濟建設〉，收入氏著，《西域文物考古論叢》，北京：文物出版社，1990年。

13. A.Stein,. Serindia: *Detailed Report Of Explorations In Central Asia and Westernmost China. Volumes I-V*, Oxford Clarendon Press, 1921.

A.Stein, Innermost Asia: *Detailed Report Of Explorations In Central Asia Kan-su and Eastern Iran Volumes I-IV*, Oxford Clarendon Press, 1928.

Conrady A.: *Die Chineischen Handschriften und Sonstigen Kleinfunde Sven Hedin in Loulan*, Stockholm, 1920.

Chavannes Ed: *Les Documents chinois decouverts par Aurel Stein dans les sables du Turkestan Oriental*, Oxford, 1913.

Maspero H.: *Les Documents chinois de la Troisieme Expedition de Sir Aurel Stein en Asie Centrale*, The trustees of the British Museum, 1953.

14. 王小甫，《唐吐蕃大食政治關係史》，北京：北京大學出版社，1992年。

15. 中日尼雅遺址聯合學術考察隊，《尼雅遺址學術考察報告》第I-III卷，日本，法藏館1995年，中村印刷株式會社1999年，眞陽社2007年。

16. 新疆文物考古研究所，〈新疆尉犁縣因半墓地發掘簡報〉，《文物》，1994年6期。新疆文物考古研究所，〈新疆尉犁縣營盤墓地1995年發掘簡報〉，《文物》，2002年6期。新疆文物考古研究所，〈新疆尉犁縣營盤墓地1999年發掘簡報〉，《考古》，2002年6期。新疆文物考古研究所，〈新疆尉犁縣營盤墓地M15發掘簡報〉，《文物》，1999年1期。

17. 新疆維吾爾自治區博物館等，〈新疆且末紮滾魯克一號墓地發掘報告〉，《考古學報》，2003年第1期。新疆博物館考古部，〈且末紮滾魯克二號墓地發掘簡報〉，《新疆文物》，2002年第3期。新疆維吾爾自治區博物館等，〈1998年紮滾魯克第三期文化墓葬發掘簡報〉，《新疆文物》，2003年1期。

18. 新疆維吾爾自治區博物館，〈新疆吐魯番阿斯塔那北區墓葬發掘簡報〉，《文物》1960年6期。新疆維吾爾自治區博物館，〈吐魯番縣阿斯塔那—哈拉和卓古墓發掘簡報〉，《文物》1973年10期。新疆維吾爾自治區博物館，〈吐魯番阿斯塔那北區墓葬發掘簡報〉，《文物》1972年1期。新疆維吾爾自治區博物館等，〈新疆吐魯番阿斯塔那古墓群發掘簡報〉，《文物》1975年7期。新疆博物館考古隊，〈吐魯番哈拉和卓古墓群發掘簡報〉，《文物》1978年6期。新疆吐魯番地區文管所，〈吐魯番出土十六國時期的文書—吐魯番阿斯塔那382號墓發掘簡報〉，《文物》1983年1期。

19. 新疆文物考古研究所，〈鄯善蘇貝希墓地考古發掘簡報〉，《新疆文物》1992年2期。

20. 新疆維吾爾自治區博物館、新疆文物考古研究所編著，〈中國新疆山普拉—古代于闐文明的揭示與研究〉，烏魯木齊：新疆人民出版社，2001年。

21. 於志勇，〈樓蘭—尼雅地區出土的漢晉文字織錦初探〉，《中國歷史文物》2003年第5期。

22. 勞弗爾（B.Laufer）著、林筠因譯，《中國伊朗篇》（*Sino-Iranica: Chinese contributions to the History of Civilization in Ancient Iran, with Special Reference to the History of Cultivated Plants and Products*），北京：商務印書館，2001年；謝弗（E.H.Schafei）著、吳玉貴譯，《唐代的外來文明》（*The Golden Peaches of Samarkand, A Study of Tang Exotics*），北京：中國社會科學出版社，1995年。〔法〕阿裏瑪紮海裏著、耿升譯，《絲綢之路—中國—波斯文化交流史》，烏魯木齊：新疆人民出版社，2006年。

23. 長澤和俊著、鐘美珠譯，《絲綢之路史的研究》，天津古籍出版社，1990年。林梅村，《漢唐西域與中國文明》，北京：三聯書店，1998年；《古道西風—考古新發現所見中西文化交流》，北京：三聯書店，2000年。

24. 本文未詳細注明的考古資料多見如下文集：新疆社會科學院考古研究所編，《新疆考古三十年》，烏魯木齊：新疆人民出版社，1983年；新疆文物考古研究所，《新疆文物考古新收穫》

（1979-1989），烏魯木齊：新疆人民出版社，1995年；新疆文物考古研究所、新疆維吾爾博物館編，《新疆文物考古新收穫》（續，1990-1996），烏魯木齊：新疆美術攝影出版社，1997年。

25. 《漢書·西域傳》。

26. 松田壽男著，《古代天山的歷史地理學研究》，早稻田大學出版部，1970年。

27. 《隋書·突厥傳》。

28. 安英新，《新疆伊犁昭蘇古墓葬出土金銀器等珍貴文物介紹》，《文物》1999年9期。〔日〕大澤孝，〈突厥初世王統資料─新疆昭蘇粟特文題銘石人〉，《新疆文物》2001年1期。

29. 余太山主編，《西域文化史》，北京：中國友誼出版公司，1996年。薛宗正主編，《中國新疆古代社會生活史》，烏魯木齊：新疆人民出版社，1997年。

30. 《後漢書·西域傳》。

31. 安作璋，《兩漢與西域關係史》，濟南：齊魯書社，1979年。

32. 余太山主編，《西域文化史》，北京：中國友誼出版公司，1996年。

33. 余太山主編，《西域文化史》，北京：中國友誼出版公司，1996年。

34. 吳焯，《佛教東漸與中國佛教藝術》，杭州：浙江人民出版社，1991年。

35. 榮新江，《中古中國與外來文明》，北京：三聯書店，2001年12月。蔡鴻生，《唐代九姓胡與突厥文化》，北京：中華書局，1994年。

36. 《大唐西域記》卷一。

37. 新疆文物考古研究所，〈鄯善縣洋海墓地考古發掘簡報〉，《新疆文物》2004年1期。

38. 向達，《唐代長安與西域文明》，北京：三聯書店，1957年。

39. 季羨林，〈對於文化交流的一點看法〉，載季羨林著、王樹英選編，《季羨林論中印文化交流》，北京：新世界出版社，2006年。

從魯番阿斯塔那古墓出土絹畫探唐代貴族女子風華

楊式昭
國立歷史博物館　副研究員

一、吐魯番阿斯塔那唐墓出土

　　1972年在新疆維吾爾自治區吐魯番的阿斯塔納古墓群東南段，有唐代西州豪門張氏家族的塋區，出土了珍貴的唐代彩繪絹畫，致使吐魯番之地名聞天下。阿斯塔納的漢名爲「三堡」，在東北邊與哈拉和卓相連接，勝金口大水渠貫穿這兩個地方；北邊望見天山，可見到終年積雪皚皚的博格達山頂；稍近，俗稱火焰山的紅山，自西北朝向東南；東南方緊鄰著高昌故城。「阿斯塔那」是哈語，意爲首府，是維吾爾族所稱的伊斯蘭教的重地。今日的研究者多認爲在漢代時此地可能是與高昌故城有關，「高昌」之名，最早出現在《前後漢書》的〈西域傳〉，稱爲「高昌壁」，原屬軍師前王庭。高昌從魏、晉至元代長達十多個世紀一直是「西域」的政治中心之一，九世紀末回鶻人又在這裡建立王國（即西州回鶻），到了元代，回鶻人成立畏兀兒國，王稱高昌王。[1]

　　由於吐魯番盆地氣候乾旱，降水量少，地下水位低，所以在墓葬中保存了很多織繡品，色澤絢麗如新[2]。從1959年10月起新疆博物館東疆文物工作組開始了吐魯番阿斯塔那地區如哈啦和卓古墓群等地的發掘與整理，二十餘年間其中出土了很多唐代墓葬，很多珍貴的唐代文物因此重現人世。

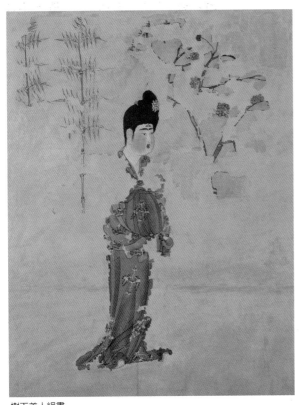

樹下美人絹畫

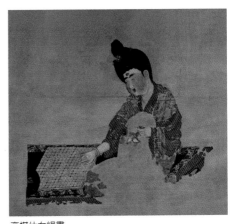

奕棋仕女絹畫

本次〈絲路傳奇—新疆文物大展〉中，展出吐魯番阿斯塔那187號墓及230號張禮臣墓中所出土的出唐代絹畫共4件。本文之撰寫即是以此兩墓中出土的絹畫〈樹下美人絹畫〉、〈美人花鳥絹畫〉、〈雙童絹畫〉及〈舞伎絹畫〉為主要內容。

二、吐魯番唐墓出土絹畫

(一)、墓葬與年代

　　1972年時，新疆維吾爾自治區博物館和吐魯番文物保管所在阿斯塔那古墓群東南段，清理了唐代西州豪門張氏家族的塋區，在三座墓中發現珍貴的彩繪絹畫和一批文書、泥偶及木製器等文物。這三座墓室被編號為72TAM187、72TAM188、72TAM230。由於這三座墓室在之前就曾遭受嚴重情況的盜掘，導致墓中隨葬的文物殘亂不堪，無法回復原位，是考古上很大的損失。雖然如此，在187號這座張氏家族的夫婦合葬墓中，在西北角上出土了木框連屏的絹畫，是描繪以〈弈棋仕女絹畫〉作為主題的場面闊大的仕女圖像[3]。殘存的墓誌和文書雖然沒有表現墓葬的絕對紀年，但據墓誌銘中所見的武周新字及文書中的「天寶三載」紀年，都說明了此墓是在前後間隔約四十多年時間內所形成的張氏家族合葬墓。年代約在武周光宅元年至長安四年（684-704）至天寶三年（744）之間，跨越武后時代至唐高宗朝之間。

　　至於230號張禮臣墓中也隨葬了唐代絹畫，從墓主室門口的積沙內出土了另一組聯屏式的絹畫，絹畫的主題是穿著紅裙的〈舞伎絹畫〉。由於墓中出土文書多種，墓誌銘中說明了墓主張禮臣生前有游擊將軍上柱國銜，死於長安二年（702）十一月廿一日，在三年（703）正月十日入葬。張禮臣是張懷寂之子，張懷寂是長壽元年（692）收復西安四鎮的副元帥。長安二年應是此墓年代的上限，墓中一件官方帳簿有開元九年（721）正月十日的記事，提供了年代的下限。[4]因此，其年代有比較確切的紀錄，也就是在長安二年（702）至開元九年（721）之間。

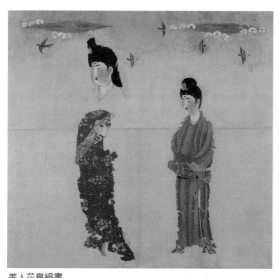

美人花鳥絹畫

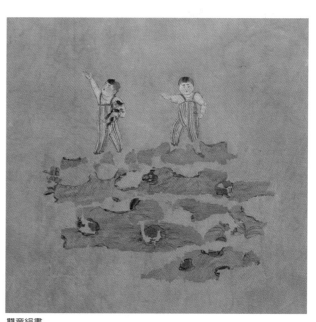

雙童絹畫

（二）、絹畫形式

這些出土的絹畫，根據出土時的狀況，是一種流行於唐代的木框聯屏絹畫，這種聯屏式的屏風，以木為框架，以彩繪設色絹畫作為屏心，敷彩豐富且華麗，這種豪奢的屏風，當時被視作為家具的一種，作為隔屏之用，兼具畫幅的美觀陳設作用，端視空間的大小來製作多種尺寸，多用於上層貴族社會豪門巨室。如230號墓中隨葬的就是六扇「舞樂圖」屏風畫，分別彩繪四名樂伎及二名舞伎。屏風畫是我國古代傳統繪畫中常見的一種重要形式。大約始于周代春秋之際，到了漢代至南北朝時大為盛行，一直流行到唐、宋之際。

三、阿斯塔那187號墓〈弈棋仕女絹畫〉聯屏絹畫

此次所展出的4件絹畫，其中〈美人花鳥絹畫〉、〈樹下美人絹畫〉及〈雙童絹畫〉等3件，都是同樣出土於吐魯番阿斯塔那187號墓，經過詳細查對考古資料，發現前述三張絹畫，是與另一件同墓出土的〈弈棋仕女絹畫〉，屬同一系列聯屏中的部分。藉助新疆博物館所提供的部分作品說明，經過排比，觀想復原，前述三張絹畫都是〈弈棋仕女絹畫〉的左右側的畫幅描寫。應以〈弈棋仕女絹畫〉居中，〈樹下美人絹畫〉繪於〈弈棋仕女絹畫〉的左則，〈美人花鳥絹畫〉則是居於右側。〈雙童絹畫〉同出於此墓，但因不明確切的位置，但以畫幅內容推測，可能是在〈美人花鳥絹畫〉的右側，比較合理。這系列作品主要是描繪兩位盛裝的貴族婦女對坐弈棋的場景。以弈棋貴婦作為中心人物，左右圍繞著觀棋的仕女，隨侍的婢女，立於樹下的仕女站在對弈者的一旁觀棋，嬉戲的兒童，這等等內容，正是描繪唐代貴族婦女生活的一組工筆重彩的屏風畫。

雖然已經約略知道這組件絹畫的大致序列，但因出土時此四件已殘破嚴重，無法拼接完整一窺全貌，〈美人花鳥絹畫〉亦因出土時畫面殘破較甚，人物頭側的飛鳥，恐是重新裝裱時錯置。但瑕不掩瑜，此系列所繪人物粉光脂艷，構圖壯闊，亦足已詳觀這件年代跨越武后時代至唐高宗之間的巨幅屬於盛唐風格的設色畫作。

〈弈棋仕女絹畫〉絹畫因某些因素，此次未能來台展出，使得此系列的聯屏徒留一絲遺憾的缺口。此幅的兩位對坐弈棋貴婦，因為殘損，僅存右側的美女。此幅美人在造型上有著櫻桃小口，寬闊的眉型，圓潤的容貌。體態肥滿，用筆和線條細勁有神，設色鮮明濃艷，是盛唐風格的人物經典之作。

〈美人花鳥絹畫〉畫面中的兩位美女，前者仕女雍容華貴，闊眉，額間描花鈿，兩腮塗紅，小嘴。簪花高髻，身上穿綠衣緋裙，腳上著翹頭履，以左手輕拈披帛。身後為正當妙齡的侍女。身後的侍女額間描紅綠花鈿，高髻簪花。畫幅著色鮮明濃艷，表現出唐代貴婦細膩的肌膚和絲綢服裝的紋飾與華麗。身後的侍女高髻簪花，額間描紅綠花鈿。身穿圓領印花袍，腰間繫黑帶，著暈繝褲，穿絲幫麻底鞋。

〈樹下美人絹畫〉，美人額間描花鈿、畫濃眉，雙頰描紅，點紅唇，高髻簪花鈿。身著印花藍衣緋裙，腳踩雲頭錦鞋，似若有所思，立於樹下竹林中。這件閒逸生活的中的貴婦風姿，反映了盛唐時期崇尚豐腴、濃艷的風尚。吐魯番地區不產竹子，畫面的竹子背景，表達了吐魯番地區的貴族對中原地區貴族在庭院內栽植竹子的那種優雅情趣的仰慕。

〈雙童絹畫〉，描繪兩個兒童正在草地上追逐嬉戲。雙童留一撮髮，上身袒露，穿彩條帶暈繝長褲和紅靴。左側兒童右手放掉飛蟲，左手懷抱捲毛小狗；右

側童子若有所發現的神情。地面敷染青綠、赭石，與唐畫中青綠山水的技法頗為一致。畫中的小狗是今所稱的哈巴狗，為唐時高昌王鞠文泰又向唐王朝所獻的拂菻狗，是從西域引進的新物種。

四、阿斯塔那230號墓〈舞伎絹畫〉聯屏絹畫

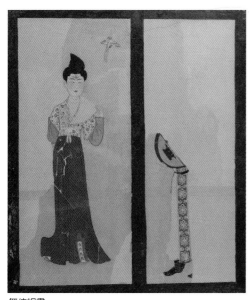

舞伎絹畫

　　〈舞伎絹畫〉絹畫於1972年出土於阿斯塔那古墓群中230號張禮臣墓，絹本設色，是長安3年（703）隨葬的六扇「舞樂圖」屏風畫之一。這件絹畫有比較確切的年代，時間是上早於〈弈棋仕女絹畫〉數十年的初唐，因此在人物的造型上不若〈弈棋仕女絹畫〉的肥滿，美女面容略見清減而俊秀。

　　此系列聯屏分別繪四樂伎、二舞伎，此幅是其中之一，畫舞伎與樂伎各一。舞伎的臉型清俊，並不特別豐腴，點朱唇，額間描雉形花鈿，兩頰描紅，櫻桃小嘴，舞伎髮挽螺髻，身材修長婀娜，身著白地黃藍相間卷草紋半臂，長紅裙曳地，足穿高台履。女子細腰紅裙，體現了初唐仕女的審美時尚。左手上屈輕拈披帛，似欲揮帛而舞的身姿。設色鮮麗濃艷，面部選用細膩的暈染技法，也反映了唐代仕女畫細密絢麗的風格。相對而立的是另一個樂伎，只殘存衣帶、雙履和懷抱的半把樂器及手指。線條流暢，筆法細膩，設色鮮麗濃豔。人物面部運用了暈染技法，表現出嬌嫩的膚色。同時也反應了唐代仕女畫細密絢麗的風格。[5]

五、從文物看唐代婦女的生活縮影

　　唐朝仕女的髮型有其時代的流行趨勢，貴族婦女多梳高髻，其名目繁多，常見的有雲髻、螺髻、半翻髻等。〈舞伎絹畫〉的女子梳的就是初唐流行的螺髻，其形如螺殼得名。記載中說唐太祖武德時，宮中棄半翻髻，反綰髻又開始流行；唐開元中，流行梳雙鬟望仙髻及迴鶻髻，楊貴妃作愁來髻[6]。到了盛唐時候，從出土女俑的髮式有半飛髻、反綰髻、迴鶻髻等各種高聳多髮的樣式。〈弈棋仕女絹畫〉絹畫中的美女是梳著盛唐流行的迴鶻髻，《新五代史‧回鶻傳》中說「婦人總髮為髻，高五六寸，以紅絹囊之。」越到唐代晚期，髮髻越梳越高，如傳周昉〈簪花仕女圖卷〉中的貴婦，都是高聳的峨髻，體現了白居易詩句中「雲鬢花顏金步搖」的實景。此時真髮已不敷使用，往往使用假髮梳攏增高，記載說：「楊貴妃常以假髻為首飾，而好服黃裙。[7]」

　　至於貴婦臉上的妝容，喜歡貼五色花子，「貞元中梳歸順髻，貼五色花子，又有鬧掃妝髻，[8]」花靨的裝飾方法，大致分為繪製法與黏貼法兩種[9]，繪製法大致是用唇脂、黛汁一類的化妝顏料，繪塗在面部。

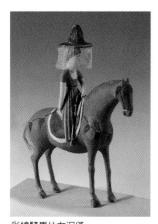

彩繪騎馬仕女泥俑

　　此外從1972年吐魯番是阿塔那出土的〈彩繪騎馬仕女泥俑〉中，可以見到唐朝婦女騎馬出行的情況。唐詩說：「虢國夫人承主恩，平明騎馬入宮門」唐代婦女多健美豐盈，喜歡外出活動，於是就產生了所謂的外出的輕裝，仕女怕曬黑，未免風沙侵襲妝容，於是就產生了遮陽防風的「帷帽」。《舊唐書‧輿服誌》中記載：「永徽之後，皆用帷帽，拖裙到頸。」後雖嚴令禁止，但到「則天之後，帷帽大行。」這件仕女俑真實的再現了帷帽在唐代貴族婦女中盛行的情況。

　　唐代仕女所穿的衣服，多採用「上襦下裙」的說法，吐魯番阿斯塔那230號墓出土的〈舞伎絹畫〉就穿著一件大紅色人稱「石榴裙」的長裙，「舞容嫻婉，

曲有姿態」。在同一墓室出土的〈橙色印花小絹裙〉，這件實物可以印證前述唐代楊貴妃好服黃裙的流行式樣。這件絹裙是在橙色底上夾版印花，在橙色地上顯深黃色圖案。整件由六片印花紋錦拼界組成，上窄下寬像今天的A字裙。比較值得注意的是此件印花工藝是用減劑印花法，產生深淺不同的效果。花卉圖案形象生動活潑，是紡織品中的精品。至於唐代織錦，聯珠紋是錦上常見紋樣，吐魯番阿斯塔那211號墓出土的〈黃地小聯珠團花錦〉，也忠實的反映了唐代最經典的絲織品花紋樣式。聯珠紋可能是受波斯薩珊王朝圖案的影響而出現在西域和中原地區的。在唐代畫家閻立本的《步輦圖》[10] 中，吐蕃使者祿東贊所穿的衣服上便織有聯珠紋。

橙色印花小絹裙

至於仕女所穿的錦鞋，是一種用五彩絲線之成的鞋履，多用於貴族婦女。出土於阿斯塔那古墓群中的〈雲頭錦鞋〉、〈翹頭絹鞋〉和〈蒲草鞋〉等，長度都在20-24厘米之間，這些唐代女鞋實物反映了當時的婦女都是天足。唐詩人李白《越女詩》說：「長干吳兒女，眉目艷新月。屐上足如霜，不著鴉頭襪。」形容沒穿襪子雙足潔白如霜的美麗。〈舞伎絹畫〉所穿的石青色高頭履，是屬於前端十分高翹的高頭履，裝飾得十分艷麗，顯然是一雙舞鞋。高頭履的前端有雲頭、笏頭。出土於新疆吐魯番阿斯塔那381號墓的〈雲頭錦鞋〉，鞋面是唐代最典型的變體寶相花紋錦，雲頭履因為履頭上翹，由前向後翻捲，形似捲雲而得名，男女均可穿著，是研究唐代制鞋工藝的重要遺物。

黃地小聯珠團花錦

還有生活上用的仕女用品，如唐代流行的團扇，折射出當時社會生活的一些痕跡。吐魯番阿斯塔納501號墓出土的〈彩繪木團扇〉，是一種長木柄團扇，一般由侍女手持，為主人搧風。木柄貫穿扇面，扇面上對稱繪出、山峰、花鳥與蝴蝶，傳達一種溫馨可親。

豪門生活中少不了音樂，何況唐代西州距樂舞之國龜茲不遠，北方的樂器、樂曲與舞蹈，在南北朝五胡十六國時已很興盛；隋滅齊後，後梁時宮中的樂工編組於樂部，吸收了不少西域的音樂。唐代以後，更是以胡服胡樂為社會時尚，不少西域曲名流入中國，記載上說到玄宗天寶十三年（754）嘗命將外國樂曲改以中文命名，如沙陀調改為太簇官，大食調改為太簇商，般涉調改為太簇羽，又龜茲佛曲改為金華調真，因度王改為歸聖曲，蘇莫遮改為惑皇恩，波伽兒改為流芳，[11] 等等。五弦琴是唐代絃樂器的主調，1972年出土于新疆吐魯番阿斯塔納的〈五弦琴〉，是一件木質仿真琴的冥器，是西域出土的漢民族樂器。

六、結語

唐代民族的文化特質在於異族的血緣融合，若從此點進行觀察，會赫然發現胡漢融合，正是歷經魏晉南北朝後五胡亂華後的必然結果，南北朝氏族門第，如隴西豪族突厥系的獨孤信，一門中出了北周世祖明皇帝之后、隋高祖文皇帝之后及唐高祖之母等三位皇后，[12] 融合了漢族與突厥的血統。而唐太宗李世民之后長孫氏，其先世源於北魏皇族洛陽拓跋氏，又混合了鮮卑族的血脈。社會上對於胡風也有相當的接受度，唐安樂公主的駙馬武延秀曾奉武則天命前往突厥，因為長期滯留突厥的緣故，他通突厥語，唱突厥歌，跳胡旋舞，兼以儀表堂堂，一時風靡。[13]

新疆吐魯番地區，當時屬唐代西州。上述這些絹畫出土於唐代西州豪門張氏家族墓葬，這些絹畫中的仕女穿著用度均與中原無異，可見西域地區的生活氣息也反映了京都的習尚。因此，從〈樹下美人絹畫〉中見到中原的竹林，亦可意味

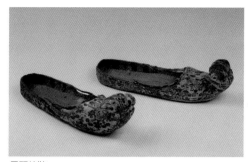
雲頭錦鞋

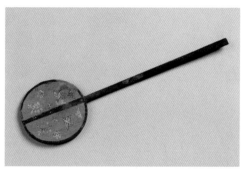
彩繪木團扇

著與中原的連繫。從吐魯番阿斯塔那230號墓出土的〈舞伎絹畫〉，點出張氏家族也具有中原豪門的「養伎之風」，這種豪門家中舞伎的模樣，令人追慕起比唐朝稍早的隋唐奇女子—「紅拂女」，這位楊素家中的舞伎，慧眼識英雄，與李靖成就了唐代開圖時「風塵三俠」的傳奇。出土於吐魯番阿斯塔那187號墓的〈弈棋仕女絹畫〉，圖中的幾位肥滿的貴婦，已經成為後人心目中盛唐婦女的美麗典型，在時代上來看，近乎李白為楊貴妃吟出清平調「雲想衣裳花想容」的天寶年間，遙想白居易長恨歌中以「洗凝脂」來形容美女的肌膚，「芙蓉如面柳如眉」的滿月姿容，都可以在此畫幅中得到印證。這些絹畫雖然沒有留下作者姓名，但繪畫精美嚴謹，與同時初唐到盛唐間的如唐永泰公主、章懷、懿德太子墓壁畫相比，毫不遜色，且或略有過之。繪畫風格明顯延續唐代名畫家周昉那種「豐穠富貴，肌勝於骨」的風格傳承，而構圖有度，設色嚴謹，顯為當世名手所作。

從吐魯番唐墓中所出土的絹質屏風畫，具有罕見的繪畫品質與數量，這些屏風畫中大部分以婦女生活作為描繪主題。明顯有別於魏晉時『明勸誡，助人倫』的內容，而顯示了唐代婦女地位提高，政經上繁榮發展的局面，阿斯塔那唐墓中出土的《舞伎絹畫》和《弈棋仕女絹畫》聯屏絹畫，就充分證明了這一點。這些也是我國目前所見到的最早的有關婦女生活為題材的絹本畫。

註釋：
1. 參考新疆維吾爾自治區博物館：〈新疆吐魯番阿斯塔那北區墓葬發掘簡報〉，《文物》1960年第6期。
2. 新疆維吾爾自治區博物館，李征：〈新疆吐魯番阿斯塔那哈拉和卓古墓群發掘簡報〉，《文物》1973年第10期。
3. 同注2
4. 新疆維吾爾自治區博物館，李征：〈新疆吐魯番阿斯塔那哈拉和卓古墓群發掘簡報〉，《文物》1973年第10期。
5. 本節參考維吾爾自治區新疆博物館文物資料撰成。
6. 《妝台記》，唐，宇文氏，卷一，頁38。
7. 《妝台記》，唐，宇文氏，卷一，頁37。
8. 《髻鬟品》，唐，柯古，卷一，頁41。
9. 參鄧婕，《中國古代人體裝飾》北京，世界圖書出版公司，2006年，頁47。
10. 現藏北京故宮博物院。
11. 《唐會要》卷三十三，台灣商務印書館，1968年。
12. 蔡和璧，〈八方文物會長安〉《天可汗的世界—唐代文物展》時藝多媒體公司出版2002年。
13. 拜根興、樊英峰：《永泰公主與永泰公主墓》，三秦出版社，2004年。頁111。

樓蘭夕照

附錄
Appendix

西域地區語言及文字流通表
The Languages of Western China and Table of Characters

文字 ＼ 語言	古突厥語	漢語	梵語	粟特語	中古波斯語	波斯語	新波斯語	帕提亞語	吐蕃語	蒙古語
婆羅謎文	■	■	■					■	■	■
摩尼文	■			■	■	■	■			
粟特文	■			■		■	■			
回鶻文	■							■		
聶斯脫利文	■			■		■				
吐蕃文	■		■						■	
突厥如尼文	■				■		■			
阿拉伯文	■					■				
佉盧文										
漢文		■	■				■			
巴思八文	■	■							■	
希伯來文							■			
婆羅鉢文										
希臘文										
嚩嘩文										
蒙故									■	
其他			■							
西夏文										
契丹文										
不識之文字										

The Languages of Western China and Table of Characters

犍陀羅語	據世德語	吐火羅語	巴克特里亞語	于闐塞語	吐火羅語	希伯來語	敘利亞語	阿拉伯語	黨項語	希臘語	契丹語	不知語言
■	■	■	■	■								■
	■	■										
												■
												■
							■					
												■
								■				
■	■											
						■						
										■		
		■										
									■			
											■	
												■

唐代西域詩選
Poetry Collection from Western China in the Tang Dynasty

岑參〈田使君美人舞如蓮花北鋋歌〉

美人舞如蓮花旋，世人有眼應未見。高堂滿地紅氍毹，試舞一曲天下無。此曲胡人傳入漢，諸客見之驚且歎。
慢臉嬌娥纖復穠，輕羅金縷花蔥蘢。回裾轉袖若飛雪，左鋋右鋋生旋風。琵琶橫笛和未匝，花門山頭黃雲合。
忽作出塞入塞聲，白草胡沙寒颯颯。翻身入破如有神，前見後見回回新。始知諸曲不可比，採蓮落梅徒聒耳。
世人學舞祇是舞，恣態豈能得如此。

岑參〈衛節度赤驃馬歌〉

君家赤驃畫不得，一團旋風桃花色。紅纓紫禛珊瑚鞭，玉鞍錦韉黃金勒。請君轡出看君騎，尾長窣地如紅絲。
自矜諸馬皆不及，卻憶百金新買時。香街紫陌鳳城內，滿城見者誰不愛。揚鞭驟急白汗流，弄影行驕碧蹄碎。
紫髯胡雛金剪刀，平明剪出三鬃高。櫪上看時獨意氣，眾中牽出偏雄豪。騎將獵向南山口，城南狐兔不復有。
草頭一點疾如飛，卻使蒼鷹翻向後。憶昨看君朝未央，鳴珂擁蓋滿路香。始知邊將真富貴，可憐人馬相輝光。
男兒稱意得如此，駿馬長鳴北風起。待君東去掃胡塵，為君一日行千里。

岑參〈天山雪歌送蕭治歸京〉

天山有雪常不開，千峰萬嶺雪崔嵬。北風夜卷赤亭口，一夜天山雪更厚。能兼漢月照銀山，複逐胡風過鐵關。
交河城邊飛鳥絕，輪台路上馬蹄滑。晻靄寒氛萬里凝，闌干陰崖千丈冰。將軍狐裘臥不暖，都護寶刀凍欲斷。
正是天山雪下時，送君走馬歸京師。雪中何以贈君別，惟有青青松樹枝。

岑參〈北庭西郊候封大夫受降回軍獻上〉

胡地苜蓿美，輪台征馬肥。大夫討匈奴，前月西出師。甲兵未得戰，降虜來如歸。囊駝何連連，穹帳亦累累。
陰山烽火滅，劍水羽書稀。卻笑霍嫖姚，區區徒爾為。西郊候中軍，平沙懸落暉。驛馬從西來，雙節夾路馳。
喜鵲捧金印，蛟龍盤畫旗。如公未四十，富貴能及時。直上排青雲，傍看疾若飛。前年斬樓蘭，去歲平月支。
天子日殊寵，朝廷方見推。何幸一書生，忽蒙國士知。側身佐戎幕，斂衽事邊陲。自逐定遠侯，亦著短後衣。
近來能走馬，不弱並州兒。

岑參〈經火山〉

火山今始見，突兀蒲昌東。赤焰燒虜雲，炎氛蒸塞空。不知陰陽炭，何獨然此中。我來嚴冬時，山下多炎風。人馬盡汗流，孰知造化功。

岑參〈輪台歌奉送封大夫出師西征〉

輪台城頭夜吹角，輪台城北旄頭落。羽書昨夜過渠黎，單于已在金山西。戍樓西望煙塵黑，漢兵屯在輪臺北。上將擁旄西出征，平明吹笛大軍行。四邊伐鼓雪海湧，三軍大呼陰山動。虜塞兵氣連雲屯，戰場白骨纏草根。劍河風急雪片闊，沙口石凍馬蹄脫。亞相勤王甘苦辛，誓將報主靜邊塵。古來青史誰不見，今見功名勝古人。

李頎〈古從軍行〉

白日登山望烽火，黃昏飲馬傍交河。行人刁斗風沙暗，公主琵琶幽怨多。野雲萬裡無城郭，雨雪紛紛連大漠。胡鴈哀鳴夜夜飛，胡兒眼淚雙雙落。聞道玉門猶被遮，應將性命逐輕車。年年戰骨埋荒外，空見蒲桃入漢家。

杜甫〈前出塞九首〉

戚戚去故里，悠悠赴交河。公家有程期，亡命嬰禍羅。君已富士境，開邊一何多？棄絕父母恩，吞聲行負戈。

出門日已遠，不受徒旅欺。骨肉恩豈斷？男兒死無時。走馬脫轡頭，手中挑青絲。捷下萬仞岡，俯身試搴旗。

磨刀鳴咽水，水赤刃傷手。欲輕腸斷聲，心緒亂已久。丈夫誓許國，憤惋複何有？功名圖麒麟，戰骨當速朽。

送徒既有長，遠戍亦有身。生死向前去，不勞吏怒嗔。路逢相識人，附書與六親。哀哉兩決絕，不復同苦辛！

迢迢萬里餘，領我赴三軍。軍中異苦樂，主將寧盡聞？隔河見胡騎，倏忽數百群。我始為奴樸，幾時樹功勳？

挽弓當挽強，用箭當用長；射人先射馬，擒賊先擒王。殺人亦有限，立國自有疆。苟能制侵陵，豈在多殺傷？

驅馬天雨雪，軍行入高山。逕危抱寒石，指落曾冰間。已去漢月遠，何時築城還？浮雲暮南征，可望不可攀。

單于寇我壘，百里風塵昏。雄劍四五動，彼軍為我奔。虜其名王歸，系頸授轅門。潛身備行列，一勝何足論？

從軍十年餘，能無分寸功？眾人貴苟得，欲語羞雷同。中原有鬥爭，況在狄與戎？丈夫四方志，安可辭固窮？

國家圖書館出版品預行編目資料

絲路傳奇：新疆文物大展 ＝ Legends of the
Silk Road : treasures from Xinjiang／國
立歷史博物館編輯委員會編輯. ── 初版 ──
臺北市：史博館，民97.12
面； 公分

ISBN 978-986-01-6231-8（平裝）

1. 古器物 2. 文物展示 3. 圖錄 4. 新疆省

797.61 97022313

53週年館慶 〔展期：97年12月6日—98年3月15日〕

LEGENDS OF THE SILK ROAD
—TREASURES FROM XINJIANG 新疆文物大展

發 行 人	黃永川	Publisher	Huang Yung-chuan
出 版 者	國立歷史博物館	Commissioner	National Museum of History
	臺北市10066南海路49號		49, Nan Hai Road, Taipei, Taiwan, R.O.C.
	電話：886- 2- 23610270		Tel : 886-2-23610270
	傳眞：886- 2- 23610171		Fax: 886-2-23610171
	網站：www.nmh.gov.tw		http: www.nmh.gov.tw
編 輯	國立歷史博物館編輯委員會	Editorial Committee	Editorial Committee of National Museum of History
主 編	巴 東	Chief Editor	Ba Tong
策 展	楊式昭、李梅齡	Curators	Yang Shih-chao, Lee Mei-ling
執行編輯	黃璧珍、魏可欣	Executive Editors	Huang Pi-chane, Wei Ke-hsin
封面設計	王行恭、張佩琳	Cover Designers	Wang Hsin-Kong, Chang Pei-lin
美編設計	黃璧珍、關月菱	Art Designers	Huang Pi-chane, Kuan Yueh-ling
展場設計	王行恭、王 瑋	Exhibition Designers	Wang Hsin-Kong, Wang Wei
英 譯	陳嘉翎、李 明、萬象翻譯社	English Translators	Chen Jia-lin, Li Ming, Linguitronics Co., Ltd.
英譯審稿	Mark Rawson、李艾華	English Proofreaders	Mark Rawson, Li Ai-hua
攝 影	劉玉生、陳 龍	Photographers	Liu Yu-seng, Chen Long
總 務	許志榮	Chief General Affairs	Hsu Chih-jung
會 計	劉營珠	Chief Accountant	Liu Ying-chu
印 製	四海電子彩色製版印刷有限公司	Printing Company	Suhai Design and Production
	地址：台北市光復南路35號5樓B棟		5F, 35-B, Guang-fu S. Road, Taipei 10563, Taiwan, R.O.C.
	電話：886- 2- 27618117		Tel : 886- 2- 27618117
出版日期	中華民國97年12月	Publication Date	December 2008
版 次	初版	Edition	First Edition
定 價	新台幣900元	Price	NT$900
展 售 處	國立歷史博物館文化服務處	Museum Shop	Cultural Service Department of National Museum of History
	地址：臺北市南海路49號		49, Nan Hai Road, Taipei, Taiwan, R.O.C.
	電話：886- 2- 23610270		Tel: 02-23610270
統一編號	1009703303	GPN	1009703303
國際書號	978-986-01-6231-8	ISBN	978-986-01-6231-8